借古開今

張大千的藝術之旅

馮幼衡 —————— 著

目次

獨領江山有幾人

汪榮祖

曾任美國維吉尼亞大學歷史系教授、

國立中正大學文學院院長

張大千的大名如雷貫耳,天下之大無不識大千其人,但真能知大千者又有幾人?常人如筆者,去看大千的畫展,看得眼花繚亂,很是熱鬧,卻看不出門道。看得出門道的藝術史專家,又有高低深淺之別。

吾友馮幼衡專攻藝術史,美國普林斯頓大學藝術考古系博士,師從方聞教授,現執教於臺灣藝術大學書畫系。幼衡除學有專長外,更難得有緣成為張大千晚年的私人秘書,曾親炙大師,親聞其咳唾,聆聽其言,就近觀覽其藝,認識大千之深,固非尋常藝術史專家可以同日而語。幼衡更不負大千青眼相逢,窮三十餘年歲月研究張大千的書畫藝術。這部近二十萬字、四百餘頁的《借古開今:張大千的藝術之旅》,長篇

巨製，並附大千精美作品圖解，比早年出版的《形象之外：張大千的生活與藝術》，真可稱大扣則大鳴了。

此書於大千的藝術，著墨之細，賞譽之高，尊之為二十世紀中國最重要的畫家之一，誠屬公正客觀的評價。大千若地下有知，當感知己於千古也。

幼衡此書篇幅之大，實是三卷的合編，分別是張大千在藝壇的崛起，張大千早、中、晚期青綠山水畫的不同特點，在繼承傳統的背景下，有所創新與突破，以及張大千的人物畫，道出自畫像眼中恨少奇男子的心理狀態，解析腕底仕女畫對美婦人的感情投射，每卷都可以獨立成編。所以這部大書不是一般的人物傳記，而是聚焦於藝術議題，探究張大千借古開今的藝術創作之旅。所選的視角、理解的深度，於大千的藝術道路，呈現獨到的見解。至於文筆的流暢可讀，尚屬餘事。

書中所述張大千從傳統邁向革新的歷程，最引人入勝。民初五四新文化運動要打倒傳統，胡適力倡全盤西化，昧於文史藝術不能如自然科學可以從一文化，橫植到另一文化，因而貿然文學要革命，史學要革命，也不免有陳獨秀於一九一八年要美術革命。所謂革命，就是革傳統之命，趨西洋之新。今日百年回顧，西化的中國文學，西化的中國史學，雖去古日遠，但都難望西方的項背，蓋知文史之學不可以橫植也。此書指出美術界也有傳統與西化之辯，繼承與改革之爭。國畫如不趨新，不會有出路，但是想要移植西方繪畫，也絕不可能有成。張大千於繪畫具有天賦異稟，固不待言，然也頗多因緣際會，早年浸潤於傳統，模仿明清的石濤、八大、徐渭、唐寅諸大家，大千模仿石濤尤有名於世。模仿名家之作，除造假圖利之外，尚有尊古、崇古之意。大千模仿石濤，似在形塑自己構圖的清新，筆墨風格的靈動。

我曾在華府的美國國家美術館，看到高掛在牆壁上，像對聯的兩幅石濤山水畫，一為原作，另一為大千

仿作，我覺得較好的一幅，反而是仿作。可見以我外行人看來，大千的模仿已超勝前人，不同凡響。我更覺得大千似有意與古人爭勝，恨石濤不見大千之作也！這種感覺非大千獨有，楊雲史讀李白詩，亦恨李白不我知也。

張大千於抗戰期間，不顧友人徐悲鴻等人以為敦煌壁畫荒誕不經，試圖勸阻。他不懼戰亂，毅然遠赴莫高窟，慧眼獨識敦煌地處偏僻，得免歷代戰火，保留下來四到十四世紀的中國繪畫史，極為珍貴。

大千停留敦煌三載，得以摹寫唐五代壁畫真跡，淬煉人物畫的鮮艷色彩、線條與造型，大有收獲，遂將唐代寫實風格融入他的仕女畫之中，勾畫出人物畫的新貌。張大千畢生收藏「富可敵國」，得窺五代董源等傳世著名古畫，欣賞吸收。晚年因世變之故，流寓海外，遍遊歐美，與法國畢卡索等名家交往，感受到抽象藝術的世界潮流，大開眼界之後，結合唐王洽及南宋玉澗的潑墨手法，以及發軔於唐的青綠山水畫。青綠山水經北宋成為失意士大夫的烏托邦投影，到蒙元成為文人畫家亡國之恨的寄托，大千則將濃鬱的鄉愁投射於青綠的潑彩之中。大千一生的閱歷，縱承傳統於前，旁採西洋手法於後，成就他晚年潑彩畫法的創新。大千畫廬山，雖是懸題擬作，然有他山之石在胸，可以攻玉，故能設想空靈，想要蜀中先賢蘇東坡，起看他畫的廬山橫嶺與側峰，用色何等大膽，氣象如何萬千！廬山圖成為他最後的扛鼎之作。大千的成功，要因他的畫藝能深植於傳統的技巧、題材、象徵之中，始終不離書畫同源的筆墨風格，以探索美妙的藝術世界，但是運用傳統特色的筆墨系統，絕非墨守成規，而是立足於自我作主，而後探索西法，始能創新。

日本明治維新之初，也有全盤西化派，但至明治中期，日本政教社諸君復興國學，流風之下，遂有講求融合西畫技法於傳統的日本新畫，蔚然有成。中國五四運動傾心西化，一直難逃反傳統的魔咒。若無傳統的滋潤，趨新猶如無根飄萍，難以如石濤所說的借古以開今。縱觀畫史，凡能開新而成大家者，必須能與古人對話與較勁，接受時代的挑戰，不斷開拓，始得以延伸與超越。幼衡認為張大千最能借古開今，必將留盛名於藝術史，應可視為定論。大千之後，不知能借大千開新者，得有幾人？讀此書者，或有答案可尋。

幼衡早年寫博士論文時，與我相識，我問她書畫，她問我歷史，聚談甚歡。她完成博士學位後，專心研究張大千，未嘗間斷。她的細緻研究益之以親身的經歷，她筆下的張大千畫藝無疑最為可觀。這部大著的問世，應可使她成為研究張大千藝術的權威學者。幼衡曾在臺北國史館作張大千藝術三變的演講，我有幸躬逢其盛，聆聽之餘，曾作七言絕句兩首如下：

疑是濤翁轉世身　畫風三變舊成新

揮毫潑墨驚天出　獨領江山有幾人

五百年來一大千　眼前白雪罩山川

蒼松一筆橫斜出　意象傳神勝昔賢

幼衡不以我是藝術史的門外漢而徵序於我，與她交往既久且深，不敢推辭，略綴外行話於卷首，以博方家一哂！

撰於林口大未來居

二〇二二年三月二十日

作者序

鎔古鑄今　筆補造化

距離我寫《形象之外：張大千的生活與藝術》已是三十個年頭，回顧這段困而學之的歲月，正是個人人生從青澀轉為成熟，見解由淺而深，對藝術由空有熱情憧憬的門外漢，成為以研究為職志的專業教授。然而從當年純粹只是愛好大千書畫藝術的「粉絲」，到今天以嚴謹態度來寫這些論文，我對大千先生研究的熱情依然不減。不論從純粹欣賞他藝術的觀眾之角度，抑或是從學術研究者的角度，他旺盛的創造力，豐沛多變的樣貌，永遠令人驚喜讚嘆。

《形象之外》寫的是大千先生定居臺灣的那段時間，我個人在他身旁的觀察。他的言談笑語，交遊經歷，見識胸襟，無不吸引並引領著年輕的我投入了藝術史的世界。今天這本書則是我在藝術史學海優遊

後，將大千先生重新放置於中國繪畫史中，我仍然看到了一個巨人的身影。現在的我對他藝術成就的了解更深入而全面，年輕時靠的是直覺、感性、與興味；如今則以知識與理性的分析為依歸。但是兩本書都是從不同的角度勾勒出張氏的藝術。

張氏是中國歷史上最專業、最用功的畫家之一，《形象之外》描繪了他充滿個人風格、懂得生活藝術的一面；而《借古開今》則呈現他如何以無以倫比的氣魄與才情，把一部中國繪畫史完全消融於其藝術創作中。這兩本書皆是他的寫照，年輕時我有幸認識並親炙這位生動的藝術天才，如今隨著個人的知識成長，更能深入的闡明他的繪畫與中國藝術史千絲萬縷的關係。他的藝術作品，不但有顛倒眾生的魅力，所蘊含之承先啟後的精神，可以比美他所「借古」的對象——董源、董其昌、石濤、八大……等大師之作，巍然矗立於中國藝術史中，為後繼者樹立一座標竿。

這本書的第一部分是張大千與他的時代，文中分別審視：他早年在上海藝壇崛起的足跡，似乎已為他日後的成就揭開了序幕；他與溥心畬於三〇年代獲得「南張北溥」之稱號，八十年後，當後人回眸而視，兩人所代表的時代的意義自然浮現。

第二部分山水則著重在他青綠山水早中晚期的探究，我一直認為張大千對於顏色的使用大膽而敏銳，無人能及，他是中國畫家中用色最成功也最獨特的，直比西方現代的抽象表現主義。而他對色澤的靈敏與過人天分，不單表現在晚年大開大闔如天風海雨的潑彩畫，早年的青綠山水就已見端倪，而這一切都根植於中國的傳統之上。中國歷史上至今仍受我們仰望，已經成為經典的大師李公麟、趙孟頫、錢選、董其昌、陳洪綬，莫不如此。張大千入古既深，復能超脫而出，也正因如此，他的藝術永遠新穎、多變

又迷人。

第三部分人物寫的是他的自畫像與仕女畫，他曾作過上百幅自畫像，數量上為歷史之最。他也是近代畫家中首見，長期作自畫像以為社交及自我宣傳用途的，其中除了反映出畫家個人的心理狀態，同時也深富時代意義。他的自畫像，不僅讓觀者了解他的一生，還彷彿重溫了大半部中國人物畫的歷史。他筆下的美女一直是眾人矚目的對象——有人喜歡，有人議論。文中對他美女圖像中的投射對象作了些猜測推斷，大致符合他生平所遇「紅顏知己」及他浪漫多情的軼事。他的仕女畫也比他的山水畫，更能讓人一窺他的感情世界，見到他「情之所鍾，正在吾輩」的一面。而他在傳統仕女畫中別具手眼加入許多現代新元素，如攝影、京劇、浮世繪等等，自屬創舉。

二○一五年春我在「宋代書畫」課程中為學生授課時，有兩個片段觸動了我的回憶，古今的因緣際遇，或歷史的奇妙偶合，思之不禁令人神馳！

其一是，北宋米芾在《畫史》中記載，一次書畫聚會中，眾人圍觀一沈括聲稱由某藏家收藏已久的王獻之作品，為米芾當場戳破：豈有我自己寫的作品自己認不出來的道理？這桀傲不馴、狂放自信的口吻像極了年少氣盛的大千先生。當年北平著名的收藏家陳半丁家舉行聚會，當陳在行家面前「秀」出他生平得意的石濤藏畫時，卻遭張大千當眾一一指出，這套石濤冊頁中的構圖、題款、用印等，如果不是他「造」的，焉能如此如數家珍呢？不禁令老前輩們也為之驚絕。這一場景，八百年之間似曾相識，張大千可不是蔡京口中「不可無一，不可有二者也」的米芾再生！中國畫史中所僅見的天才書畫家、鑑賞家、藝術理論家在二十世紀的化身！

又有一次在欣賞南宋馬遠的《西園雅集》圖時，畫面上的兩株巨松，讓人聯想到此畫畫的是南宋貴公子張鎡在南湖園家中雅集。而這位張公子首創在酒肴絲竹樂聲中，暗香發處，群姬著白衣而髮上簪紅牡丹，紫衣則簪白花，鵝黃衣則簪紫花，紅衣則簪黃花……在牡丹名詞的歌聲中，燭光香霧中，賓客們醉了……恍如到了仙境。這位南宋唯美教主所創造的情調，幾乎於二十世紀再現於摩耶精舍，祇是張大千欲將牡丹易之以梅花而已……在我心目中，大千先生在實踐園林、服裝、飲食等生活藝術的美學上，正是二十世紀獨領風騷捨我其誰的不二人選！

往事歷歷，雖真實而幻境彷彿之，我像宋代張鎡南湖園牡丹盛會中的賓客一般，也參與了大風堂的這場心靈與感官之美的饗宴！至今仍醉心，猶如經歷了一場仙遊之夢。大千先生的風範與美學，還有強烈的個人風格，不僅活出了二十世紀最精采的中國傳統「藝術家」的樣貌，他本人就是一部活生生的中國藝術史！

最後於書名上，我在「借古開今：張大千繪畫研究論文集」與「寄妙理於豪放之外：張大千的藝術」之間難以抉擇。前者借用石濤之句，後者則出於蘇東坡盛讚唐代畫聖吳道子之名句。由於蘇東坡與石濤皆是大千先生畢生嚮往的典型，因此用他們的語句來刻劃大千的藝術既貼切也合於典故。

有人評斷大千先生的一生作品，若無晚期的潑墨潑彩新風，前半生不過是個出色的仿古家罷了。我則認為他一生作品無不是「借古開今」或「以復古為創新」的註腳，只是前中期不若後期創新腳步之大與開至一全新境界而已。如果思及中國近代另外兩位傳統型大師齊白石與黃賓虹，前者年近六旬才開始「衰年變法」，後者對筆法墨法的真正突破是在六十餘歲以後，對照著張大千的潑墨潑彩出現於一九六〇

年（六十一歲）以後，便知這些二大師們的「晚熟」絕非偶然。

張氏晚年的創新，靠的正是前六十年在「借古」上下的功夫。而坡翁的詩句「寄妙理於豪放之外」不僅描繪了大千「用細筆則如春蠶吐絲，粗筆則如橫掃千軍」的風格，下一句「出新意於法度之中」亦是大千作品的傳神寫照。他的作品作風豪邁、迭出新意，但背後卻是多年的苦練修為，才能達到晚年的從心所欲而不逾法度，而又無一筆不如意。若無早年苦心經營的「法度」，哪能在晚年泉湧而出與世界潮流完全接軌的「新意」？

回顧大千一生，一九二〇至三〇年代他因學習及模仿石濤，不僅聲譽鵲起於海上，並帶動了一股二十世紀的石濤風潮（繼起的名家如傅抱石、李可染、石魯等，紛紛從石濤得到現代化的靈感），他自己則藉石濤開啟出早期別出心裁的布局和秀逸靈活的筆法。

一九四一年抗戰期間，他在戰火中遠赴敦煌臨摹壁畫，顯示了他個人獨到的歷史眼光，此舉不僅使唐代寫實風格重生於他的人物畫（仕女）中，唐人濃豔的用色，也將深刻地影響他日後的潑彩山水。

晚年他身處歐美，感受到抽象表現主義的世界潮流，他畢生致力的中國青綠山水傳統，在故國之思的催化下，忽然在異鄉開花結果。他的潑墨與潑彩風格相繼誕生，其中有爆發性的激情，也有夢幻而詩意的抒情，開中國山水畫（中國繪畫最核心的藝術類種，米芾⋯⋯山水心匠自得處高也）前無古人之新境。

以上三者，任何一項成就都足以讓一名藝術家名留青史。但大千卻獨占三項，真令人嘆為觀止。

付梓前夕，忽然東坡居士「江山如畫，一時多少豪傑⋯⋯」之句浮上心頭。在文學與藝術的國度裡，張大千與他所心儀的蘇東坡、石濤一樣，都是千古難遇的「豪傑」。不管歷史如何後浪推前浪，二十世紀

的張大千，是在民國傳統與現代的矛盾及激盪中誕生的一顆明星。在群雄（家）並起，宛如驚濤駭浪、捲起千堆雪的時代浪潮中，他慧心獨具，以巨匠之手，鎔鑄古今，開一代風氣之先，必然與蘇東坡、石濤一起前後呼映，登上歷史的寶座，完成他自己在用印中所預示著的「不負古人告後人」。

卷一

張大千的崛起與時代

張大千，《瑞士風雪》局部，1965年，紙本潑墨潑彩，44.45×55.69公分，舊金山私人收藏。

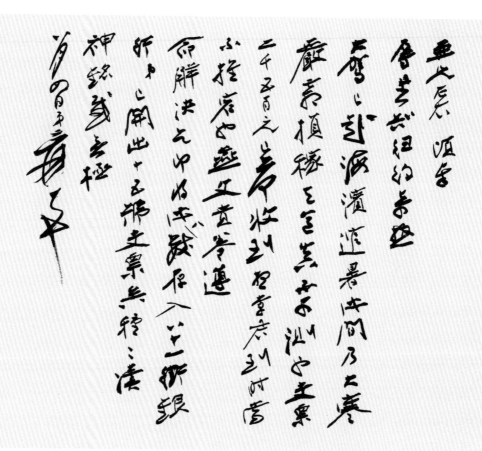

圖 1　張大千（1899-1983），1950年代，紙本水墨信札，美國華盛頓沙可樂美術館檔案資料。

張大千在上海

國畫傳統與革新派在二十世紀的回首來時路

——從一封信談起

亞兄左右：頃奉

辱函，知紐約奇熱，大駕已赴海濱避暑。此間乃大寒，嚴霜損稼，天道真不可測也。支票二千五百

元已立即收到，想李君到時當不推宕也。燕文貴卷遵命解決，乞即將此八數存入八十一街銀行。弟已開

出十五號支票矣，種種瀆神，銘感無極。

八月四日弟爰頓首。（圖1）

這是一封最近面世的信，應是張大千先生（一八九九—一九八三年）於一九五〇年代，旅居巴西期

間，寫給當時寓居紐約的汪亞塵（一八九四—一九八三年）君的。信中談及金錢方面的交易，大約與汪君代張鬻畫有關。兩人自是舊識，而且結緣處便是上海，時序推前三十餘年，便是兩人初試啼聲之時。

大千先生於一九一七年赴京都學習染織；而汪亞塵則在同年入東京美術學校。兩年後（一九一九年）張自日本留學歸國，並放棄在日所學之染織，改而在上海致力於書畫；汪則在學成後，於一九二一年返滬，任教於上海美術學校。

兩人的藝術生涯在同一時期崛起於上海，這是兩人的交集，但兩人的分岐毋寧更大。張回國這年，適逢北平發生五四運動，隨著這場轟轟烈烈的新文化運動而來的，是近代美術史上空前激烈的爭辯與論戰，造成「傳統派」與「革新派」的對立：代表前者的是金紹城（拱北，一八七八—一九二六年）與陳師曾（一八七六—一九二三年），他們以捍衛國畫為己任，尤其陳師曾曾強調中國畫特有的神韻性靈；而以徐悲鴻（一八九五—一九五三年）、汪亞塵為首的後者則主張以西畫之長，對中國畫進行改革。[1] 提倡革新的一派多半曾留學日本歐美，受過新思潮的洗禮，在傳統文化受到空前挑戰的當時，自是占有絕對的優勢。奇怪的是張氏雖和汪亞塵一般曾留日，卻似乎完全自外於這股改革的激情，反而選擇了投入前清遺老曾熙（一八六一—一九三〇年）和李瑞清（一八六七—一九二〇年）門下學習書法和學問，全心擁抱和他同一時代的藝術青年認為日趨衰敗，亟需改良的傳統。

表面上看來，決心捍衛國粹的多來自北平，而力主革新的又和上海較有淵源，似乎證實了一般的看法，便是北平係元明清三代故都，傳統的力量根深蒂固；反之，上海則自清末開放五口通商以來，漸成為華洋雜處、受西方文化影響既深且鉅的大城市。本文的論點卻想指出：也許在這樣的表象下，還有更

深層的社會結構與文化傳統決定著事情的因果與人物的成敗，也因此從回顧的角度或「事後之明」的觀點來看，張大千當日的捨革新而就傳統，實為自己的藝術生涯作了極富眼光的正確抉擇。

上海在當日容或是全中國最西化的都市，開埠後西方美術的不斷輸入亦是大勢所趨，但是當時一般人對西洋美術、特別是近代藝術方面的知識卻異樣的貧乏。汪亞塵於民國初年由杭州抵上海學畫，曾如此形容當時學習素材匱乏的窘境：「上海的洋畫簡直沒有，幼稚得可憐，一般想學洋畫者，專在北京路舊書攤上覓雜誌上的顏色畫，不管是圖案畫或廣告畫，只要看見，就買回來照了模仿。」除了舊書攤外，另外一個來源是西書店：「當時在上海有伊文思與普魯華兩家洋書店，有西洋畫印刷品經售，將那種印刷品買回來臨摹臨摹，便充作至上海的西洋畫，現在想起，著實可笑。」汪氏十分坦誠的追溯自己早年習畫的歷程和動機：「因為沒有真正的洋畫，也找不著學習的場所，我們幾個朋友，就杜造範本，還去騙人。我由國畫而改習洋畫的動機，便在於此！」[2]

接觸機會既少，見識自然有限，無怪乎當日名動一時、在藝術與藝術教育界地位既崇高、影響力復鉅的徐悲鴻氏，留學法國八年（一九二七年歸國），卻對西方風起雲湧、不絕於縷的當代思潮無動於衷，執意去學習法國大革命後興起的學院派寫實主義（距他留學之日已逾百餘年矣），這項原本旨在恢復希臘羅馬的古典傳統、提倡愛國精神的保守主義，不但大獲徐悲鴻之青睞，還熱切地將之移植至中國，

1　見阮榮春、胡光華，《1911-1949：近代美術史》（臺北：臺灣商務印書館，1997），頁38-41。
2　見汪亞塵，〈四十自述〉，王震、榮君立編，《汪亞塵藝術文集》（上海：上海書畫出版社，1990），頁3。

冀能「改良」自有其獨特深沉傳統的國畫。他對西洋近代美術的見解今日看來未免偏激：稱塞尚（Paul Cézanne，一八三九─一九○六年）及馬蒂斯（Henri Matisse，一八六九─一九五四年）的作品為「無恥之作」、「彼等之畫一小時可作一兩幅」，並且收藏他們的畫「未見得就好過買來路貨之嗎啡海綠茵」，罵塞尚為「浮」，馬內（Édouard Manet，一八三二─一八八三年）為「庸」，雷諾瓦（Pierre-Auguste Renoir，一八四一─一九一九年）為「俗」，馬蒂斯為「劣」。[3] 可見他連與寫實主義尚一線相通的印象派都無法欣賞，遑論繼起的闡幽發微之象徵、表現派，甚或更趨抽象思維，與他約略同時代的野獸、立體、達達諸派了。

但是這種欣賞態度的偏限，絕非徐悲鴻一人的問題，反映出的，毋寧是整個中國當時對西畫接受的水平，僅此而已。因為汪亞塵繼踵徐悲鴻而訪歐，旅法三年期間（一九二八─一九三一年），共臨摹了三十一幅名畫，最為滿意的包括德拉克洛瓦（Eugène Delacroix，一七九八─一八六三年）的《土耳其內室》與馬內的《少年笛手》。[4] 雖然比徐的範圍擴大了一些，下及浪漫餘緒及印象派，但是仍跳脫不出十九世紀的寫實風，這大約與汪徐兩氏都認為唯有引進西方寫實技巧，方能救國畫之「衰病」罷。

相較之下，畢生鑽研傳統國畫、從未嘗學習西畫的張大千，反而對同時代的西方藝術有較為中肯的見解，他於一九五六年趁在巴黎展出近作之便，曾赴法國南方的坎城與西畫巨擘畢加索氏（Pablo Picasso，一八八一─一九七三年）會晤，事後他形容：「畢氏之作……而其思想內容，實亦基於西方。早期所倡立體主義，乃循塞尚之理論從事理性創作，而吸取黑人雕刻之獷野，突破寫實之約束，不過強化其表現而已。其後，立體主義已為歐西現代藝術之里程碑……而畢氏頗不以此自衒，日以新構想以試新

創作，一變再變，乃至千變萬化，曾無稍懈。」張氏認為畢氏對現代西方藝術之貢獻，正在其能打破寫實
主義的樊籬，比起徐氏緊抱寫實主義不放的態度，可謂截然不同，兩人對近代西方藝術不同的解讀，也
直接影響了他們的創作，此所以張氏晚年目翳以後，便順勢發展了跡近抽象的潑墨山水，而徐氏畢生最
為人稱道的傑作仍是《徯我后》、《田橫五百壯士》這種鼓舞人心士氣的歷史人物寫實鉅製。

而張氏之稱許畢加索一變再變，曾無稍懈，亦無異夫子自道，張氏自己一生便是不斷以今日之我挑
戰昨日之我，從不滿足於現有成就，總是不斷追求突破和創新。他繼又惺惺相惜的言及當初拜訪畢氏之
動機為：「予之訪畢氏也，初乃欽其創作之潛力，亦示敬老尊賢之意。及至晤敘，觀其滿室圖書，與夫博
採藝術原始資料，始驚其學有本源，非率爾命筆也。」5 正因張氏自己入於傳統既深，此時他個人的創作
經驗中，已歷經二〇、三〇年代的以明清為師，三〇年代末抑且上追宋元，繼之四〇年代又遠走敦煌，
學習唐與六朝的風範，國共戰爭時，特地暫居印度，以印證敦煌壁畫與印度佛教繪畫的關係。此時的他，
本身便是一部中國繪畫史，他之能夠道出畢氏學有本源，不也就因為他自己亦是無一筆無來歷，才能體
悟東西藝術其實其心同其理亦同應。

　　不只汪亞塵提及當年學習歷程中，西畫作品難得一見的痛苦，詩人徐志摩在詰難徐悲鴻為何稱塞尚

3　徐悲鴻在一九二九年的《美展匯刊》發表〈惑〉一文，提出上述見解。詩人徐志摩隨即駁斥以〈我也惑〉，但徐悲鴻再答以〈惑之不解〉，文中仍堅持己見，並稱自己不說主義，雖古典亦不拜倒「——除非寫實主義」。見郎紹君、水天中編，《二十世紀中國美術文選》（上卷）（上海：上海書畫出版社，1999），頁200-213、218-225。

4　見榮君立，《我與汪亞塵》，《朵雲》，1988年第1期，總第16期，頁122。

5　見張大千，〈畢加索晚期創作展序言〉，《張大千先生詩文集》（下）（臺北：國立故宮博物院，1993），卷6，頁69。

及馬蒂斯無恥的同時，也提出「但是天知道！在國內最早談塞尚談梵谷談瑪提斯的幾位壓根兒就沒有見

過一半幅這幾位畫家的真跡。」6 相對於革新派有著典型難覓的困局，在傳統中國書畫的創作上，從晚清

至民國，上海卻無疑是全國最有活力的中心。楊逸在《海上墨林》（一九二〇年出版）中列舉了由宋至清

共七百一十四位上海書畫家，其中晚清的同治、光緒兩朝便有五百位左右。這種盛況，隨著光緒三十一

年的廢除科舉，以及嗣後滿清皇朝的崩潰，遂使更多飽讀詩書的文人與前清遺老競相投入上海的書畫市

場，上海如磁石般吸引了全國的精英，他們的文化素養無疑為民國初年的上海藝壇再添一股源頭活水。

據楊逸估計，自乾隆而後「寓賢」於上海者有三百多人，這些游寓畫家，多半鬻畫維生。7 其中不少文人

畫家曾在各地任官、卸任後便來上海販賣書畫以自養，便是這種在上海行之有年的模式，吸引了張大千

的曾李二師——兩位前清進士，先後來到十里洋場的上海。

據張氏回憶，是李瑞清先抵上海，然後力勸好友曾熙亦來滬，遺老看中上海這塊地方，著眼點全

在生計：「昔先師嘗勸先曾農髯師來滬上鬻書為活，如牛力作，亦足致富，安知他日不與歐美豪商大賈相

埒富乎？髯乎髯乎！吾與子其為牛乎？」8 雖然李梅盦去世時身後蕭條，並沒有因為如牛力作便致富於上

海，但是當初他卻是懷著這樣的願望而來，而上海也一視同仁地，既可以成為冒險家的樂園，也提供了

遺老們另起爐灶、開啟事業第二春的無限可能。李、曾彼此先後援引至滬，並互相推崇，一專攻北碑，

自號北宗，一專習南碑，自號南宗。9 兩人此舉，無疑默契十足，既劃分各自勢力範圍，區隔彼此風格，

又藉之打響名號，其中不乏商業考量。而兩人一顛摯（李）、一渾圓（曾）截然不同的風格也確實旗幟分

明。晚清至民國，在書壇一片碑版之風中，書家競相用不同的風格，詮釋金石的影響、表現自己的創造力，

李瑞清晚歲還在作品中融入西域出土之木簡，曾熙亦揉合章草旨趣入他所工的南碑。相較之下，中國歷史上最後一名狀元（甲辰科，一九○四年）劉春霖（一八七二─一九四四年），民國後賦閒家居，僅有館閣書體應世，但在科舉制度隨風而逝後，強調黑大圓光的所謂干祿體既乏個性，變化亦少，逐漸乏人問津。[10]

而張大千便抓住了這千載難逢的變革，在兩位遺老悉心調教下，成為詩書畫三絕的新秀，迅速在上海竄起。在他寫給汪亞塵的這封信中（圖1）（一九五三年前後），字體已經是典型獨樹一幟的「張大千體」，此時結構一意傾側、筆意尚非渾厚，相較之下，他晚年的書風（約一九六五年前後）論筆法則更顯挈奇崛、論韻味則更渾鬱老蒼。但這畢生凝聚的功力實始於稚嫩的二○年代。拜師以後，他很快便把兩位老師的書風學得神似，雖然他係先拜曾熙、後在曾熙介紹下，再拜李瑞清為師，但從他畫跡上的題款看來，他一九二○年以後，寫的都是李瑞清體，約一九二五年以後，才轉為曾熙體。[11]而張氏自成一家以後的書風也顯示，他書寫時顫挈的習慣及由黃山谷變化而來的攲側之姿與夫開闊之勢，這些最重要特色，

6　郎紹君、水天中編，《二十世紀中國美術文選》（上卷），頁207。

7　關於上海畫家人數的統計，見李鑄晉、萬青力，《中國現代繪畫史：晚清之部（1840-1911）》（臺北：石頭出版社，1997）頁33-34；楊逸，《海上墨林》（1920）「例言」，卷二、三、四「姓氏錄」，及「續印增錄姓氏」、「第二次續印增錄姓氏」。

8　見張大千，〈呂振原見訪環蓽庵撫琴為樂〉，《張大千先生詩文集》（下），卷7，頁161。

9　見馬宗霍，《書林藻鑑》（臺北：臺灣商務印書館，1965），卷12，頁446a。

10　見朱仁夫，《中國現代書法史》（北京：北京大學出版社，1996），頁57。

11　從他目前存世最早的一張仕女畫《次回先生詩意圖》（一九二○年）中看出，張氏僅投入李瑞清門下半年，便已完全掌握李氏書風，題款中的字體方勁並向右下傾。而一九二五年的另一張早期仕女畫《素蘭豔影》則顯示，題款改為曾熙式的圓融。見下文〈張大千的仕女畫〉之討論。

也都學自李瑞清。

雖然張氏僅僅從李瑞清學藝半年，李師便因中風過世，但他自李師處學得的方法卻使他受益終生，李師教他如何觀察、分析、臨摹各種字體的特點及規律，張氏在經過一段時間苦練後，很快便抓到訣竅，不但能夠掌握各種字體的神髓，還依此準則，練就了模仿古人時學誰像誰的功夫。[12] 李師「求篆於金，求隸於石」的主張不但深深影響了晚清民初的書學思想，曾李二師將篆的澀進與隸的深厚引入行楷的作風更形成日後「張大千體」的基石。[13]

相對於張氏的從學於兩位碑學大師，汪亞塵選擇的卻是帖學的系統。他日後改畫國畫以後，「除了作畫外，他還揮毫臨池，苦練書法，遠則宗二王，近則受益於沈尹默先生。」[14] 從汪氏中晚年畫作上的題跋看來，的確是帶有米芾（一○五一─一一○七年）意味的王羲之（三二一─三七九年）體，而這又與張氏大異其趣。張氏一生書作，從未取法於王羲之，早在一九二二年，他就有詩稱許友人「知君落墨時，能令四座悸。不似義之書，趨俗趁姿媚。」[15] 可見在從師兩年以後，他朝古拙艱澀的書學方向邁進已經確立，而飄逸靈秀、代表帖學終極典範的王羲之，則從來不是張氏的偶像。

而汪亞塵之追隨沈尹默（一八八三─一九七一年）這位在碑學的時代獨自扛起帖學大旗的獨行者，又代表什麼意義？事實上，沈尹默自青年時期遭陳獨秀批評為「其俗在骨」與「字外無字」以後，便一直在漢魏六朝的隸楷下功夫，然後再以碑學的力量回頭來增強二王的氣骨。[16] 可見帖學一脈，千餘年來，實是積弊已深，非碑學的雄強無以濟之，同時也證明在碑學大興的時代，無人可以自外於這股潮流，即使是帖學大師也不例外。沈氏晚年進一步以章草及狂草筆意修正以往過於秀麗之病，可是汪亞塵受沈氏

影響最大的是在三〇年代、六〇年代汪氏已旅居於紐約，自然不及見此改變。傳統派畫家張大千在書法上之傾向碑學派，係因他所從之曾李二師俱為碑學大將，在他們的影響下，很自然的不欣賞王羲之了。

唐人張懷瓘（活動於七一二─七五六年）早就批評過王書甜美「有女郎才、無丈夫氣」；至於為何革新派畫家汪亞塵偏偏選擇二王的書風，只能解釋為個人的愛好與傾向罷。

張氏不僅如海綿般吸納曾李二師的書法絕活，也從舊學深邃的二老學習詩文。以一九二六年的《仿倪雲林秋水清空》為例，他的詩書畫三者，都已十分出色，即便與古代名家相比，亦不遜色。試看他自題詩句中的三首之一：「秋水清空似泛槎，此身寂寂似無涯，蕭閒堂上收書坐，八月芙蓉始著花。」一派幽靜簡淡，不但深得倪迂畫中蕭疏淡宕的意境，詩作本身意象紛陳，節奏優美，理趣亦高。此時距他初來上海，不過五六年的光景，這固然是他自己領悟力高，詩情詩才俱足，但同樣重要的，是上海當時薈萃了全國一流的舊詩人。

11　從他目前存世最早的一張仕女畫《次回先生詩意圖》（一九二〇年）中看出，張氏僅投入李瑞清門下半年，便已完全掌握李氏書風，題款中的字體方勁並向右下傾。而一九二五年的另一張早期仕女畫《素蘭豔影》則顯示，題款改為曾熙式的圓融。見下文〈張大千的仕女畫〉之討論。

12　見李永翹，《張大千年譜》（成都：四川省社會科學院，1987），頁27。

13　關於李氏的書學主張，可參見白謙慎，〈二十世紀的考古發現和書法〉，《中華文化百年論文集》II（臺北：國立歷史博物館，1999），頁247、251；關於曾李二人的書學成就，又見何傳馨，〈清末民初的書法〉，《中華文化百年論文集》II，頁273-311；國立歷史博物館編輯委員會，《張大千的老師──曾熙、李瑞清書畫特展》（臺北：國立歷史博物館，2010）。

14　榮君立，《我與汪亞塵》，頁126。

15　見張大千，〈與吉生同臨石濤八大合寫松下二老圖丈正大幅〉，《張大千先生詩文集》（上）（臺北：國立故宮博物院，1993），卷2，頁9。

16　關於沈氏書學成就之討論，朱仁夫，《中國現代書法史》，頁297-328。

17　此圖及題畫詩，見傅申，《張大千的世界》（臺北：義之堂文化出版事業有限公司，1998），頁108-109。

二〇年代起，張大千便先後與年輕的詩人謝玉岑（一八九六—一九三五年）、前輩葉遐庵（一八八一—一九六八年）等交游，兩人或與他切磋、或予他鼓勵，對他詩藝影響至鉅。據他回憶：「方予識玉岑俱當妙年，海上比居，瞻對言笑，唯苦日短」，兩人既有詩畫同好，自然一見如故。張推崇謝的作品「玉岑詩清逸絕塵，行雲流水不足盡態。」謝也最先慧眼獨具、賞識張的詩畫到無以復加：「愛予畫若性命，每過齋頭，徘徊流連，吟詠終日。」可惜詩人早逝，使張大千頓失知己，傷痛萬分，在謝過世後數月，忽在北上旅途中夢見「與玉岑遇荒園中，坐棠梨樹下，相與詠黃水僊華詩。」這一方面是傷逝，一方面也可見兩人以詩會友的感情。張氏夢見故友「身旁有黃水仙數莖，因語玉岑曰『兄舊有題予所畫此花一絕，但記其前二語矣！後半尚能續之否？』玉岑逡巡未答，予漫吟續成之。」張氏痛失好友的一年內，故人頻頻入夢，夢中場景反映出兩人對彼此詩才相賞相惜之情。張氏為紀念這段友誼，賦詩〈黃花水仙〉一首，詩中「劇憐月暗風淒後，賞花猶有素心人。」道盡對「素心人」的懷念！[18]

至於葉恭綽則與張氏相識於三〇年代，兩人在網師園共處四年。葉氏極欣賞張所作長短句，認為有蘇東坡（一〇三七—一一〇一年）神韻，張氏回以並未研讀坡翁樂府，怎會相似？葉笑答：「果爾則山川之氣所鍾耳！（張大千與蘇軾都是四川人）」。[19] 前輩詩翁，對新秀張氏如此激賞，居然許以一代文豪的風範，怎不令張氏銘感在心。或許是受此激勵，又或許真是性情相近使然，張氏以後許多詩作都散發著和坡翁相類的自由開闊又清新自然的精神，還有他一發不可收的豪興亦復讓人依稀念起坡翁。

一九二四年張氏加入上海文人雅集「秋英會」，又多一個磨練和表現的機會，一九二六年他經常去上海一家詩鐘博戲社打詩鐘（以詩謎打賭的遊戲），和他交手的是大詩人陳三立、鄭孝胥等，在這樣有利的

環境中，自然學養日富、眼界日高。縱觀歷史上畫家的題畫詩，一般都是能配合畫面便好，並不要求喧

賓奪主，但張氏卻做到了詩畫並美，時而豪放落拓、氣度恢宏，時而細膩深情、餘韻嫋嫋，讓觀畫者往

往在他的畫境與詩境中得到視覺與心靈的雙重享受與震撼，這在二十世紀國畫家中是罕見的，而他這番

功力正植源於上海時期。

反觀革新派的汪亞塵氏，留日之前，任教於上海圖畫美術院，當時（一九一五年）畫家陳抱一（一

八九三—一九四五年）自日歸來，說日人皆用石膏作為學洋畫的初步，他們便組了一個研究畫會，但後

來即因「石膏模型既少，研究的興趣便提不起，學員漸漸減少，辦了半年，便收旗鼓」。這批得全國風氣

之先的美術工作者，苦無方法又欠設備，只有慘澹經營，在摸索中學習，汪氏求知慾強烈，亟欲突破此

種困境：「那時我有些覺得在國內再莫名藝術所以的幹下去，誤己誤人，兩不相宜，便毅然赴日本研究藝

術」。他抵日後對日人的研究精神印象深刻，尤其參觀第七屆帝國美展後，國內的西畫環境並非一蹴

可幾⋯⋯他一九二二年東京美術學校畢業後，返回上海繼續擔任教職，但是很無奈的，更加深長留日本學藝

的決心。

汪亞塵對於社會上藝術家自己兼藝評家的情況也感到不滿（其實這種球員兼裁判的情況至今猶存）⋯⋯「畫

家雖然只是做他技術的功夫，用不著做文字的宣傳工作，但國內既缺乏藝術的批評家，更沒有對於討論

「那時候研究洋畫的人，較前增加，學校裏教授方法，漸入正軌，但成績的幼稚，還是與以前彷彿。」

19
見張大千，〈葉遐庵先生書畫集序〉，《張大千先生詩文集》（下），卷6，頁61。

18
此段所引見張大千，〈謝玉岑遺稿序〉，《張大千先生詩文集》（下），卷6，頁9；又見張大千，〈黃花水仙〉，《張大千先生詩文集》（上），卷3，頁67。

藝術的專著，所以讓我們一知半解的畫家還要兼任用文字說明藝術的工作。」[20] 種種未盡如人意促使汪亞塵於一九二八年再度踏上留歐習畫的旅途。

留歐的三年當中，他大半時間用在臨摹羅浮宮的名畫。雖然遭到一些「自作聰明」的畫家批評：「臨摹有什麼道理？並且毫無價值，至多也不過匠人的工作。」但汪亞塵認為臨摹名畫比起「抄襲塞尚、瑪蒂斯、德加、于特里約那班畫家的表面，專示低趣味的技巧，老實還是我痛快一點。根本自己沒有素描的教養，實在還辨認不出古來技術變遷的途徑。」由此看出，汪氏對於西畫學習的範圍與態度，基本上與徐悲鴻類似：崇古典輕現代，並且強調素描功夫的重要。他的經歷也和徐類似，留歐回國後，重新投身國畫的創作。正如徐悲鴻企圖以素描的基礎、油畫中的人物寫實風格去「改良中國畫」，汪亞塵也主張「要國畫有進境，非研究西畫不可，用西畫上技巧的教養參加到國畫，至少可見到技術的純熟」。汪氏顯然和徐氏一樣，對引西潤中的前途充滿了自信，甚至過分樂觀：「我的學習國畫，在民國以前，已經開始……

此番從歐洲歸國後，再研究國畫，就想把洋畫上的教養使用到國畫去！」

汪亞塵用西畫技巧改革國畫的最佳範例是他畫的金魚。據他的夫人榮君立女士形容，他創作時使用的是中西合璧的方式。他先仔細地觀察金魚的動態，然後用西畫的方法進行速寫，最後再用國畫筆意寫出金魚姿態。汪氏不用傳統寫意的方式描繪游魚之樂，而更真實的捕捉了金魚的體積、動態，並強調魚身明暗光影的處理，這種生動寫實的風格當時讓人一新耳目，也為他贏得「金魚先生」的美名。據說，由外地寄來的明信片，只要上寫「上海金魚先生收」，便能送達他的手中，「金魚先生」之膾炙人口，於此得到最佳印證。榮女士並指出汪氏研習國畫的取向，「在傳統繪畫的繼承上，亞塵極喜愛宋代花鳥畫」，

另外「亞塵極欣賞清末海上畫派大師虛谷的用筆藝術，⋯⋯注重寫生。」[21]由此可見，汪氏的繪畫思想不但一以貫之，也充分反映在他的畫作上，那便是對寫實主意的傾心與堅持。在古代藝術中，他厚愛宋代寫實花鳥，在近代畫家中，他獨舉虛谷（一八二四—一八九六年），虛谷的作品，開風氣之先，隱約帶有西畫虛實明暗的影響，時而用色強烈、構圖新奇，此外，虛谷也長於金魚。而虛谷最受汪氏欣賞的，似乎是他「注重寫生」，只是比較兩人的金魚作品會發現，兩人對「寫生」的詮釋不盡相同，汪氏的金魚，比較注重物象外觀的寫生，而虛谷的金魚，則突出內在生命的寫生，比如金魚那對唐突的大眼，既寫實也超寫實。汪氏的金魚毋寧和徐悲鴻的馬屬於同一類型，兩者都建構於素描和油畫的基礎上，以西方的技法與透視和中國傳統的筆墨紙絹等媒材相結合。

由魚的畫法，又可看出傳統畫家張大千與革新派汪亞塵迥然不同的態度。汪氏由於醉心寫實，因此最推崇宋代；；張大千當然也讚許宋代的寫實成就，他以為「宋的劉寀、范安仁都以畫魚知名，卻都是工筆，當然是藝術高深，無可訾議的」。但是張氏心目中真正仰慕的卻是另一種典範：「但是我最佩服的還是八大山人，他畫魚的方法，能用極簡單的構圖與用筆⋯⋯真有與魚同化的妙處。試看他畫的嘴、眼、鰓、鰭、脊、翅、尾、腹，那一點不體貼入微，而魚的種類不同，⋯⋯山人所畫無不曲盡其妙。」[22]汪張二人對「魚」的見解

20 此段及下段所引，見汪亞塵，〈四十自述〉，《汪亞塵藝術文集》，頁4-6、10-11。

21 榮君立，〈我與汪亞塵〉，頁126。

22 見張大千，〈張大千畫語錄‧畫魚〉，《張大千先生詩文集》（下），卷6，頁109-110。

互異，其中隱含的正是革新與傳統派的衝突。一個已經在宋代即已完美地攀越寫實的高峰、並自成體系的藝術傳統，自有其內在運作法則與規律，既不是輕易能撼動的，也有其不可忽視的反撲力量。張氏的體驗不啻指出，他所努力的方向和關心的問題，是這項傳統在征服了寫實的挑戰以後，繼起者如何超越寫實，創造抽象和表現的另一個高峰，這自是一個難以企及的高難度工作。但是面對這樣一個強韌的傳統，革新派卻缺乏警覺，以為引進西方的寫實技巧便可「挽救」中國畫於危亡，卻忽視了在繪畫的表象後，還有整個哲學思維與人生關照的反射，都不是用筆墨調合一下，便可輕易達成融合中西的任務。

汪亞塵於三○年代成為「金魚先生」，張大千則早在二○年代就因畫水仙成為一絕，先贏得「張水仙」的雅號，後又因擅畫仕女，再被人冠以「張美人」的稱號，看來這是上海畫壇當年的習慣，即以畫家的專長呼之而不名。張氏當日畫的古裝美女，其造型韻味，反映出二、三○年代在上海盛極一時的廣告月分牌的影響；他筆下喧騰一時、玉腿橫陳的《摩登仕女》，其實也取材自上海洋行廣告中都會女性的時髦造型。張氏雖是傳統派的國畫大師，但是從來不與潮流脫節，他的仕女畫，無論古裝或現代，都緊扣當時的審美趣味（從二、三○年代的弱不禁風、楚楚可人，到四、五○年代的健美明豔、大方自信），比較張氏和後來與他齊名之溥心畬（一八九六─一九六三年）的仕女畫，便可發現兩者差異之大，後者畫作中的女子完全是概念化、與世隔絕、不食人間煙火的閨閣中人，而前者卻充滿時代氣息，彷彿穿了古裝的現代人。這不也說明了即使同為傳統畫家，一位長居文化古都北京、出身沒落皇室舊王孫的畫家與一位定居上海、全方位的職業畫家對傳統的態度與詮釋竟有如許的落差。自然，溥氏因著身世與環境的關係，是純度較高的文人畫家，繪畫於他更具自娛與遣興怡情的功能。而張氏自從一九二五年首次在上海

舉行個人畫展以後，就走上職業畫家之路，縱然他是詩書畫三絕，但市場的需求和顧客的趣味走向應是他創作時重要的考量。

所以從廣義的角度視之，張大千具備了某種海上畫派的精神。他在首次個展中，不分畫作尺寸與題材，每幅一律二十元，並由抽籤決定究竟誰屬。這種幾近「噱頭」的促銷手法果然為他奠定成功的基石，一百幅畫作很快銷售一空。另外，他早期畫作已經顯示大膽新穎與靈活生動的海派特質——雖然他的畫風與師承不見得與大家心目中典型的海上畫家吻合。拜上海之賜，張大千久居全國最大的商業都市以後，使他對流行極度敏銳，而這項上海時期養成的特色，將伴隨他的創作一生，只不過隨著功力日趨深厚，他的作品也逐漸脫離早期較為皮相式的「新潮」，而轉化為使用更豐富的色澤、技法，並在呈現風貌、意涵上不斷推陳出新，以滿足他自己對「新」的追求。

張大千的情況，猶如清末「寓居」上海的外地畫家，定居以後，很快與之打成一片，並濡染其風氣。

而汪亞塵的經歷，則像隨著上海聲息脈動而成長其間的本地人（他原籍杭州），他接受上海商業氣習的洗禮更為直截了當。一九一五年，他一面習西畫，一面「和烏始光在寧波路四川路口辦過一個廣告商店，定名『華達公司』，專給戲園及照相做背景，始光做經理，我充技師。生涯頗不惡。」[23]他的這番歷練，讓人想起美國普普畫家安迪沃荷（Andy Warhol，一九二八—一九八七年）成名前有繪製插畫的背景，以及抽象表現派畫家傑克森波洛克（Jackson Pollock，一九一二—一九五六年）在自創滴灑法以前，係油

23　榮君立，〈我與汪亞塵〉，頁4。

漆匠出身的故事，兩人後來賴以成功的風格都和商業氣息的過往經驗有不可分割的關係。想來汪亞塵的戲園及照相背景畫極可能是一種中西合璧、受小市民歡迎的風格，只不過他似乎並未將這種廣告風格繼續發揚光大，可能只是純粹視為一種營生，至少他後來享有盛名的金魚並不讓人產生任何與廣告有關的聯想。

張大千在給汪亞塵的信中提到北宋燕文貴（約九六七─一○四四年）畫，以及支票的開出與軋入等銀行轉帳的情形，明顯指向書畫的買賣。雖然目前尚未有機會看到這卷燕文貴畫原件，但是我們大約可以勾勒出當時情況：張大千將手中的燕文貴交給汪亞塵，而後者亦有途徑將之轉售，是以張氏才有收到二千五百元之語。而所謂「李君到時當不推宕也」中的李君究竟是中間穿針引線的人或在其中負責協助其他事項，則只有兩位當事人清楚了。而這卷燕文貴不管是張氏所藏或所「製」，都必須又回溯至上海時期。

張氏的仿古工夫和他傲人的收藏有密切的關係。民國初年，上海是收藏家的天堂，「鼎革以還，海內遺老流人名士，咸集上海，而南北所集藏名跡寶墨，亦先後來萃」形容的正是這種盛極一時的情況。張大千不但從他兩位恩師的家藏中勤奮的學習臨摹古畫，也常會隨兩位師長一起，至名收藏家中看畫。「已未之秋侍先師農髯、梅庵兩先生觀狄平子丈所藏書畫於平等閣，宋元明清都百十幅，皆一時妙絕之尤物，王叔明青卞隱居尤為驚心動目……」便是一例。[24] 這些他少時入目的古畫，都對他後來的創作有指引作用，王蒙（一三○八─一三八五年）便是元四大家中對他影響最深的。[25] 在這樣的環境中，他自己亦開始收藏書畫，年方二十，便購得倪雲林（一三○一─一三七四年）的《岸南雙樹》，大受曾師讚賞，並期許以「子年才弱

冠，精鑒若此，吾門當大」。[26] 從此他逐漸建立起他的收藏王國，乃至擁有睥睨宇內、二十世紀私人收藏所僅見的大風堂名跡。

而張氏的善於仿古，又與(曾李二師有關。上海當時最受歡迎的畫家三吳一馮(吳待秋、吳子深、吳湖帆、馮超然)，走的是清初四王吳惲、上追董其昌(一五五一—一六三六年)的路線。而張氏卻在二師影響下，另闢蹊徑，據他回憶當時的時空背景是這樣的：「吾嘗聞清末為吾國藝壇一大轉捩點，一洗舊染，變而愈上。以一般之厭棄殿體書，故北碑漢隸風行一時。先師清道人以家國之感，故於書提倡北碑篆隸外，於畫又極力提倡明末諸遺老之作。同時畫家，亦多欲突出四王吳惲範圍，故石濤、石谿、八大之畫大行於時。」[27] 在張氏的解釋下，其師之提倡北碑及喜好八大(一六二六—一七〇五年)，動機在於民族意識與氣節。果真如此，則李梅庵於滿清亡後，卻作道士打扮，並自號「清」道人，以示對滿清的懷念，是否充滿矛盾？其實清末民初便是個新舊並陳，在混亂中又滋生無限生機的時刻，清道人因為曾食滿清俸祿，取此號係為了表示不忘本，但在民國時，這項舉措無異向世人宣布，他是活在過去、不準備與新時代認同的的前朝遺老；但他作江蘇提學史時，曾創辦兩江師範，提倡新式藝術教育，培養一批美術人才，證明其並非守舊與食古不化之人。事實上，他在書學上的見解頗具開創性，研究明末遺民畫家也是

24 見張大千，〈擬南唐顧閎中鬥雞圖〉，《張大千先生詩文集》(下)，卷7，頁61。

25 見傅申，〈王蒙筆力能扛鼎，六百年來有大千—大千與王蒙〉，《張大千學術論文集》(臺北：國立歷史博物館，1988)，頁129-176。

26 見張大千，〈跋倪瓚岸南雙樹卷〉，《張大千先生詩文集》(下)，卷7，頁95。

27 見張大千，〈陳方畫展引言〉，《張大千先生詩文集》(下)，卷6，頁86-87。

眼光獨到的創舉，打破上海當時四王籠罩的沉悶局面。從李梅庵的模式，我們似乎也看到了日後的張大千，他不也永遠一襲中式長袍（即使長年居住西方也不改其志），予人以極度依戀傳統，不願接受新時代生活方式的印象，但事實上，他的藝術創作觀卻非常前瞻，在他舊裝扮中含新思想的奇妙結合中，我們似乎看見了清道人的影子。

在當年名家輩出的上海，年方二十出頭的張大千藉著模仿石濤（一六四二—一七〇七年）足以亂真，很快得以嶄露頭角。他的仿作本事，先通過了曾李二師這一關，以後便無往不利於藝壇，製造了許多傳奇故事。他指出「梅師酷好八大山人，髯師則好石濤」，在他們的影響下，「予迺效八大為墨荷，效石濤為山水，寫當前景物，兩師嗟許，謂可亂真。」[28]他繪製的石濤使眾多知名收藏家（黃賓虹、羅振玉、陳半丁等）信以為真，成為黃浦灘上眾人津津樂道的話題，甚至進了陳定山撰的《春申舊聞》，當然也是當時報刊樂於登載的逸聞趣事。由此觀之，年輕的張大千彷彿預見了在高手如雲、各具擅場的上海藝壇中，如果按步就班恐非積數十年功力不能出頭，而聰明過人的他，卻別生面，以其出色的仿製石濤的功夫，迅速得到前輩的認知和肯定，以此一舉成名以後，對他的藝事自然有相得益彰的效果。另一方面，他也足堪稱為二十世紀中最早知道宣傳妙用的藝術家，理解到畫家和演藝人員一樣，需要媒體宣傳，為之推波助瀾，並為其打「知名度」。西方現代畫家無不深諳此理（畢加索、達利，Salvador Dali，一九〇四—一九八九年，便是其中佼佼者），但在中國，張氏算是先驅。縱非刻意如此，可是他先天便有製造話題和新聞的秉賦，這似乎也要歸功於上海的大都會環境，將他塑造為典型的現代畫家。除因當初二師的鼓

張氏的仿作功夫日益精進，終至成為畫史上對傳統研究最廣泛且最深刻的畫家。

勵、上海收藏甚夥以外，還有一因素便是二十世紀以來出版業發達，造成大量資訊的流通，習畫者的眼界遠非古代任何畫家能比：「時清鼎改革，故宮名跡，得公之於眾；而南北藏家，又多不自秘，借以西法影印流布，故學者得恣其臨摹賞會，於是自明末而上溯宋元明初，乃必然之趨勢。宗風丕變，進而益上，此吾國畫壇晚近所以特開異彩，非清人所可望也。」[29] 這段話雖是張氏為推崇畫家陳芷町而發，卻又無異自述心路歷程。早在二、三〇年代他是仿石濤、八大、徐渭（一五二一—一五九三年）、唐寅（一四七〇—一五二四年）等的專家，學習的典範以明清為主（雖則三〇年代晚期開始上追元代），四〇年有了敦煌之旅後，他不但眼光已放眼唐宋，經過臨摹敦煌壁畫的磨練，他對色彩、線條、構圖的掌握和氣魄都有飛躍的成長。

由他一九四五年所作《擬南唐顧閎中鬥雞圖》一例中，可以看出他臨仿能力在這二十年間的變化——從二〇年代的仿石濤專家到四〇年代中期的足以仿顧閎中（九一〇—九八〇年），而其分水嶺正是敦煌之旅。他回憶起早年在老師帶領下去狄平子家看畫時，看到這幅畫的情景：「……最後南唐顧閎中鬥雞圖，主人頗自矜詡。歡賞咨嗟，譽為人間瑰寶。予方年少，未諳鑑賞，但覺其氣宇凡近，運筆平滯，證以宣和畫譜所載，殊為不類，當非真跡。」他雖自謙，說自己太年輕，還不大懂鑑賞，其實他眼力既佳，記憶力亦復驚人。下面的描繪更是生動，讓人對當時的情景有如在目前之感：「因暗掣梅師襟角以扣，師

28 見張大千，〈四十年回顧展自序〉，《張大千先生詩文集》（下），卷6，頁55。

29 見張大千，〈陳方畫展引言〉，《張大千先生詩文集》（下），卷6，頁86-87。

曰：『代遠年湮，未由證之，道君皇帝御題其上，宜勿疑耳。』蓋師礙於主人，心固未許。」到別人家看畫，有一定的規矩，後生小輩，自然不能妄加議論，因此只能在暗中向老師示意，而為師者雖同意學生的見解，也不便說破，只是強調既有徽宗皇帝（一○八二─一一三五年）之品題，咱還是對它有信心罷，這樣就算給主人聽到也不算失禮。

敦煌一行，張氏眼力和手力俱實力大增，二十六年前的疑惑，只能放心底，只緣當時太年輕，無由證之為偽，現在則有能力亦有信心如此：「前年西出嘉峪，展佛莫高，歷時三載，得觀三唐五代壁畫，多至二百餘窟，尚以幅計，何止千百。追憶狄公此圖，覺其為偽。」張氏朝夕面對並臨摹唐五代真跡近三年之後，不只肯定了年輕時的想法，並且還決定要進一步經由己手「還原」其真跡。這份雄心真是非同小可，但從他語氣中得知，他的確意欲重現其南唐面貌，並充滿著與古人爭勝的企圖心：「每與門生子侄言之，二三子數請圖寫，冀還舊觀。竭來成都，寇患方亟，空襲頻仍，坐不暖席。頃者寇虜摧伏，栖止略安，八年鬱鬱，一朝開顏，乃損益其稿，命筆為此，未識與顧原跡作有少分相吻合處否？」抗戰末期，在躲避敵機轟炸的恓恓惶惶中，他仍勉力作畫，並不斷修改畫稿，冀能達到理想。這時回首前塵，不能不有此遺憾：「因縷記之，以寓一時興會，惜不能起兩師而請益，至深悵悵耳。」此時曾李二師俱已作古多年，兩師如果看到他今日的成就，應當是欣慰的罷，看來曾師當日的預言「吾門當大」果真應驗了。

就在這時候，他又因緣際會的得到一批古畫，學習臨摹之後，他的仿古能力又進入另一境界。一九四六年張氏得到溥儀從長春散出的許多清宮舊藏，最為人所熟知的包括傳為董源（活動於九三○─九六○年）所作的《江堤晚景》等名畫，從此他擁有三幅董源（另二幅為《瀟湘圖》、《風雨出蟄》，不知何

故此時未列《溪岸圖》，自認可比美董其昌的「四源堂」。從此不但他的畫作深受董巨風格的影響，而

且他「仿製」董巨派作品也於五〇年代早期達到高峰。但是他得到燕派名作，並自燕文貴風格學習的一

面，則為一般人所忽略，請看他自己道來，訴說如何把燕文貴和董源傳統合而為一、以為己用：「清宮舊

藏宋人溪山無盡圖卷，去年得於故都，蓋長春劫灰外物也。金元以來題識甚眾，皆以為河陽郭熙筆。予

細審之，乃燕文貴一家眷屬。此紙背臨其一角，蒹葭蘆葦，漁汀浦漵，則兼以北苑瀟湘圖，欲於深厚中

求澹遠耳。」[30]

這張《溪山無盡圖》（圖2）現藏美國克利夫蘭博物館，應是南宋時期北方金國的產物。[31] 張氏提到歷

代藏家皆以為是郭熙之作，因為北方斯時仍流行郭熙（約一〇二〇—一一〇〇年）風，而南宋已是李唐風

大行於世了。但是張氏別具隻眼，指出該圖雖有些郭派鬼面皴、蟹爪松的面貌，但基本上其寬闊的河景、

迤邐的層巒疊嶂、以及樓閣位置、旅人過橋等描繪全是燕派風範（可比日本大阪博物館之《溪山樓觀》）。

於是張氏在一九四七年自繪《仿宋人溪山無盡圖》，以背臨的方式（可見其熟悉的程度），畫下其中一角，

並攙以董源式的蘆汀水草，為的是有燕作「深厚」綿密的結構兼以董作寧靜「澹遠」的氛圍。張氏這種汲

取各家之長、兼容並包的作畫態度也見於他一首題畫詩：「何必李將軍，何必王摩詰。乾坤腕底生，我畫

無南北。」[32] 表明了他對北燕南董一視同仁的學習精神。

32 見張大千〈題畫〉，《張大千先生詩文集》（上），卷2，頁52。

31 此圖上鈐有張大千十七方收藏印，見 Sally W. Goodfellow ed., Eight Dynasties of Chinese Painting (Cleveland: Cleveland Museum of Art, 1980), pp. 35-37.

30 見張大千，〈仿宋人溪山無盡圖〉，《張大千先生詩文集》（下），卷7，頁74-75。

燕文貴山重水複的河景對張氏晚期風格的影響並不小於董了勝利。

在唐代，仍是線條終究打敗了暈染，屬於中土本身的傳統獲得收外來影響，問題的複雜性遠非往昔能比，更何況別忘了即使經過千餘年運轉之後，傳統本身已成一龐大的巨獸，此時欲吸張汪兩人的路線在出發點上也無優劣之別，只是歷史似乎證明新紀元。兩種成就，從固有的傳統中尋找力量，在山水畫中開創一是以強本固源，從一外爍、一內省，實無高下之分，同理，凸畫」的影響，以開大唐人物畫的盛世，乃至宋代的國勢積弱，不同的嘗試。其實自歷史上的先例視之，從六朝的吸收西方「凹圖引進西畫的寫實技巧來改革國畫，顯然代表二十世紀中兩種的在中國繪畫自身的歷史發展中尋求寫實的根源，和汪亞塵試沓精密的功夫。縱觀他藝術生涯中的努力方向，可說是漸進式繁茂，「上崑崙尋源頭」追求董源的「大而能秀」、[33] 燕文貴複燕文貴風格巨幅山水的影響，則讓張氏從石濤的清奇、王蒙的明清的寫意重返唐五代的高古精神。而這批古畫，特別是董源、敦煌壁畫的淬練，使張氏對人物畫的色彩、線條、造型從

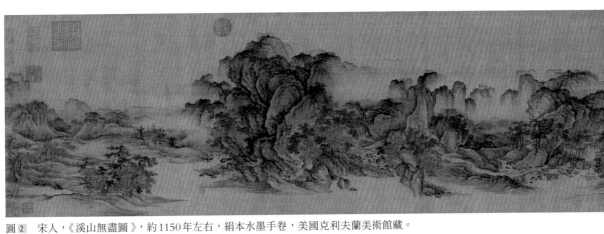

圖 2　宋人，《溪山無盡圖》，約 1150 年左右，絹本水墨手卷，美國克利夫蘭美術館藏。

源。此後在他作品中，開始不時出現寬闊的河景構圖，試看他成於一九四九年的青綠山水《江山無盡圖》，雖則張氏在題跋中表示，因讀畫史上提到黃筌（?—九六五年）有《蜀江秋靜圖》卷，是以提筆擬之。[34] 事實上黃筌的傳世山水，誰也沒見過，張氏所繪毋寧與他當時所收藏的反映燕文貴風格的《溪山無盡圖》（圖2）更有直接的關係。閱者的目光隨著層巒疊起的主峰而游移，落至蜿蜒伸展的溪谷山腰，逐漸極目於溪流的盡頭，而屋宇則位於群峰環繞的中心。雖說他的造景及畫題的靈感俱來自《溪山無盡圖》（圖2），但是張氏仍有許多處自抒己意。首先，他將之轉化為青綠山水，然後將手卷的形式改為立軸，這樣也更便於發揮他將景物逐漸上移、並強調俯瞰全景的觀點。這種彷彿從空中下視的描繪方法則是他異於宋人的新發明，得之於現代人的飛行經驗。他曾這樣形容當時神奇的感

33　見張氏成於一九四九年之《仿巨然江雨泊舟圖》及《仿董源華陽仙館圖》兩畫上的題跋，同註17，頁196-99。

34　此圖及以下所提之《長江山水連作》（一九六二年）、《蜀江圖》（一九六二年），見巴東編，《張大千九十紀念展書畫集》（臺北：國立歷史博物館，1988），頁47-48、157-162、165-168。

覺：「辛巳（一九四一年）二月予自成都乘飛機西上皋蘭，俯瞰嘉凌山水，千峰綿亙，連岡斷塹，如波濤

起伏；江水空明，如玉龍遊戲，蜿蜒其中，大是奇觀。恨未能一一攝入毫端，散之紙上也。」[35]

經此階段的嘗試和爾後長時期的醞釀，燕文貴式的河景山水終於轉化成六〇年代早期的《蜀江圖》

上下卷和《長江山水連作》，此時，他處理此種手卷式的河景構圖已經非常純熟，不復四九年時略見生澀

的實驗性質，而且視野也從當日單純的近景平視、遠景俯視，演變為俯視、仰視、平視恣意變化。山形

也不再為往日的皴法所拘，而以更自由的潑墨為之。而這兩幅山水逐發展成為日後氣象萬千、更見匠心

獨運的鉅製《長江萬里圖》（一九六八年）。而他能在咫尺的手卷之內，掌握萬里的江河走勢，這份宏觀

的膽識與魄力，並非一日之功，實出於多年視覺經驗的累積、潑寫功夫日臻老練、與蓄積於胸臆生命情

感的流瀉，推其源頭，卻正是《溪山無盡圖》開啟其端。

知曉張氏與燕文貴風格有如此深厚的淵源以後，他在信中所委託汪亞塵出售的「燕文貴」卷，如係

出於「自製」，也就不足為奇。晚近在一份紐約佳士得拍賣公司（Christie's）出版的目錄中（一九九九

三月），出現了一張無款《溪風圖》（圖3），題簽作「燕文貴溪風圖」，隔水上則有明清內府及祥哥剌

吉（?—一三三一年）、梁清標（一六二〇—一六九一年）、張大千等收藏印，不知是否從另一卷割裂而

來。[36]因為還有一件也題作燕文貴《溪風圖》（圖4）的畫幅曾藏於東京的程琦處（原為張大千所藏），

35　見張大千，〈題金碧山水圖〉，《張大千先生詩文集》（下），卷7，頁48。

36　見 Christie's: New York, Fine Chinese Ceramics, Paintings and Works of Art, Monday 22, March 1999, p.38。又見高居翰（James Cahill）〈溪岸圖起訴狀　十四項指控〉（王嘉驥譯），《當代》，第152期（2000年4月），頁19-20。

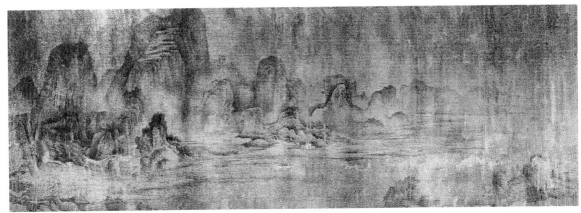

圖 3　無款，《溪風圖》，絹本水墨手卷，47.3×136.8公分，美國紐約佳士得拍賣圖錄（March 1999），no. 187。

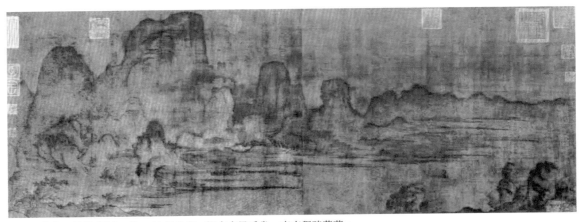

圖 4　宋人，《溪風圖》，約1100年左右，絹本水墨手卷，東京程琦舊藏。

與之構圖幾乎全同。程琦卷與臺北國立故宮博物院所藏《江帆山市》同屬北宋末燕文貴風格的作品，因為皴筆減少、暈染加多，以及山形較壓縮簡化，依據兩畫時代風格，學者將之訂為一一〇〇年左右的作品。[37] 程琦卷上鈐有乾隆、宣統及張大千收藏印多方，而佳士得目錄這卷則無，另外兩者景緻雖大致相同，然而後者之精緻度與整體氣勢則遠不如前者，顯得零碎分散，前景右下方靠左的石堆處，三株樹的直立姿態與程琦卷樹木被溪風吹得傾斜略有差異（此處不知是否故作殘損，顯得渙漫不清），卻依稀與大千居士自臨之《江堤晚景》主樹相似，佳士得卷是否出自大千居士手筆，答案似乎也呼之欲出了。

浪跡海外多年以後，張大千於一九七七年起決定定居臺北，巧合的是，汪亞塵在漂泊半生後，也於一九八〇年回到上海，安度其晚年。同樣巧合的，張氏於一九八三年四月病逝於臺北，得年八十五；汪氏則於同年十月病逝於上海，享年九十。他們的隕落，代表一個世代的結束。

張氏生前最後一張鉅製《廬山圖》描繪的是他一生從未造訪、但衷心嚮往之的廬山，用的則是他自一九五七年病目以後，逐漸在晚年發展成熟的潑墨潑彩風格。[38] 雖然他一直強調，畫史上有關潑墨的記載，古已有之，他不過是重振唐朝這項傳統而已。但如果我們不聽畫家說什麼，而看他做什麼的話，無可否認的，他晚年獨特的潑墨風格，是誕生於西方藝壇抽象表現派的氛圍中，加以他因目翳造成視力漸衰，一項自然產生的結果。至於廬山的「真面目」，雖說他參考了地方誌、圖片、遊記，還有他對沈周（一四二七─一五〇九年）與石濤《廬山圖》的熟悉，益之以想像，便有了起首處層巒巨嶂，掩映於煙霧迷離中，讓人想起蘇東坡「煙空雲散山依然」形容人事易變、山卻永恆的名句。中段附近的瀑布則使人聯想到李白（七〇一─七六二年）「飛流直下三千尺，疑是銀河下九天」的奇景。可是在堆疊的潑墨中挺立

的主要山形，卻像極了北加州著名的天然美景「優勝美地」山谷（Yosemite Valley）中的岩壁，甚至連中段前景的大樹造型都和該處極類似。[39]

誠如張氏為這幅畫所作的詩句：「不師董巨不荊關，潑墨翻盆自笑頑，欲起坡翁橫側看，信知胸次有廬山。」他此時的風格既非石濤八大，亦非荊關董巨，而是他自創的潑墨，為古人所不及見，至於該畫是不是真像廬山，恐怕也不是他最關注的，因為他已經「胸次有廬山」，所以即使他的畫筆下，出現的意象竟像他曾經寄居九年之久的北美加州風景，又有什麼關係？此際他的自信早已凌越了形似與風格的皮相問題，即便使用的是現代的風格、美洲的景色，但只要一經他這個中國畫家之手，便成了中國的山水、中國的意境！彷彿德國的文學家湯瑪士‧曼（Thomas Mann），二次大戰時流亡至海外，當被問到是否有孤立的危機感，他答以，我在之處便是德國。只要湯瑪士‧曼所在之處便是日耳曼文化所在；同理，張氏晚年也是一樣境界：行遍世界五大洲，一部中國繪畫史在他筆下慘澹經營、胸中反覆咀嚼了一生，當代畫人，舍他其誰，可以畫廬山而不必見廬山，而筆下自是廬山！

汪亞塵晚年歸老上海以前，據說過的是隱士般的生活，不似張大千的一生不輟、始終大量作畫。目前可以看到的汪作於八十歲的一幅金魚，似乎比年輕時更見雄心，由以往池塘一角、數尾金魚變為整個

37　見Wen Fong, *Summer Mountains* (New York: The Metropolitan Museum of Art, 1975), Ills. 31-33.

38　此圖及為其而吟詠之詩作，傅申，《張大千的世界》，頁368-375。

39　關於張大千旅居加州期間，其作品受加州色彩（金黃色）及地理景觀之影響，見Mark Johnson, "A California Reintroduction," *Chang Dai-chien in California* (San Francisco: SFSU, 1999), p.19.

池塘的生態：上有水草、睡蓮及各個階段的魚苗、小金魚、大金魚。金魚的造型似乎比早年執著於寫實主義的風格來得生動，反而更接近虛谷的表現主義了。池中睡蓮的描繪方式很有法國印象派大師莫內（Claude Monet，一八四〇─一九二六年）的韻味，這也還持續著汪氏以往中西合璧的路線，只不過他一直顯著比徐悲鴻寬鬆些，不像徐始終堅持著他的寫實主義。另外，汪氏除了金魚而外，也嘗試過荷花的題材，而且大令張大千激賞：「老尚翩翩氣益雄，時於揮灑見深功。敗荷花與枯荷葉，令我低頭拜下風。」[40] 這是一九六五年張氏由巴西赴紐約醫治眼疾時所作，詩後並註有：「汪亞塵。去年見先生墨荷數幅，真堪壓倒白陽青藤也。」看來汪氏作於七十歲左右的墨荷，走的是陳白陽（一四八三─一五四四年）、徐青藤的寫意路子，這也是張大千早年所追隨的風格，所以一語中的。但是張氏自己為畫荷老手，他的荷花在畢生心血澆灌下，已成一絕，要他說一聲「令我低頭拜下風」絕非易事，就算是客氣話，也有很高的真實成分。

一個世紀過去了，汪張兩人出生於十九世紀末，在二十世紀的二〇年代初出道於上海，在藝壇各領風騷之後，於八〇年代中走完一生。可是我們驚奇的發現歷史的反諷：傳統的變革新，革新的變傳統。當初堅定選擇「傳統」路線的張大千完成了中國畫的「革新」；而當初被歸類為「革新派」的風雲人物汪亞塵則在晚年有回歸「傳統」的傾向。

究其原因，張大千是時勢造英雄，四〇年代中國的內戰造成了他後半生不得不遠走海外，遂發展了他極具現代感的潑墨潑彩抽象風格，如果他未嘗定居歐美幾達三十年之久，可能終其一生，只是一名孜孜矻矻的傳統大師而已。至於汪亞塵，則是另一道歷史潮流下的產物，自一九一八年陳獨秀掀起美術革

命的序幕，並且明確的倡導「改良中國畫，斷不能不採用洋畫寫實的精神。……畫家也必須用寫實主義，才能夠發揮自己的天才，……不落古人的窠臼」以後，[41]彷彿為革命的方向定了基調，一時懷抱理想的美術工作者，包括徐悲鴻、汪亞塵在內皆風雲景從，另一個決定性的因素則為汪徐兩人的日本經驗。徐悲鴻在日本雖只停留半年的時間，但他已「全面地了解在西歐畫風影響下日本畫家『擺脫積習，會心於造物』的創造精神。」[42]而汪亞塵就讀東京美術學校油畫科時，曾師事日本近代名家橫山大觀（一八六八—一九五八年），目睹日人成功的吸取西畫技法，融入傳統日畫中，並強調光影變化及氣氛的暈染，成為極具表現力的現代東洋畫，更加強了汪徐等人以西畫改造國畫的決心。

但是歷史的詭異處便在於為何「日本能，而中國不能」？正如日本自明治維新後，便一躍而為全亞洲最先現代化的國家一般；而中國的西化與現代化之路卻是一條崎嶇坎坷之路，自清末康梁變法以來百餘年猶未竟全功。日本對於仿傚外國早有久遠的歷史傳統，自奈良時代起，便數度引進並吸收中國的藝術思潮，以成就日本藝術之黃金時代，如今學習起西方技巧來，自是駕輕就熟。而且所謂東洋水墨畫的傳統也是室町時期自中土傳入的，因之在向西方靠攏時，便不甚有遭傳統反噬的顧慮。而中國則反之，它的藝術傳統完全是一項自足的系統，所有風格潮流的變化也是自發性的，來自它內部的需要與自覺。當

40　見張大千，〈四年前紐約哥倫比亞大學眼科研究院中，憶在美諸友好，作絕句若干首，不能自書，唸與十二姪葆籠，錄寄龔選舞先生，鵬飛兄索予書之，因命十二姪誦而錄之，俚淺不足一笑也。〉，《張大千先生詩文集》（上），卷3，頁259。

41　見蔡元培，《蔡元培美學文選》（臺北：淑馨出版社，1989），頁10。

42　見阮榮春、胡光華，《1911-1949：近代美術史》，頁112。

中國美術革命的方向已定，並企圖以外力干預它自然發展的軌道時，註定是要扞格不入，不會取得成功的。

而傳統畫家張大千所從事的，則是一場寧靜革命。他從未喪失中國畫的主體性，自信復自豪地以傳統繪畫美學和宇宙觀與世界潮流接軌，於他，或許初無意如此，但歷史的「有心栽花花不發，無心插柳柳成蔭」，使他水到渠成地完成中國畫的革新。

南張與北溥

二十世紀兩位傳統型畫家
張大千、溥心畬的時代性與個人性

張大千（一八九九—一九八三年）與溥心畬（一八九六—一九六三年）二人，被一般人目為二十世紀重要的延續傳統型之畫家，然而兩人的身世背景、個性、畫風卻迥異，因此兩人之間的對比也就特別有趣且富特殊意義。[1] 張溥兩人在二十世紀的代表性是無庸置疑的，因為從三〇年代開始，二人就被譽以「南張北溥」，可說當時已成全中國畫壇的兩大天王。張溥年輕時的師承本不相同，一宗石濤（一六四二—一

1　方聞先生將張大千、黃賓虹（一八六五—一九五五年）、齊白石（一八六四—一九五七年）等歸類為二十世紀傳統型畫家；高劍父（一八七九—一九五一年）、徐悲鴻（一八九五—一九五三年）、傅抱石（一九〇四—一九六五年）等則為西化型畫家，見 Wen C. Fong, *Between Two Cultures* (New York: The Metropolitan Museum of Art, 2002), pp. 75-203.

七○七年），一宗馬、夏（馬遠，約一一六○─一二三五年、夏圭，一一九五─一二二四年為畫院待詔），而這種差異性隨著日後兩人各自的發展，畫風似乎也愈行愈遠。

張溥兩人定交於一九二八年，而于非闇提出「南張北溥」的口號則在一九三五年，據說當時溥心畬並非很樂意，認為是張大千自我宣傳的手法。2 然而隨著時日流逝，兩人既時有合作畫，也互相推許，尤其溥心畬對張大千的贈詩一再顯示出對張大千由衷的欣賞，而兩人友誼也就此維繫數十年之久。兩人當年是分別來自南方與北方的明星，代表著清末到民國國畫畫壇所累積的高度與光芒。溥心畬是前清貴冑（恭親王奕訢之孫），不但山水、花鳥、人物皆精絕，且點畫之間，往往洋溢著書卷氣與飄逸出塵之姿。潑墨潑彩則而出身平民、卻有著傳奇一生的張大千亦不惶多讓，也是全方位畫家，工筆固然細膩旖旎，兼具空靈與雄奇之境，畢生於藝事之追求更是以天才之資作苦行僧般的努力。

畫論大相逕庭

兩人畫風的差異，也可以從兩人在繪畫理論上的對比看出端倪來。張大千曾說：「得筆法易，得墨法難；得墨法易，得水法難。」3 顯示對張大千而言，筆法的重要性遠不如用墨與用水之法。然而溥心畬卻說：「與其無筆，寧可無墨。」4 說明了他對筆法的重視超過墨法的使用，與張大千恰恰相反。對照著兩人的作品也可發現，溥心畬作品最動人之處便是他畫筆起落之間靈動的筆法與線條；他的用墨卻並不令人印象特別深刻。而張大千則反之，他的線條雖然出色，但是他最膾炙人口的潑墨潑彩作品中卻將用墨與

用水的功力發揮到極致。

溥心畬與張大千兩人的藝術風格一長於明秀一長於博大的對比也可以在畫論中一窺究竟。溥心畬曾

說：「畫山水不難於險峻，而難於明秀；不難於明秀，而難於渾厚。險峻明秀者，筆墨也，博大渾厚者，

氣勢也。筆墨出於積學，氣勢由於天縱。」[5] 他指出山水難於博大渾厚的氣勢，不難於明秀的筆墨，而觀

溥氏最精采的小品中，確實以明秀的筆墨見長而短於博大的氣勢，所以他接著又說筆墨可以經由學養和

訓練得來，而氣勢是出於天縱，無法強求，似乎也間接說明了他自己畫風的特色與限制。

相反的，溥心畬所認為困難的雄厚博大，卻正是張大千所擅長；他無論在潑墨潑彩的山水或荷花中，

都表現出奔騰的氣勢與一瀉千里的豪情。不過這是他晚年的風格，早年他仍然傾心於石濤的秀雅淡宕，

所以在一九四〇年為龐萊臣（一八三三—一八八九年）所收藏的石濤《溪南八景》冊頁題跋（圖1）時

總結他自二〇年代以來對石濤風格的推崇：「秀而密，實而虛。幽而不怪，澹而多姿，清湘此境豈易企

及耶？」[6] 而他早年的作品也的確是朝這個靈秀幽淡方向努力的。

2 「南張北溥」的稱號最先由琉璃廠集粹山房經理周殿候提出，再經于非闇於一九三五年五月二十二日的《北晨畫刊》上正式為文傳揚。朱省齋曾撰文表示溥氏對此表不悅，但由於朱氏後來與張大千有恩怨，故而所說是否誇大，值得考慮。見傅申，〈南張北溥〉，《雄獅美術》，第268期（1993），頁22-23。

3 張大千，《張大千先生詩文集》（下）（臺北：國立故宮博物院編輯委員會，1993），卷7，頁116。

4 溥心畬說：「畫，有皴皺而無渲染，謂之無墨。但有渲染而無皴皺，謂之無筆。與其無筆，寧可無墨。」見溥心畬，《寒玉堂論書畫‧真書獲麟解》（臺北：世界書局，1974），頁23。

5 同上註，頁28-29。

6 龐氏之《溪南八景》現藏上海博物館，龐氏一九四〇年曾請張大千根據其先前臨摹之畫稿，補齊戰時遺失的四幅而得完整，張氏便在冊頁題下後題此跋。見鍾銀蘭，〈張大千仿石濤《溪南八景圖冊》及其他〉，收入李碧珊編，《張大千前期山水畫特集》，《名家翰墨》40期（香港：翰墨軒，1993），頁38-41。

圖 **1**　張大千（1899-1983），題石濤（1642-1707）《溪南八景圖冊》紙本設色，各31.5×51.8公分，上海博物館藏。

然而經過四〇年代學習董巨風格及臨摹敦煌壁畫的洗禮後，他的畫風丕變，漸漸從石濤式的清奇轉往宋畫的渾厚發展，晚年的新畫風可在他一九六一年送給張目寒的一張畫中得到印證：「此幅宋人有其雄奇，無其溫潤，元人有其氣韻，無其博大，明清以來無論矣。」[7]語氣中對自己畫風中的博大雄奇透著無限自負！溥心畬一生的畫風一直以靈秀見長；然而張大千早年畫風清秀，晚年卻走出一條氣勢豪邁的路來——兩人的畫論與畫跋也反映著這樣的情況。

花鳥各具擅場

張溥兩人無論在花鳥、人物、與山水方面，師承與發展路徑都不相同，成就也各放異彩。張氏早年花鳥學明代的陳淳（一四八

7

見張大千，〈山水〉，《張大千先生詩文集》（下），卷7，頁129-130。

三—一五四四年）、徐渭（一五二一—一五九三年），清秀靈活，但個人色彩不強。直到一九四一年去敦煌臨摹壁畫後，開始以敦煌學來的重彩繪花鳥畫，使得他花鳥畫別有一種裝飾性。如一九四四年的《紅葉青禽》（圖2），上面雖題：「寫生以宋人為最，物理、物情、物態三者具備，元明以來，每況愈下，有清三百年，更無與其秘者。」可是紅葉的描繪與全圖的色澤都有宋畫所無的鮮豔與裝飾性，顯然張氏在宋人的寫真之外，又加上了唐人的妍麗。

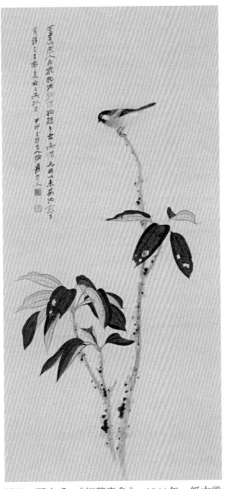

圖2　張大千，《紅葉青禽》，1944年，紙本設色立軸，99×46公分。

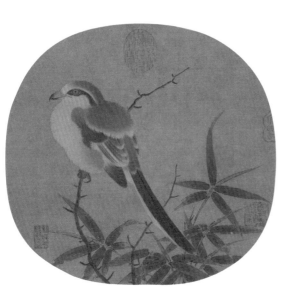

溥心畬與張氏相同，亦是最推崇宋代的花鳥畫的。他曾在畫論中提到花鳥畫的歷史，以宋代為最高峰：「古之善畫者，唐有薛稷、邊鸞之妙，五代有徐熙、黃筌之奇，宋則趙昌、崔白之倫，李迪、馬遠之徒。北宋集其大成，南宋窮其變化，匪獨畫其形容，且能通其情性，後之作者，莫或加焉。」[8] 而溥氏的花鳥作品中，也以工筆為最精采，例如溥氏的《秋高鳴鵙》卷（圖3）中伯勞鳥的寫生與精工就頗得宋代李安忠（活動於一一一九—一一六二年）《竹鳩圖》（圖4）的神韻，也做到了他對宋畫的最高禮讚：「匪獨畫其形容，且能通其情性。」

圖 3　溥心畬（1896-1963），《秋高鳴鵙》，34.9×75.1公分，絹本。

圖 4　李安忠（活動於1119-1162），《竹鳩圖》，紈扇冊頁，25.4×26.9公分，臺北國立故宮博物院藏。

但是他也有些作品題名為學宋人的作品，其實卻另有所本，如他的《臨宋人花鳥小景》（圖5），其實構圖完全來自元代張中（活動於一三三六—一三六八年）的《桃花幽鳥》（圖6）。[9] 這類寫意作品在他的花鳥畫中並不突出，正如詹前裕所指出，寫意花鳥是溥氏作品中較弱的一環，或許是情性使然，他學八大山人（一六二六—一七〇五年）等的寫意花鳥，常有「布局結構鬆散、運筆過於快速而變化不足」的缺憾。[10]

8　溥心畬，〈論花卉〉，《寒玉堂畫論》（臺北：學海出版社，1975年），頁27。

9　感謝林順得同學在我所開設的近現代繪畫課程中讓我注意到溥氏受元明人影響的花鳥作品。

10　見詹前裕，《民國藝林集英研究之二》，《溥心畬繪畫藝術之研究．研究報告展覽專輯彙編》（臺中：臺灣省立美術館，1992年），頁40。

圖5　溥心畬，《臨宋人花鳥小景》，25×15公分，紙本水墨設色。

圖6　張中（活動於1336-1368）《桃花幽鳥》，紙本水墨立軸，112.2×31.4公分，臺北國立故宮博物院藏。

相較之下，張氏中年戮力追求豐艷寫實的唐宋，晚年反璞歸真，回歸到他早年的出發點——八大山人簡約孤絕的花鳥。[11] 如一九六八年信筆寫來之《秋葉幽禽》（圖7），鳥的頭部線條斷斷續續的作法便來自八大的《花果鳥蟲冊之四—蜜蜂》（圖8）（大風堂藏）；另一張《貓石圖》（圖9），雖然將構圖做了些變化，相信靈感仍來自八大的《艾虎圖》（圖10）（大風堂藏），且石頭上的筆墨趣味也來自八大。只是張大千將八大的孤憤與奇崛改成了他自己渾成的趣味及老辣的用筆，與八大冷雋的氣息不盡相同。

圖7　張大千，《秋葉幽禽》，1968年，紙本水墨橫幅，33.5×45公分。

圖8　八大山人（1626-1705），《花果鳥蟲冊之四——蜜蜂》。

圖 10　八大山人《艾虎圖》。

圖 9　張大千，《貓石圖》，1968年，紙本水墨設
色立軸，145×70公分，美國私人收藏。

張氏受其兩位老師曾熙（一八六一—一九三〇年）及李瑞清（一八六七—一九二〇年）的影響，一九二〇年代初便對石濤八大發生興趣並下過工夫。

11　見張大千：「梅師酷好八大山人，……髯師則好石濤」。張大千《張大千先生詩文集》（下），卷6，頁55。

不但如此，八大對張大千荷花的影響亦貫穿他全生。如一九六二年這張《出水荷花》（圖11）仍然顯示出八大對他荷葉大筆千鈞、橫向一掃的影響。比較之下，溥心畬的《翠蓋紅衣》（圖12）雖無大千之作構圖新穎及剛健婀娜的精神，也看不出明顯的師承，但別有一種纖弱與嫋嫋婷婷之姿。荷花旁枝幹斷續與翻轉之間的信筆拈來，以及荷葉墨色暈染之際揮灑出殘荷的渾然天成，是文人信手點染下的神來之筆。

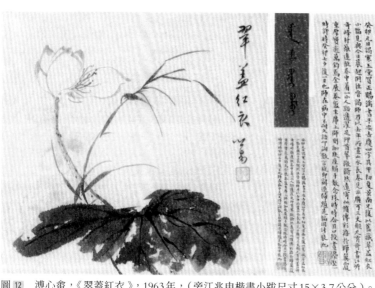

圖 11　張大千，《出水荷花》，1962 年，紙本水墨鏡片，31.1×39.1 公分，臺北國立歷史博物館藏。

圖 12　溥心畬，《翠蓋紅衣》，1963 年，（旁江兆申楷書小跋尺寸 15×3.7 公分）。

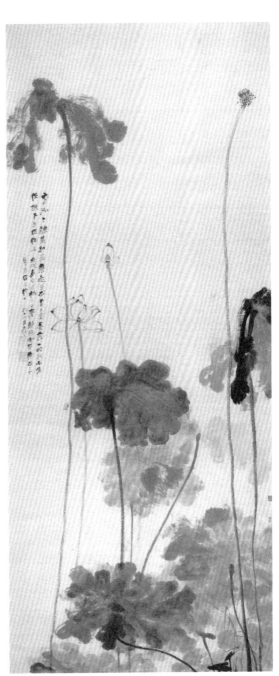

張氏不僅早年荷花的氣勢來自八大，連晚年（一九八二年）這張《丈二墨荷》（圖13），描繪荷葉側面的橫向狂掃，荷莖的如篆如橼之筆，亦復如八大再生——見八大《荷花雙鳧》（圖14）。張氏荷花風格除了繼承八大與溥氏不同外，他從敦煌歸來後的《紅妝步障》（圖15），以金地

圖 14　八大山人，《荷花雙鳧》。

圖 13　張大千，《丈二墨荷》，1982年，340×152公分，臺北國立歷史博物館藏。

為背景，用石青、石綠、硃砂等重彩作荷葉與荷花，花瓣及花苞復以金線勾邊，極盡華麗眩目之能事，完全反映著敦煌唐代壁畫用礦物顏料的穠艷風格給他的啟發。相較之下，溥心畬的《池塘秋意》（圖16）色澤華美優雅，而且畫中蜻蜓頗富宋院畫的重理、一絲不苟的精神，若與南宋許迪《野蔬草蟲》中的蜻蜓相比，則用筆顯得更為精細，尤其透視法的運用也更為成熟，真可謂唯妙唯肖。然而荷花部分清新自然，在工緻之外復有些寫意的筆觸，類似清代花卉大家惲壽平（一六三三—一六九〇年）的表現，與張氏工筆重彩勾勒的荷花大不相同。

圖 16　溥心畬，《池塘秋意》，紙本設色，34×32公分，吉林博物館藏。

圖 15　張大千，《紅妝步障》，1947年，重彩金箋紙本立軸，118×41公分。

張氏秉著早年自八大習來的荷花技法，他繼續將之發展成墨彩斑爛的狂飆氣勢，晚年他結合畫荷花如山水般的豪邁與中年自敦煌得來的金碧荷花的裝飾性，終於成功完成了精采萬分之《潑彩朱荷六扇屏風》（一九七五年）（圖17）。總結他在荷花方面的成就，結合了明遺民八大的虛實對比與考古敦煌所得的妍麗色澤，加上自創大筆如椽的氣勢，成就充滿現代感與視覺性的荷花，這份成就使得溥心畬在荷花方面不論墨荷或彩荷，雖然清新自然，也並未完全步踵古人，但在創造性上不得不遜於張氏。

張氏在荷花上自是獨領風騷，但溥氏在花鳥的其他表現上也毫不遜色。由溥氏來臺以後的一些作品看來，不僅題材特殊、新穎，在傳統花鳥畫中極為少見，另一方面也顯示溥氏在繼承宋代工筆花鳥的細膩用筆之餘，在立體感營造上的技巧相當進步與純熟。如大理花瓣上

圖 17　張大千，《潑彩朱荷六扇屏風》，1975年，泥金絹本設色，168×369公分。

戲劇性的明暗對比（圖18），鳥窩以類似西方炭筆素描的技巧描繪，以及魚蝦不用傳統墨法渲染，卻有水彩般透明的效果等。

其中最出色的莫過於作於民國四十八年（一九五九年）的《變葉木》，此作畫法大異於傳統的勾勒填彩，將多種顏色巧妙地融合在一個葉片上，製作出鮮豔對比與多層次色調變化的效果，為傳統花鳥畫所罕見。[12] 從這些作品看來，溥心畬的花鳥畫應該曾在傳統的工筆畫法中融入一點西方的寫實技巧。[13] 相較之下，張氏花鳥畫無論受宋人、明人、八大甚或敦煌壁畫影響，都較難找到西洋技法的痕跡。

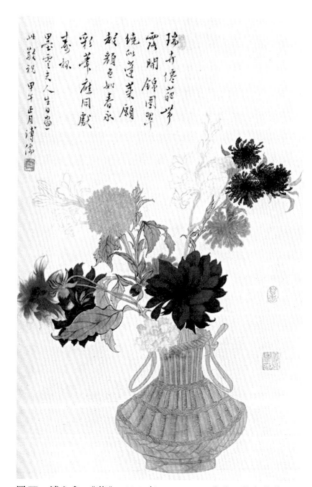

圖 18　溥心畬，《花》，1954年，44.5×70公分，私人收藏。

仕女畫與觀音像各有千秋

至於仕女畫，兩人的表現亦復迴異。以表達兩人對妻子（愛人）的懷念之畫作為例，張氏一九三四年的《紅衣仕女》（圖19）畫中人身型豐滿、臉蛋艷麗，身著鮮紅色鑲藍邊衣袍，女子造型健康寫實，衣著用色彩度極高。上面題著：「別來春又夏，空閨愁遣難，一叢妃子竹，偎著淚痕看。」[14] 可能是為三〇年

12 見本文作者，〈丹青千秋意，江山有無中——溥心畬（1896-1963）在台灣〉，《造形藝術學刊》（2006年12月），頁33-35。

13 但是研究溥氏畫風的學者們普遍認為他的繪畫絲毫不受西洋感染，見詹前裕，《溥心畬繪畫研究》（臺中：東海大學印刷所，1991）頁165；鄭國，〈一硯梨花雨〉，《溥心畬——中國近現代名家畫集》（臺北：錦繡文化，1993），前言，頁6。

14 張大千詩文集中有題《時裝仕女》的詩，與此畫題詩相同，但下面有「以懷玉為模特兒寫此」。見張大千，《張大千先生詩文集》（上），卷2，頁53。

此畫題款於甲戌（一九三四）年，但仕女之風格（面容體態及服裝）已是敦煌歸來（一九四三年）之後的面貌，所以不排除是後來據原先畫稿再加工的作品。

圖19　張大千，《紅衣仕女》，1934年，紙本設色立軸，95×50公分。

代所結識的愛人懷玉所作，當時由於她纖手頗入畫，所以留下此張含情脈脈、以手托腮，如懷念遠人的「特寫」，戰後他曾想尋懷玉，卻不知她所向了。[15]

溥心畬一九四九年甫來臺時局動亂之時，也有一張悼亡之作，是懷念他的元配羅清媛女士的作品《夫人小影》（圖20），上面以白描勾勒出一張斜坐椅上的古裝仕女，女子面容清秀，神態宛如少女。但是誠如畫上題跋所寫「余與先室羅夫人清媛結褵三十年」，歷經與溥心畬相伴三十年的婚姻，羅夫人享年五十餘歲，應該不似畫中人般面貌年輕、身型輕盈，經對照羅清媛相片，與畫中人也並不相似。

溥氏在畫跋中繼續寫道：「……憶昔山居夜觀紙窗梅影，援琴彈良宵引一

圖 20　溥心畬，《夫人小影》，40×25公分。

曲，夫人賦詩曰：重畫雙眉解練裙，空明幃影淡如雲。冰絃夜聽宮聲曲，月色梅香兩不分。……作離合

回文，並寫夫人小影。」溥氏因回憶與前妻曾在月下觀梅影，彼此又彈琴引吭高歌助興，富有詩才的夫人

並賦詩一首，令溥氏至今難忘兩人曾度過的美好時光，所以畫此畫紀念其前妻，不過畫中人似乎完全是

理想中的模樣，不但身著古裝，也與溥氏所畫的其他古代仕女無異，並不像真實生活中的羅清媛。

和溥心畬但求寄意的悼亡之作相比，張氏的懷念懷玉之作就顯得不但現實感強，女子含情托腮的動

作與臉蛋身材也刻畫得絲絲入扣，比溥氏逸筆草草下不食人間煙火的女子要富肉體感官性也「入世」得

多。就此二作之對比，已可看出溥氏之仕女畫脫離現實，象徵意味強；而張氏之作則無論服裝、神情、

與姿勢都緊扣著時代的脈動。依兩人一生的感情生活看，張氏自是更為多彩多姿，除四房妻室外，在人

生不同的階段尚有許多情人，而溥氏則除了原配外，僅有繼室李墨雲一人，也鮮少傳出風流韻事。不知

是否因此而使得溥氏對仕女的描繪流於概念與類型化，且缺乏現代感呢？而張氏由於情史豐富，觀察入

微，對女性的描繪就顯得充滿世俗性且反映出時代的訊息？

溥氏目前存世最早的觀音像是他作於二十一歲（一九一六年）的《大士像》（圖21），圖中觀音的造

型與服裝都與明清以來的觀音類似，但是一九六三年在臺灣他所繪的《白描觀音》（圖22），卻一改以往

的造型，成了坦胸露手腿的模樣，與張大千在敦煌時期所臨摹的《莫高窟一百五十二窟晚唐畫瓔珞大士

15 張氏於一九三四年春在北平結識懷玉，雖對她有愛慕之心，但因家人反對而未結合，見李永翹，《張大千年譜》（成都：四川省社會科學院出版社，1987），頁70。

像》（圖23）極為接近。雖然張氏的作品為工筆重彩，而溥氏易之為筆法純淨秀雅的水墨線條，考量張氏完成此作於一九四〇年代，比溥氏早了二十年，溥氏在觀音形象上受張氏啟發應是可以成立的。另外溥氏有一張可能也成於六〇年代的水月觀音《觀音》（圖24）與張氏作於一九三七年的《水月觀音》（圖25），雖然一為水墨，一為淺絳，且背景山水不太一樣，但觀音造型亦復接近，且比較起創作年代，仍是溥氏晚於張氏二十年以上。

圖 22 溥心畬，《白描觀音》，1963年，紙本水墨立軸，121.3×57.2公分，臺北國立故宮博物院託管。

圖 21 溥心畬，《大士像》，1916年，紙本水墨立軸，70×33.5公分，吉林省博物館藏。

圖 23 張大千，《莫高窟一百五十二窟晚唐畫瓔珞大士像》，絹本設色立軸，101.6×67.2公分。

圖 25　張大千，《水月觀音》，1937年，紙本水墨
　　　　淺絳立軸，178×88公分。

圖 24　溥心畬，《觀音》，紙本水墨立軸，104.2×47.4公
　　　　分，臺北國立歷史博物館藏。

張氏不僅在觀音像上得風氣之先，他學習明代仕女畫是在三〇年代，而溥氏取法明代仕女畫之作品也出現得較晚。

溥氏在四〇年代晚期有一張帶有明代吳偉（一四五九—一五〇八）《琵琶仕女》（圖26）粗筆白描風格的仕女畫《仕女圖軸》（圖27）。然而比起張大千早在一九三四年就有學吳偉的《仿吳小仙仕女》的作品（圖28），[16] 一直到一九四九年敦煌歸來後還有結合唐人體態造型與吳偉筆法的《琵琶仕女》（圖29），雖然白描筆法二人各有千秋，張氏較接近吳偉的粗豪痛快，溥氏顯得細膩繁複，但

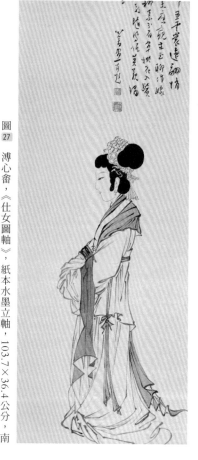

圖27　溥心畬，《仕女圖軸》，紙本水墨立軸，103.7×36.4公分，南京博物館藏。

圖26　吳偉（1459-1508），《琵琶仕女》，紙本水墨立軸，125.1×61.3公分，美國印第安納波里斯博物館藏。Courtesy of the Indianapolis Museum of Art at Newfields.

在時間上顯然溥氏又瞠乎其後了。另外張氏學明代唐寅（一四七○─一五二四年）的仕女畫風格也早於溥氏，如這張一九三四年的《芭蕉仕女》（圖30），而溥氏在一九五七年則有學唐寅《秋風紈扇》（圖31）的《紈扇明月》（圖32）。雖則張氏將唐寅仕女的造型、筆法、背景都加以變化，視唐寅為自己仕女畫風形成過程中取法的的一個對象，而溥氏則是興之所至，幾近臨摹唐寅的原作，只改了一下唐寅的題跋罷了。

16
此圖見民國二十四年（一九三五年）十月，由北平黃懷英照像製版印刷專科學校發行之《現代名畫集》第一冊，感謝吳文隆先生贈送該畫冊圖片給作者。

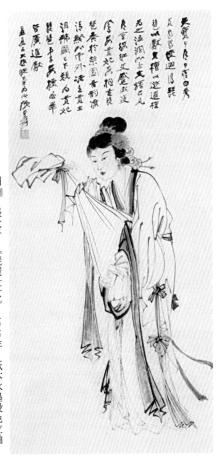

圖29　張大千，《琵琶仕女》，1949年，紙本水墨設色立軸。

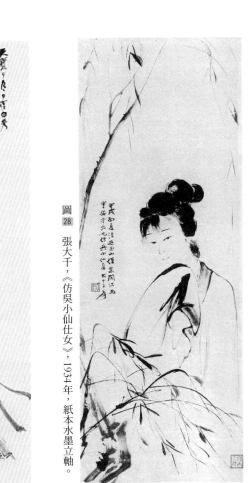

圖28　張大千，《仿吳小仙仕女》，1934年，紙本水墨設色立軸。

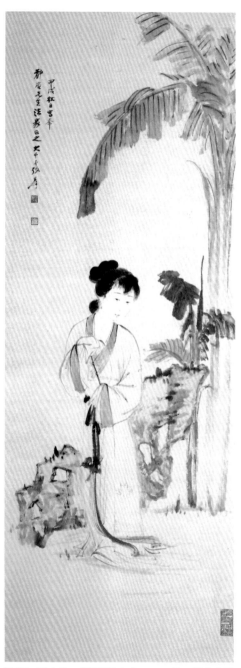

圖 30　張大千，《芭蕉仕女》，1934年，紙本水墨
　　　立軸，131×47公分。

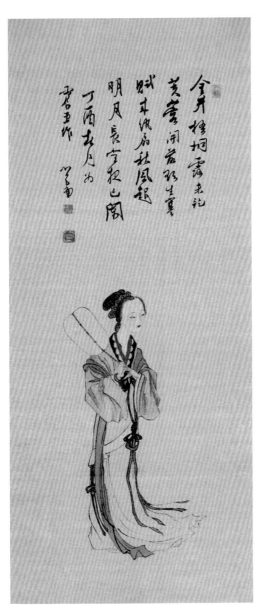

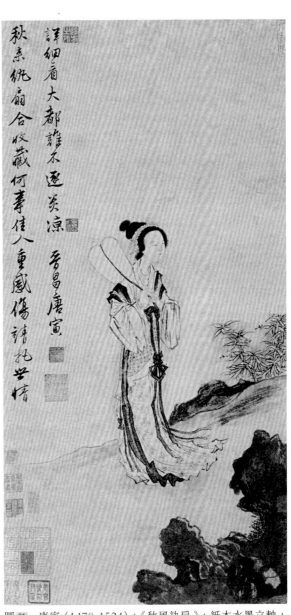

圖 32　溥心畬，《紈扇明月》。

圖 31　唐寅（1470-1524），《秋風紈扇》，紙本水墨立軸，
　　　　77.1×39.3公分，上海博物館藏。

山水寄情與風格變異

張溥兩人都是全才型畫家，除了出色的花卉與人物外，山水更是兩人展現不同師承與功力的場域，也由此可以看出兩人藉以寄託的情懷與心境。

溥心畬在一九四〇年的扇面《方壺松影》（圖33）中，勾勒出一幅他心目中世外桃源或人間仙境的面貌。圖中左右各伸出一巉岩，兩邊岩上俱生長著生機勃勃、迂迴曲高枝的松樹，而矗立在左右的松巖則環繞出中間空白的水域，水上一白帆載二仕人及一童子正悠悠駛過，右上角的一片天空則有一仙鶴正翩然凌空。溥氏在右上角題著：「方壺松影接丹丘，弱水連天日夜流。華表鶴來非故國，千年不見海山秋。」

顯然這是溥氏用心靈建構的別有天地非人間之「方壺」世界，仙鶴的降臨更為這有道家色彩的神仙之境憑添一份超飄然物外的另一個時空之想像！

圖 33　溥心畬，《方壺松影》，1940年，紙本設色扇面，18×51.5公分。

可是在這個主角化身為輕盈放舟於靜止優美國度的士子形象中，仍然有「華表鶴來非故國」這般難以言

說的故國之痛，溥氏到哪裡去找尋他心中這個美好的神仙世界呢？即便有也永遠承載著那揮之不去也不

堪回首的喪國之痛，一輩子跟著他——即使在他編織出的美好夢境式的畫面中。

溥氏繪製此圖時，已經不是二〇到三〇年代初甫出道時的一派馬、夏峭直剛猛的面貌，三〇年代以後

他的畫風取材更廣，不但學習元四家，也加入吳派、浙派的風貌。[17]此畫中巖石上的皴法自然生動，比較

接近文人書法性的筆意，而在巖塊邊緣飾以苔點的作法，則接近吳派文人畫家沈周（一四二七—一五〇九

年）與文徵明（一四七〇—一五五九年）。從松樹樹幹健勁有力、枝椏不斷轉折，無一寸之直，松針活潑

而靈動，筆法既跳脫又富彈性看來，此時的溥氏已實踐了他在《寒玉堂畫論》中所論述的用筆之法：「古

人論畫，一字之訣曰活：活者，謂使轉迅速，頓挫不定，無遲滯板刻之病。用筆能活，則山水人物，翎毛

花卉，皆有神。」[18]畫面虛實相映，層次井然，經營出一個虛擬又真實的理想幻境。經過將近二十年的精進，

溥氏逐漸脫離早先初學馬夏風格時畫面的平面性與線條的少變化。此畫顯示四〇年代初他已融會貫通早先

所學，而發展出自己的風格，且能以己身筆墨特色，經營出獨特的秀雅空靈的意境來。

張大千一九六二年《頌橘第二圖》（圖34）則顯示了另一種畫家在山水中寄託的理想與失落。[19]圖中

17 詹前裕將溥心畬一九二四至一九三三年之間的畫風訂為恭王府前期，這段時間是典型的馬、夏風格，而自一九三三至一九三七年為恭王府後期，此時溥氏廣泛學習元明諸家的風格，一九三八至一九四九年則為頤和園時期，此時自身筆墨特色已經顯現，見詹前裕，《溥心畬繪畫研究》，頁106-107。

18 溥心畬，〈論用筆〉，《寒玉堂畫論》（臺北：學海出版社，1975），頁67。

19 此圖之解說，見《渡海前後——張大千、溥儒、黃君璧精品集成》，中國嘉德2011秋季拍賣會，＊1370。

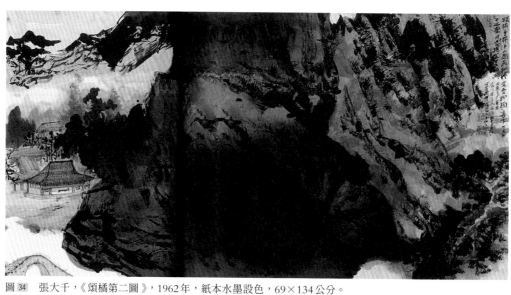

圖 34　張大千，《頌橘第二圖》，1962 年，紙本水墨設色，69×134 公分。

右側是大塊的山脈，赭色的山體上大筆豪邁地刷出山的肌理與走向，圖面正中與左側有潑墨的痕跡，可不是嗎？從一九六〇年開始他的畫作中開始出現大量的潑墨作品，而正是一九六二年秋天，他完成了劃時代的潑墨作品《青城山通景屏風》。《頌橘第二圖》則成於同年稍早的三月，這時他已實驗潑墨有兩三年的時間，畫面也已不留天地，變得較為西化，成為擷取式構圖。左上角遠處的雪山和一年以後畫的瑞士《少婦山》處理方法相近，都像西畫，以淡彩為之，但雪山前粗服亂頭式以乾筆皴擦出的墨線與墨塊則是典型東方式墨趣與功力的展現。

即便寄居異域，也永遠在追求心靈中唯美的隱士情境，可是現實與理想間永遠矛盾重重。右上角的題跋處張氏寫著：「頌橘重揮第二圖，安排猶覺費踟躕。尋常下筆千秋鑿，何處堪宜置幼輿？」頌橘是他的友人書法篆刻家曾克耑（一九〇〇──一九七六年）之號，在送給曾氏第二幅山水之時，他覺得構圖頗費一番心思，

照理說，他繪製山水數十年，甚麼筆法構圖能難倒他？但是此刻他卻覺得要在畫面中安置一個東晉名士謝

鯤（二八○─三三二年）無法落筆。的確，圖中左方的幾間茅屋中，只見空蕩蕩的第一間僅置一桌一椅，

不見謝幼輿的蹤影。表面上他說的是安排費躊躇，但是細細讀來，恐怕他的意思是雖然在藝壇縱橫多年，

什麼樣的山水丘壑沒畫過，可是此時羈旅海外的他卻無處可以安置自己這名現代的「謝幼輿」啊。

張氏早年曾經精研趙孟頫（一二五四─一三二二年），對趙氏的名作《幼輿秋壑》自是十分熟悉。[20]

趙孟頫在仕元前夕，以謝幼輿自況，表明自己其實心繫山水的心跡。[21]而東晉大畫家顧愷之（三四八─四

○九年）曾說當自己畫謝鯤時，「此子宜置丘壑中」，張氏當然也熟諳此典故，顯然此處張氏是慨然而嘆，

他一生奔波尋覓，不斷找尋他心目中的桃花源與安身立命之處，但宇宙之大，哪兒才是他心中「永恆的

丘壑」呢？[22]

比較溥心畬與張大千的以上兩幅作品，兩人俱在山水中描繪出理想中的情境，但在題跋中又都表現

了無奈之情。溥氏勾勒出宛如遨遊於赤壁之下的意境，兼而又有羽化而登仙的遐想，然而舉目正自有河

山之異卻擊碎了他的夢想，他的皇族身分使他一生於民國之世處處扞格不入。比起溥心畬的神仙世界，

20　張氏一九三二年有《青綠山水》之作，上題「擬松雪老人秋山訪友圖」，與趙孟頫的《幼輿秋壑》構圖有類似之處，見後文，〈張大千中期（1941-1960）的青綠山水──嘗恨古人不見我也！〉，頁169。

21　《世說新語·品藻》明帝問謝鯤：「君自謂何如庾亮？」答曰：「端委廟堂，使百官準則，臣不如亮；一丘一壑，自謂過之。」見劉義慶著，楊勇校箋，《世說新語》（臺北：正大書局，1971）頁386-387。

22　關於張大千畢生對桃花源的追尋，見傅申，〈畢生尋桃源──張大千和他的時代〉，《張大千的世界》（臺北：羲之堂文化出版事業有限公司，1998），頁24-27。

張氏自比胸中有丘壑的謝幼輿似乎是比較入世而可企及的理想。而張大千終其一生也在追尋自己的桃花源，從早期居住的蘇州網師園開始，一直到中年因時代巨變被迫移居南美巴西的八德園，晚年又遷至美國的環篳庵，終老於臺灣的摩耶精舍，他都是在經營心中的夢土和胸中之丘壑，可是此際在巴西待了十年後，他卻仍然慨歎不知何處是自己容身之地？顯然國共內戰逼著他去國離鄉對他而言仍是終生之痛。

以畫風來作比較，則溥氏一生畫風變化不大，溥氏初入藝壇以馬、夏風格見長，雖然

圖 35

溥心畬，《山水條》，1924年，絹本設色立軸，北京故宮博物院藏。

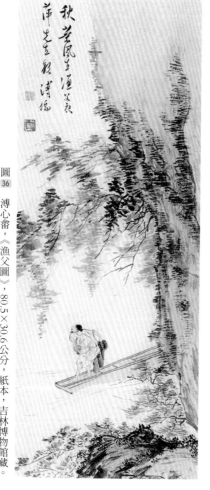

圖 36

溥心畬，《漁父圖》，80.5×30.6公分，紙本，吉林博物館藏。

後來又涉獵多種畫風，但到晚年為止，仍然不脫馬、夏。如一九二四年他初入畫壇的這張《山水條》（圖35），山石造形奇峭，用筆時有斧劈之意。而溥氏這種仿馬遠，或者仿馬遠在後代的跟隨者（如元代孫君澤、甚至明代浙派）的畫風一直延續到他晚年。溥氏這張《漁父圖》（圖36）便是仿浙派畫家張路（約一四九〇—一五六三）的《漁父圖》（圖37），只是溥氏將張路的剛硬筆法變化為柔韌細膩、也更富書法筆意的線條。一直到晚年一九六二年的《寒雨落千峰》（圖38），雖是一張青綠山水，

圖 38 溥心畬，《寒雨落千峰》，1962年，紙本設色立軸，99×31公分，私人收藏。

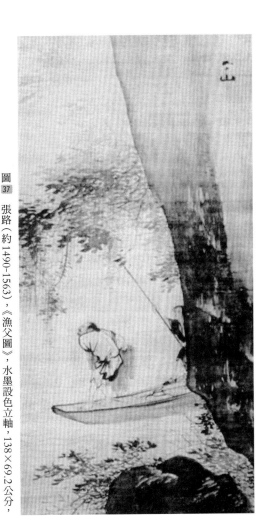

圖 37 張路（約1490-1563），《漁父圖》，水墨設色立軸，138×69.2公分，東京相國寺藏。

然山形構造仍與一九二四年那張出手「儼然馬夏」的相去不遠。[23]

相較之下，張大千的山水畫風一生至少有三變，而且無變不興。以他畫故鄉的峨嵋山題材為例，要不是有中年銜接起前後，使得畫風的變化成為合理，否則乍看他早晚年作品畫風變化之大，幾乎恍若二人。

試看他於一九二八年所繪的《峨嵋金頂》（圖39），[24] 那時的風格尚以石濤為師，除了右下角有些微的皴法外，全圖顯得相當清空，而左上角的山峰上則有些潑墨的痕跡，相信也是從石濤得來。比較此圖與北平《藝林月刊》一九三〇年所刊載，應該也是張大千所作的陳半丁（一八七七—一九七〇年）收藏之《石濤山水冊之八》（圖40），[25] 兩畫的山石皴紋、樹形、及遠方山頭以潑墨為之皆顯示張氏斯時用功於石濤的痕跡。

三〇年代末，張氏漸從石濤晚年《金陵懷古冊》中悟出石濤筆法來自元代黃公望（一二六九—一三五四年）的披麻皴，並從黃公望開始上溯五代披麻之祖董源（活動於九三〇—九六〇年）的風格，正如他在《大風堂名蹟》序中所承認自己的學習歷程：「石濤漸江諸賢之作，上窺董巨，旁獵倪黃，莫不心摹手追。」[26]

23 一九二六年溥心畬在北平的首次畫展極為轟動，藝評家認為：「唯有心畬出手驚人，儼然馬夏」。見黃秋月，〈花隨人聖庵摭憶〉，轉引自王家誠，《溥心畬傳》（臺北：九歌出版社，2002），頁94。

24 此圖見爛漫社編輯部，《爛漫社》（黃賓虹題）第一輯（上海：爛漫社出版部，1928）頁15。感謝吳文隆先生提供此一刊出張大千早期作品之珍貴畫冊。

25 該輯刊出張大千作品兩幅，除《峨嵋金頂》外，另有一幅《黃山看雲》，也是石濤風格。
北平《藝林月刊》從一九三〇年六月起，連續八個月，接連刊登八頁《石濤山水冊》，這八幅圖的構圖與題詩，與上海藏家龐萊臣（虛齋）的石濤《溪南八景》完全相同，由於張大千於一九二六年即向龐萊臣借《溪南八景》來臨摹，並留有其稿本，且《石濤山水冊》之書法與畫風皆合於張氏手法，所以可以確定陳半丁所藏《石濤山水冊》係出於張氏之手。關於張氏回憶曾向龐萊臣借《溪南八景》之事，見張氏一九四〇年為龐氏補畫的《溪南八景》之一的題跋，又見鍾銀蘭，〈張大千仿石濤《溪南八景圖冊》及其他〉，頁38-41。關於陳半丁藏《石濤山水冊》與張大千畫風及書風的關係，見吳惠寬，〈張大千早期（1920-40）的石濤收藏及對其山水畫之影響〉，國立臺南藝術大學碩士論文，100年7月，頁55-56。

26 張大千曾於一九三〇年代末期以石濤《金陵懷古冊》（一七〇七年）的披麻皴筆法作成《山水》一軸，現藏天津人民美術出版社，吳惠寬，〈張大千早期（1920-40）的石濤收藏及對其山水畫之影響〉，頁97-98。

圖 39　張大千，《峨嵋金頂》，1928年。

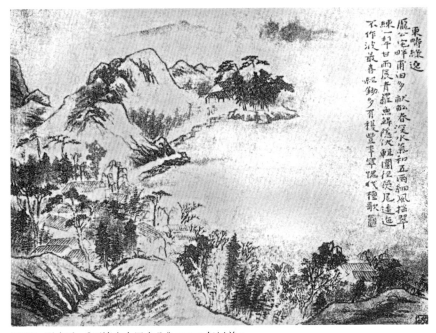

圖 40　張大千，《石濤山水冊之八》，1930年以前。

因此同樣的題材，一九五五年這張《峨嵋山》（圖41）就與前張風格迥異了，景緻依稀，峨嵋顛上的寺廟建築物宛然，但山形結構卻更有宋代的偉岸高聳，皴法除了山腳下猶有石濤《張公洞圖卷》的遺意外，通篇以董源筆法為之，代表張氏第二階段更精工寫實、以宋代為師的山水風貌。

可是此一承繼古人之畫風隨後又為他第三階段自創的潑墨潑彩所取代，試看他成於一九七一年的《可以橫絕峨嵋巔》（圖42），將早中年的直幅峨嵋一變而為橫幅構圖，不但無損於峨嵋高聳之意，卻更能從「巔」上渺小的寺院見到「橫絕」之意，山腳下翻覆奔騰的雲霧動勢更

圖41　張大千，《峨嵋山》，1955年，紙本設色立軸，190×87.5公分，法國私人收藏。

圖 42　張大千，《可以橫絕峨嵋巔》，1971年，紙本淺絳水墨，195×103公分，臺灣私人收藏。

加深了此命題。還不提他奔放的潑墨與墨上拖曳著縱橫自如、墨趣橫生的健筆，早將早中年小心翼翼、唯恐細節不真的用心拋到九霄雲外，此刻他真正享受到筆墨的意趣，表現出彷彿站立於峨嵋峯頂、胸中完全旁若無人的氣魄。一九七九年的潑彩作品《峨嵋三頂》（圖43）亦是此一精神的延續，通篇以潑墨為底，但墨筆的走向卻不像前幅的率性瀟灑，而是多了些幽暗渾沌，但一經右下方鮮豔的石青石綠之強力點醒，成為墨與彩交織激盪的橫幅，連原先強調一片湧動的雲海也放棄了，只專心經營一個靜止的「巔」的境界。

一路走來，從二〇年代末張大千在上海初出茅廬，一直畫到寄居海外，終老臺灣，張氏在這個描繪一生魂牽夢縈的峨嵋山景緻上寄託了他畢生的家國之愛，也從此不變的主題中看見他不斷變奏的風格，對照著早年的峨嵋山與晚年的峨嵋巔，除了山巔上放置著房子的作法依舊，其餘的山與樹的筆法造形，甚至全畫的結構，用脫胎換骨來形容亦不為過。

溥氏與張氏在山水上的差異性還可經由兩人對臺灣山川的描繪見之。溥心畬在一九五八年以臺灣最高峰玉山為主題作《玉峰雪景》（圖44），雖說是寫臺灣實景，但在溥氏的玉山作品中的山形走向

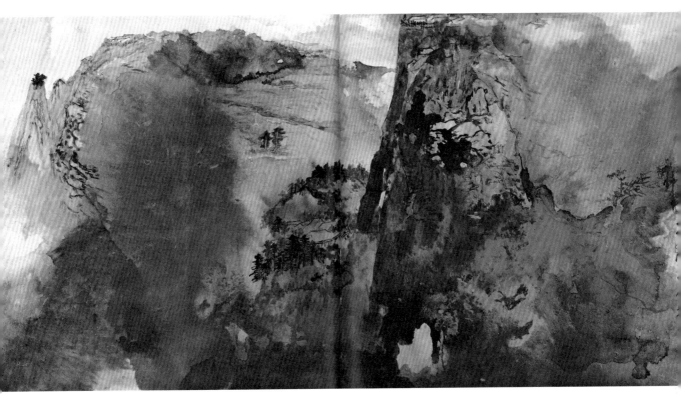

圖 43　張大千，《峨嵋三頂》，1979年，100×92公分。

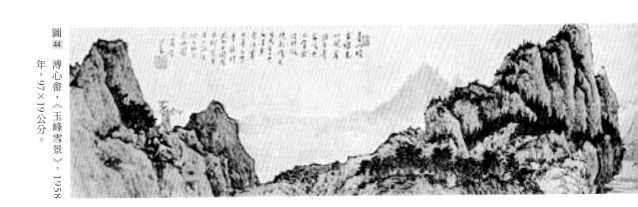

圖
44

溥心畬，《玉峰雪景》，1958
年，97×19公分。

及結構，卻依稀可看出對他藝事影響最大、也是他畫風淵源最重要的一卷恭王府舊藏明人《無款山水畫》（圖45）的影子。[27] 再加上畫上卷尾的題跋：「臺地暖，雪難見如閩粵，惟玉峰高峻，冬必雪，然陰則凝，晴則消矣。戊戌壬子冬之月，茅舍冱寒，玉峰已雪，峰顛皚然，而平岡茂林猶碧。且其山谿深險不能往，寫此圖以寄意。」進一步說明溥氏因玉山峭跋不能親往，寫此圖不過「寄意」而已，是他想像中而非真正的「寫實」之作。[28] 而觀此圖雖山勢連綿白雪皚皚，仍是以傳統構圖及既有筆法建構出的臺灣景物。

晚年定居臺灣的張大千一九七二年亦有《玉山小景》之作，與溥心畬的玉山景緻相比，風格可謂懸殊。兩作相差有十四年之久，不知溥心畬若看到張大千這樣鮮豔的潑彩之作，會不會愕然而驚？從他們二人在上世紀三○年代被冠以「南張北溥」以後，不論是在三○年代的北京，甚或五○年代的東京、臺北，兩人不時便有合作畫的出現，而無論是溥氏畫松樹、張氏畫人物，甚或兩人先後作的山水合璧，雖可以分辨出兩人筆跡，但整體則是合拍而不突兀的，因為二位雖風格迴異，但畢竟是傳統國畫大師，信手拈來，便成佳趣。[29] 只是一九六〇年張氏先有潑墨的半抽象畫風，一九六五年繼之以更大膽的潑彩創舉

之後，兩人畫風從此更南轅北轍，再談合作，令人無法想像，而溥氏

此時也已仙逝（一九六三年），他若知道張氏有此新風，究竟是贊同並

起而跟隨？抑或彼此將愈行愈遠，已無法推論。

張溥兩人雖畫風迥異，但卻有志一同的在界畫上有深厚的造詣，

這也不能不說是二十世紀的特殊現象，因為界畫是傳統文人畫家所不

屑為的——至少在宋代以後，需要高度技巧的界畫已成為工匠之事。

由於上世紀初在中西文化衝突的背景下，傳統派以金城（一八七八—

一九二六年）為首的畫家面對著西畫在寫實上的優勢時，提出以院體

畫的「工筆」為真能畫的人，值得重視學習。30 無異認為新時代的文人

畫不同於以往的僅強調書法性線條與逸筆草草，而是要有寫實的真功

27 這張畫雖然舊題宋人《無款山水畫》，應該只是一張明代院體畫，關於此畫對溥心畬的重要性，見
朱靜華，〈溥心畬繪畫風格的傳承〉，《張大千溥心畬詩書畫學術討論會論文集》（臺北：國立故宮
博物院，1994），頁282。

28 見王家誠，《溥心畬傳》，頁355-56。

29 關於兩人合作畫的介紹與分析，見Shen Fu, Challenging the Past: The Paintings of Chang Dai-chien
(Washington D.C.: Smithonian Institution, 1991), pp. 110-115。又見王耀庭，〈南張北溥合作書畫〉，
《南張北溥：臺北歷史博物館藏張大千溥心畬書畫作品集》（瀋陽：遼寧人民出版社，2009），頁
1-14。

30 見金城，〈金拱北演講錄〉，原載於《湖社月刊》第21冊（1938年7月）；轉引自郎紹君、水中天主
編，《二十世紀中國美術文選》（上卷）（上海：上海書畫出版社，1999），頁43-47。

圖 45　明人，《無款山水畫》，14世紀末至15世紀初，水墨設色手
卷，23.8×475.5公分，美國納爾遜博物館藏。

夫。因此「南張北溥」均擅古典文人不碰的界畫，自有其劃時代的意義。

張大千早期並無界畫的作品出現，中期學宋畫以後，特別是從敦煌歸來以後，風格由秀逸發展為精工，如一九四七年《湖山清夏圖》中的建築物，當真雕欄畫棟，極盡工細華美之能事。溥心畬則從三〇年代開始畫中就常見精緻的亭臺樓閣，對界畫的興趣也持續在他畫中，不似張大千僅盛於中期。

這固與溥氏從小在恭王府中長大，及長又居住在萃錦園、頤和園等有園林建築之勝的背景有關，但「雕欄玉砌應猶在，只是朱顏改」身世之痛的隱喻，應該更是他沉湎於界畫樂趣中最大的原由吧。觀他畫《臨郭熙雪意圖》（圖46）中的宮廷樓閣凡屋簷、斗拱、鴟吻，無不畢肖，頗有宋人之氣息，但細看人物卻是文人裝束閒坐其中，與亭臺樓閣的富貴氣象及宋代樓閣中妝點著的皇室貴族人物全不相類。再看他的《瓊島瑤臺圖》（圖47）中的華麗樓閣卻一看就知是徒手畫成，並不仰賴界尺，偌大的建築物只一讀書人寂然面對著空無一人（物）的室內，題跋上寫著「瓊島飛雙鶴，瑤台對萬松」，或許這就是溥氏內心世界，永恆的瓊島瑤臺，一個他永遠畫不厭的題材，卻是永遠的回不去了，也是他永遠的「失樂園」。

嚴格說來，溥張兩人的界畫都透露著明清人的氣息，並非純正的宋畫建築本色，張氏受仇英（約一四九四—一五五二年）影響尤深，所以界畫設色極富裝飾性，溥氏亦復如此，建築物色彩往往鮮豔而華麗，與宋代的素樸頗有距離。

31 關於溥心畬的界畫，見詹前裕，《溥心畬—復古的文人逸士》（臺北：藝術家出版社，2004），頁54-59。

圖 47　溥心畬，《瓊島瑤臺圖》，紙本設色立軸，32.5×32公分。

圖 46　溥心畬，《臨郭熙雪意圖》，私人收藏。

南張北溥之間的「雪景延長賽」[32]

張大千在六十歲以前，自謙地認為，他所繪的雪景比不上以此見長的溥心畬。

大千於一九五六年所作《大千狂塗冊‧雪景》（圖48）中曾題道：「並世畫雪景，當以溥王孫為第一，予每避不敢作，此幅若令王孫見之，定笑我又於無佛處稱尊矣。」[33] 在這張「狂塗」中，大千意態瀟灑地隨意塗抹孤松一幹及樹枝幾莖，再烘染出暗色的背景，並於樹枝外緣稍微留白，以表達「雪意」，於是一幅簡筆寫意的雪景小品應運而生。

他對自己畫雪景的自謙，不僅以為不如溥王孫而已，他在一九六一年出版的畫論中還說：「雪景是不容易畫的，我也不善於畫這種畫。雪景色調既單純，山石樹木又須處處見筆，烘天和留白更是困難。」[34]

與張大千《大千狂塗冊‧雪景》中隨興不羈的雪景比較起來，溥心畬的《臨郭熙雪意圖》（圖46）就顯得工整嚴謹許多，雪景是用傳統的留白法為之，也就是在天空處以淡墨染之，再以較深的墨線勾勒出山的外形，將山脈留白，這樣一與昏暗的天空背景對比，就襯托出白雪皚皚的冬景了。

這種留白法，從宋代到清代，不絕如縷，所有名家，用的都是這樣的手法，包括大千早年所師法

32 吳文隆先生寄來他所收藏的張大千在國內外舉行書畫展之畫冊封面多幀，包括大千先生贈張目寒之《潛霍峨嵋圖》，美不勝收，其中許多是雪景山水，是以補成此文。

33 見巴東編，《張大千九十紀念展書畫集》（臺北：國立歷史博物館，1988）頁76。

34 見張大千，〈雪景〉，《張大千畫（畫譜）》（臺北：華正書局，1982再版；香港：東方藝術公司，1961初版），頁56。

圖 48　張大千,《大千狂塗冊:雪景》,1956年,冊頁紙本,水墨設色,24×36公分,臺北國立歷史博物館藏。

的古人雪景典範：宋徽宗（一〇八二—一一三五年）《雪江歸棹圖》

（圖49）。大千早年在談畫雪景時曾說：「雪景應該拿唐宋人的畫作範

本……宋徽宗的雪江歸棹卷，那真是好老師。」35 宋代郭熙（約一〇二

〇—一一〇〇年）如果有《女几山前春雪消》的畫作留存，36 應當也與今

天還看得到的文徵明的雪景名作《關山積雪》一樣，都是以這種水天用

墨烘染，山形留白的方式作雪景，一畫千餘年。37 而就作傳統雪景畫而

言，可能溥心畬要比張大千熟練。由溥心畬的上圖看來，群樹與宮殿建

築物處理得精工細膩，在山形凹陷隙縫處又加以輕快自然的兼皴帶砍筆

觸，顯得剛柔相濟，整體透著明秀端凝之感，難怪張大千才會以溥王孫

的雪景為天下第一，且「予每避不敢作」。

但大千繼而又模仿黃庭堅（一〇四五—一一〇五年）敢於在蘇東坡

（一〇三七—一一〇一年）的書法面前用「無佛處稱尊」之語氣稱自己的

雪景，可見他對自己的雪景自有其得意處。那便是他在這一年首度歐遊，

畫風大改，隨手拈來皆成文章，就連自己原來覺得「烘天和留白更是困

難」也顯得游刃有餘，意到天成──在烘染天空處恣意塗抹點染，比起

傳統畫家來，既富趣味，又隨興自然許多，他不是曾批評過傳統雪景的

「潮染」天水，墨色雖勻，看來總死板板的麼？38 此處他用筆觸將墨染天

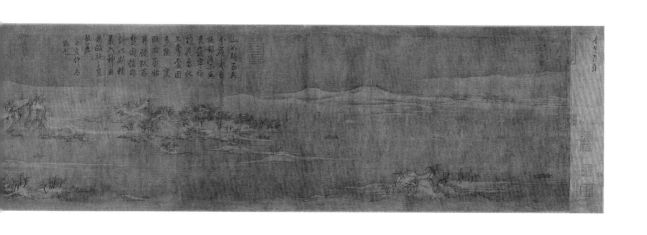

空的予以「解構」，似乎已經預告了他的潑墨新風即將到來。

十年以後，他的雪景遠遠超乎溥心畬了。就在他說完自己雪景不如溥心畬後不久，他於一九六〇年開始潑墨，一九六三年開始潑彩，但是他對雪景的描繪達到高峰則是在數年後。一九六三年他畫瑞士《少婦山》時，畫幅中央的雪山上還是用傳統「留白」的方式為之（雖然天空已非墨染，而是加了一抹微藍）。[39] 一九六五年的名作《潑墨瑞士雪山》對雪的描繪雖然已不若《少婦山》時的靜態，仰賴潑墨的流漾與底色白色之間的水分撞擊，但基本上雪山仍然靠「留白」來表現。

一九六五年十月張大千歐遊回來後，對瑞士雪山的美景念念不忘，他作《潑墨瑞士雪山》「撞水」的同時，也嘗試在金色紙上用潑灑白粉（「撞粉」）的方法表現陽光下令他讚嘆不已的雪山奇景。在《瑞士風雪》

36 見郭熙，《林泉高致集》，收入俞劍華，《中國畫論類編》（香港：中華書局香港分局，1973），頁641。

37 關於歷代雪景山水畫，見國立故宮博物院編輯委員會編，《冬景山水畫特展圖錄》（臺北：國立故宮博物院，1989），文徵明《關山積雪》，頁42。

38 他說：「雪景必要將水天用淡墨烘染……有人將生紙噴濕，然後渲染，叫做潮染，墨色雖勻，看來總死板板的，這是畫家的大忌……」，見張大千，《雪景》，《張大千畫（畫譜）》，頁56。

39 《少婦山》、《潑墨瑞士雪山》之討論及圖片，均見後文〈張大千晚期（1960-1983）的青綠山水〉。

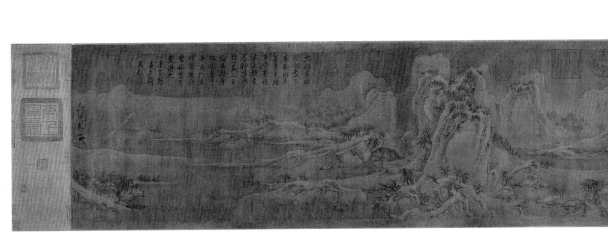

圖 49　宋徽宗（1082-1135），《雪江歸棹圖》，30.3×190.8公分，絹本水墨手卷，北京故宮博物院藏。

圖 50　張大千，《瑞士風雪》，1965 年，紙本潑墨潑彩，44.45×55.69 公分，舊金山私人收藏。

（圖50）與《春雲》兩幅跡近抽象的畫中，白粉的使用與青綠瀰漫成一氣，流動有餘，尚不能造成磅礴的氣勢。[40] 但他在潑彩作品中開始用白粉以後，對他後來的雪景造成了革命性的影響。一九六七年開始，他的雪景創作逐漸臻於妙境，也開始能用潑灑白粉作雪山的方式把中國山水的雄奇、氣勢、深邃、幽遠等精神精彩地演繹出來。這年四月他作了《潛霍峨嵋圖》（圖51）送給他的拜把兄弟張目寒。圖中遠景的雪山以白粉潑出深厚之層疊綿延，與前景的青綠潑墨山脈相互激盪，遙遠的雪山與幽深的峽谷透著風雲變幻之姿，不禁讓人想起古人對李成（九一九—九六七年）山水畫的形容「如霧夢中」般的迷離，只是李成是畫山石如捲動的雲，而大千居士則是利用白粉與青綠的潑灑製造出雪山在遙寂的氣氛中，又蘊含著風生雲起的無窮氣勢。

如果這幅雪景是素淡的，那麼同年的《雪山紅樹》（圖52）

40
此二畫《瑞士風雪》（Snow Storm in Switzerland）與《春雲》（Spring Clouds）見Sharon Spain ed., *Chang Dai-chien in California* (San Francisco: San Francisco State University, 1999)，pp.63,66.

圖 51　張大千，《峨嵋潛霍圖》，1967年，紙本潑墨潑彩，67.2×186公分。

則是大千居士多年前擅畫的青綠雪景之「華麗變身」。六十歲以前，他的雪景，以受董其昌（一五五五─一六三六年）影響而學張僧繇（活動於五〇〇─五五〇年）的《雪山紅樹》或楊昇（活動於七一三─七四一年）的《峒關蒲雪》題材為多，那是從三〇年代開始，他就一直投入的青綠山頭上的一抹靜態的白雪。如今他既已開始潑彩，又發現了潑灑白粉於雪景的妙處，他的創作動能可謂一發不可收了。這張《雪山紅樹》與當年他學的張僧繇《雪山紅樹》除了命名仍受其啟發外，構圖上幾乎已毫無關係，反而和曾為大風堂收藏的石濤《桃花錦浪》冊頁（圖53）有似曾相識之感。[41] 但他此作比《桃》圖大膽得多，遠山不用石濤的花青，而改以紅色盡情潑灑勾勒，近山則以青綠及墨色混成交融，最神奇的是中景的雪花，在紅綠山頭之間，夾雜著似張僧繇的「紅樹」，或似石

濤岸邊的「桃花錦浪」，白雪交織斑爛，如浪濤翻飛，成為畫面最美麗的焦點。

同年他還完成了令人嘆為觀止的《瑞士雪山》。雪花生動天然，意象紛陳，吉光片羽，恍如天造，讓人不僅體悟到造物之奇，更展現了藝術家心靈之美，是他的登峰造極之作。中國古代雪景畫，除了上述的「烘天留白」法外，還有如趙幹（活動於九六一—九七五年）於《江行初雪圖》中在竹叢上施白粉，或如董其昌在仿張僧繇《西山雪霽》中於青綠山頭上加以白粉塗抹之法，但是像大千居士這樣能以白粉不僅為雪山造形、造勢、且能造境的功夫，其中還暗含光影變化，這樣的大突破，不

41 古原宏伸以為「石濤《桃花錦浪》頁」係張大千的作品，見日本藝術新潮社編，《張大千的超絕繪畫術特輯》（2002年5月），頁22-24。

圖53　石濤，《桃花錦浪》冊頁，《山水蔬菜花卉》冊頁十二開之三，約1697年，紙本水墨設色，27.6×21.5公分，紐約大都會博物館藏。

僅在題材、技巧與用色上超越了溥心畬，也超越了所有中國古代的雪景畫家。他自己也意識到此，才會在一九六七年底，給張目寒的信中寫道：「兄為弟寫《潛霍峨嵋》，橫看極得意為創意之作，雪景古今中外無此畫法，祇可與弟言之，亦不求外人知之也。」[42]

《雪山紅樹》是學張僧繇畫的「秋雪」，隨後一九六八年的《春山積翠》、《春雲曉藹》都是「春雪」，再加上《大千狂塗》的「冬雪」，它們體現了大千雪景的千變萬化，各如其貌。正如郭熙所說的真山水的煙嵐四時不同：「春山澹冶而如笑，夏山蒼翠而如滴，秋山明淨而如粧，冬山慘淡而如睡。」[43] 大千居士心中的雪景也猶如郭熙般呈現四季變化，在在體現大自然的妙理，與畫家筆補造化天無功的精神。與溥心畬多半以冬雪應世相比，大千的雪景更顯得變化無窮。

大千居士曾說：「雪景畫不限定在冬景」，[44] 他六十歲以前畫的多是楊昇「峒關蒲雪」式的秋天雪景，一九六七年開始用白粉「潑」出雪景而有大突破以後，表現雪花預示著昂揚生命力的「春雪」變成主調，然而一九七三年的《春山積雪》（圖54）一改先前對春花春月熱情的期待，顯示大雪將融前的靜謐與凝重，春雪由高亢激情變為神秘寧靜。或許是居士日漸步入老境，又或許是居士將郭熙對冬日山水遺留下「慘淡而如睡」的觀察澆灌入此畫，在右方溪流中，因冰雪消融，而引起一陣浪花，在它們的反襯下，使得畫面中主要的雪山幾乎有了一種屬於東方「禪」境的靜寂，是他晚年又一新猷。

42　見陳步一編，《張大千致張目寒信札》（南昌：江西美術出版社，2009），頁32。
43　見郭熙，《林泉高致集》，收入俞劍華，《中國畫論類編》，頁634。
44　見張大千，〈雪景〉，《張大千畫（畫譜）》，頁56。

圖 54 張大千，《春山積雪》，1973年，絹本潑墨潑彩，54.6×74.5公分，香港私人收藏。

書法成就碑帖有別

至於兩個人的書法，成就也都很高——雖說兩人皆以畫家名世，書法只是陪襯，但是單獨視之，兩人書法都可以在二十世紀自成一家而無愧。有人認為溥心畬的書法是文人的書法；而張大千的書法則是畫家的書法。但這種印象式的看法有不周延之處，也不盡能完全解釋二人的書風，如果要更清晰而準確的來解釋二人書風的來源與書學本質上最大的差異，倒不如說是帖學與碑學之分。

溥氏平生自許「經學第一，詩文第二，書法第三，繪畫第四」，[45]將自身書法成就置於繪畫之前，經學與詩文成就又置於書畫之前。會有這種認知，或許是他的傳統士大夫觀念使然，但世人對他成就的看法卻是把這個順序恰恰倒過來。

溥氏雖篆隸楷行草各體兼擅，但是他的篆隸並不出色，還是行楷最突出，這與他的書學觀念有關，他在篆書上得力最多的是石鼓文與韓仁銘篆額。[46]前者時代為秦，後者為東漢，在篆書發展的歷史上，自不能與商周甲骨文、金文的高古相比，所以他篆書常見的面目都是接近唐代李陽冰（約七二一—七八七年）那種用筆尖細，已經把篆書的雄渾斑駁修飾為整齊劃一而且像美術字的篆體。他的隸書亦復如此，雖說研習東漢曹全、禮器、史晨、華廟諸碑，[47]但是他的筆劃卻帶有楷書的用筆習慣，與傳統唐代人寫隸書的精神近似。[48]唐人這種以楷寫隸的方法在清中葉碑學盛行以前是大行其道的，包括明代名家文徵明寫隸書都是走這種「帖學」的路線，與張大千兩位老師曾熙、李瑞清直接取法於金文、章草等考古發現的前瞻性書學概念（或曰碑學精神）自然相去甚遠。

溥氏雖不長於碑學派霸悍的力與美，不過這張《扇面》（圖55）上摹漢武帝元狩殘磚的字樣，是他罕見直接取法於考古所得漢磚的例子，然而筆法中仍不脫溥氏慣有的秀氣。溥氏的《楷書五言聯》（圖56）受唐代柳公權（七七八—八六五年）、裴休（七九一—八六四年）等人的影響最深，筆法在勁健方折的使轉中兼有柔韌的韻味。小楷則兼取法於王獻之（三四四—三八六年）的空間雍容和文徵明的細秀明潔，如上述《夫人小影》（圖20）上之跋。他的行書出入於二王的義之（三二一—三七九

45 見詹前裕，《溥心畬繪畫研究》，頁133。

46 同上註，頁90-91。

47 見溥心畬（陳雋甫筆錄），〈自述〉，《雄獅美術》39期（1974年5月），頁22；詹前裕，《溥心畬繪畫研究》，頁90。

48 關於唐楷對唐隸的影響，見白謙慎，《傅山的世界：十七世紀中國書法的嬗變》（臺北：石頭出版股份有限公司，2004），頁246-47。

圖 55　溥心畬，《扇面》，1955年，紙本水墨設色。

年）、獻之，與米芾（一〇五一—一一〇七年）之間，[49] 充滿了靈秀與飄逸之美，在他的畫作中最常見到，如《方壺松影》（圖33）中的題跋，和畫作中松枝充滿彈性和速度的筆意相互輝映，也相得益彰。無論書法或畫作中的運筆，在頓挫處既勁健又跳脫，輕盈而不荏弱，靈活而不虛浮，是多年在書法上練就的功力，使得他在畫作上的筆觸含蓄而有韻味。

至於張氏的書法，與溥氏治成一強烈對比。如果說溥氏是傳統「帖學」的守護者，則張氏是清中葉到民國新興「碑學」的發揚者。他的書學主張

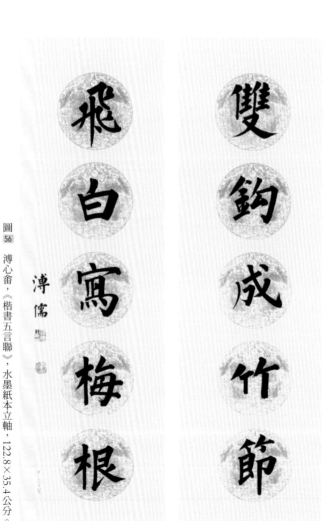

圖56

溥心畬，《楷書五言聯》，水墨紙本立軸，122.8×35.4公分。

直接繼承於曾李二師，而兩位都是民初在上海鬻書的碑學大將，尤其李瑞清「求分於石，求篆於金」——

認為應向秦漢以前的「鼎彝」中追求篆書神髓之書學主張對張氏影響至鉅。張大千在畫跋中以「學不通

經，謂之俗學，書不通篆，謂之俗書，畫不撫古，謂之俗畫。」[50] 強調篆書為篆隸楷行草各種書體之本，

呼應著李瑞清所說：「學書不學篆，猶文家不通經也，學書必自通篆始，學書必神遊三代，目無二李，

乃得佳爾。」[51]

李瑞清不把篆書二傑——李斯（約西元前二八〇—二〇八年）、李陽冰放在眼裏，致力於追求更高古

來源的態度，自然也為張大千所繼承。在實踐上，張氏早年的篆書也依循李瑞清「求篆於金」的路線，

不但線條蒼勁凝練，其抖動波折處一如青銅器上鑄造的銘文中所見，還有渴筆飛白的表現，在在都得自

清道人真傳。這種直接取法於三代篆法的態度與溥氏來自李陽冰的篆書風格自然大異其趣，一斑駁澀進，

一規整秀麗，可說南轅北轍了。

張氏的隸書多是早年（三〇和四〇年代）作品，包括他仿金農的「漆書」。在這些隸書作品中，他的

線條仍然抖動波磔，有時甚至引篆入隸，體現三國時《天發神讖碑》那種篆隸併行、雄奇瑰偉、錯綜詭

譎的趣味，與溥心畬用楷法入隸的筆劃濃淡均一、字形方正整齊的韻味更是兩個極端了。

但是張氏最膾炙人口的還是他的行書，亦即出現在他畫跋上的字體（如圖42），也有人稱之為「大

49 關於溥氏行書與楷書的分析，見詹前裕，《溥心畬繪畫研究》，頁92-95。

50 張大千，《張大千先生詩文集》（下），卷7，頁13-14。

51 李瑞清，〈玉梅花盦書斷〉，《清道人遺集》「佚稿」（臺北：文海出版社，1969），頁308-309。

千體」。大千體是他融會貫通
了曾李二師的書風，以早年金
石訓練參酌黃庭堅筆法結構所
成就的，四十歲以後就逐漸成
形，如此張《行書六言聯》（圖
57），六十歲以後進入人書俱老
的境界。[52] 張氏以金石的凝重運
筆結合黃山谷大開大闔，縱橫
傾斜的體勢也是得自李瑞清學
北碑二十年後「納碑入帖」，並
在行楷書上對黃山谷用功最深
之故。[53] 雖然張氏接受了二位老
師的書學主張與實踐，但是平
心而論，他的創作才華卻在兩
師之上。因此比較起為人所詬
病的李字失之「做作」，曾字失
之「平庸」之評，[54] 張氏學自李

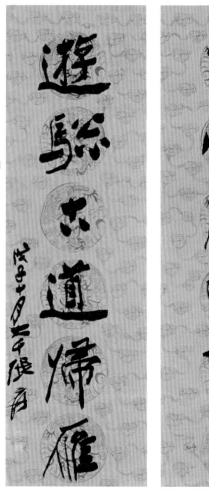

圖57　張大千，《行書六言聯》，1948年，水墨紙本立軸，170×38.5公分。

瑞清一波三折的抖筆就比李師要渾厚天然而不造作，學自曾師用章草筆意或圓筆入書時也富奇趣橫生之姿，而不落入曾師的平淡無奇。

而和曾李二師無關，卻來自張氏畫家本能的，是他也曾把石濤、八大、趙孟頫、唐寅的字都學得活靈活現，其中尤其是仿石濤帶有隸書意味的楷體更是逼真，不僅出現於他二〇到三〇年代仿石濤的作品裏，也出現在他其他自行創作的畫作裏。和溥心畬一樣，張氏也以書入畫，溥心畬的繪畫得力於他正側鋒並用的線條，張氏也早在二〇年代就將李師的方筆線條以及曾師的圓筆線條帶入他的繪畫中。還有他早年從曾李二師得來的篆書訓練亦在他帶飛白筆意的枯樹及一筆而就、氣勢萬千的荷莖中表露無遺。[55]

互贈詩文中的友情

至於二人有心結或溥氏因「南張北溥」的稱號而引起心中不快的傳言，應該在三〇年代起就已不是事實。因為啟功先生曾記一九三三年所見，二人在恭王府合作起畫來，各自運筆如飛，隨即將半製成品丟給對方，對方立即補全，三小時內完成幾十張，你來我往，默契十足，令人看到兩位一流大師表演行

52　張大千的書風來源與分期，見朱惠良，〈張大千書法風格之發展〉，《張大千書風的淵源》，谷稼軒長聯——略記張大千書風的淵源〉，《故宮文物月刊》，九卷五期（1991．8），頁10-19。

53　李瑞清的「納碑入帖」傾向，見盧廷清，〈曾熙與李瑞清的書藝初探〉，《張大千的老師——曾熙、李瑞清書畫特展》（臺北：國立歷史博物館，2010），頁39-41。

54　見陳振濂，《現代中國書法史》（河南．河南美術出版社，1993），頁67-76。

55　見後文，〈張大千的仕女畫——腕底偏多美婦人〉。

雲流水般的畫藝絕技。[56] 不僅如此，彼此對對方之推重佩服，更可以從互贈之詩文中見之。

也由於溥氏的贈詩，使得人們對唐代詩人李白（七〇一—七六二年）與杜甫（七一二—七七〇年）詩仙詩聖間友誼所激盪之火花及其想像，千餘年之後再現於「南張北溥」身上。溥氏贈張氏之詩中最有名的當推一九五五年，兩人相見於東京時溥氏所作：「滔滔四海風塵日，宇宙難容一大千。卻似少陵天寶後，吟詩空憶李青蓮。」大陸易幟後，溥氏輾轉由舟山群島抵臺，幸有腹內詩書畫賴以為生。而張氏在國共內戰後先後流轉於印度、臺灣、香港之間，直到一九五二年方轉去南美的阿根廷，一九五四年移居巴西定居。所以詩中溥心畬感嘆時局動盪、世變不已，天下之大，何處是大千的歸宿？繼而在第二聯中，自比天寶之亂後的杜甫，對同為詩人的李白只有藉著詩句，道出無盡的懷念。

此詩引人矚目的是溥氏比張氏大三歲，卻自居比李白小上十一歲的杜甫，而把年齡小於他的張氏比喻成令杜甫激賞又崇拜的詩壇前輩李白。一直以來李杜的關係就為世人所爭論不休，一般的意見認為這是不對等的友誼關係，從杜甫贈詩李白十五首、李白贈杜甫僅四首即可略窺一二，更不用說李白贈杜甫的詩句都較平淡，哪及得上杜甫對李白熱情洋溢、真摯動人的那些三千古名句，如拜服他才華的：「筆落驚風雨，詩成泣鬼神」、「李白斗酒詩百篇，長安市上酒家眠」、「白也詩無敵、飄然詩不群」；思念其人的：「冠蓋滿京華，斯人獨憔悴」，勾勒其一生心靈性情的：「痛飲狂歌空度日，飛揚跋扈為誰雄？」

相較之下，溥氏亦對張氏贈詩文不斷，從張氏三十歲自畫像上溥氏題的「倚馬識仙才」開始，到一「死別已吞聲，生別常惻惻」、

九五七年在張氏畫上題跋對張氏的形容，可謂將兩人的相知相賞做了登峰造極的陳述：「蜀客大千居士，天資超邁，筆蹤奇逸，其人亦放浪形骸，不拘繩檢，畫如其人也。然其細筆則似春蠶吐絲，粗則橫掃千軍，盡後繪之能事矣！……今觀此畫，想見其掀髯雄辯，為之憪然耳。」[57] 溥氏不但對張大千不論工筆（細筆如春蠶吐絲）、寫意（粗則橫掃千軍）都有如此傳神之描述，用蘇東坡盛讚唐代畫聖吳道子（約六八○—

七五八年）畫藝「天下之能事畢矣」的語氣形容張氏，[58] 對張氏為人豪邁不拘，言談風趣又滔滔不絕的樣貌，也捕捉得入木三分。

可是相對的，張氏贈溥氏的詩文在數量上就遜色得多，令人印象深刻的有他一九七二年在美國舊金山舉行四十年回顧展時，回憶起同時代的畫家們各有他仰慕之所長，其中他對溥心畬的評語是：「柔而能健，峭而能厚。」至於針對溥心畬畫藝的則有讚賞溥氏畫馬的功力，認為他是元代畫馬大家趙孟頫再世：「五百年來，見子昂後身也。」[59] 大概最對溥心畬最無保留的推崇應屬前述一九五六年當他畫雪景冊頁時，忽然想起溥氏令他甘拜下風之拿手絕活，遂以黃庭堅對蘇東坡嘆為觀止，但天下也僅此一人令他臣服的口氣來稱道溥氏畫雪景的獨到。

觀張氏對溥氏的懷念與推賞，多半還是就畫論畫，鮮少論及兩人之間的友誼或勾勒溥氏的為人性情，

56　見啟功，〈溥心畬先生南渡前的藝術生涯〉，《張大千溥心畬詩書畫學術討論會論文集》，頁246-247。

57　全文見溥心畬一九五七年題張大千一九四二年《仿元人方方壺山水》，轉引自傳申，〈南張北溥〉，《雄獅美術》第268期（1993）頁21；又見傳申，〈南張奇古奔放北溥華貴高逸〉，收於廖建欽等編，《南張北溥藏珍集萃》（臺北：義之堂出版有限公司，1999），頁8-11。

58　「天下之能事畢矣」見蘇軾，〈書吳道子畫後〉，王水照選注，《蘇軾選集》（上海：上海古籍出版社，1984），頁402。

59　「絕無頓挫，自然雄俊，五百年來，見子昂後身也。」見傳申，〈南張北溥〉，頁27-28；王耀庭，〈南張北溥合作書畫〉，《南張北溥：臺北歷史博物館藏張大千溥心畬書畫作品選集》（瀋陽：遼寧人民出版社，2009），頁7。

且稱許溥氏無論畫馬與雪景，也都不是張氏專攻的項目，更不用說張氏後來潑彩的作品如《瑞士雪山》在技巧及視野上應早超越溥氏的傳統雪景了。這樣說來，溥氏與張氏之間的情誼難道真如溥氏在贈詩中自居的杜甫般對李白是一面倒的激賞懷念？而對方對己身的感情及評價倒真是不成比例了？其實專在詩文中找證據倒也不盡然，比較起兩人在真實人生中的個性來，溥氏內斂保守，張氏豁達熱情，然而文字中表現出來的卻反之。究其原因，或許因為溥氏究竟是詩文上的捷才，作詩屬文，往往不經思索、一揮而就。張氏雖然詩才亦高，佳作迭出，但作詩畢竟為配合畫作而成，而溥氏的詩文如行雲流水，湧泉而出，此所以溥贈張的詩文在數量與程度上遠勝於後者對前者。

另外，溥氏與張氏如以詩聖杜甫與詩仙李白的關係視之，除了年齡因素不相符外，溥氏渾然天成的詩才與繪畫上無師自通的聰慧倒與謫仙李白較為相似，[60] 而張氏雖才華洋溢，卻在繪畫上以非比尋常的毅力下著畢生的苦功，倒與無一字無來歷，只為從來作詩苦的杜甫相似了。

結語

距離于非闇喊出「南張北溥」的年代已有八十年之久，時間的沉澱也讓歷史的面貌漸漸清晰起來。當時溥心畬與張大千分別在中國兩大代表性城市，北京與上海崛起。前者由於兩位領導畫風的傳統派大將陳師曾（一八七六—一九二三年）與金城都英年早逝，而齊白石（一八六四—一九五七年）雖在北京定居，尚未因衰年變法而聲名大噪，在北京這傳統文化深厚，從明代以來即是首都的北方重鎮，唯有詩

書畫俱佳的舊王孫溥心畬足以代表這種舊文化的賡續與傳承，並穩占北方畫家的第一把交椅。

相對於北方故都的傳統文化深厚，南方的上海雖在一八四三年才開埠，卻迅速在清末已成為中國第一大商業都市，新興的思潮與外國文化，不斷流入這十里洋場，藝壇也由晚清出奇致勝的海派過渡到百花齊放的民國。當時風靡上海的畫家有三吳一馮（吳湖帆、吳待秋、吳子深、馮超然）及黃賓虹（一八六五─一九五五年）等人，但三吳一馮中功力最高的吳湖帆（一八九四─一九六八年）仍停留於清初四王風格中未見太大突破，黃賓虹日後獨樹一幟的風貌也還在醞釀中，而來自四川的張大千能以不到三十的年紀，在人才濟濟的上海嶄露頭角，是因緣際會也是時勢所趨。他藉臨仿並學習石濤而異軍突起，也藉石濤八大開創新局，為國畫帶來現代的面貌。[61]

溥心畬習畫從馬夏入手，與傳統文人對馬夏及其所代表之院畫傳統避之唯恐不及的態度恰恰相反，然而一九三〇年他在北平的個展卻極為轟動，當時的觀眾之一臺靜農先生回憶道：「凡愛好此道者，皆為之歡喜讚嘆。北宗風格沉寂了幾百年……心畬挾其天才學力，獨振頹風，……」[62]；另一位藝評家則指出：「惟有心畬出手驚人，儼然馬夏。」[63]

二十世紀初，康有為（一八五八─一九二七年）「以院體為正法」的呼聲逐漸發出影響力。[64] 面對西

60　啟功認為溥氏學畫並無師承，且天分高於功力，見啟功，〈溥心畬先生南渡前的藝術生涯〉，頁239、250。

61　關於南張北溥崛起的背景，見李鑄晉，〈「南張北溥」的時代背景〉，《雄獅美術》，第268期（1993），頁44-48。

62　見臺靜農，〈有關西山逸士二三事〉，《龍坡雜文》（臺北：洪範書店，1988）頁103。但文中將「北宗」誤植為「北宋」；又見詹前裕，《溥心畬繪畫研究》，頁61。

63　同註23。

畫在寫實上的優勢，連傳統派畫家金城也主張以院體畫中的「工筆」來彌補傳統文人畫的弱點，同為傳統派大將的陳師曾更在一九二〇年對文人畫的價值重新定義，認為能看出文人的趣味、思想、感情者即為文人畫。[65] 可謂與晚明董其昌將文人畫等同於南宗的理論完全脫鉤，不再區分職業與文人的風格問題，而回歸創作者的態度思想及作品韻味，反而與文人畫理論先驅北宋蘇東坡的觀念更為接近。[66]

就是在這樣的時代背景下，溥心畬的北宗畫才得以成功的攻占當時的北平畫壇，而且引起一片喝采。也是在這樣的環境條件下，南張北溥兩人才都喜作且工於界畫——這個傳統文人不屑於一碰的項目。

至於張大千早期賴以成名的風格，也與民初的時代風潮有關。他之所以能接觸石濤，是受兩位老師喜愛石濤八大的影響，而曾李二師都是前清進士，又都曾仕清，自然在滿清覆亡，民國成立以後，會有懷念追憶前朝之種種錯綜複雜的「遺民」情緒，這使得他們很自然的在同樣身歷家國巨變的明末四僧畫家的作品中找到自我認同，特別是八大石濤孤絕冷逸的畫風，更令他們喜愛。[67] 而在曾李二師鬻書的上海，比他們二人更早注意到石濤的是同樣在上海鬻畫的金石派書畫家吳昌碩（一八四四—一九二七年），吳昌碩透過學習與他同樣擅長寫意花卉的趙之謙（一八二九—一八八四年）而上溯揚州八怪及石濤八大，意欲藉提倡石濤八大打破當時四王盛行的局面。[68]

但是吳昌碩對石濤八大的興趣仍集中在花鳥方面，而李瑞清與曾熙對石濤八大的推崇雖是全面性的，但這股力量在他們自己身上並未開花結果，而是透過深受他們影響的張大千，才使得在整個清代備受忽視的明遺民畫風，成為打破當時上海由四王獨占的沉悶局面之新選擇，並且獲得了現代的面貌，對許多二十世紀畫家的畫風造成深遠的影響。[69]

石濤帶領大千入門，張大千也靠模仿石濤足以亂真而成名，但他仿石濤之作，卻並不亦步亦趨，常常依己意或放大石濤原作尺幅，或將直幅改為橫幅，並任意改動前中後景的關係與景深。尤其明顯的是更動石濤的筆墨，將石濤線性的皴法改為一片水氣淋漓的墨染，或在大塊墨色中加以濃重的苔點。石濤早期受黃山畫派影響，山水中渴筆線條多，中晚年以後才有豐富的墨染。[70] 然而張大千卻頗富創意的將石濤早晚期風格混為一爐，在自己的作品中將石濤早期的構圖施以晚年的筆墨，處處見他自己的匠心，完[71] 全重新詮釋了石濤的作品。[72]

溥心畬學馬夏時，亦只取馬夏造型奇峭的山石，但用筆含蓄秀雅，可謂將馬夏澈底文人化了。馬夏在南宋本來精緻簡約畫風，到了元代孫君澤輩將之漸變板刻，及至明代院畫則成為更制式化的面貌，尤

64　見康有為，《萬木草堂藏中國畫目》序，（上海：長興書局石印本，1918年初版；臺北：文史哲出版社影印本，1977），頁8-9。

65　見陳衡恪，〈文人畫之價值〉，《中國畫研究》第一期，1921年11月，頁205。

66　有關在新舊思潮衝突下，傳統與改革派思想對溥氏畫風之影響，見本文作者，〈丹青千秋意，江山有無中——溥心畬（1896-1963）在台灣〉，《造形藝術學刊》（2006年12月），頁23-27、39-40。

67　關於這三前朝遺老藉由對四僧作品的書寫感懷，發抒他們對故國及傳統文化的依戀，見楊敦堯，〈清遺老的網路、情境與藝術表述〉，收入楊敦堯、蘇盈隆編，《世變‧形象‧流風：中國近代繪畫 1796-1949》（高雄：高雄市立美術館，2007），頁113-135。

68　關於近代石濤風潮興盛之緣起，見吳惠寬，〈張大千早期（1920-40）的石濤收藏及對其山水畫之影響〉，頁16-19。

69　明遺民（包括石濤、八大）的畫風對黃賓虹、陳師曾、齊白石、劉海粟（一八六一一九九四年）、傅抱石等人均發生影響。

70　劉九庵亦認為大千的偽作古人作品，大多是自然的揮灑，少有忠實的摹作，見劉九庵，〈張大千偽作名人書畫的題記與辨偽〉，《名家翰墨叢刊 F7 劉九庵書畫鑑定文集》（香港：翰墨軒出版有限公司，2007），頁406。

71　關於石濤早期線性風格與晚期喜用濕筆，可參考傅申，〈明清之際的渴筆勾勒風尚與石濤的早期作品〉，《香港中文大學文化研究所學報》，8卷2期，1976年12月，頁579-615；傅申，〈大千與石濤〉，《雄獅美術》，第147期，1983年5月，頁52-70；James Cahill, *The Compelling Image: Nature and Style in Seventeenth-Century Chinese Painting* (Cambridge, Massachusetts, and London, England: The Belknap Press of Harvard University Press, 1982), pp.200-202.

72　見吳惠寬，〈張大千早期（1920-40）的石濤收藏及對其山水畫之影響〉，頁93-100。

其到了浙派末流筆墨僵化、構圖呆滯。[73] 但是溥心畬卻似明代的唐寅般能將老師周臣（一四六〇—一五三五年）硬挺勁直的線條轉為秀逸動人，密不通風的構圖變得流動而靈活。[74] 而在歷史上早成僵化代名詞的馬夏傳統，在溥氏手中，以其清幽空靈的景物，及豐富的筆墨變化，不但令畫面有了更深厚的層次，充滿了活潑的生氣，也使得馬夏傳統在二十世紀獲得了新生命。

然而溥氏的山水畫畢竟因襲古人的構圖太厲害，缺乏創新精神。[75] 與張大千比起來，復成一強烈對比。張大千從早歲兩上黃山並以黃山照片作為作畫依據開始，就已奠定他一生以壯遊經驗做為山水畫作靈感的基礎。而溥心畬卻很少基於真山水作畫，他的題材與構圖，幾乎都從摹古而來。從兩人的作畫態度看來，張氏較像現代畫家強調原創性，而溥氏則延續古代畫家藉臨仿發揮己意的傳統，就像他自己所辯解的：「藉古人骨架，發揮自我筆墨、精神，是國畫的特點。」[76] 而溥心畬在構圖上的缺少變化也讓人想起元代畫家倪瓚（一三〇一—一三七四年）同樣以一成不變的「萬用山水」應世，但無人能否認倪瓚的成就，同樣的，溥氏在山水構圖上的缺點卻正說明了他和倪瓚一樣，他們只是不斷藉著這變化不大的象徵性媒介，訴說自己心靈的的純淨和透明而已。

兩人山水風格之異也正如兩人堂名之別：張氏山水畫大開大闊，一如大風起兮雲飛揚的「大風堂」；溥氏山水秀雅蘊藉，卻似冷玉沉靜、曖曖內含光的「寒玉堂」。在取法的廣度上，溥氏的山水大宗只及於明代，宋代千巖萬壑的荊關董巨從來不是他的選項；張氏卻有系統的在山水溯源上從明清一直上追到宋元，敦煌行以後還擁抱了唐代甚至六朝的山水用色傳統。

至於兩人的花卉，各有所長，溥氏細膩又處處見新意的花鳥作品足與張氏大氣魄的荷花平分秋色。

張氏早年以「張水仙」知名，晚年依他在荷花上的成就，應該可以改叫「張荷花」而無愧。仕女畫並非

溥氏強項，有些作品甚至有比例失調的問題，想是溥氏缺乏素描訓練所致。至於張氏，由於有敦煌時期

嚴謹的臨摹人物經驗，所以中期的仕女畫要比溥氏精緻華麗許多，但晚年眼力日衰，也就漸不為此道了。

雖然溥氏作品與張氏《長江萬里圖》、《廬山圖》、《四軸連屏大墨荷》那些巨製相比，或有能小不能

大之憾，但正是溥氏的許多小品，特別是像《水薑花》（一九五三年）（圖58）那樣的作品，線條清麗雅潔，

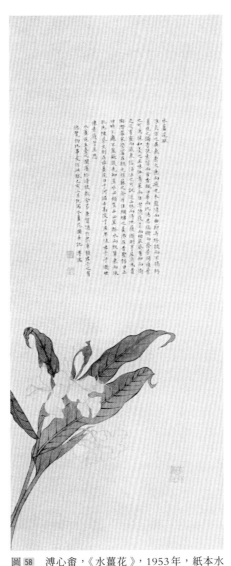

圖 58　溥心畬，《水薑花》，1953年，紙本水墨設色，102.9 ×41.6公分，私人收藏。

73 朱靜華認為溥心畬在山水構圖、詩畫合一的修養，與綜合南北宗上，都追隨唐寅，見朱靜華，〈溥心畬繪畫風格的傳承〉，頁286-87。

74 溥氏常令弟子將古畫一五一十描下來，再填以自己的筆墨，見詹前裕，《溥心畬繪畫研究》，頁97-104。

75 見James Cahill, Parting at the Shore: Chinese Painting of the Early and Middle Ming Dynasty, 1368-1580 (New York &Tokyo: Weatherhill, 1978), pp.107-134.

76 王家誠，《溥心畬傳》，頁239。

畫面纖塵不染，上書工整水墨花賦，一絲不苟的專注中是近乎潔癖的超凡絕俗，和投注在雪白水墨花中自傷又自賞的的遁世情懷。不禁使人想起元代隱逸畫家錢選（一二三九—一三〇一年）筆下白蓮的風緻，同樣是畫家的心靈反照，呈現了畫家不願同流合污、與世浮沉的幽獨內心世界。

回首前塵，這兩位二十世紀傳統畫家的指標性人物，也顛覆了我們對職業畫家與文人畫家的定義。溥氏挾其詩書畫三絕，身後被詩人周棄子譽為「中國文人畫最後的一筆」，[77] 時人皆以為溥氏當之無愧，然而其畢生所專精的卻是院體畫，亦即傳統職業畫家所從事者；而張大千藝術生涯中所用功的對象——包括石濤、八大、董源、巨然（活動於九六〇—九八〇年）等巨匠完全是文人畫的正脈，然而很少人會將張氏作品以文人畫視之。究其原因，張氏雖然也具詩書畫三絕的修養，但是四〇年代遠走敦煌石窟，臨摹三年後，畫風便有了唐代大製作的格局與穠麗的裝飾性，早已超越了文人畫的限制。更有甚者，張氏對藝術追求日新又新的態度，以及一生下苦功鑽研他心目中藝術典範的過程，都更像現代畫家的專業精神。而溥氏自以為「經學第一……繪畫第四」，丹青於他，是經濟需要時的易米之舉，更是一生將亡國之痛忘情寄意於書畫的途徑，從此觀點，溥心畬之畫也更像「文人畫」。

張溥兩人一方面都是時代的產物，如張大千的書法係從清末延續到民國的碑學風潮出發，繪畫則以民初重新受到重視的石濤八大為師，不只從石濤的破墨山水發展出他自己晚期的潑墨山水，且從八大學習到近乎抽象的布局與筆墨。溥心畬也在前有北方傳統派畫家金城、陳師曾都將西方明暗、體積、透視融入國畫的先例下，[78] 在各項花鳥題材中，讓人見到他陰影明暗法的使用，還有他的繪畫以向來受文人厭棄的「北宗」名世，本身就是二十世紀的新的現象。

然而另一方面比較起張大千在書學上的前瞻性，中年大膽赴敦煌取經，將考古作品與傳世繪畫結合，成為自己作畫的養分，晚年更在時代的浪潮下，接受西方藝術的洗禮，在席捲全球的抽象表現主義影響下，創為能與中國源自唐代潑墨傳統接軌的半抽象之潑墨潑彩畫，處處顯示出時代的烙印與軌轍。相對的，溥氏卻一如其先祖般——康熙書風追隨董其昌、乾隆則以趙孟頫為師，溥氏書法亦出入於二王、虞褚的「帖學」傳統之間。他埋首於舊時的「帖學」系統，在書法上完全自外於二十世紀的「碑學」潮流，在繪畫上則常臨古襲古而不以為意，不勇於創新之作畫態度與清初受皇帝力捧的四王相似。這也使得他成為捍衛清代皇室傳統書風與畫風，最出類拔萃但也是最後的後一名成員。

他的繪畫，無論山水、花鳥、人物，甚至畫馬，訴說的都是他個人的身世之痛，就像同樣在觀音像中，張大千署名為「蜀郡清信士張大千敬造」，溥心畬則署名為「大清信士弟子溥儒敬寫」，充分顯示張氏自豪於來自四川的畫家身分，而溥心畬巧妙的在清上加一大字，卻再清楚不過的說明他心中認同的仍是那個已經逝去的時代，那個由他先祖一手締造的王朝。相對於張大千不斷進取的書風與畫風，溥心畬書學與畫風的保守與退縮，以及對於舊時代及其所代表意義的耽溺，則使他的藝術在時代性中更帶著悲劇性的個人色彩。

最終張大千所代表的南方，在懷抱傳統之餘，以其活潑多變之姿大踏步地翻動了歷史的新頁；而代表北方的溥心畬，則深陷於即將一逝不復返的傳統美感中，徒留讓人追憶的一縷馨香。

77　王家誠，《溥心畬傳》，頁418。
78　見林木，《20世紀中國畫研究——〔現代部分〕》（南寧：廣西美術出版社，2000年），頁248。

卷二

張大千的青綠山水

張大千，《匡廬瀑布圖》局部，1934年，
紙本水墨設色立軸，136×66公分。

張大千早期（1920—1940）的青綠山水

——傳統青綠山水在二十世紀的復興

張大千（一八九九—一九八三年）的畫作常被人譽為深具大明星的風采與架式，因為他的畫作一旦與其他當代名家作品同列，相較之下，往往讓後者顯得黯然失色。彷彿大明星一出場亮相，頓時讓人有驚豔奪目之感，把別的畫家的鋒頭都比下去了。這自然與他一直篤信畫作應追求「大」、「亮」、「曲」的視覺效果有關，另外一個不能忽視的因素則為張大千一生對色澤的敏銳與重視。[1]

民國以來，西風東漸，文人畫所宗的淡雅淺絳山水逐漸式微，色彩成為眾多畫家爭奇鬥豔的場域。有的畫家採取中西融合，有的則堅守傳統，前者如劉海粟（一八九六—一九九四年），嘗試將西方野獸

1　見本文作者，〈藝事誰能「大亮曲」〉，《形象之外》（臺北：一卷文化，2022），頁92。

派的鮮豔色彩帶入他的山水畫作；相較之下，屬於後者的張大千卻從一出道的二〇年代開始，用色之方法與靈感幾乎完全脫胎自古法，浸潤傳統之深可謂當代之最。然而他在晚年卻從傳統跳脫，蛻化出近乎抽象的潑彩山水，直與當時全球性的抽象表現主義若合符節，其用色之大膽創新，與大幅畫面的擴張性所造成之視覺張力，不僅為中國畫史上前所未見，也為二十世紀國畫帶來全新的視野。[2]

在用色方面，張大千於一九二〇及三〇年代初仍在石濤（一六四二—一七〇七年）的影響下，尚未見個人獨樹一幟的風貌，但是從一九三〇年代中期（一九三五年）左右，受了明代董其昌（一五五一—一六三六年）的啟發，他開始有計畫、有系統地追索中國繪畫史上重要的用色傳統——從六朝的張僧繇（活動於五〇〇—五五〇年）到唐代的楊昇（活動於七一三—七四一年）之沒骨山水；從唐代的大小李將軍（李思訓，六五一—七一六年；李昭道，活動於七一三—七四八年）到北宋王晉卿（王詵，約一〇四八—一一〇四年）的青綠山水，他無不或運用董其昌的助力，或自己透過古畫延伸出來的想像，心摹手追。

一九四〇年代初他遠赴敦煌臨摹壁畫，這段經驗讓他日後繪畫中「大」與「亮」的基調得以確立，顏色的運用也由上一時期的鮮豔有餘、沉穩不足轉變為穠麗厚重、細膩而有層次。一九五〇年代初移居歐美後與西方近代藝術的接觸，讓他的青綠山水發生革命性的改變，幾乎可以用脫胎換骨來形容。然而當時席捲全球的抽象表現主義（Abstract Expressionism）畢竟擔任的只是觸媒的角色而已，若非他前半生對色彩的探索與努力，已經將中國歷史上所有的用色傳統加以鎔鑄吸收，鋪陳出一頁斑駁古今燦然如錦的篇章，哪能一經外在刺激，馬上一觸即發地發展成晚年動人心魄的潑彩山水？

而作為二十世紀中國畫家中使用色彩最為成功的畫家之一，張大千一生的色彩成就實奠基於他的早年（一九二○─一九四○年），亦即在他遠去敦煌之前，他對傳統青綠山水「復古」的態度、或「復興」的企圖心就已確立。[3] 本文將著墨於究竟他早年如何在時代的浪潮中找尋到用色的的方向？他與同時代畫家之用色態度有何顯著不同？他對傳統青綠山水的學習是否有選擇性？文中細究他一生走過的足跡，發現他在一九三○年代左右，就已開始有系統的追索中國歷史上的用色方法，然後將之吸納至自己的「青綠山水」中，因之他早年所繪的青綠山水，放在歷史的脈絡中，既可視為一項「青綠山水」在二十世紀的的復古，也可視為「青綠山水」在二十世紀的的復興。

重視色彩的時代趨勢

張大千早年對色彩的認識與態度，甚至一九三五年以後用董其昌式「集大成」的方式學習歷代著色山水，都受到時代的影響──那便是二十世紀中國畫壇對色彩開始重新重視！富有裝飾性青綠山水畫在唐代得到高度發展，李思訓父子日後被譽為青綠山水之祖，然而與之相對的另外一個畫種──水墨山水

2　在現代的公共空間中，大面積繪畫，特別是抽象表現主義（Abstract Expressionism）畫作有強化視覺張力之效果，見萬青力，〈近代中國畫學之變：1796-1948〉，《世變 形象 流風 中國近代繪畫 1796-1949》【1】（高雄：高雄市立美術館，2007），頁14。

3　中國畫史中，向有將唐代二李所創立的金碧山水稱為「青綠山水」的傳統，雖然本文上溯至六朝張僧繇「沒骨」（斯時尚在唐代青綠山水之前），以及唐代二李的「青綠」對張大千的影響，而思及張大千一生用色風格仍以青綠為主，另外傳統中對用色濃重，富裝飾性的山水亦統稱「青綠山水」，為統一及方便故，此處遂將張大千早期（包含「沒骨」與「青綠」）色彩鮮豔之山水稱之為廣義的「青綠山水」。

也同樣發軔於唐朝，且以詩人王維（七〇一—七六一年）開風氣之先，張璪（七八二年作畫於長安）等人繼之，終於在五代到宋初的荊、關、董、巨手中大放異彩，創下了水墨山水空前輝煌的時代。由於宋代崇尚淡泊天然的美學，復有道釋精神的融入，加上水墨性能也進展到「運墨而五色俱」的境地，色彩逐漸被排斥在山水畫主流之外。從北宋開始，由於水墨山水才是正宗，繪製唐代盛極一時的青綠山水就成為一種「復古」的表現，這種情況隨著元代文人畫大興，使得水墨山水的地位更為崇高，明、清亦復如此，間有青綠山水的製作，或屬職業畫家之作，或為文人畫家偶而為之，也都撼動不了水墨山水的地位。

但是到了晚清時期，新興的市民藝術興起，以海派畫家任熊（一八二三—一八五七年）、虛谷（一八二四—一八九六年）、任伯年（一八四〇—一八九六年）、趙之謙（一八二九—一八八四年）、吳昌碩（一八四四—一九二七年）為代表的一批畫家，開始在作品中大量用色，設法為中國畫找回失落已久的色彩。

海派形成期關鍵人物任熊在青綠重彩山水畫方面取得突破前人的重大成就，如他《十萬圖冊》中的《萬橫香雪》（圖1），無論構圖與用色都與前人迥異，特別是將青綠設色及白粉施在金箋上，充分發揮了金碧輝煌的效果。另如任伯年的《群仙祝壽圖》（圖2）通景屏在金箋底上施以石青、石綠、硃砂等重彩，這些重視色彩及裝飾性的作法在張大千後來的許多作品中都可以看到。當然，任熊青綠山水的畫法，可以上推到他的鄉賢陳洪綬（一五九九—一六五二年）的青綠山水作品如《山水人物圖軸》（圖3）。[4]至於任熊乃至任伯年對金箋的運用是否受到日本影響，應有極大的可能。而張大千崛起於上海，早年曾學習任伯年的畫風，中年亦嘗學習陳洪綬的青綠山水，而留學東瀛的他，自然也接受過日本金地繪畫風格之洗禮。[5]

圖 1　任熊（1823-1857），《萬橫香雪》，在《十萬圖冊》中，1856年，金箋設色冊頁，26.3×20.5公分，北京故宮博物院藏。

民國以來，先有一九一七年康有為（一八五八―一九二七年）在《萬木草堂藏中國畫目》序言中主張「以著色界畫為正」、「以院體為畫正法」來與歐美日本競勝。[6] 康氏提倡以往文人價值體系中最受輕視的「著色界畫」，不但對畫壇造成衝擊，也代表一個新時代的到來。曾任杭州藝專校長的畫家林風眠（一九〇〇―一九九一年）則於一九二〇年代一面在自己的畫作中大量運用色彩，一面也對傳統被文人視為至

4　關於陳洪綬山水風格可能對任熊的影響，見王正華，〈從陳洪綬的《畫論》看晚明浙江畫壇：兼論江南繪畫網路與區域競爭〉，區域與網路國際學術研討會論文集編輯委員會編，《區域與網路―近千年來中國美術史研究國際學術研討會論文集》（臺北：國立臺灣大學藝術史研究所，2001），頁364。

5　關於日本金地屏風對張大千作品的影響，見傅申，〈略論日本對國畫家的影響〉，《中國、現代、美術 國際學術研討會論文集》（臺北：臺北市立美術館，1991），頁39-40。

6　見康有為，《萬木草堂藏中國畫目》序（上海：長興書局石印本，1918初版）（臺北：文史哲出版社影印本，1977），頁14-15。

圖 2　任伯年（1840-1896），《群仙祝壽圖》十二屏
　　　之十，1878年，金箋設色屏軸，206.8×59.5
　　　公分，中國美術家協會上海分會藏。

圖 3　陳洪綬（1599-1652），《山水人物
　　　圖軸》，1633年，絹本設色立軸，
　　　235.6×77.8公分，美國紐約大都會博
　　　物館藏。

高無上的水墨畫表現形式提出批判：「水墨色彩原料有以上種種的不便和艱難，繪畫的技術上、形式上、方法上反而束縛了自由思想和感情的表現。」[7] 曾任西湖國立藝專教授的學者李樸園也於一九三〇年代呼應林風眠的觀點，認為水墨是出世的符號，色彩才是反映現實生活與情感的指標：「我們知道，色彩是代表情感的，……。我們的士大夫畫家要屢屢聲明其不願使用較為顯明的色彩，屢屢聲明其水墨至上論，雖然他們有墨分五彩之說，那是對於後來者的誘惑，或對於色彩論者的解嘲。」[8] 至此水墨畫的光環逐漸消退，而色彩的重要性幾乎已成二十世紀畫壇的共識。

除了海上畫派重用色彩外，北方畫壇的畫家重視色彩的情況亦不惶多讓。民初畫壇才華洋溢的畫家陳師曾（一八七六—一九二三年）用色別具一格，不僅跳脫出文人的枯淡，許多作品的用色鮮豔明亮，如他作於一九一三年的《花卉山水冊》（圖4），遠山用明亮的橘色與藍色，以沒骨法畫出，用色大膽，令人耳目一新。另外以實際行動響應康有為「以著色界畫為正」的是民初北方畫壇的領袖金城（一八七八—一九二六年）。可能因為他早年曾留學英國，其《採蓮圖》（圖5）雖然以傳統的石青石綠描繪遠景的山脈，但居畫面中央的紅色遠山則為傳統所鮮見，顯出他的用色自由，且色澤使用類似水彩輕快透明，隱然有西方畫法的影子。

如眾所周知，齊白石（一八六四—一九五七年）早年受傳統文人畫及八大山人等的影響，線條與用

7　見林風眠，〈重新估定中國繪畫底價值〉，發表於1929年3月《亞波羅》第7期；引自林木，《20世紀中國畫研究——〔現代部分〕》（南寧：廣西美術出版社，2000），頁98。

8　見李樸園，〈中國藝術的前途〉，載於《前途》第1卷創刊號，1933年1月10日再版；引自林木，《20世紀中國畫研究——〔現代部分〕》，頁98。

圖 4　陳師曾（1876-1923），《花卉山水冊》之八，1913年，紙本設色冊頁，20×30公分，
　　　北京市文物公司藏。

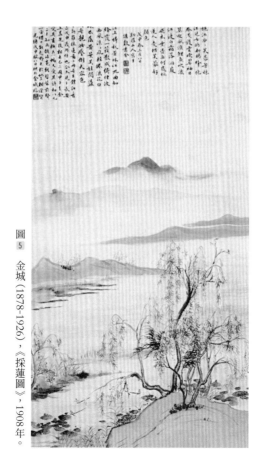

圖 5　金城（1878-1926），《探蓮圖》，1908年。

色皆十分傳統，但「衰年變法」後，沒骨法大增，色彩之表現也更強烈、鮮豔、自由。

他在一九一九年後所創的「紅花墨葉派」，特別重視使用洋紅，使作品在展覽會中常鮮豔得「跳」出來。[9]張大千也注意到齊白石重用洋紅以後所獲致的效果：「……他（齊白石）是在聽了陳師曾的建議之後，重用洋紅，菊花繪紅色，葉子繪黑色，形成強烈對比以後，才愈來愈出名。」[10]相對於齊白石晚年才在花卉中大膽使用洋紅，他的山水作品則在中年時期的用色就相當突破，如《岱廟圖》（圖6）與四十歲後作的《山水》中的遠山皆以沒骨法塗成藍色與橘紅色，面積

9　見郎紹君，《現代中國畫論集》（廣西：廣西美術出版社，1995），頁61。

10　見本文作者，〈千秋萬歲名、寂寞身後事〉，《形象之外》，頁266。

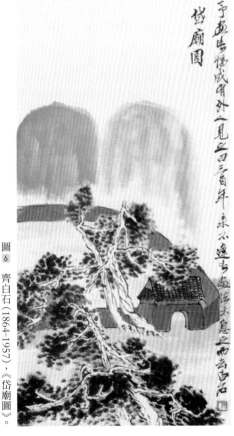

圖6　齊白石（1864-1957），《岱廟圖》。

大而搶眼，用色之大膽活潑，更勝於陳師曾與金城。[11]

以張大千與白石老人之熟稔，對齊白石的用色自是了然於心，而就在白石老人於花卉中重用洋紅大獲成功以後，張大千也開始嘗試在青綠山水中加入「紅色的山頭」，當然這份靈感不見得直接來自齊白石，但是時代的浪潮，與眾多勇於進行色彩解放的畫壇前輩，無疑扮演著重要推手的角色。

張大千的「復古」

然而張大千之所以成為二十世紀用色最出色之大家之一，甚至帶動了古代「青綠山水」在現代的「復興」，卻不僅只因為他吸收了二十世紀前輩的影響而已，更重要的是他從一九三〇年代中期開始便繼踵董其昌，展開了對著色山水，或曰青綠山水的「復古」追尋腳步，而他雖始於董其昌，卻未終於董其昌的明人概念，而是將為中國畫追回色彩的工作，推向了光輝燦爛的唐代、甚至六朝。

張大千對青綠山水的「借古開今」作法，與他兩位老師曾熙（一八六一—一九三〇年）、李瑞清（一八六七—一九二〇年）的書學主張有密不可分的關係。曾李二師都曾在前清有過功名，但民國成立以後即在上海鬻書畫自給。兩位都是碑學大師，各以南北碑擅長，而飲譽於十里洋場，他們所走的碑學路線，代表清代中葉以來金石學的成就。有別於帖學系統仍在二王系統中陷入日漸失去活力的困境，碑學卻能從二王以前更高古的書學傳統中找尋各種變化的可能性。張大千早年向兩位老師學字之餘，也學到了這種「以古為師」的態度，誠如學者指出的⋯「或許，張大千從曾熙、李瑞清處得到的最大教益就是這種書

法上的僞古典主義，而他則將其從書法擴展到了繪畫領域之內。」[12]而張大千所熱愛的石濤則早已提出「借古不過是開今」的主張，這些他早年所崇敬和戮力學習的對象，對他後日在青綠山水上探本溯源、融會古今的努力上有著指引方向的作用。

另外民國以來，不但昔日皇室收藏得以公諸於世，私人收藏也不再只限於小範圍的流傳，因而使得學習古人動機強烈的張氏有了絕佳的機會，他回憶早年自己在李瑞清啟發下，首先對石濤在內的明末四僧產生強烈的興趣，繼而因古畫的流通，使自己得以除石濤之外，再上追宋、元、明：「先師清道人以家國之感，故於書提倡北碑篆隸外，於畫又極力提倡明末諸遺老之作。時清鼎改革，故宮名蹟，公之於眾；而南北藏家，又多不圍，故石濤、石谿、八大山人之畫大行於時。時清鼎改革，故宮名蹟，公之於眾；而南北藏家，又多不自秘，借以西法影印流布，故學者得恣其臨摹賞會，於是自明末而上溯宋元明初，乃必然之趨勢。宗風丕變，進而益上，此吾國畫壇晚近所以特開異彩，非清人所可望也。」[13]其中他所提「於是自明末而上溯宋、元、明初，乃必然之趨勢」，其實反映了他個人的心路歷程，張大千的青綠山水正是經由明末董其昌的啟發，而得以展開他日後對整個中國畫史上用色傳統的探索。

至於徐悲鴻（一八九五—一九五三年）在一九三六年為《張大千畫集》所作序言：「蓋以三代、兩漢、

11 齊白石這兩張山水都未紀年，但他的山水作品應皆成於中年，他自己曾在二○年代表示：「余畫山水二十餘年，不喜平庸，前清除青藤、大滌子外，雖有好事者論王姓為畫聖，余以為匠家作。然余畫山水絕無人稱許，中年僅自畫借山圖數十紙而已」老年絕筆」見郎紹君，《現代中國畫論集》，頁44。

12 見陳滯冬編著，《張大千與當代中國繪畫》，《張大千談藝錄》（河南：河南美術出版社，1998），頁6。

13 見張大千，《陳方畫展引言》，《張大千先生詩文集》（下）（臺北：國立故宮博物院，1993），卷6，頁86-87。

魏、晉、隋、唐、兩宋、元、明之奇，大千浸淫其中，放浪形骸，縱情揮霍，不盡世俗所謂金錢而已。……

其言談嘻笑，手揮目送者，皆鎔鑄古今，……」[14] 則以誇讚之成分居多，未見得真實地描述張大千的繪畫

風格之發展。若觀察張大千的學習軌跡，彼時他尚未去敦煌觀察並臨摹六朝、隋（五八一—六一八年）

唐的繪畫真跡，並未達到「隋、唐」之境界，遑論「三代、兩漢、魏、晉」。但是若從張大千早期的企圖

心觀之則是可以成立的，這表示張氏在一

九三六年時，雖還未能去敦煌對六朝與唐

代的繪畫有一手的觀察，然而他創作與收

藏的眼光確已延伸到他所熟悉的明末清初

（石濤）以前，且他取法的心胸也已擴及

整個中國藝術史的範疇。

從石濤上追董其昌

張大千自一九二〇年代以來，即以模

仿石濤而聲名鵲起，而觀察他二〇年代多

數山水作品，看來也未脫石濤的影響⋯在

用色方面，以赭石、花青為主，山石的輪

圖 7　張大千（1899-1983），《西海群峰》，在《黃山圖冊》中，1932年，紙本設色冊頁，27×19公分，北京首都博物館藏。

廓也還以墨線勾勒。但是自一九三〇年代開始，他在用色方面開始逐漸脫離石濤的「藩籬」，而有了新的改變。以他成於一九三一年《黃山圖冊》中的《西海群峰》（圖7）為例，與石濤的《黃山八勝圖冊》（圖8）相比，雖然構圖、取景、松針用筆全然取法石濤，但石濤近山用墨線，遠山則以墨色暈染；大千遠山群峰不但施以橘紅色，遠比石濤鮮豔，且不用墨線，卻用花青及赭石線條勾勒，流雲弧線也呈淡褐色，松針亦復以色代墨，用深淺不同花青寫出。

至於他一九三四年的《匡廬瀑布圖》（圖9）則無異石濤《盧山觀瀑圖》（圖

14 見徐悲鴻，〈張大千畫集序〉，《張大千畫集》（上海·中華書局，1936），頁1-2。

圖 8　石濤（1642-1707），《黃山八勝圖冊》八開之四，1667-1669年，紙本設色冊頁，20.1×26.8公分，日本泉屋博古館藏。

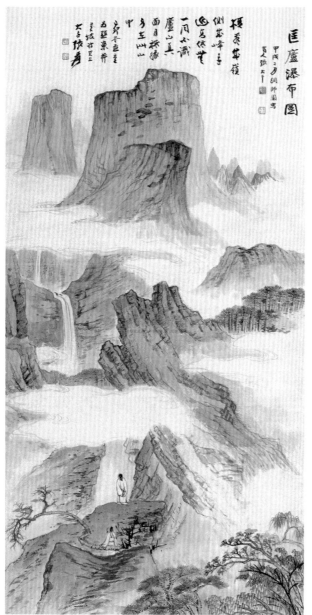

圖9　張大千，《匡廬瀑布圖》，1934年，紙本水墨設色立軸，
　　　136×66公分。

10）的彩色版，他幾乎捨棄了石濤的墨色與墨線。圖中雖仍保留部分石濤擅用的花青，卻更強調石濤所無的大片明亮之黃色與綠色。到了一九三五年的《華山蒼龍嶺》（圖11）更是如此，雖然構圖仍然脫胎於石濤，但是兩相比較，石濤的前景山石仍以悸動的皴法線條為主，然而張大千的前景山坡卻直接以色為之，樹幹、山體皆用不同色線勾勒外形，完全不用墨線；反觀石濤不但前景樹幹有明顯的墨色輪廓線，中景山石結構復以抑揚頓挫的墨線為主軸，遠山也強調墨色與淡色的交融。

圖 11　張大千，《華山蒼龍嶺》，1935 年，紙本　　　圖 10　石濤，《廬山觀瀑圖》局部，掛軸，絹
　　　　水墨設色立軸，126.2×47.2 公分，天津　　　　　　本水墨設色立軸，212.2×63 公分，日
　　　　人民美術出版社藏。　　　　　　　　　　　　　　　本住友寬一收藏。

大約在一九三五以前，張大千便逐漸意識到董其昌的重要性，他發現石濤的筆墨也來自董其昌，因此開始研究董其昌，並且在用色上也開始受董其昌創作觀念的影響。上述張大千一九三二年《黃山圖冊》與一九三五年的《華山蒼龍嶺》以色筆寫樹幹、山體輪廓線的作法，皆可在董其昌的作品中找到，如董一六二一年《仿古山水冊》中的《仿楊昇山水》（圖12）便是以色彩勾勒遠山與樹幹的。

張大千一九三七年的《臨董文敏巢雲圖》（圖13）也是受董其昌啟發的青綠山水，原作為董其昌仿高克恭（一二四八—一三一〇年）之《巢雲圖》。[15] 若與現存高克恭的《雲橫秀嶺》（圖14）相比，兩畫的構圖相似，但高氏重筆墨，大千卻主要為表現色彩。山峰右側的皴線是橘紅色的、山

15　張氏同年年底，又畫了一相似的小幅青綠山水，見傅申，《張大千的世界》（臺北：羲之堂文化出版事業有限公司，1998），頁66。

圖12　董其昌 (1555-1636)，《仿楊昇山水》，收錄《仿古山水冊》之七，1621年，26.2×25.5 公分，北京故宮博物院藏。

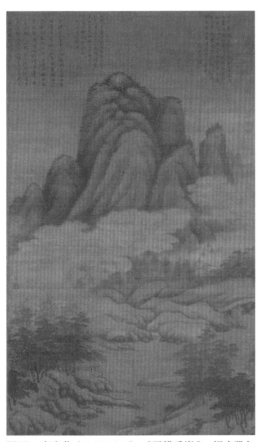

圖 14　高克恭（1248-1310），《雲橫秀嶺》，絹本設色
　　　立軸，182.3×106.7公分，臺北國立故宮博物
　　　院藏。

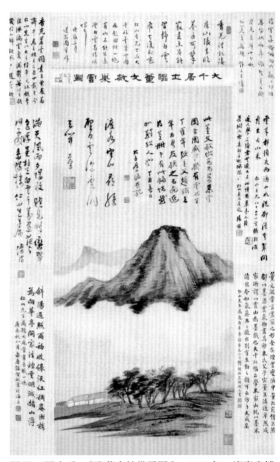

圖 13　張大千，《臨董文敏巢雲圖》，1937年，遼寧省博
　　　物館藏。

峰正面的苔點則以鮮豔的石綠為之，樹木的樹幹與屋舍的輪廓，都不用墨線，前景則是大塊鮮綠地面，

感覺十分「現代」。可是此畫詩塘上中眾多當代題跋，包括張善子（一八八二—一九四〇年）之老師——

聞人傅增湘（一八七二—一九五〇年）在內，都一味強調此畫之煙雲變幻，如繼承二米之雲山墨戲，卻

全未注意到此際張氏正在透過董其昌，進行一場顏色的革命。他不但以色代墨，顛覆了「墨戲」的傳統，

且用色豔麗，如平塗之石綠，將復古的步調直指唐代或六朝。

學者傅申以為董其昌對張大千影響最大者，並非董氏的筆墨，而在於其「集大成」的思想。然而在

取資古人方面，張大千卻並不囿於董氏的宗派論，即便董氏所不認可的畫家如南宋馬夏，只要他認為可

取者，一樣加以臨仿。[16] 在用色方面，張大千亦是透過董其昌來追溯古代青綠山水，但是他也一樣不受

董氏偏見的侷限，即便是董氏認為「非吾曹當學也」的大小李將軍，也仍然是張氏熱心學習的對象。

尋找「沒骨」的典範：張僧繇與楊昇

張氏在三〇年代中期的山水，之所以會從石濤式秀雅的墨色交融，蛻變而為熾熱鮮豔的彩色斑斕，

是因為他透過董其昌而「發現」了六朝的張僧繇與唐朝的楊昇。他於一九三二年完成的北韓風景《金剛

山勝境》（圖15），題跋上有「遂以畫家僧繇筆法塗抹數峯」之語，顯示此時他已開始嘗試張僧繇的「沒

骨法」。[17] 而圖中除了石濤式的花青與赭石外，另有石綠面塊與殷紅筆觸，或許就是他心目中的「僧繇法」

吧，但此時「沒骨」的施染還很局部。

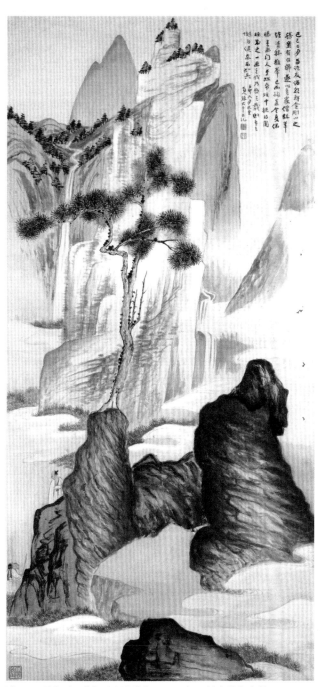

圖 15　張大千，《金剛山勝境》，1932年，紙本設色立軸，179.2×81公分。

但是到了一九三四年的《仿張僧繇山水》（圖16）則更進一步，此作仍是石濤式的山水構圖，卻加上了石濤所無的強烈色彩——主山由白（白粉）紅（硃砂）藍（花青）構成，前景山石以石綠畫出，造成十分光彩奪目的視覺效果。雖然張大千在畫上題著「仿吾家張僧繇法」，但是此時他尚未有敦煌之行，

16　張氏在《金剛山勝境》畫跋上題曰，此畫初繪於己巳（一九二九年），繼於壬申（一九三二年）補畫而成，此處仍以一九三二年為完成此畫之年分。

17　同上註。

圖 17　董其昌《仿張僧繇西山雪霽》,《燕吳八景冊》
之五,1596年,絹本設色冊頁,上海博物館藏。

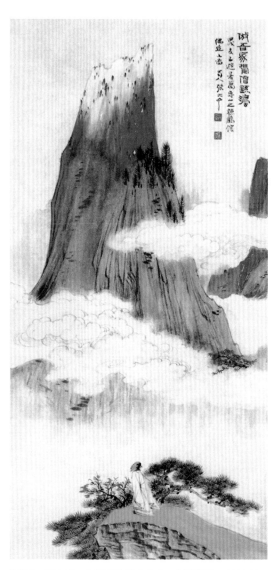

圖 16　張大千,《仿張僧繇山水》,上下截短,1934年,
紙本設色立軸,中國私人收藏。

也還未接觸到敦煌的六朝沒骨山水壁畫，因此他此處所謂的「仿張僧繇」，自是取法於董其昌的仿古之作。[18]比較他的《仿張僧繇山水》與董其昌《燕吳八景冊》中的《仿張僧繇西山雪霽》（圖17），則可發現，張氏白雪覆蓋的山頭，與白色山頭上以紅色硃砂點苔（董氏是白山頭綴以紅樹）的手法顯然學自董其昌；然而所所不同者，董氏較為「沒骨」，輪廓線也儘量以色線為之，而張氏主山仍以清晰的墨線勾勒，且主山和遠山上還飾以金色的線條和苔點，此則為董氏所無。

所以從以上之例觀之，張大千真正從董其昌身上學到的其實是一種「借古開今」的創新態度與「集大成」的擷取各家之長之方法。根據畫史記載，無論是最早的陳姚最（535—602年）《續畫品》或唐代的張懷瓘（活動於712—756年）和張彥遠（815—907年），乃至南宋的周密（1232—1298年）等的著作，都指出張僧繇工於佛教壁畫與人物畫，從未有提及張僧繇擅長青綠「沒骨山水」者。[19]直至明嘉靖（1522—1566年）年間才有詹景鳳（1532—1602年）在《詹氏玄覽編》中提到張僧繇所畫的山水畫，而且也不是一張青綠沒骨山水。[20]至於張僧繇真正留下的畫作，能稱為真跡的一張也沒有，僅一張有梁令瓚（活動於唐開元713—741年）款的《五星二十八宿神形圖卷》，據

18 傅申認為張氏約於一九三四年開始實驗「沒骨」風格的山水，見Shen C. Fu, Challenging the Past: The Paintings of Chang Dai-chien (Washington D.C.: Smithonian Institution, 1991), p.122.

19 見張彥遠所引姚最、張懷瓘等人對張僧繇之評述，《歷代名畫記》，收於于安瀾編，《畫史叢書》（一）（臺北：文史哲出版社，1974）卷7，頁90-91；周密，《雲煙過眼錄》，收於于安瀾編，《畫品叢書》（上海：上海人民美術出版社，1982），頁324。

20 見詹景鳳，〈觀碑圖〉，《詹氏玄覽編》，收於黃賓虹、鄧實輯，《美術叢書》（臺北：藝文印書館，1975，用1947年排印本再增訂），五集，第一輯，頁44-46。

稱為梁令瓚臨張僧繇之作，但也是人物畫。另外一張現藏臺北國立故宮博物院的《雪山紅樹》（圖18）雖是沒骨山水，但至少也是明代以後的作品了。[21]因之無論張大千或董其昌所仿的張僧繇，與張僧繇原跡之間的關係都是非常有限的，他們所追求的，無非是在各自時代裡，憑著畫史記載與一些流傳的畫跡，各自「借古人之殼」，進行自身對於用色觀念的突破工作。

至於張大千約成於一九三五年的《峒關蒲雪圖》（圖19）上面題有「唐楊昇有此，董文敏數仿之，此又仿董者」，則明白表示自己是經由董其昌來仿楊昇的。[22]收錄張氏早期收藏的《大風堂書畫錄》（一九四三年出版）中，載有董其昌仿楊昇二作（圖20），第二幅上且有陳繼儒（一五五八─一六三九年）所題：「……玄宰摹其（楊昇）筆法，間帶張僧繇沒骨山體，非近代畫家所能夢見也。」[23]董其昌和陳繼儒對張僧繇與楊昇「沒骨」山水的提倡，影響了許多明末畫家，包括張宏（一五九七─？年）、趙左（一五七三─一六四四年）、及藍瑛（一五八五─一六六六年）等人的追隨，透露了明末以仿古尊古理論為繪畫的中心思想的背景下，替「沒骨」山水建立淵源與「始祖」的風氣。[24]而張氏此時曾擁有並就近學習董氏之「仿楊

21 關於張僧繇畫跡與畫史上有關於他的紀錄之考據，見王方宇，〈從張大千看張僧繇〉，《張大千紀念文集》（臺北：國立歷史博物館，1988），頁20-25。

22 董其昌曾在現藏於臺北故宮趙左的《秋山紅樹》（一六一一年）上題：「峒關蒲雪楊昇妙跡多不傳，見此如虎賁中郎。」見國立故宮博物院，《故宮書畫圖錄》，第9冊（臺北：國立故宮博物院，1992），頁135。張大千對王方宇表示他曾見過一張冊頁小幅的楊昇《峒關蒲雪圖》，見王方宇，〈從張大千看張僧繇〉，《張大千紀念文集》，頁19。

23 董其昌《峒關蒲雪》，及董其昌《仿楊昇峒關蒲雪》二作，見張大千編，《大風堂書畫錄》（成都：出版社不詳，1943），收錄於北京圖書館出版社編，《歷代書畫錄輯刊》第八冊（北京：北京圖書館出版社，2007），頁64-66。這兩張畫目前下落不明，見 Shen C. Fu, Challenging the Past: The Paintings of Chang Dai-chien, p.160.

24 關於「沒骨」山水在董其昌提倡下，在明末流行的情形與成因，見朱惠良，《趙左研究》（臺北：國立故宮博物院，1979），頁69-77；又見王正華，〈從陳洪綬的〈畫論〉看晚明浙江畫壇：兼論江南繪畫網路與區域競爭〉，頁359。

圖 18　傳張僧繇（活動於500-550），《雪山紅樹》，
　　　　118×60.8公分，絹本水墨設色立軸，臺北國
　　　　立故宮博物院藏。

圖 19　張大千，《峒關蒲雪圖》，約1935年，紙本水
　　　　墨設色立軸，99.5×43.5公分，臺北私人收藏。

右上圖

書畫船（朱文）纖圓井印

克融（白文左下角）

董文敏山水　紙本墨筆高三寸六分寬一尺二寸

亥宰　右上方行書三行

林杪不可分水步遙難辨一片山翠澄微法見邮遠

董文敏峒關蒲雪圖　紙本沒骨山水高三尺四寸寬一尺五寸

黃氏（白文）

香草（白文）

亥田

齋

湖颿（白文）

讀畫

左上圖

大風堂書畫錄

偶閱楊昇峒關蒲雪圖倣其筆意　董亥宰

董氏

亥宰

朱文引首

畫禪（白文右上方行書四行）

董文敏倣唐楊昇峒關蒲雪圖　絹本沒骨山水高三尺八寸寬一尺五寸五分

偶閱唐楊昇峒關蒲雪圖倣其筆意　董亥宰

宗伯學士（文白）

太史氏（文白）

二六

右下圖

董印　其昌（白文右上方行書三行）

眉公題

楊昇峒關蒲雪圖爲甬東朱定國所藏爲郡司馬時出示亥宰與余倘有騎馬一宰官亦不用墨亥宰摹其筆法間聲張僧繇沒骨山體非近代畫家所能夢見者也

眉／僧　聯珠印　書五行

公（朱白文）

北平燕雪（朱文）左上方行書

亭珍藏書

董之印記

朱文不辨　左下方

左下圖

大風堂書畫錄

董文敏倣董北苑筆　紙本墨筆高三尺六寸寬一尺三寸

倣吳興筆意亥宰　其昌

氏所得圖書金石記（白文左下）

府伯云（白文）

嘉興滿十三（白文）

存（白文右下）

董　其昌

亥　宰（白文左上方行書二行）

珍祕（角）

豬印不辨

密樹合春雨蒼山帶晚雲幽人住深塢城市一溪分此董北苑粉本本字塗注鄭元祐題詩也戊辰九月觀於錫山舟次今追倣其意爲此亥赤子月應口召北上是日復

二七

圖 20　張大千，《大風堂書畫錄》中載收藏董其昌《峒關蒲雪》，及董其昌《仿楊昇峒關蒲雪》二作。

圖 21　楊昇（活動於713-741），《畫山水卷》局部，絹本水墨設色手卷，全卷30.3×184.2公分，臺北國立故宮博物院藏。

昇」作品，證明他早期對董其昌仿古理論及建立「沒骨」系統的心許與認同（張氏中期去了敦煌後開始對董氏提出質疑，晚期則更不以為然），並藉以成功地踏出他「復古」的第一步。[25]

然而活動於唐代開元年間的楊昇，無論根據唐代《歷代名畫記》（成書於八四七年）或宋代《宣和畫譜》（一一二〇年成書）的記載，都是擅長人物畫，而不曾提到他畫過山水畫。[26] 不過藏於臺北故宮有一張題為楊昇的《畫山水卷》（圖21），後面有一段宋人樓觀題於寶慶丁亥（一二二七年）的題跋，上面有這樣的敘述：「梁天監中張僧繇每於縑素上不用墨筆，獨以青綠重色圖成峯嵐泉石，謂之『抹骨法』，馳譽一時。後惟楊昇學之，能得其祕。此卷頗有出藍意，煙雲吞吐，樓閣參差，元氣渾成中，天機自然流出，令人不可端睨。米氏父子擅寫無根樹、懵懂山，所謂五嶽在掌，宇宙在胸矣，獨於此法，不能著一筆。庸史可知也，

25 關於張氏對董其昌態度的變化，見王耀庭，〈與古人對畫，畫中有話——大千寄古〉，《張大千110歲書畫紀念特展》（臺北：國立歷史博物館，2009），頁41-42。

26 見張彥遠，《歷代名畫記》，收於于安瀾編，《畫史叢書》（一），卷9，頁112；《宣和畫譜》，收於于安瀾編，《畫史叢書》（一），卷5，頁54-55。

覽者勿輕視之。」[27]

觀故宮這張楊昇作品的成畫時間應在明代以後，因此南宋樓觀題跋的真實性也大成疑問。[28]從這段題跋的語氣視之，是要建立起從張僧繇到楊昇的「沒骨」傳承關係，又謂可惜米芾不能繼此法——這種意圖建立沒骨「宗派」的意念呼之欲出，反映著董其昌以及陳繼儒輩的創作思想。總之，在這樣的理念帶領下，董其昌因此展開他的仿楊昇、甚至上溯張僧繇的沒骨風格。

將張氏的《峒關蒲雪圖》與現存董氏《仿楊昇沒骨山水》（圖22）相比，則發現兩人雖皆稱仿楊昇沒骨山水，但兩人的山石卻都有明顯皴法痕跡，並非純「沒骨」。只是董氏山石形狀顯得較為圓潤無骨，而張氏的近山仍顯示受漸江（一六一〇—一六六四年）、石濤影響下的黃山畫法，強調山體的脊稜與線性。

張氏自董氏學到，也在他日後這類「峒關蒲雪」題材中一再出現的特色，應是董氏藍綠紅相間的山體、柔潤渾圓的山形、與一河兩岸的構圖。只是描繪山頭時，張氏易董氏的橘紅色為更強烈耀眼的鮮紅色，紅色遠山固為董氏所無，而大紅大綠相疊，以如此衝突的手法描繪近山更是董氏所不取者。

張氏雖在題跋中強調他是學董其昌的「仿楊昇」，表示兩人在藉仿古以「開今」一事上，有志一同，但是兩個人的「開今」內容卻大異其趣。比較兩人題跋可以略知其中消息。董氏題曰：「余曾見楊昇真蹟沒骨山水，乃見古人戲筆奇突，雲霧滅沒，世所罕睹者，此亦擬之。」觀此圖中，山在雲霧間出沒，樹亦隨興天然，董其昌所追求的是文人墨戲的趣味，天機流露、不見刻劃之跡的「沒骨」，彷彿「米氏雲山」的著色版，董氏打著楊昇的旗幟不過是一種對古代的想像與寄託而已，楊昇時代何曾有過由米芾（一〇五一—一一〇七年）父子所創的無根樹與朦朧山呢？就像董氏在另外一張著色山水中所題「欲以直率作巨麗

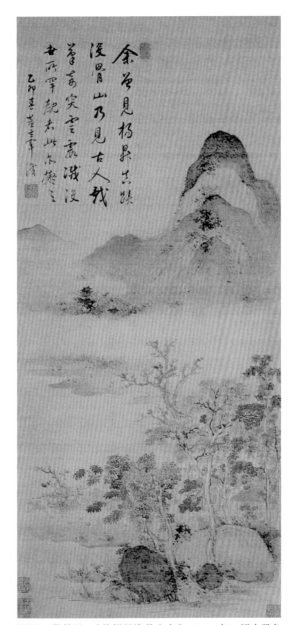

圖 22　董其昌，《仿楊昇沒骨山水》，1615年，絹本設色立軸，92.1×34.4公分，美國納爾遜美術館收藏。

27　見《石渠寶笈》三編，第三冊（臺北：國立故宮博物院，1969），頁1356；國立故宮博物院編纂委員會編，《故宮書畫錄》（臺北：國立故宮博物院，1965），第2冊，卷4，頁8；王方宇，〈從張大千看張僧繇〉，《張大千紀念文集》，頁25。

28　傅申將此張傳楊昇《畫山水卷》列為明代的作品，見Shen C. Fu, Challenging the Past: The Paintings of Chang Dai-chien, p.161.

爾」顯示，欲將華麗且裝飾性的青綠山水轉變成富有文人式秀雅率意的韻味一直是董氏的宏圖，也是他宗派論重要的一環。他既將李思訓的青綠山水貶為不可學的「北宗」，自然要提出與之相抗的另外一種著色山水，此處看來他是假托張僧繇與楊昇的「沒骨」法，提倡一種較為淡雅而有文人氣息的著色山水。

但是張大千卻志不在秀雅的文人式著色山水。他在《峒關蒲雪圖》中加題的題跋顯示出他與董氏的差異，以及他雅不欲作董氏附庸的強烈的企圖心：「華亭矩矱老宗師，渴筆輕描淡逾宜，誰道峒關蒲雪裏，卻從絢爛見雄奇。」張氏形容董其昌學楊昇時用渴筆輕描，以輕淡為上，但張氏在《峒關蒲雪圖》這類畫中看見的，或說他自己想在這幅畫中想表達的，卻是「絢爛」與「雄奇」。「絢爛」、「雄奇」與董其昌追求的「戲筆」或「直率」顯然大不相同，後者是文人的趣味與美學，前者卻已溢出了文人的範疇了。觀董氏在《仿楊昇沒骨山水》所用的色澤，雖有藍綠橘三色，但是配搭的相當淡雅而柔和；相形之下，張大千在《峒關蒲雪圖》中所用的鮮紅硃砂與石綠的搭配就顯得突兀而戲劇性了。

張氏在山水中使用鮮紅色的作法，雖不見於董其昌，但可能學自藍瑛。[29] 藍瑛承繼了董其昌「仿張僧繇」的風氣，在其《丹楓紅樹圖》（圖23）中，則在青綠山水上更罩以鮮紅色的山頭。[30] 出身民間藝匠的藍瑛，一方面受文人影響，但其畫面之五彩繽紛，更勝董其昌。至於張大千所仰慕的石濤，也有紅色遠山的製作，如他的《細雨虬松》（圖24），但畢竟色澤仍屬淡宕雅緻，與張大千所追求的重彩效果可謂殊途了。

29 一九八〇年代筆者擔任張氏秘書時，張氏對筆者表示，他對藍瑛的作品相當熟悉，且早年會對藍瑛的繪畫十分留意。

30 此畫圖文說明見余輝，《藍瑛》，《中國巨匠美術周刊》，總號181期／中國系列081期（臺北：錦繡出版事業股份有限公司，1996），頁24。

圖 24　石濤，《細雨虯松圖》，1687年，紙本設
色立軸，100.8×41.3cm，上海博物館藏。

圖 23　藍瑛（1585-1666），《丹
楓紅樹圖》，絹本設色立
軸，184.3×50.8公分，
上海博物館藏。

除了古人的先例，近代畫家中則有前述金城的紅色山頭及齊白石「重用洋紅」的啟發，更重要的影響應該來自任伯年。任伯年經常在水墨人物畫或花鳥畫中局部使用鮮艷的紅色，造成十分搶眼的視覺效果，如一八八六年的《硃石白鳳圖》（圖25）、一八八八年的《酸寒尉像》等。張大千顯然受到任伯年此種作法的影響，他作於一九二六至二九年間的《柴桑臨流》（圖26-1），全學任伯年的《松陰高士》（圖26-2）。[31] 在全幅以水墨為主的人物畫中，任伯年將高士手臂所放置之几案塗成鮮紅色，頗有畫龍點睛之妙，張大千從任伯年學到此法以後，不僅經常施用於人物畫，一九三〇年代中葉以後，還將彩度極高的硃砂轉用於山水畫上，果然使他的所謂「仿張僧繇」或仿「仿楊昇」著色山水，有著超乎古人的強烈聚焦效果。

圖25　任伯年，《硃石白鳳圖》，1886年，紙本設色立軸，135.4×59.5公分。

圖 26-2　任伯年，《松陰高士》，1881年，紙本設色水墨立軸，77×47公分，徐悲鴻紀念館藏。

圖 26-1　張大千，《柴桑臨流》，1926-1929年，紙本設色水墨立軸，106×51.5公分，美國華盛頓沙可樂美術館收藏。

青綠上溯宋王詵、唐李思訓

與上述「仿張僧繇」或「仿楊昇」的同時，張大千又作了一系列色彩強烈鮮豔的《巫峽清秋》，數量之多，遠超過前兩項題材。他在這類繪畫中，經常會在畫題「巫峽清秋」下加題小字「仿王晉卿筆」，但也有少數在「巫峽清秋」下題成「仿吾家僧繇筆」，或「仿李思訓筆」的。張大千對王晉卿（王詵）這位北宋神宗妹婿在青綠山水方面成就的認識，可能是經過董其昌，因為董其昌曾仿王詵筆法作過《仿煙江疊嶂圖》。[32] 張大千日後收藏於大風堂的南宋作品《西塞漁社圖》也曾經董其昌誤題為王詵的作品，但是觀看張大千的《巫峽清秋》系列的構圖全為掛軸的垂直形式，既與王詵現存於上海博物館《煙江疊嶂圖》的橫幅河景式山水全然不類，也更與《西塞漁社圖》的橫幅構圖及雅緻如夢境式的青綠相距甚遠。[33]

所以比較直接的來源應是吳湖帆（一八九四—一九六八年），因為吳在一九二八年就曾畫過《王晉卿巫峽清秋圖》（圖27）。而張大千與吳湖帆至遲在一九二七年已相識，一九三三年張大千遷入蘇州網師園居住以後，與家居蘇州的吳湖帆往來更為密切，且兩人還經常交換彼此的藏畫讓對方臨摹。[34] 根據記載，吳湖帆曾收藏過王晉卿此畫。[35] 不過王詵是否畫過《巫峽清秋圖》是非常可疑的，因為從宋代的《宣和畫譜》所收錄王詵作品二十九種到明清之間的著錄史料，從來未有王詵曾畫過《巫峽清秋圖》的紀錄。[36] 而吳湖帆自己在《王晉卿巫峽清秋圖》題款說：「都尉真跡，世不多見，此圖綺麗雄邁，庶幾近之。吳文定、文待詔定為真跡，不虛也，因摹一角。」吳湖帆也認為他所收藏的《巫峽清秋圖》僅是庶幾近之（王晉卿）而已，他所說的吳寬（一四三五—一五〇四年）、文徵明（一四七〇—一五五九年）定此畫為真跡，未

必有此事，就算所言為真，也只代表明中葉曾出現這麼一張傳為王晉卿的畫而已。

如果拿吳湖帆一九二八年的《王晉卿巫峽清秋圖》與張大千作於一九三四年的《巫峽清秋》（圖28）相較，就會發現其實兩人的畫作都與王晉卿的風格沒有什麼關係。根據文獻記載，王詵水墨山水學李成（九一九—九六七年），青綠山水則學李思訓，他流傳至今一般認為可信的兩件作品《漁村小雪》與《煙江疊嶂圖卷》也的確不出這樣的範疇。[37] 可是吳湖帆之作從山體看來還是比較接近清初四王的風格，張大千的《巫峽清秋》則是十足的石濤風貌。不過兩人的畫作倒是與巫峽的地理環境有些關係，吳畫遠山有筍狀群峯飄浮在雲海中，也許代表巫山十二峯，而兩座巨型鬱藍和赭紅的山峰，則應是巫山的最高峰了。[38] 而張大千的巫山群峯不但較吳湖帆的更高聳尖銳，還與前景的江岸呼應，構成「巫山巫峽氣蕭森」的氣氛，山崖下更有帆影二片，遙遙呼應「千里江陵一日還」的詩句。

32 董其昌自題《仿煙江疊嶂圖》：「余從嘉禾項氏見晉卿瀛山圖，筆法似李營丘，而設色似李思訓，脫去畫史習氣。惜項氏本不戒於火，已歸天上，晉卿跡逐同廣陵散矣。今為想像其意，作煙江疊嶂圖……。」見董其昌，《畫禪室隨筆》（臺北：新文豐出版公司，1982），卷2，頁18。

33 關於《西塞漁社圖》與董其昌的關係，見You-heng Feng, "Fishing Society at Hsi-sai Mountain by Li Chieh (1124-before 1197): A Study of Scholar-Official's Art in the Southern Sung Period," Ph.D. dissertation, Princeton University, 1996, pp. 221-230.

34 張大千作於一九三四年的《巫峽清秋》極有可能就是在網師園時期見到吳湖帆收藏的所謂《王晉卿巫峽清秋圖》而有了這類仿王晉卿的作品。關於兩人此時期的交往，見Clarissa von Spee, "Zhang Daqian, Wu Hufan and the Story of Sleeping Gibbon," 《美術學報》，第二期，2008，9，頁54。

35 此畫曾收入吳湖帆《梅景書屋書畫目錄》中，見宋路霞，《百年收藏‧二十世紀中國民間收藏風雲錄》（臺北：聯經出版社，2005）頁127。

36 《宣和畫譜》，收於于安瀾編，《畫史叢書》（一），卷12，頁134-135。關於王詵是否作過《巫峽清秋》的考證，見莊申，《從白紙到白銀‧清末廣東書畫家創作與收藏史》（臺北：東大圖書股份有限公司，1997），頁82-85。

37 米芾：「王詵學李成皴法，以金碌為之，似古今觀音寶陀山狀，作小景，亦墨作平遠，皆李成法也。」見米芾，《畫史》，收於于安瀾編，《畫史叢書》（二），卷3，頁51。又作著色山水，師唐李將軍。見夏文彥，《圖繪寶鑑》，頁199。

38 關於吳畫畫面的解釋，見莊申，《從白紙到白銀‧清末廣東書畫家創作與收藏史》，頁81。

圖 27　吳湖帆（1894-1968）《王晉卿巫峽清秋圖》，
1928年，紙本水墨設色立軸，110.5×46公分，
中國私人收藏。

圖 28　張大千，《巫峽清秋》，1934年，114.2×43
公分，紙本設色立軸，中國私人收藏。

據莊申認為，吳湖帆之作右側山崖大部分為白色，代表白鹽崖。而張大千畫作中，山的正面蒼翠欲滴，側面則以鮮豔的硃砂表現，應該就是赤岬山。而白鹽崖與赤岬山都是屬於瞿塘峽的景觀，所以兩人畫的都是屬於廣義的巫峽風光。[39] 然而傅申認為張大千繪的應是巫峽十二峰中最突出，也最具神話色彩的神女峰。[40] 經筆者比對當地圖片，認為應從傅氏之說，且張大千也有其他繪神女峰之作。若依據張大千畫上所題一闋〈浣溪紗〉：「井絡高秋隱夕暉，片帆處處憶猿啼，有田誰道不思歸。白帝彩雲天百折，黃牛濁浪路三迷，音書人事近來疑。」中提到猿啼、白帝城、以及西陵峽口最驚險的黃牛灘等看來，張大千畫與題都指向長江三峽中的巫峽景致，再加上張大千為蜀人，自他外出上海打天下後，已有多次出入三峽的機會，此處他應是帶著對家鄉深厚的情感，以色彩斑爛的「沒骨」手法來勾勒出自己詞中「彩雲」、「夕暉」、「片帆」等意象，以及與楚王相會的「神女」峰這充滿浪漫想像之母題，由他一直到一九四六年猶有這類作品，可見他對此題材之喜愛。

巫峽的題材，不僅是地理的，更是文學與藝術的。張氏以重彩繪《巫峽清秋》的畫面，彷彿再現李白（七〇一—七六二年）筆下唐代巫峽彩色屏風的描繪，印證李白的詩句可想見：「昔遊三峽見巫山，見畫巫山宛相似。疑是天邊十二峰，飛入君家彩屏裏。……錦衾瑤席何寂寂，楚王神女徒盈盈。……蒼蒼遠

39　長江三峽包括瞿塘峽、巫峽、西陵峽。關於吳湖帆與張大千畫中景物與巫峽實際地理景觀的關係，見莊申，《從白紙到白銀：清末廣東書畫家創作與收藏史》，頁81-82。

40　見 Shen C. Fu, *Challenging the Past: The Paintings of Chang Dai-chien*, p.122.

樹圍荊門，歷歷行舟泛巴水。……」[41]

過出川時對巫山的觀察與記憶，極力在他的「巫峽清秋」中，喚回已失落的唐代色彩。而等他日後去敦煌親炙唐代畫風，晚年又透過日本處重新「拾回」中國已不復見的屏風傳統，並在其上豪邁地揮霍潑墨潑彩後，才真正完成了他完整的「恢復唐代」彩屏之舉。

但是如果將張大千作於一九三四年的《巫峽清秋》（圖28）與同年所作《仿張僧繇山水》（圖16）相較，就會發現雖然前者稱係仿王晉卿，後者稱仿張僧繇，除了前者的前景改為江岸，並在中景山腳下中加了兩片江帆，因而比較符合巫峽的景緻，而後者的前景則是石濤式的畫一高士立於危崖上略有不同外，兩畫的構圖、用色都極為相近，顯示在張氏心中，張僧繇的「沒骨」與王詵的「青綠」並無太大差別，都是助益他在色彩上「開今」的古代傳統。一九三四年《仿張僧繇山水》的山形上猶有許多墨線，而在一九三五年以後所有題為「仿王晉卿」與《仿張僧繇》的《巫峽清秋》之作中，都是以色線勾勒山壁，並以色代墨來作皴、擦、點、染。唯有題為「仿李思訓」者則有清晰的金線勾勒山形及肌理。顯見此時他心目中已有六朝、唐、宋三種古代用色傳統在他心中激盪，然而王詵並未畫過「沒骨」，真正的張僧繇與李思訓又是何等模樣？此際他對這些色彩大師的理解都是透過後世作品，以追慕與想像成分居多，直到他去了敦煌以後，對青綠山水的發展史才得到了真正的解答。

再觀察一九三四年兩圖的作畫時間估計不超過一個月，圖16作於萬壽山之聽鸝館，正是他當年八月從蘇州赴北平寓居頤和園聽鸝館之時，而圖28題款上稱係作於該年九月，而當年九月他曾在中山公園舉行個人在北平的首次畫展，據說這次展出「震撼了故都畫壇，尤其是展出之一大幅金碧山水，大片白雲

用粉，巒頭樹木用大青綠，⋯⋯站在畫前，其富麗堂皇和光燦奪目，使人震駭。」[42] 文中所形容的視覺效果，與上述兩作相似，而以時間觀察這兩張作品也有可能是當時畫展展出之作。

張大千於一九二五年在上海初試啼聲，首度舉行個人畫展獲得空前成功，從此在上海得以立足，展開他個人的職業畫家生涯。一九三三年開始他赴北平，來往於南北之間，一九三四年隨著北平個展的受到歡迎和肯定，張氏奠定了全國性知名畫家的基礎，是以一年後才有同為畫家的于非闇（一八八八—一九五九年）撰文，提出「南張北溥」之稱號，把他和馳名北方畫壇的溥心畬（一八九六—一九六三年）相提並論。不過當時張大千認為不敢受「南張」之號，認為應稱「南吳（吳湖帆）北溥」才合適，因為「這兩位年事和藝術都比我高，我怎能與他們相比？」[43]

這樣的謙虛之中有著深意，一方面吳、溥出道較他略早是不爭的事實，前述他的《巫峽清秋》便是繼吳湖帆的《王晉卿巫峽清秋圖》六年後而作，雖說兩人風格迥異，但他也確實從吳湖帆處得到學「王晉卿」的靈感。只是他雖學自吳湖帆，卻在畫面效果上一片金碧輝煌，自是比吳湖帆的作品來得耀眼，可說後來居上了。歸其原因，除了他的石濤風格比起吳湖帆的四王風格要來得有「現代感」外，在用色方面大膽炫目，遠勝吳湖帆的平淡無奇，更是主因。所以他當日的謙虛當中，既包含著他早年欲博學眾採諸家之長的策略，也隱含著他亟欲突破前輩的企圖心。

41　見李白，〈觀元丹丘坐巫山屏風〉，（清）王琦輯注，《李太白全集》（臺北：華正書局，1991），頁1135。

42　李永翹，《張大千年譜》（成都：四川省社會科學院出版社，1987），頁72。

43　見關志昌，〈張大千多采多姿的一生〉，《傳記文學》，42卷，第5期；李永翹，《張大千年譜》，頁80。

不僅他《巫峽清秋》系列的想法出自南方的吳湖帆，他仿楊昇的《峒關蒲雪圖》和後來的仿大小李將軍的勾勒金線的作法也是繼踵北方的畫壇盟主金城之後。金城早在一九二三年作《仿楊昇山水》（圖29），以及一九二四年作仿李思訓的《秋山雨後》（圖30），皆比張大千此類作品早約十年左右。金城在前一幅作品的題跋中自稱係仿楊昇沒骨法，但山石上仍有明顯的墨線皴紋，與傳統青綠山水略有不同者只在山石側面用橘紅線條勾勒而已。後一幅較見新意，金城在上自題：

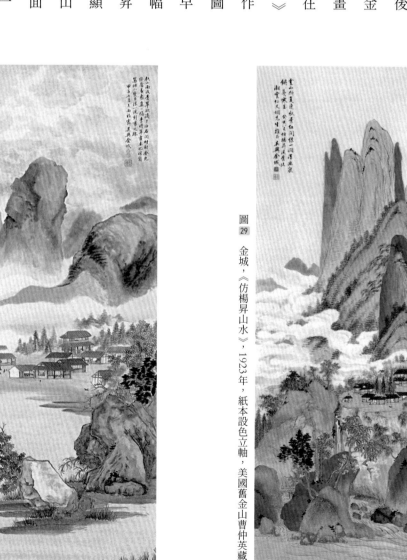

圖30　金城，《秋山雨後》，1924年，117.5×42公分，紙本設色立軸，中國美術館藏。

圖29　金城，《仿楊昇山水》，1923年，紙本設色立軸，美國舊金山曹仲英藏。

「秋山雨後，……真一幅李將軍畫本也。……小變古法，一洗刻畫之跡。」畫中化李思訓的金碧山水為淡雅的小青綠，整幅畫宛如水彩畫般幽淡朦朧，天空片片的雲彩尤其為歷來國畫所無，又在某些巨石的輪廓上鈎以淡淡的金線，因為不取李思訓的裝飾性，所以他以為「一洗刻畫之跡。」

張大千在用色上，兼容並包當時南北畫壇之風，在學習古人方面，也沒有南宗北宗的界線。他不但跟隨董其昌學習張僧繇及楊昇的沒骨法，就連董其昌所排斥的「北宗之祖」李思訓他也一視同仁。一九三六年的《華山雲海》（圖31）便是這樣的「集大成」之作，全圖山形以紅綠黃藍等重彩繪出，皴法不用墨線，而是於藍色山脈上或以深藍或以深綠色表示陰暗處，橘紅及黃色山脈則以深棕色線條加強，除此而外，山形各處再以華麗的金線點綴。從張大千在卷後的題跋：「此卷初師僧繇法，既而略加勾勒遂似李將軍矣。」觀之，在他心目中，此畫綜合了張僧繇的「沒骨」及李思訓的「金碧」，亦即張大千自認融合了董其昌所認可的文人式的、不帶刻畫之跡的著色山水，以及李思訓的裝飾性。民國以來

圖 31　張大千，《華山雲海》局部，1936年，全卷46.3×568公分，紙本設色手卷，私人收藏。

在康有為提倡「以院體為正法」的風氣下，先有金城嘗試以李思訓法作勾金山水之例，後有張大千更進一步突破金城的淡雅，全面的追求畫面華麗耀眼的效果，可說澈底打破晚明董其昌所提倡的南北宗理論只以文人風格為高的偏狹。

一九三八年張大千以《十二條臨古山水畫》作友人生日賀禮，其中兩幅代表他當時對唐代青綠（沒骨）山水的認知：一條為《臨唐楊昇峒關蒲雪圖》，另一條則為《臨唐李昭道海岸圖》（圖32-1）。前者是張氏學自董其昌的沒骨風格，後者描繪的是則董其昌所排斥的北宗，全圖用色濃重富裝飾性，前景坡石以青綠平塗，山脈有花青輪廓線並以金線勾勒，符合歷史上對李氏父子青綠山水的描述。張大千自己在談到如何畫青綠及金碧山水時是這麼說的：「青綠山水，就要打好勾勒底子，不用皴擦。……金碧山水，那就在青綠完成後，用花青就山石輪廓勾勒，然後再用泥金逐勾一次，石腳亦可用泥金槻它。」[44] 完全與《臨唐李昭道海岸圖》呈現的方式吻合。

如果將張氏與金城的仿李思訓作品相較，張氏除了金線勾勒與金城相同外，他的平塗圓潤與金城的使用斧劈式的色彩暈染大不相同，葉片攤開的畫法彷彿張彥遠所形容的——魏晉樹木「列植之狀，則若伸臂佈指」，也與金城寫實的樹木迥異。[45] 可見張氏學李思訓雖在金城之後，但在風格的詮釋上自有獨到的看法，相較金城的以斧劈系統描繪「李思訓」，不脫康有為「以院體為畫正法」的思維，然而張氏以平面塗色與建構樹木的作法都已像傳展子虔（約五五〇—六〇四年）《遊春圖》中的表現，顯然比金城更具高古之風。

在此圖的畫面上，張氏的題跋反映出在一九三〇年代末期，他對畫史上青綠山水傳承有緒的系統，

已有一探其源頭的企圖心。他題道：「李思訓畫著色山水用金碧輝映，為一家法，其子昭道變父之法，妙

又過之，故時號大李將軍、小李將軍。至五代蜀人李昇工畫著色山水，亦號為小李將軍。宋宗室伯駒字

千里，復仿效為之，嫵媚無古意。余嘗見《神女圖》、《明皇御苑出遊圖》，皆思訓平生合作也。此仿昭

道筆，其源皆出於隋展子虔。」[46]

雖然他所看見的李思訓《神女》等二畫並非今日大家所熟知的傳世李氏父子的作品，也不可能是李

氏真跡，但從他的語氣，連宋朝趙伯駒（活動於一一二七—一一六二年）的青綠山水他都覺得缺乏古意，

而且又指出青綠之祖可以上推隋展子虔看來，顯示此時已埋下了他日後下決心去敦煌石窟一探六朝隋唐

究竟的伏筆。與同樣學李思訓的畫家金城相較，雖然金城注意到李思訓尚在他之前，但金城從未顯現如

張大千般鮮明的歷史意識，或許是拜董其昌之賜吧！

在同一仿古十二條屏中，另有一幅《臨宋沈子蕃緙絲山水人物》（圖32-2）也是青綠山水。民國以來，

學習宋代院體畫蔚為流行，讓曾在日本習染織的張大千適時地注意到了宋代精美的緙絲，他的好友于非

闇受他影響，也在作工筆畫時，以色澤華美、描繪精細的緙絲為學習對象。[47] 比較北京故宮所藏南宋沈子

44 見張大千，〈工筆山水〉，《張大千畫（畫譜）》（臺北：華正書局，1982），頁42。

45 見張彥遠，《歷代名畫記》，收於于安瀾編，《畫史叢書》（一）·卷1·頁16。關於此畫葉片的布置，見王耀庭，〈與古人對畫，畫中有話—大千寄古〉，《張大千110歲書畫紀念特展》，頁35。

46 同上註，頁34-35。

47 關於張大千學宋代緙絲，見傳申，〈張大千的世界〉，頁220。Shen C. Fu, Challenging the Past: The Paintings of Chang Dai-chien, p.88。鄧鋒撰文，史樹清主編，《張大千卷 現代書畫投資叢書》（北京：北京出版社，2005），頁55。

蕃緙絲《青綠山水圖軸》（圖33），可以看出張氏的構圖泰半出自故宮的緙絲。[48] 然而用色上面，張的臨本似乎比故宮緙絲還要濃重及富裝飾性。故宮緙絲是織品，然仍有意追求繪畫中不同顏色銜接時的自然效果；張氏則反其道而行，反而刻意強調緙絲中圖案式的效果，及利用其顏色的反差，以區別形像與背景的對比。從北宋徽宗朝《瑞鶴圖》的繪製技巧被學者認為與宋代緙絲的設計密切相關以來，歷史上罕見有繪畫取材於工藝品者。[49] 然張大千為了追求古代的色彩，上下求索，連古代工藝品亦不放過，方法上與重視花鳥畫中妍麗色彩的徽宗不謀而合，可謂慧眼獨具或苦心孤詣了。

圖 32-1

大千，《臨唐李昭道海岸圖》，《十二條臨古山水畫》之四。

圖 32-2　張大千，《臨宋沈子蕃緙絲山水人物圖》，《十二條臨古山水畫》之七。

圖 33　沈子蕃（南宋），《青綠山水圖軸》，緙絲，88×37公分，北京故宮博物院藏。

48 王耀庭認為張氏作品係出自臺北故宮所藏《宋人緙絲山水詩意》，然經比對，張氏取材的應是北京故宮所藏緙絲《青綠山水圖軸》才是。王氏的看法，見〈與古人對畫，畫中有話——大千寄古〉，《張大千110歲書畫紀念特展》，頁34-35。

49 關於《瑞鶴圖》的色彩及圖案與宋代緙絲的關係，見Maggie Bickford, "Emperor Huizong and the Aesthetic of Agency," *Archives of Asian Art*, 2002-03, LIII, pp. 81-84.

線條與色彩此消彼長——從日本到中國

張大千一直自稱曾於一九一七至一九一九年間在日本京都學習染織，就算他在日期間不曾正式註冊入學並拿到畢業文憑，也一定接觸過這樣的領域。[50] 傳統日本織物慣用的鮮豔色彩及金色給人的視覺刺激，想必令他印象深刻。另外，在日期間他也可能看過活躍於江戶時期（一六〇三—一八六七年）「琳派」那種擅用金色作裝飾性處理的繪畫，甚至葛飾北齋（一七六〇—一八四九年）所作浮世繪《富嶽三十六景》中《凱風快晴》（圖34）中將富士山頭作紅綠二色的處理，再以白色閃電狀紋路表示未融之白雪，圖面中強烈的色彩與俐落的設計感，想必張大千也不陌生。

除了日本藝術可能給予他色澤方面的啟示，民國以後，現代中國畫壇也出現了日本明

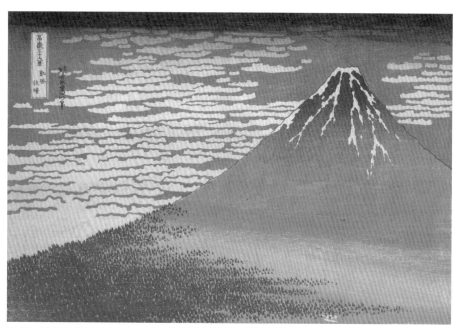

圖 34　葛飾北齋（1760-1849），《凱風快晴》，在《富嶽三十六景》中，1822-1832年，24.1×37.2公分，木刻版畫。

治時期（一八六八—一九一二年）以來盛行的強調色彩、弱化線條的過程。為傳統日本藝術帶來新生命的這股畫風是由橫山大觀（一八六八—一九五八年）及菱田春草（一八七四—一九一一年）等人所提倡，[51]他們捨去從中國畫傳來的傳統線描，改採西洋畫那樣直接以顏料表現空氣與光線，但又保留了日本畫的細膩手法與裝飾性，因之在融合東西畫風上獲得極大的成功。他們對日本畫所作的改革鼓舞了早期中國留日畫家包括高劍父（一八七九—一九五一年）、高奇峯（一八八九—一九三三年）兄弟等，也將這股風氣帶入中國畫。而高氏兄弟所屬嶺南畫派主張的折衷中西、融合古今的「新國畫」中對色彩與光影變化的重視一再呼應著橫山大觀等人的創作理念。[52]

高氏兄弟所帶來的重視色彩、輕忽線條的風氣對民國以來盛行的「沒骨」風氣有著推波助瀾的效應。花鳥畫中所常見不用線條、但用水墨與色彩直接作畫的方法雖然據文獻記載始於南唐的徐熙（九七五年歸宋），但是落實於畫作中的始見於明代的孫龍（活動於一四〇三—一四四九年）、沈周（一四二七—一五〇九年）等人，以後徐渭（一五二一—一五九三年）繼之，至清初惲壽平（一六三三—一六九〇年）

50　見林木，《20世紀中國畫研究──〔現代部分〕》，頁96。

51　見鶴田武良，〈張大千的京都留學生涯〉，《張大千學術論文集九十紀念學術研討會》（臺北：國立歷史博物館，1988），頁199。

52　根據鶴田武良的研究，無法找到張大千與其兄張善子在所有京都設有染織課程的學校入學的紀錄，所以他推測他們只是以旁聽生的身分去學習而已。

高劍父係於一九〇三年赴日，關於高劍父可能受到橫山大觀畫風的影響及二人畫作比較，見劉素貞，〈嶺南繪畫的意境探討──以高奇峰《木魚伽僧為例》，國立臺灣藝術大學《書畫藝術學刊》第六期，頁107-108；林木，〈現代中國畫史上的嶺南派及廣東畫壇〉，《嶺南畫派研究》《朵雲》第59集，頁120。

（上海：上海書畫出版社，2003），頁33；李偉銘，〈高劍父繪畫中的日本風格及相關問題〉，《嶺南畫派研究》《朵雲》第59集

更將花卉中的「沒骨」法予以發揚光大。晚清時趙之謙、吳昌碩也經常將花卉題材中的湖石以無皴線也無輪廓線的「沒骨」法處理之。[53]

民國以後，這股風氣逐漸由花鳥發展到山水及其他題材上，而且有從水墨轉為多彩的趨勢。不但受日本影響的嶺南派如此，就連傳統派畫家也對因追求西方寫實而弱化線條的作法感興趣，曾被張大千老師李瑞清聘為兩江優級師範學堂國畫教席的蕭俊賢（一八六五—一九四九年），畫山水就「亦工青綠，且作沒骨」。[54]而嶺南派的新畫風除了日本因素外，也因其輾轉繼承了惲南田的沒骨風格，在他們的影響下，使得沒骨法更加受歡迎。[55]評論家頌堯在一九二九年針對全國第一次美展畫風發表了這樣的看法：「近來以受歐風漸染，惲南田之沒骨法忽大盛。」[56]可以證明沒骨法在當時的大行其道，而且頌堯認為是因西風東漸而使得重色不重線的傳統沒骨法再度風行。

張大千的畫風與嶺南派乍看風馬牛不相及，但從一則當時畫壇為人所津津樂道的例子可以看出張氏對嶺南派的作品不僅注意，還用心臨仿過：傳聞中說，在一社交場合，張大千畫了一幅高劍父風格的畫，並在下方簽了「劍父」的名字，本來高氏見狀臉色大變，但在張大千於劍父上下方加了十餘字，變成「戲仿劍父筆法，愧未能得其萬一為憾耳！」以後，高氏方才釋然。[57]可見張大千對嶺南派強調色彩弱化線條的風格是很熟悉的。

其實色彩與線條的衝突在中國歷史上已非第一次，唐代張彥遠就曾說過：「具其彩色，則失其筆法。」[58]可見在張彥遠心目中，色彩與線條之間隱含著對立的關係，而且張彥遠顯然認為，線條的價值，是高於色彩的。被張彥遠推崇為唐代前無古人後無來者的畫聖吳道由於和中國傳統書法的密切關係，是高於色彩的。

子（約六八〇—七五八年）所創的白描便代表了唐代在線條取得的成就。然而自唐末以來線條在繪畫中所獲得的崇高地位，在近代遭到了極大的挑戰，畫家傅抱石（一九〇四—一九六五年）也意識到了民國以來色彩在面對傳統線條時，逐漸取得優勢的趨勢：「線條的完全勝利是白描，色彩的完全勝利是沒骨。」[59] 二十世紀以來，無論前述在畫作中強調色彩的先驅、嶺南派，以及張大千的「仿張僧繇」或「仿楊昇」等「沒骨」作品，都產生在這樣的大環境下。

結語・張大千早期青綠山水的時代意義

然而張大千此時的青綠山水無論與古代的董其昌仿張僧繇及楊昇山水，甚至故宮所藏傳張僧繇的《雪山紅樹》（圖18）中的山體，或與同時代的金城的仿李思訓、吳湖帆的仿王晉卿等強調色彩之作品相比，都是最鮮豔奪目的。尤其以硃砂畫出大片的鮮紅山頭前所未見，莊申舉出敦煌莫高窟二八五窟的西魏（五

53　莊申提及一些歷史上「沒骨」畫的發展，且皆以花鳥畫為例，但他稱之為「無皴畫」。見莊申，〈張大千與無皴畫〉，《藝術家》156期，1988年，頁103-107。

54　見姜丹書（一八八五—一九六二年），《姜丹書稿》，引自《世變 形象 流風 中國近代繪畫 1796-1949》【III】，頁30。

55　高氏兄弟同師於居廉（一八二八—一九〇四年），居又師於宋光寶、孟麗堂，後二者的畫風則來自惲南田。見萬青力，《並非衰落的百年——十九世紀中國繪畫史》（臺北：雄獅圖書股份有限公司，2005），頁248。

56　頌堯，〈文人畫與國畫新格〉，《婦女雜誌》第15卷第7號，民國18年7月；引自林木，《20世紀中國畫研究——〔現代部分〕》，頁99。

57　原載《羊城晚報》港澳海外版，1985年12月1日；李永翹，《張大千年譜》，頁87。

58　見張彥遠，《歷代名畫記》，收於于安瀾編，《畫史叢書》（一），卷1，頁16。

59　見傅抱石一九五五年南京師範學院講稿，收入伍霖生編錄，《傅抱石畫論》（臺北：藝術家出版社，1991），頁34。

三五—五五六年）壁畫及吐魯番晚唐墓葬壁畫為例，指出當時已有紅色遠山的描繪。[60] 但是卻無法解釋張大千這些重彩作品在一九四〇年之前便已出現的事實，當時他尚未有敦煌之行，也從未親身觀察體驗到上述六朝晚唐的作品。

從張大千日後臨摹敦煌二九六窟的《西魏比丘故事卷》（圖35）觀之，其中山形大多作為比丘故事的邊框或界線之用，還是早期山水「空間格」的樣式，即山水只作為故事的背景或環繞著故事所發生的舞台，因之山水在此時期只是敘事（故事）畫的配角，比丘故事才是畫面的重心。這些環繞故事的山脈大小一致，遠近不分，宛如圖案般迤邐開來，不具空間感。山色採平塗，紅藍交錯，連續排列，全無變化或例外。

觀此拙稚的早期山水製作，雖說有紅色山頭的出現，但與張氏早期或呈現雲海、或呈現夕照的高度寫實性紅色山頭迥異，且張氏從未採用如此圖案方式處理山脈，因此他早期「沒骨」山水中的紅色山頭與敦煌壁畫間的關係是難以成立的。

然則西魏與張僧繇活動的時間是接近的，如果張僧繇當初確實有「沒骨山水」之作的話，也應與張大千日後所臨摹的二

圖 35　張大千，臨摹敦煌296窟的《西魏比丘故事卷》局部，全卷44×425公分，絹本設色手卷，
　　　　四川省博物館藏。

九六窟壁畫中無色階變化、平塗式的圖案化描繪相去不遠。東晉顧愷之（三四八—四〇九年）在《雲台山記》中曾說：「畫丹崖臨澗上，當使赫巇隆崇，畫險絕之勢。」可見紅色山頭在顧[61]愷之時已有之，唐代詩人李白在歌詠巫山的詩句中也有對紅色山頭的描繪：「高咫尺，如千里，翠屏丹崖粲如綺。」證諸晚唐[62]新疆地區墓葬《壁畫殘跡》（圖36）中對紅色群峯的描繪，顯示由南北朝到晚唐，以紅色繪製山峯的傳統是一直延續著。[63]

也許張大千在「仿張僧繇」或「仿楊昇」時參考了六朝時最重要畫家及唐代詩人對山脈的形容，只是張大千早期的紅色山頭經由無論是與西魏或晚唐壁畫的比對，無法證實受了壁畫的影響，反而顯示除了董其昌與藍瑛一脈外，以受近代

60 見莊申，《從白紙到白銀：清末廣東書畫家創作與收藏史》，頁90。

61 見顧愷之，〈畫雲台山記〉，收於俞劍華編著，《中國畫論類編》（香港：中華書局，1973），頁581。

62 見李白，〈觀元丹丘坐巫山屏風〉，（清）王琦輯注，《李太白全集》，頁1135。

63 莊申認為這種紅色山峯的傳統一直傳承到清代初期高儼所作的《楓山日暮圖》及乾隆時期廣東畫家黎簡（一七四七—一七九九年）《春巖簇錦圖》中的紅色遠山，不過他並未說明此種畫法如何由晚唐發展到清初。見莊申，《從白紙到白銀：清末廣東書畫家創作與收藏史》，頁89-90。

圖36　《壁畫殘跡》，晚唐新疆地區墓葬，9世紀。

人的影響為多，這些影響來自任伯年、齊白石、金城、吳湖帆等人，但是不可忽略的是張大千的紅色山頭比上述任何一家要來得亮麗耀眼與富裝飾性，上述畫家在繪紅色山頭時往往用的是渲染法，張大千卻與眾不同的使用重彩的硃砂描繪，這是張大千個人在用色上的重大突破，他在色彩上的用功與天分，實則在他的早期山水就已嶄露頭角。

綜觀張氏前期的青綠山水，基本上沿著兩個基調進行——一是石濤式「搜盡奇峯打草稿」的寫實精神，一則為董其昌「仿古」、而且是「集大成」式的仿古精神。所以這些作品的山形與筆法大致學自清湘，然而在用色上則受董氏啟發，上追張僧繇與楊昇。這個時期雖則他從董其昌那兒已經知道了學習六朝與唐代的用色，但是實際上由於並未與後者有第一手的接觸，因此他的認識是透過文字紀錄以及董其昌的詮釋而來的。也就是說他這個時期的青綠山水雖然題著「仿張僧繇」或「仿楊昇」之名，反映的其實是晚明以來董其昌的用色理念與近代畫壇欲打破文人水墨畫的沉悶、愈來愈重視用色的風氣。

時代風潮下，青綠山水在清末民初已是相當流行的題材，如秦祖永（一八二五—一八八四年）、吳穀祥（一八四九—一九〇三年）、黃山壽（一八五五—一九一九年）、林紓（一八五二—一九二四年）、蕭俊賢，以及與張大千時代更接近的賀天健（一八九一—一九七七年）、鄭午昌（一八九四—一九五二年）、吳子深（一八九四—一九七二年）等人都擅青綠。[64] 然而他們走的多是元代趙孟頫（一二五四—一三二二年）和明代文徵明一路設色淡雅的小青綠，即便艷麗或明快，也未超過仇英（約一四九四—一五五二年）的風格。

張氏晚年作〈四十年回顧展自序〉時回憶到，一九三〇年代徐悲鴻盛讚他為五百年來第一人，他曾不勝惶恐，因為舉目當時畫壇，豪傑輩出：「山水石竹，清逸絕塵，吾仰吳湖帆。……明麗軟美，吾仰

鄭午昌。……寫景入微，不為境宥，吾仰錢瘦鐵。……若汪亞塵、王濟遠、吳子深、賀天健、潘天壽、

孫雪泥諸君子，莫不各擅勝場。此皆並世平交……」當張大千提及這些與他平輩的畫人，不斷的用「吾

仰」的字眼來突出他們的成就，雖然不無自謙之意，但也代表他們當時確實各具所長，在畫壇上各自擁

有一片天。

當然此處張氏並非談他們在青綠上的成就，但若將其中數位的青綠畫風與張大千的作品比較，將可

發現環繞張大千的同時代人對青綠山水或色彩的態度。被他稱為「清逸絕塵」的吳湖帆用色也相當清雅

秀氣，並沒有突出之舉。而「明麗軟美」的鄭午昌雖然也稱設色高手，但遠山用赭石、或用色澤點苔等

的山水略施青綠，並無多大新意。至於賀天健之用色較為出色，肯重用紅色作人物及淡紅作遠山，只是

作法變化幅度仍小。號稱「不為境宥」的錢瘦鐵（一八九七—一九六七年）亦復如此，只在四王風格上

整體用色風格，與上述諸家一樣，都仍在明、清的範圍內，未見突破。

因之張大千欲在用色上與眾不同、別出心裁，必須另闢蹊徑。而他第一個師法對象石濤為他適時

地引進了董其昌：「石濤筆法、墨法，並承玄宰，特不落畦徑，游心象外，不為人識破爾。」張氏既已

發現石濤筆法與墨法俱來自董其昌，自然董其昌便成為了他繼石濤之後學習的對象。可是當日與他同

64　可參考《世變 形象 流風 中國近代繪畫 1796-1949》【II】，頁86、103、106、120。《世變 形象 流風 中國近代繪畫 1796-1949》【II】，頁17、32。國立歷史博物館編輯委員會編，《晚清民初水墨畫集》（臺北：國立歷史博物館，1997），頁181、189、193、199。

65　見張大千，〈四十年回顧展自序〉，《張大千先生詩文集》（下），卷6，頁53-54。

66　見張大千，〈明末四僧畫展序〉，《張大千先生詩文集》（下），卷6，頁72。

時、甚至更早便飲譽畫壇的上述畫家，包括當時在上海紅極一時的「三吳一馮」在內，許多都會師法董其昌。[67] 然而為什麼他們都未發現董其昌用色的理論及奧祕，卻唯獨張大千發現，並且從此開啟了他畢生對中國一部青綠山水發展史的追索？推其原因，他們所學的仍限於董其昌的筆墨風格，而張大千自董其昌身上所得到的，卻是進行創造性「仿古」與「集大成」的格局及心胸，另外張氏所獨具對色彩的熱情，與對歷史的源頭有一探究竟的強烈企圖心，也是上述畫家所不及的。當同輩畫家仍徘徊於明清風貌的青綠之中，張大千卻已將眼光投向了唐代甚至更高古的六朝，而六朝之「沒骨」與唐之青綠終於在他晚年化為石破天驚、前無古人的潑彩風格。

此時期他不僅透過董其昌追尋更高古的六朝及唐風山水用色，又在董其昌所宗的淡雅「沒骨」系統之外，再加入李思訓作品中金碧輝煌，以及宋緙絲的的裝飾性，使得他的青綠山水不僅取法比同代人高古，在「視覺性」上也比同時期畫家所作的「小青綠」強烈許多，而更接近現代人的品味，一九三〇年代中期以後他的用色已經獨樹一格。

張氏對復原古代色彩用法於現代的苦心逐漸影響了一批環繞在他身邊的朋友如于非闇、謝稚柳（一九〇一—一九九七年）、晏濟元（一九〇一—二〇一一年）等人，「許多古人所常用而明、清時代文人畫基本不用的色彩及其複雜用法，都被重新發掘出來，……」。[68] 觀察于非闇這位與張大千交往甚密的北方畫家一九三六年的作品《群仙祝壽》（圖37）的用色，便是強調重彩的裝飾性，而絕無淡雅的意味。雖然自題「擬宋人筆」，但前景之巨大湖石以整片厚重的石青石綠繪出，顏色強烈而對比誇張，宋人花鳥的湖石部分大部分以水墨為之，何嘗有此？尤其綬帶鳥的鳥身繪成鮮紅色與白色對比，那種以紅色在畫面中

出奇制勝的效果完全是張大千的翻版，于非闇在工筆花鳥畫中所作的顏色突破，大膽激進，與張大千在青綠山水中所作的革命——強調顏色的視覺性，實為一體兩面。[69]

圖 37　于非闇（1888-1959），《群仙祝壽》，1936年，紙本設色立軸，176.8×78公分。

67　「三吳一馮」指的是民初活躍於上海畫壇的吳待秋（一八七八—一九四九年）、吳湖帆（一八九四—一九六八年）、吳子深（一八九四—一九七二年），與馮超然（一八八二—一九五四年）。其中吳湖帆與吳子深兩位專學董其昌，見張大千，〈吳子深畫譜跋〉，《張大千先生詩文集》（下），卷7，頁155。

68　見陳滯冬，〈張大千與當代中國繪畫〉，《張大千談藝錄》，頁9。

69　于非闇後致力於中國畫色彩之研究，見于非闇，《中國畫顏色的研究》（北京：人民美術出版社，1961）。

好古敏求而又生逢其時的張大千，一九二〇年代甫入畫壇，就面臨故宮名跡、私人藏品都公諸於世的新時代到來，而他迅速抓住了這機會，以他對顏色的靈敏嗅覺以及宏闊的歷史眼光，將中國青綠山水的傳統一一借來，豐富了他的畫面，使得中國在水墨畫宰制了近千年的局面中，忽然見到一絲解放色彩的曙光。迴異於畫壇中其他畫家從西洋引進色彩的作法，張大千堅持在傳統的用色中找尋他的「靈感」──中國古代繪畫並不缺乏自由奔放的色彩！這種基調在他早期的青綠山水已見端倪，就是本著這樣堅強的信念，引領他於下階段（一九四一年）走入敦煌石窟，繼續他的藝術尋夢之旅。

張大千中期（1941—1960）的青綠山水

——嘗恨古人不見我也！

自張大千（一八九九—一九八三年）一生的創作生涯看來，從他一九四一年遠赴敦煌，到他一九六〇年在西方發展出潑墨潑彩風格這段期間，屬於他青綠山水中期的範疇。而他中期的青綠山水，若和他早期的青綠山水相比，早期仍受二十世紀前輩畫家影響甚深，中期卻可視為他畢生苦心孤詣向古人挑戰的藝術之旅中，最下功夫的一段歷程。[1] 的確，藝術家欲與古人爭勝的先例不乏其人，如南朝的張融（四四一—四九七年）便對齊高帝（四二七—四八二年）說：「不恨臣無二王法，恨二王無臣法！」早年影響

1　傅申最先提出張大千畢生藝術成就體現了他「血戰古人」的精神，見傅申，〈血戰古人的張大千——張大千六十年回顧展緣起與簡介〉，《雄獅美術》第250期（1991年12月），頁133-172；Shen C. Fu, *Challenging the Past: The Paintings of Chang Dai-chien* (Washington D.C.: Smithonian Institution, 1991).

張大千至鉅的董其昌（一五五五─一六三六年）也曾在題跋中嘆道：「黃子久（公望）《江山秋霽》似此，嘗恨古人不見我也！」，其自豪若此，以古人為假想敵的心態非常明顯。而張大千更是歷代畫家中，將此種精神發揮到極致者。

在張大千中年的青綠山水中，一再印證著他一生與古人爭勝的努力！這樣的精神一方面體現在他遠去敦煌，親自體驗「原典」的震撼──經此洗禮，與他早期從董其昌那兒學得，實際上卻完全來自傳世作品的用色風格相較，他對「古人」的第一手接觸與體會，從此遠遠超越董其昌。另一方面，他也藉著自己日益豐富的大風堂收藏，盡情的擷取古人的養分。在這段時期當中，他真正體現了對考古真蹟與傳世作品心領神會之餘，讓它們的影響，不斷的在他的青綠山水中交會、激盪及沉潛。

敦煌尋夢──臨摹中有自己

早年在董其昌帶領下，張大千對青綠山水的源頭已有一探究竟的決心，以張氏這樣雄心萬丈、復對歷史懷抱熱情的畫家，敦煌是他人生中的必經之路。他曾說過：「求所謂六朝隋唐之跡，乃類於尋夢」[2] ──終於，他來了，他看見了，他完成臨摹學習之夢了！

從絲路沒落以後，敦煌對許多中土人士而言，就是塊化外之地。就連和張氏同時代的許多人，包括徐悲鴻在內，都輕蔑的認為敦煌藝術不過是民間工匠繪製的「荒誕不經」的「水陸道場」畫而已，不值得重視。[3] 且其風格庸俗，畫家一旦沾染其氣息，便如走入魔道，當然這反映的毋寧是近千年來受文人意

識宰制下的心態，然而張氏當時卻能獨排眾議，以其寬闊的心胸，擁抱文人畫以外，另一部生動而真實的藝術歷史。

張大千從一九三○年代受董其昌影響，開始他對梁張僧繇（活動於五○○—五五○年）與唐楊昇（活動於七一三—七四一年）「沒骨」山水的探索，但是那些色澤的使用都經過晚明人的詮釋。另外他也曾在自己的青綠山水中模仿過李思訓（六五一—七一六年）的金碧風格，但也都是從後世作品中輾轉得來，而真正能反映六朝張僧繇與唐代李思訓或楊昇用色傳統的地方，捨敦煌無他！敦煌以外的藝術作品，由於戰亂失落諸多原因，反映的是部殘缺不全的歷史；而遠離歷代兵燹戰亂的敦煌本身卻可建構一部藝術的信史。誠如學者指出：

張彥遠撰寫《歷代名畫記》（完成於八四七年）以來，中國古代的繪畫，就史不絕書。可是，古代傑作，太多臨摹與偽作，此為藝術史家所苦。敦煌則不然。自五世紀以來，直到十世紀之後，敦煌遺跡，都是可靠的實物證據。如有恰當的編年，真可謂一部「視覺的信史」。它忠實記錄了中國視覺結構的演變，是這一段時期畫家的總成績：其中既包括燦若星斗的天才——如顧愷之（三四四—四○六年），張僧繇（約五○○—五五○年），吳道子（約七一○—七六○年）等……[4]

2　張大千，《張大千臨摹敦煌壁畫第一集》序（上海：三元印刷廠，1947），頁1。

3　林木，《20世紀中國畫研究——【現代部分】》（南寧：廣西美術出版社，2000），頁443。

4　見方聞，《藝術即歷史：漢唐奇蹟在敦煌》（臺北，中央研究院2010年7月5日演講稿），頁2。

一般以為張大千一九四一年春到一九四三年夏末長達兩年七個月的敦煌苦行是由於中日戰爭期間，

他避居大後方的四川，雖然一方面遠離了戰火，但也失去了他賴以成名的上海、北京那樣的都市環境與

觀眾，欲在藝術上有所突破，不得不跋涉到荒僻的敦煌，以期有一番作為。這自然是正確的解釋，但從

張大千早年所表現種種對古代藝術作品不遺餘力的搜葺、臨摹等狂熱的投入與專注行徑看來，也注定了

他日後的敦煌之行，幾乎成了他生命中必須完成的志業。

曾熙（一八六一—一九三〇年）、李瑞清（一八六七—一九二〇年）二人對張大千的敦煌行仍然扮

演著決定性的指引作用，他日後回憶他去敦煌的動機時還是回溯到曾、李二師：「最先是聽曾、李兩位老

師談起敦煌的佛經、唐像等，……」[5] 而葉公綽（一八八一—一九六八年）的啟發亦有決定性的影響，張

大千晚年感謝葉氏對他的器重：「……力勸予棄山水花竹，專精人物，振此穨風（明清）；闕後西去流沙，

寢饋於莫高、榆林兩石室近三年，臨摹魏、隋、唐、宋壁畫幾三百幀，皆先生啟之也。」[6]

另外葉氏還向張大千提到向古代用色取經之必要性：「……陳老蓮……僅僅看過六朝人的石刻，也見

過六朝人的墨跡，線條也好，相貌也開得好；但是著色呢？還是明朝人的路子。所以，你（指大千）連

陳老蓮都不該學，你應該研究唐、宋、六朝人的畫。」[7] 究竟葉公綽是否曾對張氏出此言已不可考，但張

氏借葉之口，言明自己欲超越明人之上，向更古老的傳統學用色才是真的。

一九二〇年代在曾、李二師的帶領下，張氏已有「借古開今」的想法，也埋下了他四〇年代遠赴敦

煌面壁近三年的種子。而二〇、三〇年代經他自己的努力，在用色方面已能由石濤上溯董其昌，又經由

董其昌和其他傳世之作，探索到更早的用色傳統，但他並不以此為滿足，上述葉恭綽對他的開示雖係針

對人物畫而發，但是也道出了張氏自己對山水畫的心聲。他早期雖已致力於對古代山水畫的追本溯源，但卻不得不借助於後代的仿本或董其昌之手，因此他才會把敦煌之行當成了圓夢之旅。曾在一九

敦煌之行使張氏直接習得古代用色與敷染技法，而非輾轉透過逐漸失真的後代傳世作品。曾在一九

四二年加入協助張大千臨摹團隊的謝稚柳，談到敦煌壁畫顏料的特別性：

帶去的普通顏料也不行，那些朱紅、靛青、石青、石綠，看起來夠鮮艷，但畫上去，便顯得灰暗，

和壁畫的富麗絢爛色調不能比。……請來塔兒寺的畫喇嘛，既會畫宗教壁畫，又會研製顏料和縫製畫布。

……磨製的顏料也與壁畫上的顏料相同，……還有，同樣的金粉，經過喇嘛的手處裡後，畫在畫布上就

十分輝煌。喇嘛們的覆筆重色的繪製本領，也勝過一般畫家。[8]

這些經驗顯示，在張氏去敦煌之前，他對顏色無論材料或技法的認識都與古代壁畫頗有差距，因此

這趟敦煌之行對他而言，不僅是圓夢，也完全扭轉了他對顏色的認識。

張氏所臨摹的壁畫，雖說係在門生及喇嘛的協助下進行，但最後仍由張氏定稿，且顏料研磨以後的

5　謝家孝，《張大千的世界》（臺北：時報文化出版事業有限公司，1982）頁135。

6　張大千，〈葉遐庵先生畫集序〉，《張大千先生詩文集》（下）（臺北：國立故宮博物院，1993）卷6，頁62。

7　劉震慰，〈大千居士再談敦煌〉，《張大千紀念文集》（臺北：國立歷史博物館，1988），頁5。

8　謝稚柳（周克文記），〈張大千人物畫論析〉，《名家翰墨叢刊中國近代名家書畫全集》2（香港：翰墨軒，1994），頁84。

檢驗工作也由張氏負責。可以說[9]這雖是一牽涉巨大尺幅、工序繁雜的團隊工作，而總其成的領導人物正是張氏！因此臨摹壁畫的結果應該反映的是張氏個人的想法。我們今日以他所臨摹的六朝、唐代、及西夏含山水部分的壁畫各一，與原來的壁畫相比較，當可以得知他對臨摹所持的態度。

以他所臨的《西魏比丘故事卷》（圖1）為例，與原作北周（五五七─五八一年）二九六窟《五百強盜成佛》（圖2）相較，在山水部分，原作三角形的山丘做圖案狀，迤邐在故事周邊呈一綠一黑的序列，黑色部分想是年久以後，原來的顏料經氧化而脫落成

圖1　張大千（1899-1983）臨摹敦煌 296 窟《西魏比丘故事卷》局部，約 1941-1943 年，絹本設色手卷，全卷 44×425 公分，四川省博物館藏。

黯黑色。[10] 而張氏的敦煌壁畫摹本則將黯黑的部分「還原」成殷紅色，上面還有規律性三點一叢代表植物的小裝飾點綴其上。經查原作黑色的山脈上，的確原來有些隱約的三點裝飾性的筆觸，遍布其上。另外擋住士兵前進的山頭上所生長的樹木，原作只剩下赭色的外廓線，張氏的摹本卻在外廓線內部塗上濃密鮮豔的石綠。使得摹本的山頭紅綠相間，亮麗無比，自是比起壁畫原作的黑綠相間的山脈、及光禿禿的植物來得出色許多，尤其橘紅的用色，

9　李永翹，《張大千年譜》(成都：四川省社會科學院出版社，1987)，頁151。

10　經比對張氏所臨之段落並非西魏之二八五窟《五百強盜成佛》，而係二九六窟北周之《五百強盜成佛》，因此張氏當年所訂之題目《西魏比丘故事卷》現訂為北周。見段文傑編，《中國美術全集》繪畫編14敦煌壁畫(上)，頁95-99，149。

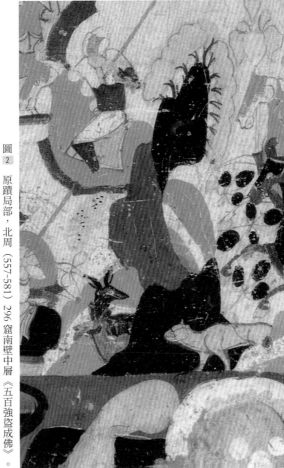

圖2　原蹟局部，北周 (557-581) 296窟南壁中層《五百強盜成佛》。

還很像他早期從董其昌的「仿楊昇」系列學來的色調。

再以他所摹的《中唐文殊菩薩赴法會圖》（圖3）與原作一五九窟壁畫中唐《文殊變》（圖4）相比，原作背景的山水部分近山呈深或淺的赭石顏色，遠山則呈黯黑色。相較之下，張氏摹本遠山變成淺褐或綠褐色相間，畫幅兩側的近山則變為大塊石青石綠及褐色相間，且顏色比原畫鮮豔許多，由於用色濃重，連原畫上清晰可見的外廓線

圖3　張大千，《中唐文殊菩薩赴法會圖》局部，約 1941-1943 年，水墨設色布本，全圖 190×124 公分，四川省博物館藏。

圖4　原蹟局部，中唐 159 窟西壁北側壁畫《文殊變》。

也變得難以察覺了。

至於他的《五代水月觀音》（圖5）觀音腳下的坡坨部分如與原作榆林窟的西夏（一○三八—一二二七年）壁畫（圖6）相比，則更可看出兩者的差異性。原作從左下方一路往右上方推進的坡岸，雖然顏色剝落，但所施用的赭色卻有明暗之分，讓人想起傳世的五代畫家董源（活動於九三○—九六○年）山水中坡石的空間感。然而張氏的摹本卻將坡石畫成華麗的石綠，上面勾著一道淺赭石的邊，整體效果看來極富原作所無的裝飾性。

以此三例看來，張氏所臨的敦煌壁畫雖然他自己當時認為十分忠實於原作，但是今日看來，卻在在代表一名熱切的二十世紀畫家，對古代作品的再詮釋，因為畫面看來太「現代」了！回顧他所說的：

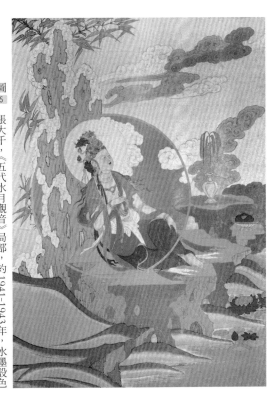

「臨摹的原則，是完全要一絲不苟的描，絕對不能參加己意，這是我一再告訴門生子姪們的工作信條，

……」，11 以及「壁畫中有年代久遠變色者，先生定要考出原色，再在摹品上塗上本色，以恢復壁畫的本

來面目，……」看來，12 無論線條與色澤，他確實都懷著忠實於壁畫原貌的初衷。然而觀者仍然覺得「故

先生的許多摹品，常顯得比壁畫原作更鮮豔、更漂亮。」13 畫出的結果仍然是出自一名二十世紀畫家的手

筆！

正因為他並不是一名古物修復專家，而是一名傑出的畫家，所以他所臨摹的敦煌壁畫，乃處處見到張

大千的身影。也因此才有學者發出這樣的疑問：「他率領眾弟子在洞中勾勒摹寫下的並不是殘破、劫餘的敦

煌壁畫實際狀況，而是想『臨出壁畫創作之初的最初原貌』，……一個畫家在面對古畫時，竟想用自己的

想像（或者還包括一些古畫的知識），恢復這些古畫的原始新鮮面貌，這是多麼古怪、矛盾的想法啊！」14

上述疑問是從古物修復的角度出發，但是從一名創作者的角度觀之，或許張大千這樣的想法並不那

麼古怪與矛盾。從他早年臨（仿）石濤（一六四二─一七○七年）開始，到後來的摹製敦煌壁畫，以及

臨摹所有他所收藏的古代名跡，不都是一名二十世紀「最好古」的畫家在創作過程中吸取養分的方式嗎？

張氏在敦煌所臨摹的兩百七十六幅壁畫，絕大多數為人物畫，而且摹製時，張氏負責壁畫中主要的

佛像人物之勾勒上色，其餘亭台樓閣及裝飾部分，才由門生子姪們協助。因此在敦煌所習得的用色經驗

對張氏最直接而顯著的影響係反映在他的人物畫上，敦煌壁畫用色對他山水畫的影響雖然巨大且深遠，

但非立即的。

敦煌壁畫獨鍾唐代

　　從他中期的青綠山水觀之，在構圖與筆法上受敦煌影響的青綠山水幾乎都是局部的。以筆法言，一九四六年的《沱水春居圖》（圖7）前景部分完全類似敦煌一七二窟盛唐壁畫《文殊變局部》（圖8）的描繪手法──以平塗的赭石及石綠堆疊成渾圓的坡坨，並利用顏色的色階構築出土坡的立體感。而以構圖來說，一九四九年的《蜀江秋靜圖》（圖9）與敦煌同一壁畫《文殊變局

圖7　張大千，《沱水春居圖》，1946年，設色紙本立軸，112.5×45.5公分。

11　謝家孝，《張大千的世界》（臺北：時報文化出版事業有限公司，1982），頁126。

12　李永翹，《張大千年譜》（成都：四川省社會科學院出版社，1987），頁152。

13　同上註。

14　黃翰荻，〈「摹仿」與「追想古法」──也談張大千〉，《新潮藝術創刊號》，1998年10月，頁26。

圖 8　原蹟局部，敦煌172窟東窟北側盛唐壁畫《文殊變局部》。

圖 9　張大千，《蜀江秋靜圖》，1949年，紙本水墨設
色，133×72公分，中國私人收藏。

部》透露驚人的相似度，畫面上都是蜿蜒的河流帶領觀者的目光逐漸延伸到畫面遠方的地平線上。[15]

除此二畫取材於敦煌特別明顯外，其他的青綠山水容或有敦煌元素，但都不突出。而由以上二例也可

看出張氏雖分別臨摹六朝、唐代、及西夏壁畫，但在取法的選擇上，他對唐朝可謂情有獨鍾。

對唐代藝術特別推崇的觀點也反映在他對北魏到西夏壁畫之歷史評價上：「今者何幸，遍觀所遺，上

自元魏，下迄西夏，綿歷千祀……」而在這千年的壁畫傳統中，他提出自己的看法：

兩魏疏冷，林野氣多；隋風拙厚，欵奧漸啟；馴至有唐一代，則磅礡萬物，洋洋乎集大成矣。五代、

宋初，躡步晚唐，跡漸蕪近，亦世事之多故，人才之有窮也。西夏諸作，雖刻劃板鈍，頗不屑踏陳跡，

然以較魏、唐，則勢在強弩也。[16]

根據他的描述，一部千年藝術史上的風格變化，已羅列在他胸中！然而在字裡行間，他已有高下之

分：顯然在他心目中，六朝固然氣象博大，但畢竟還野性未脫，隋雖然畫風仍有生拙之意，實則開啟一

代新風。直到唐代，繪畫才真正成熟到萬物爭美、洋洋大觀的境地！而五代宋初雖繼踵晚唐，畢竟亂世

之中，人才有限，至於西夏，雖然不襲蹈前人，但畢竟畫風板刻，已是強弩之末，無法與六朝及唐的氣

魄相提並論了。

15　見Shen Fu, *Challenging the Past: the Paintings of Chang Dai-chien* (Washington D.C., Smithonian Institution, 1991), pp.178-79.

16　見張大千，〈臨撫敦煌壁畫展覽序言〉，《張大千先生詩文集》（下）（臺北：國立故宮博物院，1993），卷6，頁18-19。

將敦煌影響與傳世古畫融為一爐

敦煌歸來後，他對古畫的蒐集更不遺餘力，他在一九四七年〈臨撫敦煌壁畫展覽序言〉中就曾自道：

「大千流連繪事，傾慕古人，自宋元以來真跡，其播於人間者，常窺見什九矣。」[17] 他自二〇、三〇年代就

致力收藏古畫，一九四三年出版的《大風堂書畫錄》已收有近兩百幅古畫。[18] 四〇年代他又陸續收入傳董

源的《江堤晚景》、《瀟湘圖》，傳巨然（活動於九六〇—九八〇年）《湖山清曉圖》、宋人《谿山無盡圖》、

傳黃公望（一二六九—一三五四年）《天池石壁圖》，方從義（約一三〇二—約一三九三年）《武夷放棹》

等，朝夕面對這些名作鉅跡，使他對宋元的山水了解更深刻，山水的進展也由前期的學習石濤、漸江（一

六一〇—一六六四年）、董其昌等人，慢慢將眼光投射到元的王蒙（一三〇八—一三八五年）以及五代

的董、巨身上。而他這個時期的著色山水，充分反映著他將宋元繁複的山水結構與青綠色彩結合的努力。

一九四三年的《仿劉松年金碧山水》（圖10）作於他結束敦煌之行的那年夏天，和屬於他前期的作品

《黃山雲海》（一九三八年）（圖11）相比，雖然兩者僅相距五年，但張大千的青綠山水已發生顯著的改變。

兩畫都描繪兩名觀者由前方的巨石上遙望遠山與翻騰的雲海，那份臨場感與身歷其境的意境都來自石濤，

只是值得注意的是早期兩名觀者由一背對觀者而立，一持杖而坐，與石濤的《廬山觀瀑圖》如出一轍；但

17 同上註。

18 該書共著錄一九六幅歷代名畫，見張大千編，《大風堂書畫錄》（成都：出版社不詳，1943），收錄於北京圖書館出版社編，《歷代書畫錄輯刊—第八冊》（北京：北京圖書出版社，2007）；宋路霞，《百年收藏——20世紀中國民間收藏風雲錄》（臺北：聯經出版公司，2005），頁118-119。

圖 11　張大千，《黃山雲海》，1938 年，紙本設色立軸，132.5×58 公分。

圖 10　張大千，《仿劉松年金碧山水》，1943 年，紙本設色立軸，上下截短，82×41.8 公分。

是五年後兩名觀者卻成了一持杖而立的高士，一抱琴侍立的童子，儼然成了南宋馬遠畫面中常出現的景象。此畫雖曰仿劉松年，但與劉松年現今傳世的《四景山水》相較，既無精美華麗的亭台樓閣、氤氳飄渺的雲氣，連劉松年典型的斧劈皴都難以察覺，唯一能讓人聯想到劉松年的大概是前景那兩棵遒勁而饒富戲劇性姿態的巨松吧。因此所謂「仿劉松年」反映的應是張大千博學眾採的態度（不因劉松年為董其昌所認為不可學的「北宗」就排斥），以及他在此階段對宋人山水造境功力的傾心。

《仿劉松年金碧山水》（圖10）軸中，早年《黃山雲海》（圖11）裏慣用的橘紅與鮮紅色消失了，甚至早年常見的以紅色山頭覆蓋綠色山體的搶眼效果也放棄了，如今只經營青綠，可是這份青綠變得非常厚重，與早年青綠清淺的調性大不相同。在結構方面，遠方的山形也顯得複雜而深遠，相形之下，早年的山形較為輕巧單薄。此外，《仿劉松年》軸中的雲海以金邊勾勒輪廓，裝飾性十足，與《黃山雲海》裡以橘紅與白色之映對突出雲海的湧動也大不相同，而這份改變卻非來自劉松年，而是來自他甫接受洗禮的敦煌壁畫、同樣以金線勾勒雲彩的摹五代《水月觀音》（圖5）！這幅《仿劉松年金碧山水》預示了張大千此一時期的走向，便是敦煌經驗與古畫滋養在他的作品中呈兩條平行發展的脈絡。

結合宋人山水結構與青綠設色

這段時間，他也學過北宋徽宗（一○八二—一一三五年）親自教授出的畫院天才學生王希孟（一○九六—約一一一六年）十八歲所繪之《千里江山圖卷》（圖12），而有一九四八年的《仿王希孟千里江山圖》

圖 12　王希孟（1096-約1116），《千里江山圖卷》局部，1113年，絹本水墨設色，51.5×1191.5公分，北京故宮博物院藏。

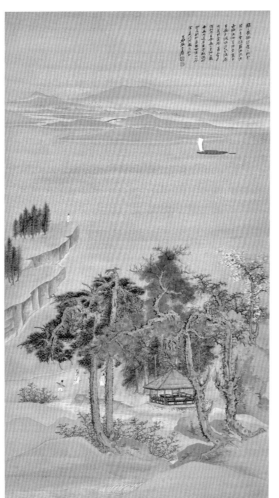

圖 13　張大千，《仿王希孟千里江山圖》，1948年，絹本設色立軸，133.6×172.8公分，私人收藏。

（圖13）一作。[19]他約於一九四七年十一月在北京見到王希孟這幅震古鑠今的傑作，而於兩個月後便完

成此作，並將王希孟的巨幅長卷改為立軸。王希孟在畫中充分體現北宋山水在空間透視所取得的三遠成

就——「平遠」、「高遠」、「深遠」，而張大千也漸得其中三昧，這是在他早昔的沒骨山水中所不曾做到

的。作品中出現江波浩淼、一望無際的遼闊與深邃，另外江上波光粼粼的水紋全以工細的網狀畫出，比

王希孟的水紋更見精工。

大千的水波紋略呈菱形，上端開張的「入」狀，下端則呈有弧度的「U」形，除了王希孟的影響，

和他這時勤於摹寫傳董源的《江堤晚景》也大有關係。（圖12-1、圖13-1、圖19-1）大千復匠心獨具地在墨線水

紋上，再飾以泥金，變成一片金波瀲灩，流光溢彩，遠超宋人想像。

和王希孟迥異的，尚有大千的遠山與近景山坡，使用的仍然是唐人「平塗」色彩的手法，遠山還有

沒骨紅色山峰（六朝唐人之法），並不像王希孟（宋人）在山峰上施青綠時猶有明暗之分、且帶皴法。而

大千前景的樹色多彩（黃紅兼青綠），倒像是敦煌帶回來的用色，更不用說畫面左方背手望江而立的旅

人，簡直一派石濤風範了。但從大千畫跋中寫：「希孟為道君皇帝親授，神妙直到秋毫，傳世僅此一卷，

當與天球河圖同珍也。」可以推之，大千雖吸取了王希孟的三遠構圖與創作理念，但與其說此畫為「仿王

希孟」，不如說是他將六朝唐宋融為一爐的二十世紀再創作。[20] 這張仿作代表大千對王希孟《千里江山圖

19 《仿王希孟千里江山圖》係張大千為一九四八年在上海舉行的個展而作，該展中也包括《擬周文矩文會圖》、《擬高克明秋壑鳴泉》等作品，正是大千自敦煌歸來後，結合唐人用色與畫史傳統的高峰時期。此圖圖片及解說，見《香港蘇富比拍賣公司2022年春季拍賣會中國書畫圖錄》（香港：蘇富比拍賣公司，2022），頁66-75。

20 此圖之題跋，見張大千，《張大千先生詩文集》（下）（臺北：國立故宮博物院，1993），卷7，頁87-88。

圖 12-1　王希孟，《千里江山圖卷》局部。

圖 19-1　傳董源，《江堤晚景》局部。

圖 13-1　張大千，《仿王希孟千里江山圖》
局部。

卷》的傾慕與「立即反應」，但是在他晚期的青綠潑彩作品中才水銀瀉地似的盡情爆發開來。

一九四九年的沒骨山水《仿張僧繇峒關蒲雪》（圖14）更能說明他在沒骨山水上逐漸由早年受董其昌影響逐漸轉換到中年受宋畫影響所產生的風格變化。張氏在談到敦煌壁畫對中國繪畫的影響時，提到了山水畫：

我國古代的畫，不論其為人物山水宮室花木，沒有不十分精細的。就拿唐、宋人的山水而論，也是千巖萬壑，繁複異常，精細無比，不只北宋如此，南宋也是如此。不知道後人怎樣鬧出文人畫的派別，以為寫意只要幾筆就夠了。……[21]

可見他在敦煌歸來後想法的轉變──即從早年輕盈靈動的作風轉而追求宋代山重水複、高山仰止之美。而在創立千古山水典範的諸位北宋大師中，張大千也道出他心目中禮敬之對象：「對我國古代的山水畫，我最佩服的是北宋四大家，及董源、巨然、李成、范寬。這幾位大師的山水畫，可謂構圖宏大，峰脈連綿，筆法豪放，氣勢幽遠，不愧為山水畫的百代宗師。」[22] 雖然他對董、巨、李、范一致推崇，但是真正影響他至鉅的仍是五代山水大家董源。

以這張一九四九年的《仿張僧繇峒關蒲雪》（圖14）為例，便是他將心目中董源的山水結構與「沒骨山水」結合的嘗試。其實此畫畫題本身就有些值得推敲之處，因為他早年常將「巫峽清秋」這類構圖題作

「仿吾家張僧繇法」，而「峒關蒲雪」的題材卻從無例外永遠題曰學楊昇。可是此幅卻題為《仿張僧繇峒關蒲雪》，顯見他對於董其昌及趙左（一五七三—一六四四年）一派晚明人所提倡的所謂「楊昇有峒關蒲雪之作」已不若早年信服，此處索性將張僧繇與峒關蒲雪混為一談。23 與他早先「仿楊昇峒關蒲雪」題材的畫作（一九三五年（圖15）；一九四六年（圖16）；一九四七年（圖17）），相比，可以清楚的看出他在「沒骨山水」題材上發展的走向。最早作於一九三五年那張（圖15）前景是石濤式的山形紅配綠、雖醒眼但突兀的作為董其昌的白雪覆蓋綠山與紅樹；一九四六年那張（圖16）則捨棄了早先山形構造與線條，後景則法，而是綠與橘的搭配，而綠與橘之間又以黃（金）色做過渡，且底色呈金黃色，一派精工富麗，這自然得歸功敦煌壁畫的影響了（見張大千摹《西魏比丘故事卷》背景）。相形之下，早年雖然用色大膽，但是終嫌味薄，並且欠缺此際豐富的層次感。

一九四七年的《峒關蒲雪》（圖17）最顯而易見的改變是，前景中早年殘留的漸江式的山石構造消失了，取而代之的是沒骨的描繪。色澤上則易前一年的綠色為青色，而且前後景的山形都變得更渾厚了。這種傾向到一九四九年這張《仿張僧繇峒關蒲雪》（圖14）達於極致，不但山脈走勢山重水複，不似早年仿楊昇時構圖一河兩岸式的簡單，而且後景猶分兩層，把空間無限的向後推到一個更廣袤的天地。

21　見陳滯冬，《張大千談藝錄》（河南：河南美術出版社，1998），頁18。

22　見陳滯冬，《張大千談藝錄》，頁25。

23　董其昌曾在趙左的《秋山紅樹》（一六一一年）上跋：「峒關蒲雪楊昇妙跡不多傳，見此如虎賁中郎。」見《故宮書畫錄》，卷5，第3冊（臺北：國立故宮博物院，1965），頁438。

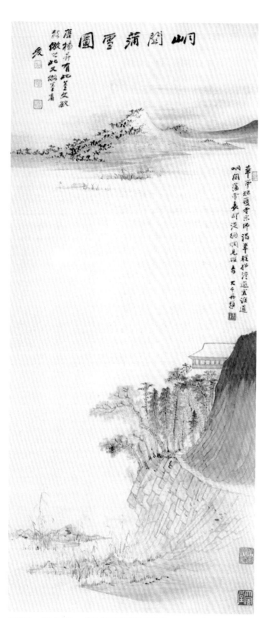

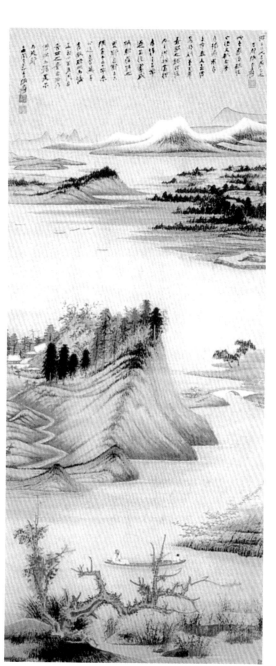

圖 15　張大千，《仿楊昇峒關蒲雪》，1935 年，紙本設　　　圖 14　張大千，《仿張僧繇峒關蒲雪》，1949 年，紙本水
　　　　色立軸，99.5×43.5公分，臺北私人收藏。　　　　　　　　　墨設色，116.5×39.5公分，私人收藏。

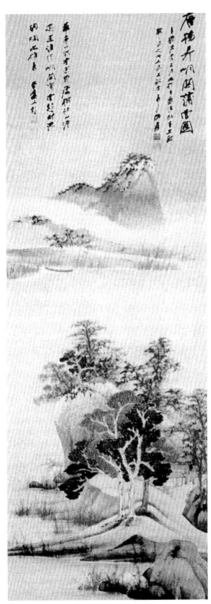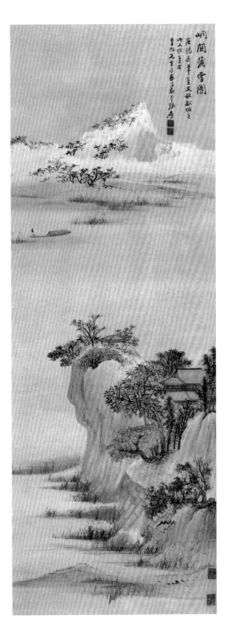

圖 17　張大千，《仿楊昇峒關蒲雪》，1947
　　　　年，紙本設色立軸，122.5×44.5公
　　　　分，美國紐約私人收藏。

圖 16　張大千，《仿楊昇峒關蒲雪》，1946
　　　　年，紙本設色立軸，123×47公分。

和傳董源的《寒林重汀》（圖18）相較，此圖無論在圓潤的山形、平行「披麻」的山脈肌里線，以及平遠、深遠的延伸性空間表現，都透露驚人的相似度。[24] 在用色上也不再是早期紅配綠式的直接，而是漸進式的色階變化——主山由深橘紅慢慢過渡到淺橘紅後再與極淺的藍銜接，而淺藍再與深藍的苔點或樹木會合。遠景的山頭覆蓋著白雪皚皚，下面的山體也不再是早先單純綠或藍的渲染，而是淡藍上面壓著深藍的筆觸，當深藍筆觸與上端白粉接觸時，透露著一份令人心動的美感——那是以往中國畫中少見的，既富視覺性，又不全然強調耀眼奪目，有著與文人所欣賞「平淡天真」的董源風格非常合拍的含蓄性。

此時經過了敦煌的實地親身考察，張大千對「沒骨山水」從北魏到唐宋的發展已了然於胸，他在《仿張僧繇峒關蒲雪》（圖14）上的題跋也表現出這樣的信心：

此吾家張僧繇也，繼其法者，唐有楊昇，宋有王希孟，元無傳焉，明則董玄宰，戲墨之餘，時復為之，然非當行。有清三百年遂成絕響，或稱新羅能之，實鄰自鄶，去古彌遠。余二十年來，心追手寫，冀還舊觀，

圖18　傳董源（活動於930-960），《寒林重汀》，絹本水墨設色立軸，118.5×116.5公分，日本黑川古文物研究所藏。

斯冰而後，直至小生，良用自喜。世之鑑者，毋乃愕然而驚，莞爾而笑耶。己丑潤七月二十七日爰。

與敦煌的壁畫相對照，南方梁張僧繇所活動的六世紀，相當於北魏，而從敦煌四二八窟的北魏《薩埵王子》壁畫中的沒骨山水可以想見張僧繇的沒骨山水。盛唐楊昇的沒骨山水透過西元八世紀一七二號洞窟的唐朝壁畫《文殊變局部》可以推論之。宋代的沒骨山水則有敦煌一八六號洞窟之壁畫為例。此處張大千以王希孟為宋代沒骨之例，然而王希孟並不畫沒骨山水，張大千將王希孟的青綠與張僧繇的沒骨兩傳統混在一起，或因為方便，或因為他自己此畫中所採的便是兩者綜合的手法之故。題跋中最值得注意的是他對沒骨山水發展的了解完全合乎史實。的確如他所言，宋代以後，沒骨山水變得沉寂了，有元一代完全沒有沒骨山水畫家，一直到十六世紀末，董其昌成為帶動此風氣的第一人。[25]

也因為他對整個沒骨山水的歷史已經有了第一手掌握，他自知己身的閱歷早已超越董其昌，所以才能語氣相當自負的稱董其昌的沒骨山水係「戲墨之餘」為之，而且「然非當行」。不但認為董其昌不夠專精在行，至於以後繼踵董其昌的趙左、藍瑛（一五八五—一六六六年）、甚至新羅山人（華嵒；一六八二—一七五六年）輩自然更不在他眼裡了。而他所謂「心追手寫，冀還舊觀」更是雄心無限，也就是要在他手裏將沒骨山水的歷史原貌呈現在世人面前！等於是說即便董其昌也從未有過如他可以親睹六朝與唐代原跡

24　根據傳申的研究，張氏於一九五〇年代才在日本親自看到傳董源的《寒林重汀》，見傳申，〈上昆侖尋河源：張大千與董源：張大千仿古歷程研究之一〉，《張大千溥心畬詩書畫學術討論會論文集》（臺北：國立故宮博物院，1994），頁84。

25　見朱惠良，《趙左研究》（臺北：國立故宮博物院故宮叢刊編輯委員會，1979），頁74。

的際遇，因此「（李）斯（李陽）冰而後，直至小生」，道統之傳承，大有捨我其誰之慨。可是《仿張僧繇峒關蒲雪》（圖14）並未如他所說的「冀還舊觀」，因為他既未學北魏的山形圖案化，也未學唐代的平塗青綠，而是自運的以彩色筆觸代替墨筆披麻皴，配置上北宋深遠的山水空間，可謂將董源「沒骨化」，這完全是張大千二十世紀的獨創！

他對董源的注意其實開始於一九三〇年代末期，當時已嘗試以董源知名的披麻皴筆法寫峨嵋山與青城山。[26] 他對董源山水結構的醉心與用心於一九四六年得到傳董源《江堤晚景》（圖19）後達到高峰，此作他至少臨摹了三次，並於一九四七到五〇年間連續作了許多仿《江堤晚景》及其他仿董源的作品。張大千把這件作品訂為董源的《江堤晚景》，是因為他發現趙孟頫曾在書札上寫：「近見雙幅董源，著色大青大綠，真神品也。若以人擬之，是一個無拘管放潑的李思訓也。上際山，下際幅皆細文描浪，中作小江船，何可當也。」他覺得趙孟頫的敘述與這張畫完全相同，所以認為趙孟頫所看到的所謂雙幅董源便是他所購得的這張畫，而《江堤晚景》之名則是張氏自《宣和畫譜》中董源名下的七十八件作品中挑選而出，由於此畫畫面所繪的正是旅人優游江邊的黃昏景致，因此取名《江堤晚景》。[27]

但是這張青綠山水從時代風格來研判，應該不會是董源的作品。[28] 從它左方的遠景後推，類似元代倪瓚的《虞山林壑》構圖，以及在青綠著色下明顯帶著書法意味的披麻皴，都表示它比較接近元代作品的作法。這些特徵也見於另一幅傳董源的青綠山水《龍宿郊民》（圖20），可能代表元代人心目中的董源青綠山水面貌，因為根據記載，董源除了水墨山水「平淡天真」外，他也畫青綠山水，而且「景物富麗宛然有李思訓風格」。[29] 因此張大千把它當成董源是有某種想法的（與《宣和畫譜》敘述接近），再加上他

又從趙孟頫的信札上發現「是一個無拘管放潑的李思訓也」，等於是接受了元人心目中董源的青綠山水，

不若李思訓般刻劃拘謹，而是較自由放逸的。張大千於一九四九年在另一張《仿董源華陽仙館圖》中曾

提到：「北苑一種大而能秀氣概，良不易學，予得江堤晚景、瀟湘圖後大悟筆法，……」[30] 看得出來這段

時間他對董源的筆法、空間結構、用色，在在下了極大功夫去體悟。

一九五〇年他的《臨董源江堤晚景》（圖21）便是這樣一項實驗，體現著他對董源青綠山水的看法與

了解。比較《江堤晚景》（圖19）與大千的臨本，觀者會發現，張大千的用色並不甚忠實於原畫。《江堤

晚景》的原畫在主峰部分仍是以水墨皴紋為主，再施以淡染的青綠，水波部分也只是在絹布上飾以網狀

的粼粼波紋，再局部掃些三淡綠而已。然而張大千不但全畫山峰部分皆施以濃重的青綠，即便前景的水波

也於波紋上再塗以鮮艷的石綠。所以《江堤晚景》（圖19）原畫整體的青綠效果是堪稱淡雅的，也比較符

合元代人的品味，然而張大千的《臨董源江堤晚景》（圖21）視覺效果卻是濃艷富麗的，在用色上更接近

於北宋王希孟《千里江山圖卷》（圖12）的大膽，如山巔大青綠設色與山腳的赭石形成強烈的對比，以及

26 傅申認為除了接觸到董巨作品，四川真山水的影響也是促成張氏在山水畫上從「黃山畫派」系統轉而走向董巨畫派的原因之一，見傅申，〈上昆侖尋河源─張大千仿古歷程研究之一〉，頁77。不過從目前張氏的畫跡看來，一九三九年「用北苑南宮法」的《峨嵋圖》雖然用披麻皴，然而在張氏的山水構圖上仍然要等到四〇年代中期以後才出現董巨的結構。

27 見王耀庭，〈大風堂捐贈五代董源江堤晚景圖〉，《大風堂遺贈名跡特展圖錄》（臺北：國立故宮博物院編輯委員會，1983），頁121。

28 關於《江堤晚景圖》的斷代問題及其對張大千的影響，可參考王靜靈，〈幻影或實像：傳董源《江堤晚景圖》在張大千畫業的位置〉，《故宮文物月刊》第303期（2008，6），頁114-127。

29 見《宣和畫譜》，收入于安瀾編《畫史叢書》（一）（臺北：文史哲出版社，1974），卷11，頁111。

30 見傅申，《張大千的世界》，頁198。

在水面用綠色都更像王希孟的方式。所以在用色上張大千的《臨董源江堤晚景》是加上了自己的詮釋，使之既有李思訓之裝飾性，在空間與筆墨上復有董源的「大而能秀」的特色，這樣不就還原了一個他心目中「無拘管放潑的李思訓」了麼！

圖 19　傳董源，《江堤晚景》，絹本水墨設色，179×116.5公分，臺北國立故宮博物院藏。

圖 20　傳董源,《龍宿郊民》,絹本設色畫軸,156×160公分,
國立臺北故宮博物院藏。

圖 21　張大千,《臨董源江堤晚景圖》,1950年,絹本水墨設色立軸,
198×117.5公分,大風堂收藏。

其實董源的作品他尚擁有《溪岸圖》（圖22）與《瀟湘圖》，但不知怎地，他對這兩幅傳為董源的名作，並未見其像對《江堤晚景》般下如此大之工夫臨仿。[31] 尤其《溪岸圖》他早於一九三八年便得之於徐悲鴻手中，而《江堤晚景》與《瀟湘圖》則入藏大風堂的時間晚於《溪岸圖》。[32] 可是觀其中期山水並未受《溪岸圖》與《瀟湘圖》太大影響。顯然在所有的董源收藏中，他最偏好《江堤晚景》，也受其影響最深，此畫一直跟隨他由中國大陸、而香港、而印度、而阿根廷、巴西、而美國加州、直到他人生最後的句點臺灣，真可謂「東西南北只有相隨無別離」了。[33]

圖 22　傳董源，《溪岸圖》，絹本設色立軸，221.5×110公分，美國紐約大都會博物館藏。

可是由今天研究的眼光觀之，《溪岸圖》與《瀟湘圖》的歷史價值自然高於《江堤晚景》，前兩者接近宋畫，後者卻最多是元畫而已。[34] 可是張大千卻「獨具隻眼」，在他學習的歷程中，重視後者而忽略前者，或許因為前兩者皆以水墨為主體，無論《溪岸圖》不見皴紋只見明暗的「霧樣」描繪手法，或《瀟湘圖》印象派式水意盎然的點子皴，皆非他興趣所在。而《江堤晚景》中鮮豔的青綠、紅色的屋宇、鱗狀的水波紋、挺立的前景樹叢，卻都成為他日後山水中一再出現的元素。[35] 由此也可見出張氏對「水墨」的追求遠遜於他對「色彩」的愛好。

他這一時期在山水方面一直致力於董巨的風格，因此不僅將董源的青綠著色予以鮮豔化，厚重化，就連這時畫的巨然面貌的山水亦是青綠的。如成於一九四五年他所作的《巨然晴峯圖》（圖23）即是青綠山水，山水構造非常繁複，中間主軸由一連串的山脈由前景綿延至後景，兩旁還輔以較小的山脈群，整體構圖與今天上海博物館藏的傳巨然《萬壑松風》（圖24）相似，只是後者為純水墨，張氏的巨然卻將之易為青綠山水，且將建築物畫成紅色極富裝飾性的亭臺樓閣。[36]

31 張氏一九四七年曾臨《瀟湘圖》並將之改為直幅，一九四八年再臨一次橫幅，見傅申，〈上昆侖尋河源：張大千與董源：張大千仿古歷程研究之一〉，頁79-80。

32 《江堤晚景》收於一九四五年冬，見張氏於《江堤晚景》畫幅下端題跋。而《瀟湘圖》則收於一九四六年冬，見張大千，〈仿北苑山寺浮雲〉，《張大千先生詩文集》（下），卷七，頁73-74。

33 見傅申，《張大千的世界》，頁204。

34 關於《瀟湘圖》與《溪岸圖》成畫年代的探討，可參考《解讀「谿岸圖」》一書內諸文，見《解讀「谿岸圖」》（《朵雲》58集）（上海：上海書畫出版社，2003）。

35 傅申指出，張氏日後約有三十張畫中都出現類似《江堤晚景》中的樹木，見 Shen Fu, Challenging the Past, the Paintings of Chang Dai-chien, p.186.

36 張氏於一九五一年自學生手中得到現藏上博傳巨然《萬壑松風》的照片，並據此繪成後來入藏大英博物館的「巨然《茂林疊嶂圖》，同上註，頁191。

圖24　傳巨然（活動於960-980），《萬壑松風》，絹本水墨立軸，200.7×77.5公分，上海博物館藏。

圖23　張大千，《巨然晴峯圖》，1945年，236×97公分，紙本水墨設色立軸。

張氏且在此圖題跋上首度提出：「昔人稱吳仲圭（鎮）師巨然得其筆，王叔明（蒙）得其墨，予此紙以北苑夏山圖法求之，所謂上昆侖尋河源也。」這樣想將董巨系統追本溯源的看法。因為從他年輕時學石濤開始，他就一步步從石濤上追其風格的來源董其昌，中年以後，再依董其昌的腳步，把「南宗」從元人的足跡再上溯到五代的董巨。這項題跋也出現在四年後另一張以水墨為主的《仿巨然江雨泊舟圖》中。[37]

其實在《宣和畫譜》中，《晴峯圖》是董源的作品，張大千將此畫命名為《巨然晴峯圖》，顯然認為董源與師董源的巨然係一家眷屬。[38] 張氏欲尋「南宗」風格之源固然受董其昌影響，但他也暗含與董其昌一較高下的用心。

他在一九四七年所題的一項畫跋中透露：

書畫舫云：董玄宰太史酷好北苑（董源）畫跡，前後收得四本，內惟瀟湘圖卷為最，至以四源名其堂云。……去年冬重遊海上，二三知己，不時以書畫相鑒賞，遂得北苑瀟湘圖卷，……予先收得江隄晚景、風雨出蟄二圖，並此為三源矣。他日珍品更有所獲，當不令董老專美於前也。[39]

37 這是筆者所見最早者，另一張《仿巨然江雨泊舟圖》則作於一九四九年，比此張晚四年，關於《仿巨然江雨泊舟圖》及上面的題跋討論，見巴東，《張大千研究》（臺北：國立歷史博物館，1996），頁94。傅申，《張大千的世界》，頁196。

38 見《宣和畫譜》，卷11，收入于安瀾編，《畫史叢書》（一）（臺北：文史哲出版社，1974），頁112。

39 張大千，〈仿北苑山寺浮雲〉，《張大千先生詩文集》（下），卷七，頁73-74。

此跋表明當年董其昌所擁有的《瀟湘圖》，如今收入他手中，不無得意之情，只是他的收藏猶遜董其昌一籌，因為董其昌擁有「四源」，而他當時僅有「三源」，所以言下頗有欲急起直追、超過董其昌的意圖。另外值得注意的是他並未將在他手中的《谿岸圖》列入他的「董源收藏」，不知是不重視之，還是存著有一天將歸還原主徐悲鴻的想法。

但看來這兩張仿巨然的構圖都與題跋中所稱的「以北苑夏山圖法求之」無關，傳董源的《夏山圖》（圖25）是橫卷，且充滿密密麻麻的點子，與這兩張以披麻為主的皴法不同。所以雖然張氏的題跋顯示他此時氣魄無限，欲從元四大家吳鎮及王蒙上溯他們風格來源的董源與巨然，然而以他對巨然的詮釋來看，無論這張青綠的《巨然晴峯圖》或日後的《仿巨然江雨泊舟圖》，都反映著明清以後結構扁平、且筆

圖 25　傳董源，《夏山圖》局部，絹本水墨設色手卷，49.4×313.2公分，上海博物館藏。

墨程式化的「巨然」風格。

　他也曾在一九四九年另一張反映明清人風格的仿《巨然夏山圖》題著：「巨師真跡惟故宮雪圖、秋山問道圖、日本山居圖、寒齋江山晚興卷，他無傳者，此夏山圖參合秋山、江山二圖筆為之。」[40] 由此可見他當日把這些包括《秋山問道》（圖26）在內的畫跡都當作巨然風格來學習，乃是因為四〇年代時對巨然的認識還承繼著清代以來的舊習，並不似今日資訊大開。而畢生浸潤於中國畫史中的張氏，雖然身分是畫

40　此畫現藏臺北國立故宮博物院，跋語見張大千，〈巨然夏山圖〉，《張大千先生詩文集》（下），卷7，頁89。

圖26　傳巨然，《秋山問道》，絹本水墨立軸，156.2×77.2公分，臺北國立故宮博物院藏。

家兼收藏家，卻也逐漸養成了如藝術史家一般的洞識，尤其是他去敦煌考察以後，這也是為什麼他於一

九八三年去世前，竟然託人轉告往昔的朋友、也關心董巨問題的謝稚柳（一九一〇—一九九七年）說，

他年輕時曾那麼自豪的購入的董其昌舊藏《瀟湘圖》等三卷恐非董源的真跡。

張氏晚年的體認，亦是今日藝術史界的共識，如果連《瀟湘圖》他都質疑不是出於董源之手，那麼

那些程式化的董巨，尤其是《秋山問道》（圖26）那樣扁平的作品他怎會仍認為是巨然真蹟呢？但這並不

妨礙作為創作家的張氏，在四〇、五〇年代以明清樣式的董、巨，進行他自己的「再創作」。[41]

雖然《巨然晴峯圖》整體構圖是明清時的巨然樣貌，但圖中的水波紋（圖27）卻是層層漾開的「S」

形（雲紋），有著更為古老的淵源，也與《江堤晚景》中的魚鱗狀水紋迥異。[42]這種水波紋出現於傳董源

的《溪岸圖》（圖28），而且張氏早在一九三九年的另一幅青綠山水《象緯逼天闕》就已使用此技巧。[43]這

顯示《溪岸圖》並非對張大千全無影響，而且他於一九三八年在桂林自徐悲鴻手中得到這張畫以後，未

及一年，畫中的水波紋，就出現在他的新作中。可見張氏對自己的收藏與過目的古畫皆作選擇性的學習，

41 謝稚柳並不認同張氏的看法，認為他在「鑽牛角尖」，見陳佩秋、徐建融，〈關於董巨傳世畫跡真偽的對話〉，《解讀「谿岸圖」》（《朵雲》58集），頁259。張氏對傳董源的《瀟湘圖》、《夏景山口待渡》、《夏山圖》三卷，一直到一九六七年臨董源的《萬木奇峰》題跋中，都還持肯定的看法，但是在臨終前兩個月，卻改變了態度，此段敘述亦見傅申，〈上崑侖尋河源：張大千與董源—張大千仿古歷程研究之一〉，頁84-85。

42 這種細密又富動態的水波紋，被認為是晚唐到五代間的創舉，因為蘇東坡曾提到：「唐廣明中，處士孫位始出新意，畫奔湍巨浪，與山石曲折，隨物賦形，盡水之變。號稱神逸，其後蜀人黃筌、孫知微皆得其筆法。」見蘇軾，〈書蒲永昇畫後〉，收入俞劍華，《中國畫論類編》（香港：中華書局，1973），頁628。另外有關五代文獻及畫跡中對水之描繪的討論，見陳佩秋、徐建融，〈關於董巨傳世畫跡真偽的對話〉，《解讀「谿岸圖」》（《朵雲》58集），頁263-264。

43 陳佩秋認為此種雲紋形流水，是張大千得之於《溪岸圖》與傳衛賢之《高士圖》，見陳佩秋，〈序言〉，《張大千四十年代精品選》（上海：上海書畫出版社，2001），頁3。但經筆者比對，張氏之水紋與《溪岸圖》相近，卻與《高士圖》不類。

圖 27　張大千,《巨然晴峯圖》局部。

圖 28　傳董源,《溪岸圖》局部。

且將明清構圖的「巨然」加上古意盎然的水波也是張氏的創舉。

另外成於一九四六年的《溪山雲屋》（圖29），也是一幅他於四〇年代一方面想經由元人上溯巨然，一方面又因他喜愛色彩，而將巨然予以青綠化的嘗試。上題：

「惲香山（一五六八—一六五五年）謂：『巨然僧大而不秀。』予意不然，蓋其蒼蒼莽莽，自得天真，不以軟美為秀爾。」可見他並不同意明清之際如惲向的看法，惲認為巨然只知大塊文章，卻並不秀麗，但張大千指出，巨然在磅礴氣勢中仍然秀麗，只是宋代巨然的秀麗蘊含在渾厚骨氣中，不容易為習於「軟美」的明清人如惲向輩察覺

圖29　張大千，《溪山雲屋》，1946年，紙本水墨設色立軸，115×60.8公分，私人收藏。

罷了。這張《溪山雲屋》上有明亮的青綠設色，然而現存的巨然傳世之作卻全是水墨，並無一張青綠。

張氏對巨然的「創意」還不止於此。一九四七年的《谿山蘭若》（圖30）也是重彩作品，濃重的青綠與穿插在山岩間富麗多彩的樓宇迴廊彷彿後人的仙山樓閣，對照現存傳巨然的《谿山蘭若》（圖31），更覺後者一片撲人而來的朦朧與隨性的筆觸，與張氏精工的景緻真成一強烈對比！張作既無巨然淡墨輕嵐，也無巨然山頂上知名的礬頭，唯一相似的僅有立軸中的主山聳立而已。

他於一九四九年又有一張《溪山老屋》（圖32）上題「擬巨師溪

圖30
張大千，《谿山蘭若》，1947年，紙本水墨設色立軸，120×50公分。

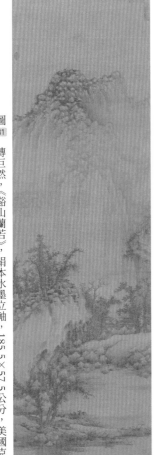

圖31
傳巨然，《谿山蘭若》，絹本水墨立軸，185.5×57.5公分，美國克利夫蘭美術館藏。

圖 32　張大千，《溪山老屋》，1949 年，紙本水墨設色立軸，135.5×63.5 公分。

山老屋」，不但有青綠設色，還有紅色的遠峯及近景的紅樹，與傳世中巨然的「無彩」面貌距離更遠。其實他這幅「巨然」構圖接近後代的仿本——如至少是明代以後的傳巨然《秋山問道》（圖26）。[44] 在色澤上也並不忠實於仿本的「水墨」原貌，而是自行加入青綠色彩，可說明他此時期一再的企圖藉由臨仿董巨，在自己的作品中建立起巨大的氣魄與複雜的結構，然而又並不亦步亦趨於真正的宋代水墨傳統，而是將

傳統的董巨構圖上再飾以自運的青綠著色。

其實張大千這種將董巨予以「青綠化」之舉，固然與他一直對色彩懷抱熱清有關，尤其從敦煌歸來，親炙了古代用色方法以後，在此一階段皆使用敦煌學來的礦物質青綠來繪製董巨。而他這項創舉，卻並不悖離歷史的真實，因為根據宋代郭若虛（一○七四年）對董源畫風的描繪是「水墨類王維，著色如李思訓」。[45] 而《宣和畫譜》（一一二○年成書）更對董源的畫風有此描述：

大抵元所畫山水，下筆雄偉，有嶄絕崢嶸之勢，重巒絕壁，使人觀而壯之，……然畫家只以著色山水譽之，謂景物富麗，宛然有李思訓風格，今考元所畫，信然。蓋當時著色山水未多，能效思訓者亦少也，故特以此得名於時。[46]

可見董源在北宋時係以雄偉、且是著色的山水得名於時，與後來傳世的《瀟湘圖》、《夏景山口待渡》、《夏山圖》等一派水墨面貌不盡相同，而上述三幅強調「點子」與水墨的作法卻符合北宋末米芾（一○五一──一一○七年）所提倡的「米點」與他對董源「一片江南也」的描繪。[47] 除此而外，這三幅畫被後世認

44 方聞認為傳自然《秋山問道》成於明代早期，見方聞，〈《谿岸圖》與山水畫史〉、《解讀「谿岸圖」》（《朵雲》58集），頁34。但由《秋山問道》與王詵一○八七年《仿巨然煙浮遠岫》構圖及筆法的高度相似性看來，兩者的時間應不會相差太遠。

45 見郭若虛，《圖畫見聞誌》，收入于安瀾，《畫史叢書》（一），卷3，頁37。

46 見《宣和畫譜》，收入于安瀾，《畫史叢書》（一），卷11，頁111。

47 見米芾，《畫史》，收入于安瀾，《畫品叢書》（上海：上海人民美術出版社，1982），頁191。

為最足以代表董源風格也和董其昌的收藏與提倡有密切的關係。[48]

由此看來，張大千一方面受董其昌影響而重視董源，並欲在收藏董源的張數上，和董其昌一較長短，但是在詮釋董源的傳統上，他卻並未拘泥於董其昌把董源侷限於水墨與與煙雨江南的認知，而是把董源拉回了歷史的舞台，還原他原來「多彩」的面貌，與「嶄絕崢嶸」的態勢。

除了濃重的用色，張大千此時期也作敷色較淡的青綠山水，這類作品明顯師法歷史上青綠大家宋代趙令穰（活動於一○七○─一一○○年）的清麗、元趙孟頫（一二五四─一三二二年）的優雅、及明仇英（約一四九四─一五五二年）的輕快透明。張大千對青綠的追求，其追本溯源的決心真不可輕忽。張大千不僅欲透過王希孟的《千里江山圖卷》中學習徽宗所心許之青綠風格，他的用心還不僅止於宋徽宗，他對青綠的探索還上溯到徽宗青綠風格的來源趙令穰與王晉卿（約一○四八─一一○四年）。

徽宗在北宋這個水墨大興的時代，卻以近乎逆勢之態提倡唐代風行的青綠，此種「復古」之思維與情懷並非忽然而來的，由於少年時代便雅好丹青，特別喜歡與姑丈王詵及宗室趙令穰談文論藝。[49]而徽宗對青綠的興趣顯然受到學李思訓風格的王詵，與既學李思訓又學王維的趙令穰的影響。張大千在三○年代便已注意到王詵，當時只是透過同時代的畫家吳湖帆。[50]可是四○年代以後，他對道君皇帝（徽宗）、趙令穰這一系列宋代青綠系統的心摹手追，仍然與董其昌有密切的關係。

他在一九四七年仿趙大年（令穰）的《湖山清夏圖》（圖33）上的題跋，透露出他承繼了董其昌對趙令穰的看法：「董文敏云大年平遠，寫湖天淼茫之意，極不俗，然不耐多皴。雖云學王維，而維畫正含皴者，乃於重山疊嶂有之，趙未之能盡其法也，此圖略參維法成也。」也就是說董其昌認為趙令穰的平遠

48　關於董其昌將此三幅當作董源代表作及其影響的討論，見陳佩秋、徐建融，〈關於董巨傳世畫跡真偽的對話〉，《解讀「谿岸圖」》《朵雲》58集，頁267-269。

49　蔡絛曾記載：「(徽宗)紹聖元符間，年始十六七……初與王晉卿詵，宗室大年令穰往來，二人皆喜作文詞妙圖畫。」見蔡絛（馮惠民、沈錫麟點校），《鐵圍山叢談》（北京：中華書局，1983），卷1，頁6。另據鄧椿記載，趙令穰「雪景類世所收王維筆」；與其弟趙令松「且筆墨俱得李思訓格也」，見鄧椿《畫繼》，收入于安瀾《畫史叢書》（一），卷2，頁5-6。

50　見前文，〈張大千早期（1920-1940）的青綠山水──傳統青綠山水在二十世紀的復興〉。

圖 33　張大千，《湖山清夏圖》，1947年，紙本設色立軸，130×59公分。

圖 34　趙令穰（活動於 1070–1100），《江鄉清夏圖卷》，1100年，絹本設色手卷，19.1×161.3公分，美國波士頓美術館藏。

之景畫得極有氣氛，但缺點是沒有習得王維的細皴，董深以為憾。[51]於是張大千便在此畫上加了王維皴法筆意，補充了董其昌所批評趙令穰的不足之處，於是此畫便成了張大千所謂「略參維法成也」。

但是如果真將此畫與趙令穰傳世的《江鄉清夏圖卷》（圖34）作一比較，便會發現張大千此畫除了中景有帶狀濃霧穿過松樹群，完全取自趙令穰最著名的抒情表現外，其他構圖、用筆無一相似者。張大千將趙令穰的平遠小景變為直幅掛軸，主山聳立，巨嶂綿延，樓閣華美，怎麼看都與現存的趙令穰《江鄉清夏圖卷》清新浪漫風格大異其趣！[52]前景中富麗堂皇的建築更與趙令穰質樸的小茅舍截然不同，至於山形的結構及上面的皴法皆與明人仇英及其老師周臣（一四六〇—一五三五年）更相似，而青綠設色，則是仿仇英一路的淡綠設色。所以雖然他在題跋中聲稱此畫是以王維法畫趙令穰風格，實則王維畫早已失傳，他所畫的趙令穰也大部分出於他自己的再創造。從他的題跋中顯示，他似乎想「還原」一個文人心目中趙令穰清麗的青綠山水，而且要根據董其昌的意見，「改造」得比原來的

趙令穰還好。然而畫面卻再度顯示他將各個朝代揉雜、以及將文人、職業兩種傳統冶為一爐的功夫。[53]

以披麻皴詮釋元人青綠

至於元代趙孟頫的青綠風格，則很早就成為張氏下功夫的目標，而他對趙孟頫的學習與體會，在不同的階段也有著不同的風貌。筆者曾見過他早在一九三二年時就有一張十分精采的青綠長卷《青綠山水》，畫跋中稱「擬松雪老人秋山訪友圖」，可知他是以趙孟頫為學習對象。畫中青綠一字排開的高大松樹與趙孟頫《幼輿秋壑》的畫法非常神似，且兩者都有逈邁於背景的青綠山水。然而張氏那時的畫風並沒有趙孟頫的細膩典雅之意，反而透露著濃厚的裝飾性。

一九四七年春的《臨趙孟頫秋林載酒》（圖35）中，他用柔和的小青綠與元人慣用的層層披麻建構起的前景土坡，勾勒出他心目中趙孟頫淡雅的小青綠的樣貌。[54] 畫面上有小艇載酒，也有秋天之紅葉，

51　董其昌曾表示：「又余至長安得趙大年臨右丞湖莊清夏圖，亦不細皴……而竊意其未盡右丞之致。」見董其昌，《畫禪室隨筆》，收於《歷代論畫名著彙編》（臺北：世界書局，1974），頁258。

52　張大千於一九四〇年曾作《臨趙大年水村圖》，也是幅青綠山水，構圖與趙令穰《江鄉清夏圖卷》原作接近。《江鄉清夏圖卷》原為黃君璧收藏，一九三九年兩人同遊峨嵋，大千可能於斯時見到此畫，見《渡海前後——張大千、溥心畬、黃君璧精品集成》（中國嘉德2011秋季拍賣會）★1357。

53　張大千曾在另一幅一九四七年所作《仿趙大年湖山清夏圖》上題：「昔人謂大年畫纖妍淡冶，真得春光明媚之象，但所歷不越數百里，無名山大川氣勢耳。今觀此圖，古松疊嶂，鬱谷蒼渾，嵐影湖光，有勝前繪，乃知大年筆意，仍不出董巨宗風也。」把趙大年與張大千自己在四〇年代後期所醉心的董巨傳統相連，也是張大千的創見。見張大千，《張大千先生詩文集》（下），卷七，頁76。

54　此畫之解說，見傅申，《張大千的世界》，頁166-67。

與他一九四三年出版《大風堂書畫錄》中記錄他收藏《趙文敏秋江垂釣》畫名有相通之處。[55]另外在日後一九五四年出版的《大風堂名蹟》中也有一張趙氏的《松水盟鷗》，其構圖特別是前景與此張《臨趙孟頫秋林載酒》亦有相似之處。[56]一九四七秋天又有一張《臨松雪齋西谿圖》（圖36）則用筆更為簡率，近景處藍葉直接上色，石頭隨意塗上藍彩，再以粗疏的墨色筆觸掃過，與《臨趙孟頫秋林載酒》左右兩側藍綠葉片皆以雙鉤填色的嚴謹截然不同。前中景土坡更像文徵明（一四七○—一五五九年）在《雨餘春樹》中的作法，但後景主山仍是趙氏所擅長之披麻樣式，或許代表他心目中吸收元明之長的「趙孟頫」吧。

圖 35　張大千，《臨趙孟頫秋林載酒》，1947年，紙本水墨青綠設色立軸，136×61公分。

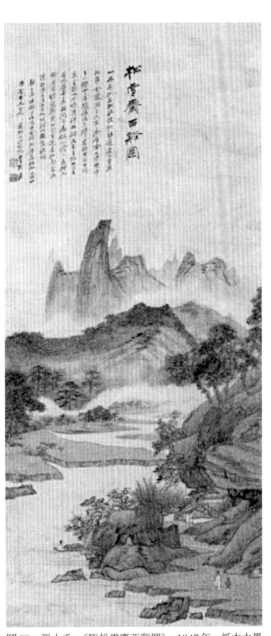

圖 36　張大千，《臨松雪齋西谿圖》，1947年，紙本水墨
設色立軸，119×50公分。

有趣的是，他所謂臨仿趙孟頫的作品中，並未反映出趙氏特有之溫雅古典的韻味，反而在一九四五年的《仿唐人控馬圖》（圖37）及同年也是循著這樣的路線畫成的作品《仿宋人劉永年烏騮圖》兩幅「仿唐宋」作品中卻讓人看到趙孟頫的精神。[57] 前者在一片淡雅的石綠背景中，只見圖面正中央一唐人衣冠男

55 見張大千編，《大風堂書畫錄》（成都：出版社不詳，1943），收錄於北京圖書館出版社編，《歷代書畫錄輯刊——第八冊》（北京：北京圖書出版社，2007），頁5。

56 見張大千編，《大風堂名蹟》（臺北：聯經出版社，1978），第一集，第九圖。然而這張畫應是後世的作品，並非趙氏真跡。

57 此二圖說明見傅申，《張大千的世界》，頁148-49。

圖 37　張大千，《仿唐人控馬圖》，1945年，紙本水墨設色立軸，
　　　　94.5×46.3公分，臺北私人收藏。

圖 38　原蹟局部，中唐榆林窟25窟壁畫北壁《彌勒經變圖》。

子，正奮力拉住野性難馴不受控制的駿馬，駿馬前蹄躍起欲掙脫狀很像傳韓幹（約七〇六—七八三年）《照夜白》中的姿態。另外此畫引人注意處還有遠方一望無際的平原處有裂開的土坡，與中唐（七六六—八四八年）榆林窟二十五窟壁畫《彌勒經變圖》（圖38）的地面隙縫描繪近似，可能是這幅畫題名為仿唐人的由來吧。然而此畫無論人與馬的線條都細緻溫潤，幾乎不見痕跡，遠方坡地的刻劃準確而精緻，用赭石著色與泥金勾勒，與盛唐壁畫的線條勁健、著色粗獷簡略相較，並不相類。所以此幅雖曰仿唐人，但是其實畫中既有得自敦煌壁畫對地面的描繪和唐馬不羈的姿態，也有神似元代趙孟頫細膩勾勒的線條與明潔秀雅的青綠上色。

圖 39　張大千，《元人詞意》，1941年，紙本水墨設
　　　色立軸，134×48公分。

圖 40　黃公望（1269-1354），《富春山居圖》局部，1350年，紙本水墨手卷，33×559公分，臺北國立故宮博物院藏。

另有一張一九四一年的《元人詞意》（圖39）則不是學趙孟頫的，而是「以盛懋法寫之」，但是觀此主山山頭結構及藍色顏料下密密麻麻的披麻皴法，都與黃公望《富春山居圖》（圖40）中的一段相像，可能因為盛懋（活動於十四世紀上半葉）在元代畫家中係以繪青綠知名，且現存的青綠山水也透露著書法筆意，所以張氏才結合了黃公望的筆法與盛懋的設色吧。總結此時期所有張氏自稱學元人的青綠山水可發現一特色，便是他都很注重設色下面的筆觸，幾乎每張仿元人的青綠都有墨筆，而且若非披麻皴即是很率意的筆觸，這也代表他對元畫的認識——元人將書法性筆意帶入繪畫這項特色充分表現在他這一階段的仿元青綠山水中。

追隨明人小青綠與仇英精工風格

明人的「小青綠」或許不是他熱愛的典型，他這方面的作品很少，除了一九四七年的《煮茶圖》（圖

41）明顯有文徵明這類題材的影子。比較傳文徵明的《品茶圖軸》（圖42），可以發現張氏雖然在圖中煮茶的前景和茅屋與文氏相近，但他將文氏一抹水墨遠山卻換成他自己在這時期較喜歡的繁複「董巨」山脈樣式，不過全畫中淡雅的小青綠著色還是有文氏的味道。[58] 另外他一九四八年的《秋壑鳴泉》（圖43）構圖與唐寅（一四七○─一五二四年）的《山路松聲》（圖44）接近，但他不只將《山路松聲》的墨色改成青綠，山崖間朱紅色的樓閣，與前景中橫生的青綠樹木，還頗有重彩效果。[59] 此畫完全抓住了唐寅在雄偉的構圖中又有空靈之筆墨的個中三昧，卻還多了一分唐寅所無的裝飾性意味。同年稍晚他又繪了一張《秋水春雲》贈給他的紅粉知己李秋君，慶祝這位據說一直對他一往情深女子的五十歲生日。[60] 此畫前景沿岸留白類文徵明的《雨餘春樹》，後景密實的遠山復從唐寅出，依然是巨嶂之中不減明人秀雅之氣，且用色則仍是明人的小青綠。

58 文徵明以「品茶」為主題之畫作，同一構圖之畫軸即有三件：臺北國立故宮博物院所藏《品茶圖》（一五三一年）、《茶事圖》（一五三四年）以及北京故宮博物院所藏《茶具十詠圖》（一五三四年）。不過《品茶圖》已經學者提出為偽，見王耀庭，《傳移摹寫》（臺北：故宮博物院，2007），頁44-49。另陳怡勤則認為《品茶圖》與《茶事圖》皆偽，見陳怡勤，《從文徵明風格為主之代筆畫家與作偽畫家—看十六世紀蘇州藝術市場之概況》，中央美術學院博士論文，2007年，頁73。

59 此畫與唐寅關係，見傅申，《張大千的世界》，頁180-81。

60 此畫之說明，見傅申，《張大千的世界》，頁190-91。

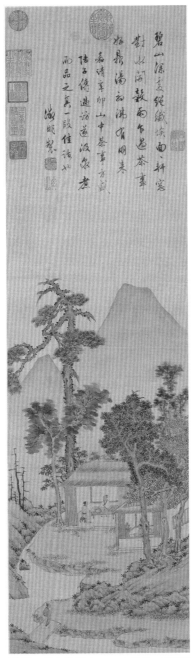

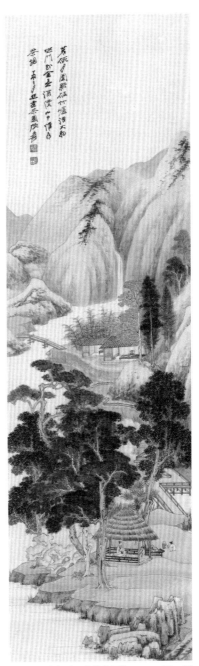

圖 42　傳文徵明（1470-1559），《品茶
　　　　圖軸》，1531年，紙本水墨設色
　　　　立軸，88.3×25.2公分，臺北國
　　　　立故宮博物院藏。

圖 41　張大千，《煮茶圖》，1947年，紙
　　　　本設色立軸，99.5×29.5公分。

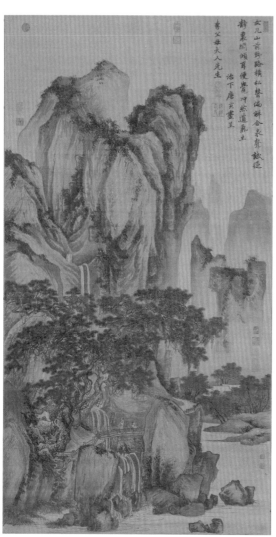

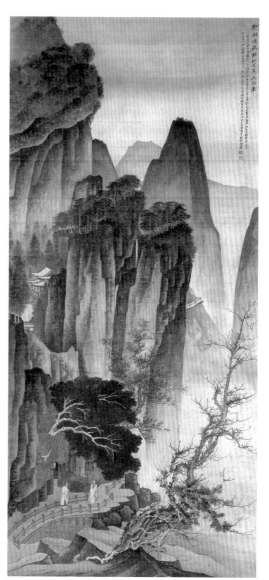

圖 44　唐寅（1470-1524），《山路松聲》，1516年，紙本水
　　　　墨立軸，194.5公分×102.8公分，臺北國立故宮博
　　　　物院藏。

圖 43　張大千，《秋壑鳴泉》，1948年，絹本水墨設色
　　　　立軸，212.5×97.2公分，大風堂收藏。

以上諸張作品證明張氏也曾對明人的青綠山水下過工夫，其實觀察他《大風堂書畫錄》中的收藏有

不少周臣、文徵明、唐寅及仇英的繪畫，其中最多的是仇英及唐寅的作品，即可得知他風格的來源。[61] 不

僅上述《秋壑鳴泉》及《秋水春雲》代表他學習唐寅的成果，他還有專學仇英的，以及混雜了周臣、唐

寅以及仇英的風格的青綠山水。[62]

然而在以上所提明人中，對他青綠影響最大者，仍是仇英，而且他認為自己從仇英可上追李唐（一

〇六六—一一五〇年）。他在四〇年代除了追隨「南宗」的董巨外，也曾學「北宗」李唐、劉松年的風格，

他雖然極力綜合南北，並不存在董其昌對宗派的成見；然而在北宗的畫家中，他卻是有選擇性的學習，

而非照單全收。在南宋的李、劉、馬、夏四大家中，他對李唐極為推崇，認為天然而有拙意，但是對繼

踵李唐，而把李唐變得更為精緻的馬、夏二人他卻覺得過分工整而有「作家面目」，因之成為他避免碰觸

的對象。[63] 李唐在徽宗朝也是繪青綠山水的（除了王希孟外），目前的《萬壑松風》上還有脫落的青綠殘

跡，另外從宋高宗盛讚「李唐可比李思訓」看來，李唐簡直就是繼唐代李思訓之後，宋代青綠山水的代

言人了。可惜今天無論《江山小景》，甚或更晚的《長夏江寺》等作品都或因青綠掉落，或因太殘破而無

61　張氏在四〇年代收有以上四家共十八幅作品，見張大千編，《大風堂書畫錄》，收錄於北京圖書館出版社編，《歷代書畫錄輯刊—第八冊》，頁6-7。

62　唐寅、仇英學畫於周臣，所以風格上有糾葛處，也有相異處，見單國霖，《仇英》（中國巨匠美術週刊-054）（臺北：錦繡出版社，1995），頁4、10。

63　單國霖認為張大千四〇年代後期轉而學習南宋劉、李、馬、夏四大家，見單國霖，《論張大千前期山水畫藝》，《名家翰墨》40期，1993年5月，頁25。

63　但從張大千目前的作品看來，並無和馬夏有直接關係的作品，且張曾在一幅《仿北宗山水》上自題：「偶欲效北宗山水，雅不欲從馬夏入門。馬夏雖工，才一落筆，便不免作家面目。」見1996年11月《佳士得拍賣目錄》，第134號；傅申，《張大千的世界》，頁160。

圖 46　仇英（約 1494-1552），《滄浪漁笛》。

圖 45　張大千，《臨仇英滄浪漁笛》，1948 年，紙本水墨設色立軸，131×64 公分，私人收藏。

法讓人得識李唐當日可能的青綠面貌。可能也因此故，張大千之學李唐往往取徑於仇英。

他一九四七年的《仿仇英滄浪漁笛》（圖45）上面題有「仇實父仿李唐筆」，也就是他認為仇英的《滄浪漁笛》（圖46）原作是仿李唐的。[64] 將張大千的這張《仿仇英滄浪漁笛》與仇英的原作相比，發現張大千雖在構圖處做了稍許更動（遠山及近景土坡的層次），然而土石上的斧劈皴法，是小斧劈再揉雜些皴擦的墨暈，與仇英的作法神似。在另一張《仿仇實父筆作桐蔭良友知音圖》上，他更進一步推許仇英：「十洲畫，人第賞其工筆者，不知其意筆實遠過之。……神妙真欲令劉、李失色，何論戴文進、吳小仙筆。」[65] 其實仇英山水是學蘇州畫家周臣的，而周臣又學南宋的李唐，如果仇英山水有李唐之風也只是透過周臣學到李唐的影子而已，但張大千此處卻認為仇英畫南宋風格不但為明代的戴進（一三八八—一四六二年）和吳偉（一四五九—一五〇八年）所不及，甚至出色到還超過他畫風來源的李唐、劉松年。以上二例顯示張大千對仇英的重視，由他一再臨仿其作品說明他對仇英所下的功夫極深，而從他臨仇英作品上的跋語看來，他幾乎認為可以透過仇英得到南宋劉、李的精神。

也許就是這樣的「透過仇英就可學到李唐」的態度，使一些張大千所謂「仿宋人」的作品，實際上透露更多學仇英的影子。他於一九四九年所作的青綠山水《擬宋人青綠山水扇面》（圖47）雖號稱擬宋人，

64　張大千曾收藏有仇英的《滄浪漁笛》，見張大千，《大風堂名蹟》（臺北：聯經出版社，1978），第一集，第25圖，傅申，《張大千的世界》，頁176。另張大千的《大風堂書畫錄》中亦收有仇英作品五件，見王耀庭，〈與古人對畫，畫中有話──大千寄古〉，《張大千110歲書畫紀念特展》（臺北：國立歷史博物館，2009），頁30。

65　傅申，《張大千的世界》，頁176。

圖 47　張大千，《擬宋人青綠山水扇面》，1949 年，紙本青綠扇面，47×77.6 公分，美國私人收藏。

圖 48　仇英，《仿李唐山水》，絹本水墨設色手卷，局部，美國華盛頓佛利爾美術館藏。

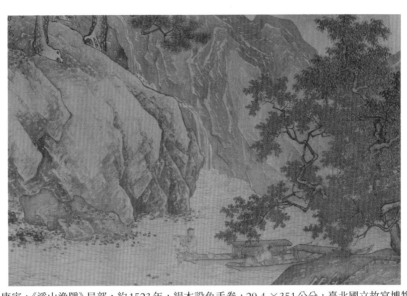

圖 49　唐寅，《溪山漁隱》局部，約1523年，絹本設色手卷，29.4 ×351公分，臺北國立故宮博物院藏。

但是從其前景樹木的巨大，以及人物屋宇皆清晰可見看來，應該張氏心目中想擬的不是「山大於樹，樹大於人」，強調山形偉大的北宋巨碑式山水，而是樹木已及於山形高度一半的南宋李唐、劉松年風格的山水吧。

但是從現存的李、劉作品中又看不出與此畫構圖有太大相似處，反而和仇英的《仿李唐山水》（圖48）無論在瀑布的描繪，屋宇的設置處，樹石的比例上，都透露著重大的相類性，尤其山石上類小斧劈若有似無的皴擦，更像仇英的作法，而非李、劉典型的斧劈皴。

至於《擬宋人青綠山水扇面》在金地的背景上薄塗一層石綠的著色，顯得非常明亮輕快，既不像北宋王希孟《千里江山圖卷》中的濃艷奇幻，即使與用色較淡的宋代傳趙伯駒（活動於一一二七—一一六二年）《江山秋色圖卷》中的青綠相比，也不相似。《江山秋色圖卷》中的青綠雖然用色不一逕厚重，但青綠總與山石的赭石交互使用，交織出一片明暗不定的光影效果，其隱晦沉厚與張大千扇面中的輕薄亮麗大不相同。所

以此張山水雖說「擬宋人」，但是無論構圖或用色都與宋人無大關係，反而與唐寅《溪山漁隱》（圖49）或仇英常用較輕柔的青綠作法相似。張大千非常推崇唐寅與仇英的用色，他曾說：

繪畫不但用墨講水法，就是用色也何嘗沒有水法。使用石青、石綠，兌膠的成分要洽當，水分的大小，決定色彩的鮮明與否。筆鋒蘸上水色，敷於山峰、樹石之上，薄厚、乾溼要適量。敷色之後，山峰的色澤看上去水汪汪的，而勾勒和皴法的筆痕依然看得很清楚。總之，不是一味厚塗。唐寅、仇英用石色很高明，儘管塗得很薄，看起來卻覺得明麗動人，有本領啊！[66]

另外董其昌對仇英的推崇應該對張氏也有一定的影響，董氏曾說：「李昭道一派為趙伯駒、伯驌，精工之極又有士氣。後人仿之者，得其工不能得其雅，若元之丁野夫、錢舜舉是已。蓋五百年而有仇實父，在若文太史極相推服，太史於此一家畫，不能不遜仇氏。」[67] 張氏在青綠山水上的「復古」既受董其昌「啟蒙」，而董氏認為連文徵明於此一道（青綠山水），在仇英面前都要甘拜下風，張氏不會不知道董氏對仇英的評價。而張氏自己對仇英的高度重視，已從他的收藏與作品中透露。或許仇英青綠山水如此擴獲人心之處，便在於他能將文太史（徵明）青綠山水的溫雅清新之外，又加入了職業畫家所擅長的工整豔麗，於是便符合了董其昌所謂的「精工之極又有士氣」。而張大千在前述無論《擬宋人青綠山水扇面》（圖47）或仿趙大年《湖山清夏圖》（圖33）的青綠山水中都加入了如界畫般瑰麗巍峨的亭台樓閣，這項作法，無疑是受到仇英的影響，而且張氏用朱紅線條勾勒樓台的作法，一直延續到他晚期潑彩山水中，還在寶石般耀眼、

層起疊湧的石青石綠流動中熠熠生輝。

除了仇英，在明代的青綠山水中，張氏還會取法於晚明大家陳洪綬（一五九九—一六五二年）。他一九四二年的《畢宏霧鎖重關圖》（圖50）的構圖完全來自陳洪綬的《山水人物圖》（圖51）。[68] 此畫標題中所仿的畢宏（活動於七四二—七六五年）是盛唐時畫家，且《大風堂書畫錄》中第一集的第一

66 見陳滯冬，《張大千談藝錄》，頁59。

67 見董其昌，《畫禪室隨筆》，收入沈子丞編，《歷代論畫名著彙編》（臺北：世界書局，1974），頁264。

68 見王耀庭，《與古人對畫，畫中有話—大千寄古》，頁28。

圖50　張大千，《畢宏霧鎖重關圖》，1942年，絹本設色立軸，213.5×75.3公分。

圖51　陳洪綬（1599-1652），《山水人物圖》，1633年，絹本設色立軸，235.6×77.8公分，美國紐約大都會博物館藏。

張畫便是此畫。[69] 雖然目前已不可知此畫的模樣，但由米芾曾提過畢宏有類似的「半腰雲遮」、「古木臥

奇石」構圖看來，張氏將此畫題為「畢宏」並非毫無根據。[70] 不過畫面上與陳洪綬的關係是不容否認的，

只是張氏的山石造型不如陳的奇異，人物衣著華美，不似陳畫從抖動的衣紋到人物的表情都透著神經質。

但以色澤來說，張氏在青綠與白色霧氣的對比上，比陳洪綬尤強烈，而主人翁鮮紅的衣著，更比陳作淺

褐色的衣袍來得搶眼。

至於一九四七年一張山石猶如倒掛的一張《青綠山水》（圖52）則是很奇特的山水結構，在張氏的青

綠山水中極為少見。這種奇特的造型初看似乎有使用平行線條堆疊山形的程式化（schematic）傾向，但

卻與元代錢選那種扁平塗色且作三角形堆疊的山形不同。而此畫的風格來源乃是他早期一再學習的對象

石濤的《張公洞圖卷》（圖53）。[71] 雖然此畫為掛軸，而石濤之作為橫卷，但畫軸上半部山石作橫向伸張

的造型完全來自石濤。這是他中期作品中少見的受石濤影響的作品，但是石濤對他的「殘存」影響仍限

於造型，至於青綠用色，張氏早已脫離石濤的淺花青與赭石，而變為自運的礦物質石青與石綠了。

一九四九年大陸易幟，張氏輾轉於香港、台灣之間，且於一九五〇年為了一圓探究敦煌壁畫源流之

心願，趁到印度開畫展之便，考察阿堅塔（Ajanta）石窟。雖然得到的結論是敦煌壁畫無論透視方法、服

69 見張大千編，《大風堂書畫錄》，收錄於北京圖書館出版社編，《歷代書畫錄輯刊‧第八冊》，頁5。

70 米芾：「沈括收畢宏畫兩幅一軸，上以大青和墨，……一幅作一圓平生半腰雲遮，下礦石數塊，一童抱琴，由曲欄轉山去，一古木臥奇石，奇古……至今常在夢寐。」見米芾，《畫史》，收入于安瀾，《畫品叢書》（上海：人民美術出版社，1982），頁218。

71 喬迅（Jonathan Hay）在《石濤：清初中國的繪畫與現代性》一書中，以《張公洞圖卷》卷末的詩詞書風跟印章，認為此作約成於一六九七—一七〇〇年，見喬迅，《石濤：清初中國的繪畫與現代性》（臺北：石頭出版社，2008），頁348-351。

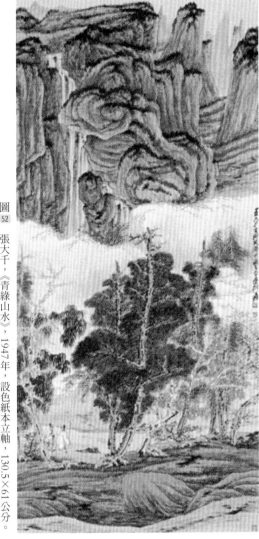

圖52　張大千，《青綠山水》，1947年，設色紙本立軸，130.5×61公分。

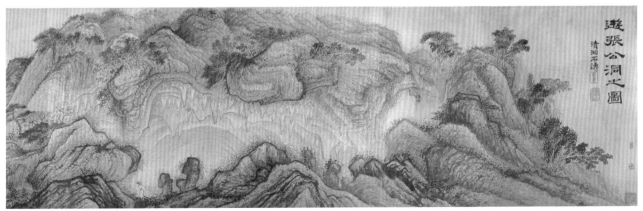

圖53　石濤（1642-1707），《張公洞圖卷》，紙本設色手卷 46.8x286公分，美國紐約大都會美術館藏。

飾、建築、乃至作畫工具都與印度迥異，而呈現中國自身所獨有的特色，然而印度之旅對他的創作生涯仍有正面的意義。他有感於印度北部大吉嶺風景之美，在那兒賃屋居住了年餘，並在此際完成了以青綠色彩臨董源的《江堤晚景》，另外所作《臨印度畫仕女》也都是使用石綠與硃砂的重彩作品。[72] 從他在印度短暫的居停期間所留下的作品看來，印度行所接觸石窟的壁畫與蒙兀兒帝國繪畫，可能和敦煌壁畫一樣，都為日後的大千在色彩觀念的突破上，尤其是在裝飾性畫面中找尋豐富燦爛的色彩，有推波助瀾的效果。

結語：建立二十世紀新的復古模式

隨著他親赴敦煌探險觀摩，張氏中期的青綠山水，已逐漸脫離早期那種「間接」向古代青綠山水取經的方式，早年他對古代沒骨山水、或著色山水的認識都是透過董其昌，但是中期以後，由於有了實際臨摹從六朝到唐代壁畫的經驗，再加上他自己的收藏日富，他此時期的青綠山水吸收了唐代金碧輝煌的裝飾性，宋代千巖萬壑的穠麗厚重，元代的清雅與士氣，以及明代的輕快明媚。可以說歷代青綠山水發展的路徑，他一步都不遺漏的悉心追索，然後予以融合淬鍊，盡為己用。

與早期相比，儘管當時他也師法李思訓的以金粉勾勒山形，但是並未抓住唐代的神髓，此時期受敦煌影響後，復有得自傳世作品的訓練，他勾勒金邊時線條精工細緻，和早期的略具其形不可同日而語。而在用色上，早期山形單薄，色彩雖鮮豔，然單純無變化；此期不但好畫山形厚重、結構複雜的大幅山水，

且用色或沉厚或明亮，色階變化繁複。更重要的是，早期使用青綠時，常常只在山形的外廓處施以墨線

加強，並無顯著的皴法，且色彩皆在輪廓線內為之。此時期卻是純熟到皴法與青綠色彩並行，並能做到

色不掩墨、墨與色共相映發，且用色亦能如用墨，施染時明暗濃淡、深淺自如。前述擬巨然的《谿山雲

屋》，墨與色的兼施及渲染，已悄悄為下一階段的潑墨潑彩新風鋪了路。

張氏在中期的這個階段，將中國歷史上所有重要的青綠傳統皆學習一過，這種企圖心大概在歷史上

是僅有的。六朝時將色彩平塗與圖案化的作法，以及唐朝二李以金碧知名的裝飾性風格，他直接於敦煌

習之，也表現在他所臨摹的敦煌《西魏比丘故事卷》與《中唐文殊菩薩赴法會圖》中。五代的董源在歷

史記載中是繪青綠的，因此他乃憑著一張可能是元代甚或更晚的《江堤晚景》重建起他心目中的董源青

綠山水面貌，經過他的詮釋，呈現出墨線皴法與青綠設色結合的山水。這或許是他的創見，但是大多數

他以「董巨風格」繪製的青綠山水，反映的都是明清以後程式化的山水結構。或許誠如評者以為，張氏

在四〇年代對董巨風格「上昆侖尋河源」，意欲追求南宗風格源頭的所謂「昆侖」恐怕是子虛烏有。但[73]

是從張氏畢生的成就來看，他從來不曾侷限自己為董巨派的傳人，毋寧他在色彩上的突破於他藝術成就

中占著更舉足輕重的位置，而張氏對古代青綠色彩所作「上昆侖尋河源」的追尋則從未落空——六朝與

唐代的色澤盡入他的畫中！

72　見傳申，《張大千的世界》，頁202-205。

73　見袁德星對傳申論文的評述，附於傳申，〈上昆侖尋河源：張大千與董源—張大千仿古歷程研究之一〉之後，頁125。

除了董源，他也曾企圖重建北宋趙令穰清麗的青綠與徽宗朝王希孟「復古」的青綠面貌——雖然他在趙令穰式的青綠山水中，加入了自己所受明代的小青綠的影響，以及董其昌對趙令穰與王維關係的想像。而他對王希孟的心儀在此階段還限於用色及局部的學習，到了晚年，他終於建構起和《千里江山圖卷》一樣氣魄宏偉的鉅製《長江萬里圖》。至於元代趙孟頫細膩優雅、士大夫氣的青綠，他也將之與敦煌的裝飾性相結合，成為一種新的面貌。而中國畫史上最後一波重要的青綠發展——明代從文徵明、唐寅、到仇英，他更是從構圖到用色，都充分捕捉到其輕快明朗的調性以及迥異於宋人渾厚的近乎「透明」的青綠效果。縱觀歷史上的青綠大家，他不分文人與職業，包括盛懋、仇英等傳統以職業畫家視之的作品，都在他學習之列。唯一不曾列入他學習名單的青綠大家是元代的錢選（一二三九—一三〇一年），推其原因，是錢選那種拙趣、變形的風格，與張氏的高超的藝術技巧以及個人的藝術性格都不相符。這也是為何雖然張氏臨摹了陳洪綬的青綠，但只強調陳的裝飾性，但陳的嘲弄諷世、古怪詭譎卻也從來不是張氏所欲追求的藝術效果。

以張氏在四〇年代及五〇年代初銳意復興古代青綠山水的所取得的成就，已奠定他是一位二十世紀的復古大師的地位。方聞在〈復古可以是一種饒富古趣的風格〉一文中指出，復古有兩種，一種復古是屬於拙趣式古意，錢選與陳洪綬是此類代表，另一種則是集大成式的復古，趙孟頫、董其昌便是此類。

……在時代變動的時刻，具有魅力型的領袖如趙孟頫和董其昌，經由復古開創時代的新方向，而較內省封閉型的畫家如貫休、錢選、陳洪綬等則選擇逃避至拙稚、程式化的復古語彙中。因為對這些畫家

而言，程式化的表現，象徵藝術中某些原型而永恆的素質。[74]

　　張大千在青綠山水上的復古模式，顯然更接近趙孟頫與董其昌這一類畫家。他們以畫史上具有標竿地位的大師為學習對象，不僅消化吸收、進而詮釋古典，同時積極展示的強烈企圖心，以復興畫史上偉大傳統為職志。而錢選與陳洪綬這類心理上消極退縮至拙稚、板刻的復古語彙中，作為一種「個人的逃避與抗議」之模式，恰與積極進取的前一類畫家形成強烈的對比。[75]

　　張大千在青綠山水上的復古模式固然接近趙孟頫與董其昌，但是他「集大成」的內容可能更勝前人。

歷史上的復古主義往往出現在朝代更迭、政治動盪的時刻，如晚唐、宋元之交、明末，在這個劇變的時刻，既產生了如趙孟頫與董其昌這樣的引領風氣之先的大師，也出現了如錢選、陳洪綬這樣內向而深刻的天才型畫家。張大千所處的也是一個前所未有的變動的大時代，而他「復古」的對象，不僅遠比趙孟頫所恢復的「晉唐」要複雜，從四〇年代，他去了敦煌以後，也已不復他早年所追隨的董其昌的眼界了。

董其昌所提倡「張僧繇」與「楊昇」的沒骨著色山水，雖較李思訓北宗的金碧山水來得不刻劃與自由率性，畢竟仍屬文人淡雅的用色美學，而張大千經由敦煌洗禮，他的「集大成」範疇，不但超越了董其昌宗派的偏見，且創立了二十世紀「復古」的新典範。他將考古發現與傳世作品的青綠山水傳統相結合，這不

74　見 Wen Fong, "Archaism as a Primitive Style," in Artists and Traditions (Princeton: Princeton University Press, 1976), pp.107-109.

75　同上註。

僅非趙孟頫、董其昌所能夢見，歷史上也許是前無古人了。

但張大千的挑戰還不只如此，國共內戰後他先居留香港，繼而於一九五二年舉家移居南美阿根廷，一九五四年再遷往巴西聖保羅，一住十七個年頭。一九五六年他為自己的《張大千臨摹敦煌石窟》和《張大千近作展》兩項展覽而赴法國巴黎，這次法國行，最為人所津津樂道的是他與西方大師畢加索（Pablo Picasso）的「東西藝術高峰會」。在西方的歲月裏，他的青綠山水遭逢歷史上所未有之變局。來自西方的衝擊，使他下一個階段，於完成了與古人的「血戰」後，繼續在東方與西方的激盪薈萃中，將青綠山水推上另一個新的高峰。

張大千晚期（1960—1983）的青綠山水

——從古典到現代之路

張大千（一八九九—一九八三年）是二十世紀最重要的畫家之一，他生於一八九九年的中國四川，卒於一九八三年之臺灣臺北。從其生卒年（生於二十世紀前夕，卒於二十世紀晚期）觀之，可謂典型的二十世紀畫家，而其一生的藝事發展及活動，又從中國延伸到日本、歐美，最後終老臺灣。所以從張大千藝事之研究——本文則以張大千晚期青綠山水為核心，可以加深我們對二十世紀中國繪畫，以及許多環繞其間重要議題的瞭解：如傳統與現代的拉鋸、文化的斷裂與存續、東方與西方的衝突與調和、中國與日本藝術的交流與相互影響、畫家的文化認同等等。

上述議題中，在張大千身上顯得尤為突出的便是他學習古人之勤奮與入古典之深，為當代畫家之最，因而常被譽為傳統派大師；然而他晚期的作品卻又跳脫傳統，發展出近乎抽象的潑墨潑彩，其大膽創新，

與早年的深入傳統恰成一強烈對比，因此他一生由古典走入現代便成了一個極為有趣且值得探究的題目。

而他在青綠山水上的成就，實奠基於他早期。他早年在用色上，就比同時代畫家大膽而富創意，尤其重要的是他在董其昌（一五五一—一六三六年）的帶領下，逐步有系統的追索中國山水畫中用色彩的傳統，並且上追六朝與唐朝，從此展開了他一生將古代青綠山水復興的宏圖。中年他遠赴敦煌，臨摹古代壁畫兩百七十餘幀，從此對六朝至唐代的用色傳統由於有了第一手接觸，再也不必再透過董其昌，另外他自己大風堂的收藏日富，也成為他學習宋元明青綠山水的重要來源。早年與中年所累積深厚的用色基礎，使他對中國歷史上重要青綠山水發展，與重要大師的作品，無不熟悉，莫不精純。是以晚年當遇到西方抽象表現主義（Abstract Expressionism）的衝擊時，才能驚爆出耀眼的火花來。

後半生漂泊海外——將觸角伸向歐洲

一九四九年國共內戰後，張大千離開中國大陸，先居留香港，繼而開始他長達幾乎三十年的寄居海外的生涯。他於一九五二年舉家移居南美阿根廷，一九五四年再遷往巴西並在聖保羅郊區創建八德園，先後在南美旅居了十九年。而他潑墨潑彩的新風格，也就發生在這段期間——潑彩之前先有潑墨，潑墨的契機則蘊育誕生於一九五〇年代中晚期。

黃天才氏曾將張氏一生分為前半生與後半生，前半生他已在中國享有大名，獲得「南張北溥」的稱號。後半生移居海外後，以將中國畫介紹到西方為職志，而在他「西進」計劃中，係以日本做為跳板。

繼一九五五年在日本東京舉行個人書畫展，一九五六年再舉行「張大千臨摹敦煌石窟壁畫展」後，終於得到歐洲人士的注意，同年受邀到巴黎賽努奇美術館（Musée Cernuschi）舉行敦煌石窟壁畫展，並在現代美術館（Musée D'art Moderne）舉行近作展。[1] 接下來的十年他的藝術活動重心在歐洲，一九六七年以後才把重心轉往美國。如此則可以理解他的畫風在一九五六以後到一九六九年之間，為何完全與世界潮流接軌，並且顯得如此大膽創新。[2]

在潑墨風格誕生之前，他於一九五三年兩赴美國紐約、波士頓，參觀了當地的博物館及遊覽尼加拉大瀑布，這次美國行使他對當代藝術潮流心領神會。一九五六年他赴法國巴黎，除了參加自己的《張大千臨摹敦煌石窟》、《張大千近作展》兩項展覽的開幕典禮外，最值得紀念也最膾炙人口的是他與西方大師畢加索（Pablo Picasso，一八八一—一九七三年）的「東西藝術高峰會」。其實除此而外，這年他與旅法畫家趙無極（一九二一—二○一三年）多次相會、切磋畫藝，以及張氏在現代美術館舉辦自己近作同時，亦曾仔細參觀該館西廂畫廊所展出馬蒂斯（Henri Matisse，一八六九—一九五四年）的遺作展，應該都會對張氏的未來畫風具有影響力。

一九五〇年代張大千定居巴西，不時有歐美之行，作為東方藝術大師的他雖然自承「我對西洋藝術不

1　謝家孝將《張大千近作展》記在「羅浮博物館」東畫廊舉行，李永翹亦稱在「盧佛館東畫廊」舉行，兩項記述均屬不確，應在「現代美術館」才是。見謝家孝，〈名播歐美展新作〉，《張大千的世界》（臺北：時報文化出版事業有限公司，1982），頁205。李永翹，《張大千年譜》（成都：四川省社會科學院出版社，1987），頁299。舊香居編者已糾正這項錯誤，見舊香居編，《張大千畫冊暨文獻圖錄》，頁14-17。

2　見黃天才，〈張大千的前半生與後半生〉，舊香居編，《張大千畫冊暨文獻圖錄》（臺北：舊香居，2010），頁26。

甚了了」，3 但東西藝術自有相通之處，身處西方又經常旅行的他，怎會嗅不到時代的氣息與氛圍？一九五〇年代當張氏旅行美國之時，以紐約為中心的抽象表現主義畫派正方興未艾，其中的代表性人物波洛克（Jackson Pollock，一九一二—一九五六年）將畫布置於地上的潑灑畫法，被藝評家羅森伯格（Harold Rosenberg）稱為是「行動繪畫」（action painting），因為他顛覆了以往畫家作畫的方式——不再將畫布至於畫架上，而是能以手、手腕、手臂、乃至全身肢體投入創作，而畫布上表現的是畫家的各種姿態（painterly gestures）——或塗或抹，或潑或灑或滴，或使用筆觸，任由下意識驅使油彩之所向。4 其實這種作畫方式與唐代朱景玄（活動於八四一—八四六年）所敘述王墨（洽：約七三四—八〇五年）作畫時「即以潑墨，或笑或吟，腳蹴手抹，或揮或掃，或淡或濃，隨其形狀，……倏若造化。」5 也有異曲同工之妙，有人認為這潑灑派畫家係受到東方書法與禪宗的影響。

有種說法以為張氏的新風格係出現在與畢加索相會之後，據說畢氏認為他只知摹古，所以質問他：「你的畫在哪裡？」，經此刺激，他遂發展出新的風格。6 然而同年六月所作的《資中八勝冊》某些作品中（圖1）已可看出他的山水中，線條正在解體，而墨暈的渲染已成畫面的主體！這些作品的完成都在會見畢氏之前，所以張氏的風格之改變有跡可尋，應在赴法之前就已開始醞釀了！

因而認為他一九五七年爆發目疾後視物不清，不能做細筆畫，遂不得不發展近乎抽象的潑墨潑彩新風，這樣的說法也同樣不能成立。因為目疾發生於一九五七年六月在巴西八德園親自動手搬假山之際，引起眼底血管破裂，這更晚於法國行一年以後，故而以此解釋張氏晚年的風格變遷是過於簡化的說法。

正如李鑄晉所指出：「在法國也有人說莫奈（Claude Monet，一八四〇—一九二六年）晚年的畫較抽象，

圖 1　張大千（1899-1983），《資中八勝冊》之五《珠江夜月》，1956年，紙本水墨設色冊頁，334×69公分，
臺北國立歷史博物館藏。

也是眼疾的緣故。其實這主要是他（張大千）個人的追求和時代的趨向。」[7]

張氏遷移到南美時正當五十四歲的盛年，創作力旺盛，失去了故國觀眾的市場與支持，相信他也一直在尋找一種新的方式突破，若能找到一種能為西方觀眾所認同的表現形式，未嘗不是打入世界藝壇的手段，而當時已成世界

3　見謝家孝，〈訪晤畢加索論畫〉，《張大千的世界》，頁207。

4　羅森伯格（Harold Rosenberg）於一九五二年提出「行動繪畫」之詞彙，來形容抽象表現主義的繪畫。這批畫家主要代表人物為波洛克、達庫寧（Willem de Kooning，1904-1997）以及克萊因（Franz Kline，1910-1962）等人，抽象表現主義興起於二次戰後的四〇年代末期，五〇年代為主流藝壇所接受，這股浪潮一直維持到六〇年代初。見Wikipedia中Abstract Expressionism條。另波洛克、達庫寧、克萊因、以及托比等人之生平及藝術，見Edward Lucie-Smith, Lives of the Great Twentieth Century Artists (New York: Rizzoli International Publications, Inc.1986), pp.263-73, 288-90.

5　見朱景玄，《唐朝名畫錄》，收入于安瀾編，《畫品叢書》（上海：人民美術出版社，1982），頁87-88。

6　見巴東，《張大千研究》（臺北：國立歷史博物館，1996），頁235。

7　見李鑄晉，〈張大千與西方藝術〉，《張大千學術論文集 九十紀念學術研討會》（臺北：國立歷史博物館，1988），頁55-56。

潮流的「抽象表現主義」最可能成為他取鑑的對象。一則畫風由具象轉為抽象是許多大畫家所經歷的共同過程，即便中國古代許多大畫家的畫風也都曾由繁入簡。而張大千又是自年輕時代就對時代訊息嗅覺最敏銳的一名畫家，再加上當時的美國的克萊恩（Franz Kline，一九一〇—一九六二年）與托比（Mark Tobey，一八九〇—一九七六年）等人都融合東方書法入畫，如克萊恩的畫作雖是油畫，但有黑白單色的作品，也有多彩加入黑色油彩的作品（圖2），許多這類的精彩畫作就發生在一九五四到六〇年左右，張氏後來的潑墨與潑彩完全是與時代合拍的。

至於法國行時畢加索與趙無極對張氏的影響應是間接的，張氏在晚年（一九七五年）回憶當年與畢氏的會晤及對畢氏藝事的評價時指出：「畢氏……早期所倡立體主義，……突破寫實之約束，……其後，立體主義已為歐西現代藝術之里程碑，其影響於後進而導致新風者，固無論已，而畢氏頗不以此自矜，日以新構想以試新創作，一變再變，乃至千變萬化，曾無稍懈。」[8] 張氏在此一語道破了（也表示張氏對西洋藝術恐怕並非其自謙的「不甚了了」），畢加索不僅個人已成西方藝術的里程碑，後來的「抽象表現主義」便是在其影響下的新風。不僅如此，張氏當年去參觀和他自己作品同時展出的馬蒂斯作品展，馬氏也是影響「抽象表現主義」的重要人物之一。所以張氏一九五六年赴法可以說是親炙了當時蔚為風行的「抽象表現主義」的來源——立體主義與野獸派的代表人物及其作品，對他當時亟欲打破原有束縛，創立新風的心情大有推動的助力。而且野獸派以醒目、強烈的色彩作畫，即馬蒂斯作品中所宣示的「色彩本身即包含感染情緒的力量」，一定也給張大千以極大的震撼。

而張大千與趙無極會晤的一九五六這一年，正是趙無極自一九五四年走入抽象之路不久，他初期的抽

圖3　趙無極（1920-2013），《The River》，1956年，油畫，95×100公分，私人收藏。

圖2　克萊恩（Franz Kline；1910-1962），《無題》，1958年，油畫，17 3/8×14 7/8英吋，芝加哥藝術有限公司收藏（Collection of Art Enterprises, Ltd., Chicago）。

象作品是以甲骨文及青銅紋飾帶入畫面（圖3）。[9]。這種符號性的表現與張大千甫蓄勢待發的潑墨潑彩山水大異其趣，然而兩人有志一同的則是都受到當時世界潮流「抽象表現主義」的感發。[10]。由於彼此畫學背景與素養不同，兩人遂以不同的方式對此做出回應，但兩人都在各自的創作生涯中，不約而同的走入抽象的方向。因此法國之行對張氏而言，無論與畢加索的相會、馬蒂斯作品的接觸、或與趙無極互相

8　見張大千，〈畢加索晚期創作展序言〉，國立故宮博物院編輯委員會編，《張大千先生詩文集》（下）（臺北：國立故宮博物院，1993），卷6，頁68-69。

9　趙無極一九五四年由表現主義（學Paul Klee）轉入初期抽象，見蕭瓊瑞，《趙無極》，《中國巨匠美術周刊》，總號171期／中國系列071期（臺北：錦繡出版事業股份有限公司，1996），頁14。

10　林木也認為從一九五六年兩人在巴黎相會，一直到一九五九年張大千正式採潑墨方式作畫為止，趙無極的畫風一直是以一種細碎的、略顯拘謹的用筆在大量「岩畫」紋樣般組織之中構成畫面，與張氏大面積的潑墨潑彩風格迥異。見林木，《20世紀中國畫研究──〔現代部分〕》（南寧：廣西美術出版社，2000），頁461-462。

交換作品的談文論藝，對張氏原來即已透露的日趨抽象的新風格，可能都扮演著更加催化的作用。

一般以為他在一九五九年秋於巴西八德園所作瞬間蒼茫、墨色淋漓的《山園驟雨》（圖4）開啟了潑墨潑彩的序曲，因為此畫物象混沌、強調瞬間的即興印象，而且形式是截取式的西式構圖，與包含前、中、後景的傳統山水迥異。連張氏自己後來與畫家江兆申談話時都表示：「在此之前，我完全臨摹古人，……從這張畫之後，發現不一定用古人方法，也可以用自己的方法來表現。」[11]但是這張畫與傅抱石（一九〇四—一九六五年）於一九五五年所作的《風雨歸牧》（圖5）相比，無論在題材、特寫式的框景構圖、渾沌迅疾的筆墨、以及石綠渲染的樹叢，都十分近似。[12]

張氏在徐悲鴻（一八九五—一九五三年）的力邀下，曾於一九三四到一九三五年之間任教於南京中央大學藝術系，而傅抱石則於一九三五年七月自日本留學回國，也在中央大學任教，是以兩人曾有短暫的交集。然而傅抱石當時尚未發展出後來膾炙人口的「抱石皴」，受竹內栖鳳（Takeuchi Seiho，一八六四—一九四二年）影響的潑墨風格作品也尚未出現。而且張氏也不可能是三〇年代受到傅抱石的影響，到了五〇年代才「發作」出來，所以《山園驟雨》（圖4）與《風雨歸牧》（圖5）之間的關聯究竟該如[13]

11 原載林淑蘭、張三舜，〈藝壇人士談張大千畫藝〉，《中央日報》，1983年4月3日。林木，〈20世紀中國畫研究——〔現代部分〕〉，頁457。

12 傅抱石此畫的年代，見劉曦林，《傅抱石—中國巨匠美術周刊 中國系列007》（臺北：錦繡出版事業股份有限公司，1994），頁12。但是根據陳傳席，《中國名畫家全集—傅抱石》（臺北：藝術家出版社，2001）附錄圖片及李毅峰，《中國近現代名家畫集—傅抱石》（臺北：錦繡文化企業，1993），圖24，則標明此畫作於一九四五年。

13 見劉奇俊，〈竹內栖鳳的藝術〉，《東洋畫之美（1）竹內栖鳳》（臺北：藝術圖書公司，1990），頁5。

圖 5　傅抱石（1904-1965），《風雨歸牧》，1955年，紙本水墨設色，90×57公分，畫家家屬收藏。

圖 4　張大千，《山園驟雨》，1959年，紙本水墨設色，160×81公分，臺北鴻禧美術館藏。

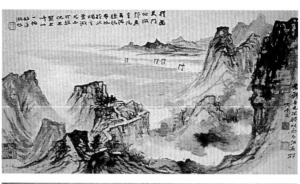

圖 6　張大千，《游南嶽衡山山水連作》四幀，1933年，紙本水墨設色，32×57公分，原臺北黃君璧收藏。

日本因素對潑墨潑彩的影響

然而張大千的潑墨潑彩與日本完全無關嗎？卻

兩人的潑墨表現後來發展迥異）。

墨畫風受日本影響，張大千卻是受西洋觸發，而且

現，應是在不同情況與際遇下的巧合（傅抱石的潑

石無關，五〇年代兩人在構圖與使用水墨的相似表

由此顯示大千此際的潑墨發展來勢洶洶，卻與傅抱

濤的僅有濃墨一個層次之潑墨還要來得自由奔放。

千的潑墨在淡墨上復有濃墨的盪漾奔馳，似乎比石

風堂藏石濤《破墨山水》冊之三（圖7）。然而大

應來自石濤（一六四二─一七〇七年）為多，如大

畫法，只是當時這些大量使用水墨暈染效果的影響

有任何接觸前，他早已有了墨意盎然、恣肆奔放的

衡山山水連作》四幀（圖6）看來，在未與傅抱石

何解釋？從張大千早在一九三三年便作出《游南嶽

圖 ⑦　石濤（1642-1707），《破墨山水》冊之三，《竹溪圖》，大風堂舊藏。

也不盡然。張氏十八歲（一九一七年）赴日學染織，一九一九年歸國返上海拜曾熙（一八六一—一九三〇年）、清道人（一八六七—一九二〇年）為師後，在畫風上並未見到明顯的日本影響，但是他與日本藝壇的聯繫從未間斷。一九二六年南畫家橋本關雪（Hashimoto Kansetsu，一八八三—一九四五年）等知名日本畫家與王一亭、劉海粟等中國畫家，在日本成立「解衣社」，同年又在上海成立了「中日藝術同志會」，張大千的二哥張善子亦加入為會員。[14]由遲至五〇年代張大千的作品仍然得自橋本關雪一事看來，日本對張氏之影響不可低估。[15]一九三一年張大千兄弟與鄭曼青等應邀赴日，為在東

14　見陳振濂，《近代中日繪畫交流史比較研究》（合肥：安徽美術出版社，2000），頁118。

15　張氏一九五二年左右曾作《張萱明皇納涼圖》，構圖完全出自橋本關雪一九二九年之作品《長恨歌》，由此例可見日本畫家對張之影響。關於張氏與橋本圖面的詳細比較，見Shen Fu, *Challenging the Past: the Paintings of Chang Dai-chien* (Washington D.C.: Smithonian Institution, 1991), pp.198-201.

京召開的「宋元明清名畫展覽會」審定作品，日本畫家橫山大觀（Yokoyama Taikan 一八六八—一九五八年）亦出席橫濱的宴會接風。橫山在繪畫上排除線條、重視色彩的主張雖並未對當時的張氏造成影響，但他想必接觸過這些日本「朦朧派」的作品。[16]

戰後張大千亦屢次赴日，尤其在一九五六年《大風堂名蹟》出版前後，曾在日本停留一段時日。[17] 在日停留的時日，他除了購買畫紙、筆墨、顏料外，也留意博物館與私人的中國畫收藏，大量流失於日本的梁楷（一一五〇—約一二一〇年）、牧谿（約一二一〇年—一二二一年）、玉澗（活動於十三世紀後半）等南宋至元代的水墨畫，甚至潑墨畫，正是他臨習古代風格時缺少的一塊，必定吸引了他的注意，例如他的《仿方從義江雨泊舟圖》（圖8），便是他於一九六〇年前後利用在日本購得之古畫改作而成。[18] 而此畫的前景之山固然極類方從義（約一三〇二—約一三九三年）的名作《高高亭圖》（圖9），但後景之山卻更與玉澗的《廬山圖》（圖10）相似，此時也正是張氏發展潑墨山水之際，除了西方「潑灑派」的觸發，從日本這兒直接與南宋至元代的潑墨作品接觸，也是不可忽略的因素。

另外張氏對色彩的敏感與日後潑墨、潑彩時常以金箋為底以及使用屏風作畫的偏好，應該也與日本有關。日本從桃山時期（一五七三—一六一五年）的狩野派（Kano School）到江戶時期（一六〇三—一

16 見陳振濂，《近代中日繪畫交流史比較研究》，頁159；傅申，〈略論日本對國畫家的影響〉，《中國、現代、美術 國際學術研討會論文集》（臺北：臺北市立美術館，1991），頁42。

17 見鶴田武良，〈張大千的京都留學生涯〉，《張大千學術論文集 九十紀念學術研討會》（臺北：國立歷史博物館，1988），頁199。

18 見巴東，《無人無我無古無今—張大千畫作加拿大首展》（臺北：國立歷史博物館，2000），頁115。

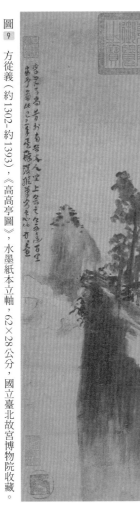

圖 9

方從義（約1302–約1393），《高高亭圖》，水墨紙本立軸，62×28公分，國立臺北故宮博物院收藏。

圖 8

張大千，《仿方從義江雨泊舟圖》，約1961年改畫，水墨紙本立軸，173×82公分，臺北私人收藏。

圖 10

玉澗（活動於13世紀後半），《廬山圖》局部，絹本水墨，35.5×62.7公分，日本岡山縣立美術館藏。

八六七年）的琳派（Rimpa）畫家都擅以金地作畫，造成金碧輝煌的裝飾性效果。另外唐代所流行的水墨及彩色屏障今天中國已不復見，但是在日本屢屢見之，如京都博物館所藏平安（七九四—一一八五年）晚期的六折《山水屏風》（圖11）。桃山時期除了狩野派的金碧屏障畫外，受牧谿影響最深的畫家長谷川等伯（Hasegawa Tohaku，一五三九—一六一〇年）的《松林圖屏風》將水墨帶入屏風，而且在水墨下猶有一層薄薄的金泥作底色，真是十足的既纖細又絢爛的大和情調。和日本交流數十年的張大千，中晚年喜作畫面連續的屏風畫，如他著名的《青城山通景屏》（圖12）就是潑墨於四折屏風，《四天下》（圖13）則潑彩於四折金地屏風之上，這種習慣，雖說也可能來自敦煌壁畫中使用金泥的作法，但日本影響無疑是決定性的。然而從另一個角度看，這也是張大千追本溯源的一環，他想盡辦法，從技巧到媒材，都要努力尋回中國畫已失去（但在日本仍流傳）的傳統。

圖 11 《山水屏風》六折，平安 (794-1185) 晚期，絹本設色，每折146.4×42.7公分，京都國立博物館藏。

圖 12
張大千，《青城山通景
屏》，1962年，紙本水墨
淺絳四軸屏，195×555.4
公分，臺灣私人收藏。

圖 13　張大千，《四天下》，1967年，金箋潑墨潑彩四軸屏，172.9×88.4公分，臺灣私人收藏。

潑墨先成功而後有潑彩

如果說張氏正式開始潑墨的年代是一九六〇年，則潑彩的發軔則在一九六三年。一九五九年的《山園驟雨》（圖4）畢竟還有太多筆觸及準確的形象，一九六〇年夏天作的《瑞士瓦浪湖》（圖14）已有大塊面積的墨漬大膽地蔓延滲透到山型的輪廓線外，到了同年十二月《大千狂塗》中的《黑山白水》（圖15）幀，則線條已完全失卻功用，山形是由兩大塊黑色墨塊構成。這張小幅作品雖然實驗性質濃厚，卻也因它成功的大筆掃出信心滿滿的墨團，導致兩年後更成功的大筆的畫出濃墨與淡墨互相交疊參透，墨色控制更為成功，線條幾乎就要卸下重責的《蜀楚勝跡冊》（圖16）。同年（一九六二年）的《青城山通景屏》（圖12）則是雲煙滿紙、氣吞河嶽的思鄉之作，至此，張氏的潑墨風格已告底定——不管是小品

圖 14　張大千，《瑞士瓦浪湖》，1960年，紙本水墨手卷，31×129.5公分，臺北國立歷史博物館藏。

圖 15　張大千，《黑山白水》，在《大千狂塗》內，1960年，紙本水墨冊頁，24×36公
　　　　分，臺北國立歷史博物館藏。

圖 16　張大千，《蜀楚勝跡冊》（十二開之一）《導江索橋》，1962年，紙本水墨冊頁，
　　　　24×35.5公分，臺北國立歷史博物館收藏。

圖 17

張大千，《瀑布》，1962年，紙本水墨立軸，33.5×11公分，臺北國立歷史博物館收藏。

冊頁的《黑山白水》還是大塊文章的《青城山通景屏》，小者固然遊刃有餘，充滿靈動的生意，大者也能駕馭得嚴謹而具備史詩般的氣魄。

比較一九六二年的潑墨作品《瀑布》（圖17）與兩年前同樣題材的《黑山白水》（圖15），兩年前大筆刷出的墨塊的墨色單一，筆觸直接，然而一九六二年的《瀑布》在雄據畫面三分之二、代表左右兩側的大塊岩壁的墨塊上，不但具備墨色的明暗層次，邊緣的水分氤氳流動，還有因勢利導的漲墨效果，顯見張氏的潑墨技巧與剛開始的階段相比，此時既能掌握大幅的面積，也已能隨心所欲。

潑墨既已成功，代表張氏潑彩的時代即將到來。但他的潑彩並非一蹴可幾，而有其漸進的過程。因為潑彩的技巧若與潑墨相比，顯然他無法援引，全賴自創。而潑墨的風格，不管是「精神上」的承襲唐代的王洽，或是「形式上」的繼承玉澗，在學理與操作面上，都容易實行得多。尤其他早年學石濤時，就已經有許多墨色淋漓的作品，如前述一九三三年贈黃君璧的《游南嶽衡山》，同年的《蓮嶽一角》，以及一直到一九四〇年為大收藏家龐元濟（一八六四—一九四九年）補畫在中日戰爭中遺失的石濤冊頁《南山翠屏》（圖18）中，也曾在圖面右上方使用大量的潑墨。可見潑墨對他已非難事，只是早年石濤對他的啟發只限於潑墨，在色彩方面，石濤雖有用色線作山脈及用花青與赭石塗遠山之作（美國大都會藏石濤《山水蔬果花卉》冊頁第七開，上海博物館《細雨虯松》等），但色既淡雅，形式上也「不逾矩」。

此外石濤還有所謂「仿張僧繇沒骨法」的畫作，如《唐人詩意圖冊》第五開（圖19），石濤在畫上題道「吾以張僧繇沒骨法圖此」，但畫面仍以墨色為主，山石也依然有皴法，並不能對張氏後來發展的波瀾壯闊、雄奇大膽之潑彩有太大助益。20

19　張大千在一九三四年曾向龐氏借其所藏石濤《溪南八景》來臨，但日軍侵華期間龐氏收藏受到損失，原有八景僅餘四頁，因此要求張氏再依照其臨本補寫四幀，遂還原成原有之八頁，見現藏上海博物館石濤《溪南八景》後所附龐虛齋（元濟）之跋語。

20　《唐人詩意圖冊》為民初收藏家潘仲麟所藏。張氏應還見過龐萊臣所藏石濤一七〇〇年所作《山水花卉圖冊》第四開，上有石濤題「清湘老人春日以沒骨雜飛白法」等作品，不過石濤在這二作品中除了遠山用沒骨，主要山水結構仍有皴法，色彩也都淡雅。見吳惠寬，南藝碩士論文〈張大千早期（1920-1940年）的石濤收藏及對其山水畫之影響〉（國立臺南藝術大學碩士論文，2011年7月），頁64。

圖 18　張大千補畫，石濤冊頁《南山翠屏》，在《溪南八景圖冊》內，冊頁第七開，1940年，
　　　紙本設色，31.5×51.8cm，上海博物館藏。

圖 19　石濤，《唐人詩意圖冊》八開之五，紙本設
　　　色，23.3×16.5公分，北京故宮博物院藏。

對董其昌的評價分三階段

一九六三年他從巴西赴紐約開畫展，畫展目錄的封面是一張《秋山圖》（圖20）。[21] 上面題道：「精鑒華亭莫漫訝，誤將蒲雪許楊昇。老夫自擅傳家筆，如此秋山得未曾。董文敏盛稱楊昇潼關蒲雪圖，而吾家僧繇秋山紅樹實為沒骨之祖，此圖約略似之。」[22] 畫中的題材是他從早年就一再從事的沒骨山水，但早年他在沒骨山水上之題跋，顯示的是他對董其昌的仰慕與追隨。如一九三五年《峒關蒲雪圖》（圖21）上所題：「唐楊昇有此，董文敏數仿之，此又仿董者。」表示他是經過董其昌來學習沒骨風格的。但是到了中年的階段，他卻對董其昌提出質疑，一九四九年在《仿張僧繇峒關蒲雪》（圖22）上的題跋「此吾家張僧繇也，繼其法者，唐有楊昇，宋有

圖20　張大千，《秋山圖》封面，1963年，紙本水墨設色立軸，79×61公分，1963年紐約展刊（James Cahill編，Hirschl & Adler畫廊展）目錄編號33。

Exhibition of Paintings by CHANG DAI-CHIEN

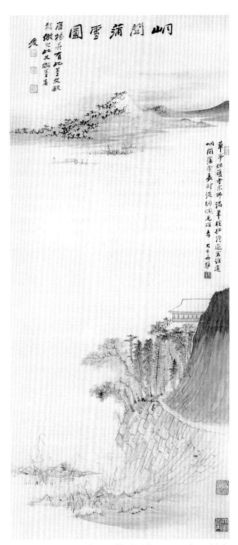

圖 22　張大千，《仿張僧繇峒關蒲雪》，1949年，紙本水墨設色立軸，116.5×39.5公分，私人收藏。

圖 21　張大千，《峒關蒲雪圖》，1935年，紙本水墨設色立軸，99.5×43.5公分，臺北私人收藏。

21 此目錄為高居翰（James Cahill）編，畫展則在紐約赫西爾艾德勒（Hirschl & Adler）畫廊舉行，見舊香居主編，《張大千畫冊暨文獻圖錄》，頁35。

22 見王方宇，〈從張大千看張僧繇〉，《張大千紀念文集》（臺北：國立歷史博物館，1988），頁19；又見王耀庭，〈與古人對畫，畫中有話──大千寄古〉，《張大千110歲書畫紀念特展》（臺北：國立歷史博物館，2009），頁41-42。

王希孟，元無傳焉，明則董玄宰，戲墨之餘，時復為之，然非當行。」裏，他已公開挑戰董其昌，認為沒骨係張僧繇（活動於五〇〇—五五〇年）之法，只是興之所至，偶而為之而已，其實並不專精。進入晚期的這項有關沒骨的言論更進一步對董其昌有譴責之意，認為董其昌當初將沒骨風格推許給唐代楊昇（活動於七一三—七四一年）根本是一項錯誤，正代表了張氏對沒骨著色山水的三階段認知上的改變，以及他在沒骨山水上先後不同的發展步調。早期他經由董其昌而「認識」了六朝的張僧繇與唐代的楊昇，並在董其昌的影響下，開始他對放棄線條、僅用色彩的沒骨山水之嘗試。但是中年以後，隨著他遠去敦煌、接受壁畫的陶冶，他對一部繪畫歷史中使用色彩的脈絡已了然於心，再加上他從無間斷的收藏古畫並一再臨摹所得到的經驗，使得他的閱歷與識見不再宥於晚明人的框架，所以對董其昌憑自己的一些想像欲建立學理上根據的「沒骨山水」體系，已經不信服，遂提出董其昌不過是「非當行」（外行）的評論。晚年的他更富自信，乾脆責怪董其昌「編造」出個楊昇，其實沒骨之創，還是應該歸功張僧繇才對。

雖然張僧繇在唐代許嵩（約活動於七一三—七六一年）《建康實錄》的記載中，曾畫過「凹凸花」，[23] 然而他究竟與沒骨山水有何關係是大成問題的。[24] 經過敦煌之旅後，張大千對董其昌的不以為然，語氣一次比一次嚴峻，其實晚年此跋一方面說明了他認為中國沒骨山水的發展源頭可直追六朝，另一方面也反映了他一生在「仿古」與「鑑古」上，與董其昌一較高下的拉鋸戰中，他已明顯的看出了自己的優勢。而且他彷彿預見了自己所從事的一場色彩革命，不但將延續張僧繇沒骨山水的香火，也將展開青綠山水史上前無古人，且非董其昌所能夢見的一個全新的篇章。

圖 23　董其昌（1555-1636），《仿張僧繇西山雪霽》，《燕吳八景冊》之五，1596年，絹本設色冊頁，上海博物館藏。

然而此圖雪山上的紅樹，仍然持續他早中期所作的《峒關蒲雪圖》系列中的畫法，而這樣的描繪，正來自董其昌《燕吳八景冊》中《仿張僧繇西山雪霽》（圖23）中的畫面！早期一九三五年仿楊昇的《峒關蒲雪圖》（圖21）中，他的筆法與山石結構泰半來自石濤與黃山畫派，中期一九四九年的《仿張僧繇峒關蒲雪圖》（圖22）中，他進一步使用了董源（活動於九三〇—九六〇年）的披麻皴概念及類似《寒林重汀》（圖24）裏的山水結構。如果以此二張加上一九六三的《秋山圖》（圖20）代表他著色山水的三階段發展，則明顯看出他早年在色彩的解放上受到董其昌的啟發，然而山水主體仍不脫石濤影響。中年力求上追董巨，山水結構變得更為沉厚深遠。然而晚期這張

23　見許嵩，《建康實錄》（北京·中華書局，1984），卷十七，頁686；又見 Wen C. Fong, "Ao-t'u hua or 'Receding-and-Protruding Painting' at Tunhuang," in *Proceedings of the International Conference on Sinology: Section of History of Art* (Taipei:Academia Sinica,1981), pp.73-94.

24　根據畫史記載，從陳姚最（五三五—六〇二年）《續畫品》或唐代的張懷瓘（活動於七一二—七五六年）和張彥遠（八一五—九〇七年），乃至南宋的周密（一二三二—一二九八年）等的著作，都指出張僧繇工於佛教壁畫與人物畫，從未有提及張僧繇擅長青綠「沒骨山水」者。見前文〈張大千早期（1920-1940）的青綠山水——傳統青綠山水在二十世紀的復興〉，註19-21。

《秋山圖》中，卻已找不到石濤與董巨影子，而變得更像他自己！雖然此畫中山形是厚重的，但卻無中期那種刻意學董巨時模仿古畫的痕跡，而且更重要的是，此際他的用色與用墨都顯得更隨性天然，不僅沒有中年學董巨時明顯描摹的墨色皴線，青綠與硃砂的使用，也不似早年的謹守分際，而是如水彩般的濃淡自如。

潑彩的誕生全為自創

但是這幅具象山水畢竟還只是色彩解放的前奏，同年的瑞士《少婦山》（圖25）構圖變得已似西畫，遠處雪山僅以墨線勾勒輪廓，近山則以綠色淡染，再用墨色暈開提醒，畫面一片朦

圖24　傳董源（活動於937-976），《寒林重汀》，絹本水墨設色立軸，179.9×115.6公分，日本黑川古文物所藏。

朧。此畫可視為青綠潑彩的先聲，但它構圖雖已「解放」，唯色彩仍如水彩般透明淡雅。同年的嘉平月（農曆十二月），他向潑彩又邁進了一大步！一九六三年在巴西八德園家中所作的《潑墨青綠山水》（圖26）與《觀泉圖》（圖27）是潑彩風格最早的嘗試與宣告。

與半年前的作品相比，《秋山圖》只是活潑的具象畫，而此二作卻已將具象完全混沌化，且墨與色渾然一體、界線頓失。兩畫之中，雖然《觀泉圖》色塊堆積技巧的青澀與不完美非常明顯，但它遠比前者更為大膽也具代表性。

《觀泉圖》的構圖與張氏一九四七年所作的青綠山水《西康游展》（圖28）非常接近，但是在早年的畫中，皴法與輪廓線是畫面的主幹，青綠只是薄塗

一層做裝飾，使之更明亮而已；在張氏的新作中，不僅皴法與輪廓線俱已解體，變得大塊文章、模糊不清，青綠的色澤則在主要山體上大幅度沉積流動，而且它一躍而為畫面的主角！此時青綠的角色與前期大不相同，它不再是平面的，而是擔負了肌理、深度甚至情緒的視覺效果。

這一年的雙幅山水掛軸在潑彩上的突破，顯示了一些別具意義的特色，導引著未來的走向：

其一，它們的尺幅都很巨大，因此視覺上深富張力與震撼力。其二，雖然石青石綠結合水墨的作法是由張氏前期作品發展而來，但是前期是皴法上罩以青綠，皴

圖 27　張大千，《觀泉圖》，1963年，紙本水墨潑彩，134×68公分，大風堂收藏。

圖 26　張大千，《潑墨青綠山水》，1963年，紙本水墨潑彩，136×68公分，大風堂收藏。

法與墨線擔負著寫形的功用，色彩只是裝飾。此際是潑墨潑彩並施，色彩開始擔負起賦以畫面形式的重責。其三，潑彩中有些不可測的因素，然而這些「不可測」又在某種程度上受畫家人為的操控，是以這段時期張氏的畫作上會有「胸無成竹」、「闖混沌手」、「直造古人不到處」等鈐印，這也代表一種全新的創作態度。

　　兩年後（一九六五年）的秋天，他在倫敦著名的格羅斯文諾（Grosvenor Gallery）展出四十件近作，展品大部分是比較抽象的大潑墨作品，其中《青城山通景屏》（圖12）是布置在展場中心位置的壓軸之作。25 在這次展覽中他的潑墨作品已很精采，但潑彩還不是主力。由其中兩幅作品《山市晴嵐》（圖29）與《秋山圖》（圖30）中，可以看出他由潑墨演變到潑彩的歷程。他的《山市晴嵐》只將南宋禪僧玉澗的潑墨作品《山

25 該畫廊專門代理許多西方現代名畫家的作品，包括康丁斯基（Wassily Kandinsky，一八六六—一九四四年）、米羅（Joan Miro，一八九三—一九八三年）、瑪格瑞蒂（René François Ghislain Magritte，一八九八—一九六七年）、亨利摩爾（Henry Spencer Moore，一八九八—一九八六年）等，見李鑄晉，《張大千與西方藝術》，頁56。

圖28　張大千，《西康游展圖冊》之一，1947年，紙本水墨設色，62.7×36.8公分，成都四川省博物館藏。

市晴巒》（圖31）易一字，相較之下，玉潤的潑墨
較局部，且示形的部分仍有筆觸的痕跡，然張大
千卻作大面積的潑墨，墨色比玉潤的淡墨要沉鬱，
且墨色沉積漬透氳氳流動之效果，為玉潤所無。
另外，張氏將玉潤由右上至左下的對角線構圖改
為均衡的將山頭集中在畫面上方，採取上實下虛
的策略，然而藏在潑墨山形間的屋宇則完全脫胎
於玉潤。其實由畫名可知，張大千此畫的靈感便
來自玉潤，甚至由此畫與玉潤的關係可充分說明
他潑墨之風與南宋禪畫山水之間的一脈相傳！

而由《山市晴嵐》（圖29）到《秋山圖》（圖
30）中的大幅度用墨，也可看出此際他的色彩還
不能獨立作業，尚要倚賴大量墨色方能成章。和
一九六三年紐約畫展的《秋山圖》（圖20）相比，
一九六五年倫敦展的《秋山圖》（圖30）已從具象
變為半抽象，其實畫面中重要原素仍是石青、石
綠的山色與紅葉，但倫敦版的紅葉變為為紅點，

圖 29　張大千，《山市晴嵐》，1965 年，紙本水墨，54.5×72公分。1965年倫敦展刊目錄（Basil Gray 編，Grosvenor畫廊展）編號21。

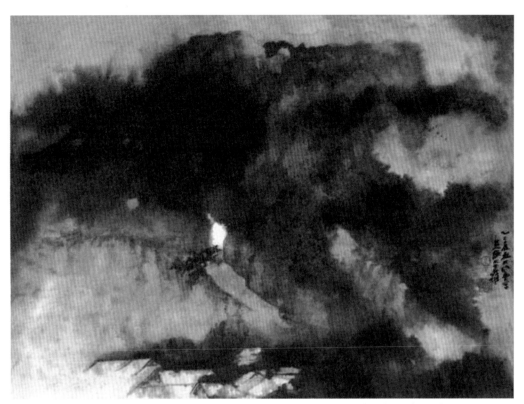

圖 30　張大千，《秋山圖》，1965 年，紙本水墨設色，54.5×72 公分。1965 年倫敦展刊目錄（Basil Gray 編，
Grosvenor 畫廊展）編號 6。

圖 31　玉澗，《山市晴巒》，紙本水墨，33×83.1 公分，日本出光美術館藏。

圖 32　張大千，《潑墨瑞士雪山》，1965年，絹本潑墨潑彩，172.7×343公分，臺北私人收藏。

浮泛於大片墨色之上，而墨塊的背後，又與青綠色彩相遇撞擊。一九六五年《觀泉圖》（圖27）兩者都是潑彩的初期作品，但兩者的作法似乎不太相同，《觀泉圖》先以墨色定出結構，再上大膽的青綠色塊，倫敦《秋山圖》卻是先施青綠再潑灑墨色，顯見此時他的潑彩還在實驗階段，所以沒有一定的準則。

而且兩圖不但潑彩僅限於畫面的局部，而且都是先有結構（畫出具體雛型）後再上色，而非後來得心應手後，直接潑灑色彩，再收拾細節。

一九六五年底在巴西所作的《潑墨瑞士雪山》（圖32）與《幽谷圖》（圖33），使得他的潑彩風格又有新的進境。歐遊時他與畫家及收藏家友人王

圖 33　張大千，《幽谷圖》，1965年，絹本潑墨潑彩，
　　　　269×90公分，臺北私人收藏。

季遷暢遊了瑞士名勝，歸來巴西後所
作的《潑墨瑞士雪山》（圖32）尺寸與
氣勢都驚人。[26] 一九六八年張氏在繪贈
給王季遷的一幅山水題跋上寫道：「三

年前季遷伉儷與予夫婦遍遊瑞士，每至勝處，季遷輒大呼曰葛仙翁葛仙翁！蓋詫其山石皴法大似王叔明《稚川移居圖》也……」[27] 這段題跋非常精采，讓我們認識到，一般人觀畫時，往往在繪畫中體認到自然；但是作為畫家與收藏家的王季遷與張大千，卻在自然中看見畫理，而且是元代王蒙的畫跡。張大千自中年以後，用功於王蒙數十載，[28] 聽到此語——將瑞士山水比擬於王蒙的《葛稚川移居圖》，焉有不興奮之理？雀躍之情，躍然紙上。

此幅《潑墨瑞士雪山》（圖32）裏，首度出現了抒情與詩意的韻味，這是張氏的潑墨潑彩作品裏前所未見的。《青城山通景屏》（圖12）雖然魄力極大，但只見布局的匠心與懾人的氣勢，最早的潑彩《觀泉圖》（圖27）則大筆地表現出施彩時的格局與豪氣，但是他尚無法用色澤經營出氣氛與情感。然而在《潑墨瑞士雪山》中，或許是令人心盪神馳的旅遊經驗，或許是王蒙的聯想使然，不僅潑墨部分黑處深不可測，與空白絹布接觸處則深淺流漾，煙霧迷離，而右上方隱約露出山頭上交織著網狀的皴紋，不能不讓人想起四〇年代張氏曾反覆臨仿的王蒙山石上的肌理。尤其前中景墨塊上所漂浮著石青與石綠的色彩，雖然面積不大，是在一片漆黑的墨色襯托下，益發顯得輕盈舞動，如夢似幻。

同年的《幽谷圖》（圖33）延續著同樣的經驗，便是在潑灑墨彩的自然流動外，作者再輔以匠心獨運的皴紋與暗示的山形，於是右上方的墨彩與層層相疊的山峰便能帶領觀者進入一個深不可測的空間。作者此時操控墨彩的能力也更為圓熟裕如，左邊黑暗岩壁上冒出一線光，彷彿范寬《谿山行旅》中垂直瀑布的突兀效果，但更具偶發性。這一道幽光與圖面正下方深黑陰暗的峽谷中忽然湧出耀眼的一團藍色（石青）可謂神來之筆，這既要拜墨彩之間相互激盪出的美妙效果，更要歸功於畫家的誘發與經營。

此畫值得注意的還有畫家此年開始在潑彩畫中使用紅色，使畫面看來繽紛燦爛，尤其黝黑的畫面中，陡地冒出幾點鮮紅，充滿視覺的張力，比半年前倫敦展《秋山圖》（圖30）中紅色的運用成功許多。畫幅左右兩側與幽谷中若隱若現的紅色，如果按照中國青綠山水的傳統，應該代表的是紅葉，畫家在潑上硃砂的那一剎那，心中或許飄過的是董其昌的紅葉、藍瑛的紅葉、也更可能他自己早年《峒關蒲雪》中的紅葉。張氏終於在潑彩山水畫上交出一張令人激賞的成績單，其實此畫構圖係從一九六二年甫入抽象的潑墨《瀑布》（圖17）變化而出，但當時僅有極簡的結構與初步的墨色技巧，經過三年的摸索與試煉，張氏已能以潑墨潑彩的形式表達出北宋山水雄偉磅礴的氣勢、廣袤幽深的空間，加上北宋山水所無的——非常現代感的色與墨激盪下的抽象形式、與色彩本身所具的感性。

《潑墨瑞士雪山》（圖32）與《幽谷圖》（圖33）雖然都堪稱傑作，但兩畫仍然以潑墨為基礎，尚非純「潑彩」——只是墨與彩之間的結合與激盪已經變得渾然天成，而不似早先摸索時期的生澀與富實驗性了。經此淬煉，張大千逐漸能使用彩度極高的青綠，且主客易位，色彩占盡上風，墨色退居次要。

26 一九五三年時，張大千曾由阿根廷赴美國紐約參加畫展，並與王季遷共遊尼加拉瓜大瀑布，見傅申，《張大千的世界》（臺北：義之堂文化出版事業有限公司，1998），頁222。一九六五年歐遊又與王季遷結伴，但兩人之間的畫風並無太大關係。王季遷是張大千早年老友吳湖帆（一八九四—一九六八年）之學生，但王比較「現代」的繪畫風格發生於一九六〇年代晚期及七〇年代，比張氏潑墨潑彩的時間晚，且畫風也大不相同。關於王季遷畫風的成長與變化，見James Cahill, "Introduction," C.C.Wang Landscape Paintings Introduction by Cahill (New York: Hsi An T'ang, 1986) p.11.

27 見Mark Johnson, "A California Reintroduction," Chang Dai-chien in California (San Francisco: San Francisco University, 1999), pp.19, 60.

28 關於張大千畢生對王蒙所下的工夫，見傅申，〈王蒙筆力能扛鼎　六百年來有大千——大千與王蒙〉，《張大千學術論文集　九十紀念學術研討會》（臺北：國立歷史博物館，1988），頁129-176。

進入潑彩全盛期

一九六七年是張氏在風塵僕僕中，創作豐收的一年，也是他潑彩創作登上高峰的一年。七、八月間，張氏先後在美國加州的史丹佛大學美術館及卡麥爾（Carmel）城的萊克畫廊（The Laky Galleries Ltd.）展畫，回到巴西後他陸續作了《秋山夕照》（圖34）、《山雨欲來》（圖35）、《瑞士雪山》（圖36）等畫。[29] 身為一般人心目中的「國畫大師」，這些作品在張氏一生的創作中，無疑是最大膽、最具挑戰性，也最富現代性的，畫面上與中國山水的聯繫及文化意涵已降到微乎其微甚至令人難以察覺。前年的《幽谷圖》（圖33）猶以黝黑的墨色為底，再灑潑上斑爛的彩色，在《秋山夕照》（圖34）中，他卻嘗試著完全不仰賴墨，單只用彩色便建構起雄奇偉岸的畫面。《秋山夕照》（圖34）在用色與構圖上幾乎脫胎於一九三八年的《黃山雲海》（圖37），但是比較起三十年前，當時鮮艷的色彩都填充於固定的框架內，他猶謹守著「隨類賦彩」的概念，如今不但山水的形式得到解放，最重要的是他對色彩觀念的改變──畫中色彩就是形式，色彩就是感情！所以三十年前的白雲一朵朵形狀拘謹一致，此畫中的白雲卻洶湧流動，放任自在的與石青石綠激盪湊泊，張氏從三〇中葉至五〇年代長期一直努力不懈探索再三的「沒骨山水」，在此終於奏出一曲瑰麗動人的五彩詩歌。

[29] 《秋山夕照》上的題款為：「爰翁丁未八月五亭湖上」。《山雨欲來》及《瑞士雪山》之介紹，見傅申，《張大千的世界》，頁280、282。

圖 34　張大千，《秋山夕照》，1967 年，紙本潑墨潑彩，192×103.5 公分，
　　　　香港梅雲堂收藏。

圖 35

張大千，《山雨欲來》，1967
年，紙本潑墨潑彩，93×116
公分，大風堂收藏。

圖 36
張大千，《瑞士雪山》，1967年，
紙本潑墨潑彩，67 ×92公分，
大風堂收藏。

同年的《山雨欲來》（圖35）、《瑞士雪山》（圖36）則比潑彩已極成功的《幽谷圖》（圖33）、《秋山夕照》（圖34）更進一步，連傳統山水中「上留天、下留地」的習慣也澈底拋棄。《山雨欲來》是全滿的構圖，墨色之上氣勢萬鈞地湧動著耀眼的寶石藍與翠綠顏料，一發不可收，暮靄沉沉的氣氛中，卻有一股風起雲湧、氣吞八方的大自然力量從四面八方排山倒海而來。細看左下下方留白處若隱若現的樓宇，呼應著以泥金書寫的唐人詩句：「溪雲初起日沈閣，山雨欲來風滿樓」。圖中厚重的石青石綠顏料與墨色的搭配，當是張氏從中年以後即不斷從宋代的青綠山水及他自己所藏的《江堤晚景圖》中學習而來，而右

圖 37　張大千，《黃山雲海》，1938年，紙本設色立軸，132.5×58公分。

下方從畫面跳出，閃爍奪目、熠熠生輝的金色題跋，則來自他敦煌的經驗。

張氏此畫真為青綠山水帶入一全新境界。歷史上的青綠山水皆是靜態的，此畫卻是動態的。和傳統中描繪大自然剎那間風雲變色題材的繪畫相比，他此畫也是創舉。如明代浙派畫家呂文英（一四二一—一五○五年）的《風雨山水》（圖38），雖也描繪風雨來臨時的景象，然對角線構圖，大筆斜刷的狂風暴雨，都極刻意且形象精準；至於吳派文人沈周（一四二七—一五○九年）的《雨意圖》（圖39）則以率

圖 39　沈周（1427-1509），《雨意圖》，
　　　　1487年，紙本水墨立軸，67.1×30.6
　　　　公分，臺北國立故宮博物院藏。

圖 38　呂文英（1421-1505），《風雨山水》，絹本水
　　　　墨設色立軸，168×102.2公分，美國克利夫
　　　　蘭美術館收藏。

意筆墨勾勒出一派迷濛而詩意盎然的景致，寫意的山形、樹木浮現在一片留白的煙雨背景中。它們雖然描繪相似的題材，然而觀張氏之作，通篇墨彩流動沉漬，僅右上方及左下角烏雲密布下忽地冒出強烈之「光源」，不僅造景奇，造境亦奇，完全不仰賴傳統對風雨景緻的布局，與呂文英及沈周之構思完全不同。

尤其張氏能將大自然風生水起、銳不可當的懾人氣勢及瞬間造物神奇之美表現得如此氣象萬千，這份功力既非講究內斂與含蓄的傳統文人畫所長，就是院畫與職業畫家的傳統，也是工謹細緻為多，而無此大氣磅礴的魄力與變化！

《瑞士雪山》（圖36）也是一幅構思新奇、幾乎前無古人的青綠山水。它的構圖取景來自全方位、略無留白，有如取自相片的擷取性角度。一九三二年張氏曾拍攝黃山影像三百張，並以相片作為他的畫稿。[30] 但是他早期所描繪的黃山卻仍遵守傳統繪畫的構圖方式，而無此畫的全滿布局與剎那性。但若說此畫完全與傳統脫鈎，卻也未必，它代表張氏一生將青綠山水與雪景相結合的努力，終於綻放出令人驚艷的結果。張氏一九三五年《峒關蒲雪圖》（圖21）猶受董其昌《仿張僧繇西山雪霽》影響，在綠色山頭上覆蓋著白雪，一九四九年的《仿張僧繇峒關蒲雪》（圖22）中白雪與青色山脈的互相滲透，已有了一些自然的肌理。一九四八年的董巨風格《溪山雪霽》（圖40）也嘗試結合雪景與青綠，而且開始有若干光影的效果。

可是以往的嘗試，皆無此次的大膽與生動。通篇墨色與石青交織出豪氣萬千的大塊文章，迷離的青黑上流淌著依稀可辨的皴紋水痕，是石濤抑是王蒙的皴法已難判別，最精采的是右方在金色畫紙上倏乎而下的雪花片片，彷彿是山脈的受光面在陽光映照下，忽地展現如此晶瑩剔透的奇景，雪花的形狀美麗自然，渾然天成。在左方幽暗的深青色襯托下，這片微光下的雪景益發顯得奪目燦爛，動人心魄。此畫

圖 40　張大千，《溪山雪霽》，1948年，紙本設色立軸，71.2×18公分。

30 傅申，《張大千的世界》，頁116。張大千所攝的七張黃山照片，見汪毅編著，〈讀張大千、張善子《黃山畫景》攝影集〉，《張大千的世界：聚焦張大千》（成都：四川出版集團四川美術出版社，2008），頁57-62。

最成功處在於大量白粉的運用，山頂與山腰處的積雪以白粉潑灑，彷彿似油畫中的用法，造成強烈的光影效果。張氏自一九五六年走訪歐洲，遍訪從文藝復興時代巨匠到近代西方藝壇巨擘的作品所埋下的種子，終於在此畫中開花結果。[31] 他把西方繪畫中的光影明暗與青綠山水相結合，其結果是以「闢混沌手」般的無比魄力，不著痕跡地巧奪造化之功。

一九六七年的確是張大千在潑彩上大有突破的一年，不僅佳作連連，他自己也感覺到：「我最近已能把石青，當作水墨那樣運用自由，而且得心應手。」[32] 這股創作的氣勢一直持續到一九六八年的《愛痕湖》（圖41），圖中描繪他一九六五年歐游時，憩息於愛痕湖（Aafchen Sea）所看到的景色。其實一九六六年他也有一幅《愛痕湖》（圖42），上題「年前與藝奴漫遊歐洲，從瑞士入奧國，宿愛痕湖二日」。[33] 雖則兩幅景緻相似，都是橫幅平遠構圖，四山環繞，中間一水盪漾，然而兩者的氣勢卻大不相同。先前畫的那張布局較為安定穩重，墨與彩的使用也相對平和淡雅，細節如苔點、紅樹、屋舍的描繪也都很細緻。

但是經過一九六七年在潑彩上的大突破以後，第二幅《愛痕湖》（圖41）的用色既濃洌又大膽，以暗黑為底的山脈上，流淌著的是飽和度極高的霽藍與翡翠般的綠，耀眼極了！[34] 另外白粉的使用在前一年《瑞士雪山》（圖36）中曾造成強烈的光影效果，在此幅中，則既戲劇化又氣勢驚人，不僅與青綠黑背景形成強烈對比，色彩的激盪隨機而深富立體感，在如浪花捲起千堆雪般的銀白中，讓人驚詫的發現其動勢宛若一條遊龍。[35] 另外在構圖上，前一張《愛痕湖》（圖42）也較靜態，是先有形式再益之以青綠，而此幅之色彩則既濃艷又具獨立生命，使得後山如有風雲湧動、前山則顯深邃而有狂飆之勢。比起前一幅僅有平遠之色，此幅更有深遠、高遠之意，而且遠望氣勢如虹，近觀則左方還有藉筆勢引導的皴法筆意，

豪邁中卻仍蘊含著細膩。雖然是近乎抽象的一幅潑彩青綠山水，但它仍然生動地闡釋了北宋郭熙（約一○二○—一一○○年）所拈出的真山水需「遠望之以取其勢，近看之以取其質」的美學標準！[36]

除了山水長卷外，大千潑彩作品中採這樣橫而狹長構圖的比較少見。而這兩張瑞士湖山，雖一平靜安詳，一湧流激情，卻都隱含大千早年收藏一張南宋青綠山水《西塞漁社圖》（圖43）的影子。《漁社圖》是南宋士大夫、詩人兼畫家李結（一一二四—一一九七年前）的作品，畫中描繪他位於西塞山前、雪水環繞中的「漁社」——既是他的隱居樂土，也是他的詩社。《漁社圖》是手卷形式，結構呈平遠之勢。大千的這兩張湖景，也是一衣帶水，山脈環湖而橫向迤邐展開。大千的山形和《漁社圖》一樣，仍是董源式和緩低矮的山坡，屋舍也依偎在山腳湖畔，只是李結的漁社，變成了瑞士的鄉間小屋，李結淡雅抒情似夢的青綠，大千也毫不遲疑地傾瀉成層次豐富變幻、神秘耀眼、又具爆發力的大青綠。圖像中疊加著

31　一九五六年張氏曾於羅馬觀摩文藝復興時代巨匠，包括達文西、米開郎基羅、拉斐爾等的作品，見謝家孝，《張大千的世界》，頁207。

32　見謝家孝，《張大千的世界》，頁253。

33　一九六六年的《愛痕湖》上還題有：「湖水悠悠漾愛痕，岸花搖影狎波翻。只容天女來修供，不遣阿難著體溫。」一詩，究竟是哪位「藝奴」與大千共遊愛痕湖，使他留下浪漫的詩句，目前仍不清楚，見傅申《張大千的世界》，頁266。不過據張氏幼子張心印告訴筆者，與張氏同遊瑞士的有一名晚輩張小姐，但她並未進入奧地利，因此與張氏同遊瑞奧的女性仍只有張夫人徐雯波女士。

34　此幅《愛痕湖》（一九六八年）曾於美國紐約、芝加哥、波士頓等地巡迴展出，在方聞（Wen Fong）教授一九六八年為張氏所編、展於Frank Caro畫廊之畫展目錄中，此幅編號為18，見《張大千畫冊暨文獻圖錄》，頁43。

35　方聞教授二○一○年七月六日在臺大藝術史研究所主辦的「張大千的繪畫」學術座談會中，以〈從張大千到劉丹〉為題演講，他認為張氏《愛痕湖》的構圖中隱含著一條龍，同時其中包括北宋山水高遠、深遠、平遠三種概念。

36　見郭熙、郭思，〈山水訓〉，《林泉高致》，收入俞劍華，《中國畫論類編》（香港：中華書局，1973），頁634。

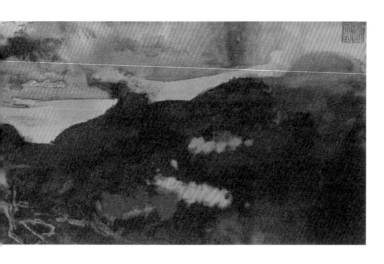

圖 41　張大千，《愛痕湖》，1968 年，
　　　　紙本潑墨潑彩，75×255 公分，
　　　　臺北私人收藏。

圖 42　張大千，《愛痕湖》，1966 年，
　　　　紙本潑墨潑彩，67.8×188.8
　　　　公分，臺北私人收藏。

圖 43　李結（1124-1197 以前），《西塞
　　　　漁社圖》，約 1170 年，絹本水
　　　　墨設色手卷，40.7×135.5 公分，
　　　　美國紐約大都會博物館藏。

歷史與記憶是如此奇妙，誰知在《愛痕湖》這充滿現代感的寫實景緻背後，卻還交織著南宋士大夫的桃花源之夢，以及他們對心靈淨土的追求。37

故國河山在記憶中永不退色

潑彩達於巔峰的一九六七這年稍早，他在巴西還完成了潑彩在金箋屏風上的《四天下》（圖13），所謂四天下，指的是巫峽、夔門、劍閣、與峨嵋，張氏曾自豪的形容故鄉的山水：「蜀中山水佔天下四絕：巫峽天下奇，夔門天下險，劍閣天下雄，峨嵋天下秀。」38 由於作品是要寄贈鄉長張岳軍並祝賀其壽誕之用，自然以故鄉的山水為題材最為合適。比較起早年相似的題材如描繪巫峽及峨嵋等作品，此屏顯得自由又寫意，不只掙脫了線條的束縛，且青綠的潑彩在金地上也極為炫目且具裝飾性。然而與同年其他一空倚傍、大膽突破的潑彩作品相比，受限於對實景，如山形、屋宇、樹木、與瀑布的忠實傳達，此屏相形之下略為拘謹——當然也有可能是金地屏風的質地限制了潑彩奔放的效果。

成於一九六八年的《長江萬里圖》（圖44）畫長江由都江堰索橋開始，經三峽、武漢、廬山、上海，一直到吳淞江流入東海為止。全卷迤邐浩蕩，氣勢驚人。與《四天下》（圖13）只呈現蜀地四座名山相較，此畫描繪的地域如此之廣闊，困難度自然高得多。歷史上雖曾記載唐代李思訓（六五一─七一六年）及吳道子（約六八○─七五八年）都曾畫過嘉陵江三百餘里山水，前者因精工描繪「累月方畢」，後者則胸有成竹「一日而畢」，但這項說法不見得真實，且也無畫跡流傳。39 目前能有此規模的山水長卷應該只有北宋

王希孟（一〇九六—約一一一六年）《溪山清遠圖卷》、元黃公望（一二六九—一三五四年）的《富春山居圖》等。但是後二者皆為水墨，而且在規模上不具如此宏闊的企圖與視野，真能與張氏《長江萬里圖》的青綠著色與江天浩渺之格局相埒的只有王希孟的《千里江山圖卷》吧！

王希孟以一名十八歲的少年能畫出如此巨構，猶如「神人假手」，亦即宋徽宗將其畢生的藝術創作理念與對青綠山水懷抱的理想，完全透過這一天才少年之手，毫髮無憾地展示出北宋山水畫在空間與色彩上所累積的重大成就。而張氏此卷亦非一蹴而就，一九六二年連續創作的《蜀楚勝跡冊》（圖16）、《長江山水連作》、《蜀江圖》上下卷等作已逐漸為《長江萬里圖》打下基礎。峨嵋、巫峽、赤壁等景固然早已在畫家筆底頻頻出現，如今導江索橋、大姑小姑、金焦北固、吳淞江口等景也逐漸在畫家心目中成形。比較王希孟《千里江山圖卷》（一一一三年）與張氏之《長江萬里圖》（一九六八年），中間相距八百五十年，兩者都表現出江山無限、天際浩渺的山河壯闊之美。

論構圖，兩者都是氣魄宏大，全景式的鳥瞰無餘。但張氏所運用現代人的俯視經驗係來自坐飛機的經驗，則為北宋山水無。張氏於跋山水時曾提到：「今有飛機攝影，始詫為先覺。老杜詩云：『決眦入

37　此圖見張大千編，《大風堂名蹟》（臺北：聯經出版社，1978），第四集，N.10。該圖對南宋士大夫的象徵意義，可參考圖後七題跋，同頁147，註33。

38　見謝家孝，《張大千的世界》，頁92。

39　見朱景玄，《唐朝名畫錄》，收入于安瀾編，《畫品叢書》，頁75；傅申，《張大千的世界》，頁285。

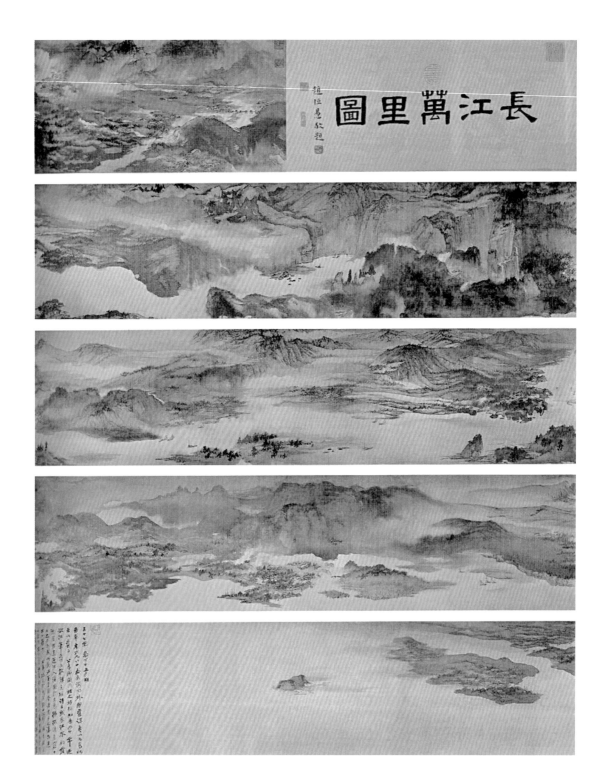

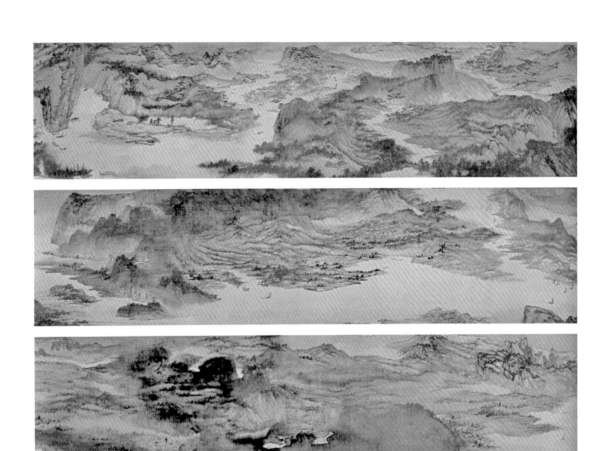

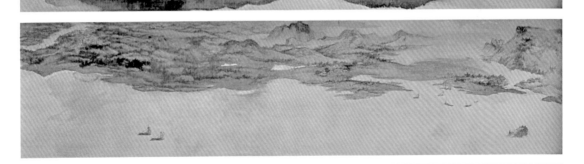

圖 44　張大千,《長江萬里圖》,1968年,絹本水墨設色手卷,
　　　　53.2×1979.5公分,臺北私人收藏。

圖 45　王希孟（1096-約1116），《千里江山圖卷》局部，1113年，絹本水墨設色，51.5×1191.5公分，北京故宮博物院藏。

歸鳥』，山水畫訣一語道破。」[40]早於一九四九年時張氏就曾以此種俯瞰方法繪過青綠山水《蜀江秋靜圖》，彷彿從高空中觀看地面上江水綿延、山脈迤邐的全局。但《蜀江秋靜圖》畢竟是局部的描繪，比起《長江萬里圖》必須整合從都江堰到上海的複雜景緻而又首尾貫穿、一氣呵成，自是不可同日而語。

論用色，王希孟之皴法嚴謹，青綠著色較為深厚濃重，因而有些幻境之感。而張氏則更多現代人的潑灑之意，潑彩之中混同著潑墨，彩中有墨、墨中有彩，氤氳浮沉，積翠如雲煙，雖說布局構圖，一一依地理位置為之，然嚴謹中仍有揮灑自如的豪情，貫穿全卷的，是綿綿不絕、浩蕩如江水的思鄉之情！

和《長江萬里圖》相似，以故國山河為題材的是一九六九年的《黃山前後澥圖》（圖46）。黃山是張氏自一九二〇年代末以來，一再入畫的主題，早年以畫黃山知名的漸江、梅清（一六二三—一六九

七年）、石濤對他影響甚深，他對三人的黃山作品也有「漸江得其骨，石濤得其情，瞿山（梅清）得其變」[41] 的評語。只是以上三家的黃山，皆非以色彩見長之作，而是以線條為主，或許是這個原因，又或許是因為黃山的具體地理位置（天都峰、文殊院、蓮花峰、文筆鋒、始信峰……），而且這些又是早年一再出現於張氏筆下的景緻，使得《黃山前後

圖 46　張大千，《黃山前後澥圖》局部，1969 年，絹本水墨設色手卷，
44.5×1403 公分，日本橫濱李海天收藏。

40　見張大千，〈題峨嵋天門石接引殿〉，國立故宮博物院編輯委員會編，《張大千先生詩文集》（下）（臺北：國立故宮博物院，1993），卷7，頁91-92。

41　見傅申，《張大千的世界》，頁116。

灘圖》完全沒有張氏這些三年間在潑彩潑墨上大開大闔的作風，而是仍然以線描為主，只在山體上施以水分淋漓的花青潑灑。與他早期的黃山作品如一九三五年的《黃山九龍瀑》相比，早期作品線條青春稚嫩，如今線條老辣渾成，早期用色鮮艷但完全在輪廓線內填彩，如今則色墨溢於形外，一片山色蒼茫、暮靄飛動。

張氏的《長江萬里圖》在臺灣歷史博物館展出時，受到觀眾熱烈的歡迎，並引起藝評界對江水西流方向正確與否的激烈討論。張氏後來從巴西致函臺灣友人，解釋中國畫手卷係由右至左的道理，是以影響了江水的流向。由此可見，張氏《長江萬里圖》、《黃山前後澥圖》這類繪畫由於描繪的是故國河山，受限於特定的地理位置，不免力求正確，且這二地點也確是他早歲屢屢壯遊之處，即便睽違已久，亦不減記憶中的清晰度，大千居士的前進的腳步變得緩慢了。[42] 可見在此一時期之內，他維繫著兩種畫風，當他繪製不同的題材時，會有意識的調整他的畫風。《長江萬里圖》、《黃山前後澥圖》與他早中期相對傳統的畫風是比較接近的，相形之下，受到抽象表現主義觸發的作品則主要表現在一九六七年銳不可當的狂飆氣勢，一系列作品大膽而實驗性強，不僅形象抽象，潑彩的運用時有出人意表的神來之筆。

足跡由歐而美——抽象腳步未曾停歇

同年，由於巴西政府興建水壩的既定政策，使得他苦心興建的八德園將化為烏有，他決定搬遷美國，並在風景優美的卡邁爾定居下來。由於自一九六七年起，他已因在史丹佛大學美術館及卡邁爾的萊克畫廊舉行畫展而居留於加州了一段時間，深受卡邁爾宜人的氣候與與巨松盤據的海岸所吸引，認為這兒無

異人間仙境。與巴西八德園占地豪闊、且有五亭湖規模的大型庭園相比，他在此地的寓所只能稱為「可以居」而已，隨後他遷入稍大的「環蓽盦」，比較能實現他建立中國式庭園的夢想。

就這樣張氏與加州卡邁爾的淵源前後有十年之久，他終於在「環蓽盦」內設立了筆冢、魚池、湖石、盆景並種植了大量的梅樹，使之成為他可以安居與作畫之所在。為了尋找心目中理想的植物，據說張氏一日為了欣賞路途上偶遇一株美極了的樹，鞋子掉入泥濘中而不察。又有一次他急切向鄰居提出欲購買他們已經成蔭的大樹之願望，而使鄰居驚駭不已。張氏向他們解釋說因自己年事已高，等不及看到樹木自幼苗慢慢長大之故。[43] 加州的生活與視覺經驗也一一進入他的青綠山水畫中，他經常在晚飯後散步於松林中，讓海風混著松風輕拂人面。[44] 他也深深喜愛附近優勝美地（Yosemite Valley）山谷的美景，經常去旅遊時，駐足對著山景沉思，尤其此景對他還有特殊的個人意義——他一直保留著他的兄長張善子一九三〇年旅美時在優勝美地旅遊所留下的一張照片。[45]

他在加州這段期間正好介於巴西時期與後來到臺灣定居之間，而他的藝術風格也正反映了這樣的銜接。在卡邁爾這段時期，與巴西時期相結合看，仍是他比較接近「抽象表現主義」的階段，雖然美國時期的作品已無巴西晚期的生猛精進，但從他整體創作生涯視之，仍屬比較「國際化」的風格。

42　《長江萬里圖》描繪長江由江水發源處直至吳淞江出海口，照地理位置應是由左至右，但畫面呈現卻依手卷的形式由右至左，是以當時引起爭議。見李永翹，《張大千年譜》(成都：四川省社會科學院出版社，1987)，頁385-86。

43　見 Mark Johnson, "A California Reintroduction," Chang Dai-chien in California, p.16.

44　見 Maria Papacostaki, "Colophon from Maria Papacostaki," Chang Dai-chien in California, p.117.

45　見 Mark Johnson, "A California Reintroduction," Chang Dai-chien in California, p.19.

46　同上註，pp.19,84.

圖 47　張大千，《夏山圖》，1967年，紙本潑墨潑彩立軸，160×96公分，
　　　香港私人收藏。

一九六七年的《夏山圖》（圖47）是這段期間的代表作。它描繪的正是優勝美地山谷的著名景點「半圓山脈」（Half Dome），如果和此景的相片對照，它的寫實度極高，連由左上斜引至右下的山脊線都一如實景。此畫最引人注目的乃是它突出的黃色，而且這是張氏以往青綠山水中前所未見的。研究者以為畫中黃色與綠色的流淌像極了唐三彩器身上的顏料交融，又以為雖此畫之一片黃色調正是由於加州陽光為張氏的山水帶來了新的色彩與靈感。

但《夏山圖》（圖47）與唐三彩之間的聯想畢竟是個美麗的偶合，它反映的仍是張氏從二〇年代在石濤影響下「搜盡奇峰打草稿」的寫生精神，由於「半圓山脈」本身呈黃色，其旁掩映的巨松則一片蒼綠，下有青黑色潭水映照，而張氏此畫的用色也相當忠實於實景。只是畫中在寫生的山頭之外，其餘仍屬近乎抽象的表現，上半部白中呈藍的雲彩，與下半部蒼黑墨色的滴灑流淌，不僅形成強烈對比，在此上白與下黑的包圍下，更突出中間艷黃與鮮綠主山的耀眼。[46]

經過巴西時期對潑彩的實驗與發展，張氏此時之用色已是駕輕就熟，為了表現加州的地理特色，他用了前所未見的金黃色，這是傳統青綠山水中所少見的色澤，但結果一樣渾然天成，為了表現「半圓山脈」的特殊景觀，他用了幾何式形狀的處理，呼應著上方幾何半自然的雲彩，還有畫面左方突如其來、如閃電般快速又偶然的一抹弧形白粉，將中間的黃色主山環成名符其實的「半圓」，也顯示了張氏將具象「幾何化」及「抽象化」的功力已漸入化境。

《玉山小景》（圖48）作於一九七二年，此圖乍看易讓人誤以為是臺灣第一高峰玉山之景，但細看題字「與七弟祖萊同遊玉山默岱」，方知他將加州名勝 Yosemite（優勝美地）翻譯成了典雅的中文。斯時他

圖 48　張大千，《玉山小景》，1972年，紙本潑墨潑彩，52.8×40.6公分。

還住美國環蓽盦，所以用色仍然彩度極高，有橘、綠、藍等的大量潑灑，墨色的施染限於畫面中央及山頭上的墨點。此際他對於真山水的描繪已脫離了早期以石濤技法，亦不復中期時以披麻皴寫山。他不再以石濤式或董巨式線性肌理呈現山體，而轉變為以自己的技法寫山，改用滴灑牽引墨彩的手法顯現「玉山默岱」的豐富面貌。

此畫雖然披著「優勝美地」的外衣，但是其山形結構與大山堂堂的氣魄，卻反映著北宋范寬（約九五〇—一〇三二年）傑作《谿山行旅》的精神！大氣磅礡的主山，旁有兩側小山依附，瀑布直線而下，山腳有杉樹的身影。畫中承載著千年文化與歷史的記憶，這豈不就是一個自由奔放的《谿山行旅》彩色版？但是石綠與碧藍的湧流，益之以鮮艷奪目的加州紅杉木，卻又反映著現代人對加州地景的寫生，恍兮乎兮，大千一縱身便躍入歷史的洪流中泅泳，而觀者也跟著他作了一趟穿越視覺的時光隧道之旅。

蒙特利半島的巨松是張氏對加州卡邁爾最留戀的原因之一，一九七九年的《古柏圖》（圖49）則紀錄了這些參天古樹給他的感動。張氏以往以巨樹為主題的畫作很罕見，但晚年巨樹則經常出現，或自身成為主角，或以自畫像背景形式出現。他一九七〇年參觀臺灣阿里山神木的名句「不與爾曹同俯仰，飽風飽雨自千秋」，也作於此段「加州時期」，可見此時歷盡風霜但堅忍不拔的老樹對年邁的畫家而言，成為某種重要的精神象徵。[47]

《古柏圖》的下端有四株若隱若現、或正或側，以枯索筆墨約略勾成古柏歷盡滄桑的樹幹，然後沖天

47 見張大千，〈觀神木〉，《張大千先生詩文集》（上），卷3，頁173。

圖 49　張大千，《古柏圖》，1979 年，紙本潑墨潑彩橫幅，104×192 公分，臺北私人收藏。

而起、瀰天蓋地的則是一片霧樣、謎樣的藍海。

古柏如一千年舞者，恣意伸展它的枝幹，舞於一片汪洋深沉的藍色樹海中，柔和的淡藍、深沉的靛青、隱約的綠瀅漾在時有時無的墨色上，顯得既瑰偉又神祕，這可不就是張氏所欲表達的古柏的境界？雖然古柏的靈感應該來自加州十七里海岸的松柏，但張氏在此畫的跋語上卻題著：「鄧尉清、奇、古、怪四漢柏」──蘇州鄧尉山上那歷經近二千年仍然屹立的四棵各具姿態的漢柏，表示在他心中，自然界的古柏與文化歷史之古柏在他的畫境中已合而為一。

回臺以後青綠風格漸趨傳統

　　一九七六年他做了一生中最後一個遷徙的決定──搬回臺灣居住，雖然他的理由是為了看病方便，但當人問他是否得了思鄉病時，他說他

並不否認。其實自一九六〇年《大千狂塗》上的詩作「乞食投荒誰解得，乘桴浮海揚塵」、「憑誰與說

還鄉好，留取天荒地老身」中，就已經透露他的思鄉情緒不但無以自解，而且讓羈旅異國多年的他感到

此恨難已。以後一系列的《蜀楚勝跡冊》、《蜀江圖》，乃至後來的《長江萬里圖》等懷念故國山河之作，

莫不代表他與日俱增、一瀉千里的鄉愁。一九七六年左右毛澤東去世、四人幫被捕，大陸的文革甫結束，

局勢不明朗，臺灣當局此時對他伸出歡迎的手，於是他毅然決然結束好不容易建立起的美國家園，飛奔

治療他思鄉病的替代故鄉——臺灣的懷抱。

一年以後，他已在臺北近郊外雙溪卜築新居「摩耶精舍」，四合院中有一小小中式庭園，天井中有充

滿畫意的山石、水池、松樹等，他有詩：「萬里歸還結宅新，山邊水涯絕塵埃，平生飢飽無牽累，但有親

情便慰人。」48 說明此時的心情似乎是歸鄉萬事足。然而矛盾的是，海外的文化疏離與刻骨寂寞，卻使得他

的創作力如旭日初昇，勢不可當；回到了充滿溫情的熟悉環境，他卻缺少了日新又新的動力，而在人情與

畫價的重壓下，他雖不停作畫，但在山水題材上以傳統筆墨之作為多，青綠山水方面幾乎沒有太大的進展。

他有一張潑彩作品是描繪臺灣名勝的《阿里山曉色》（圖50）作於定居臺灣時期，此時他的用色變得

沉厚蒼鬱，看得出他在用色上漸入老境。大異於早年紅綠對比的單純搶眼，亦不同於巴西美國時期多色

綻放的大膽澎湃，而是老邁的蒼茫渾成，山體是一片深淺墨色流轉中，時有青綠的暗影浮動，遠方山頭

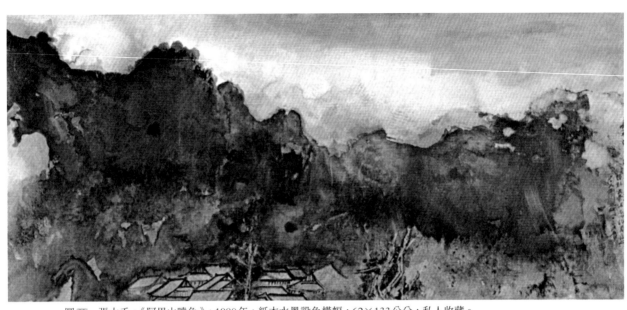

圖 50　張大千，《阿里山曉色》，1980年，紙本水墨設色橫幅，62×133公分，私人收藏。

的黃色用得極生動，卻依稀是早年《華山雲海》（圖51）及《黃山雲海》（圖37）山頭流淌黃色的作法。

山腳下與山形渾然一體的是若隱若現的神木濃蔭，樹幹則蟠虬矯健，這也是他晚年偏好的老樹形象，訴說著他自己暮年的生命，卻仍奮力地活出不屈的獨立精神。為著呼應「曉色」之主題，黑色蒼茫的夜山上，繚繞著一帶行將破曉的霧色山氣，白粉背後則是橘紅色黎明時分的霞光萬丈了。

此畫上畫跋題著：「嘉義阿里山曉色為我國一奇，亦世界一奇，以吾家僧繇沒骨法為此，約略得之。」與一九三五年《華山雲海》（圖51）的「此卷初師僧繇法」及一九三八年《黃山雲海》（圖37）的「仿僧繇筆」相比，可以看出其創作根源之一脈相傳。從三○年代中期由董其昌之介，他開始摸索張僧繇的沒骨法，逐漸由平面的色塊堆砌，進入中年的以色澤建立深遠的空間，而至老年的以墨襯色，顏色深邃古豔，正如他自己所形容的：「吾於用色

圖 51　張大千，《華山雲海》局部，1936年，紙本設色手卷，全卷46.3×568公分，私人收藏。

一道，凡染重色，均以紅色作底，繪石青須以白色為底，繪石青須以黑色為底，繪石綠須以朱膘為底。色之有底，方顯得凝重，且有舊氣，是為古人之法。」亦不復中期的色墨並

早已脫離了早期的裝飾性，[49] 而進入不僅色中有墨、且重但並不彼此互動衝擊，一派蒼茫雄渾的境界。

色墨堆漬斑駁、

晚年他經常對早年勝遊之處有回憶之作，如一九七九年的《雁蕩大瀧湫》、《潑墨山水》（實為早年《巫峽清秋》構圖）、《黃山始信峯》、《峨眉三頂》等，都是他年輕時一再繪製的主題。[50] 這時雖然他一改當年的悉心描繪而為潑彩，但是潑彩已從當年的全方位縮減為局部，大體依著筆劃勾勒出來的形體而施，且潑灑中伴隨著大量傳統筆墨線條的制約，

49 見陳滯冬，《張大千談藝錄》（河南：河南美術出版社，1997），頁59。

50 見國立歷史博物館編輯委員會編，《張大千書畫集》第二集（臺北：國立歷史博物館，1980），圖8、89、97；國立歷史博物館編輯委員會編，《張大千書畫集》第一集（臺北：國立歷史博物館，1980），圖50。

圖 52　張大千，《夕陽晚山》，1980年，紙本潑墨潑彩橫幅，60×108公分，加拿大私人收藏。

與六〇年代後期大膽進取的態勢顯著不同，晚年保守著當年創新的餘焰，卻不似那時奇趣橫生，彩墨間經常激盪出令人意想不到的爆發力。

定居臺灣以後，他的潑彩漸漸回歸傳統，一九八〇年的《夕陽晚山》（圖52）在構圖上與一九六五年他就學習過的玉澗《山市晴巒》（圖30）相似，都是從右上至左下延伸的對角線，且有屋宇隱現於遠方山脈中。只是玉澗的潑墨顯現的是濾去塵世間相的空寂，與在極簡、極空白的大氣中令人尋思的參悟，兩名渺小奮力登山的模糊身影，象徵「大地山河是幻」的人生如夢。[51] 然而張大千雖大致延用了玉澗的構圖，卻表現出山河美景中的彩霞滿天，用層疊湧動的橘紅與墨綠對比，表現出在最燦爛的時刻即將結束前，對夕陽無限好的留戀與無奈。張氏雖早年即自稱大千居士，但從此圖看來，他的塵緣仍然甚深，他從來不是空寂枯槁的佛門弟子，而對五色繽紛的世界有著無限的嚮往。

為自己潑墨潑彩成就定位──完成中國畫史的傳承

他在這段時間對自己身處西方世界時發展出的潑墨潑彩風格也進行了闡釋，將之自豪地置於中國傳統畫史的發展脈絡中。早在他於巴西潑彩大獲成功之際，他便已聲明這項新畫風係以中國為本位的立場。

一九六九年他在送給女弟子應懿凝的青綠潑彩畫《江岸圖》上題：「此破墨法，唐人王洽已開叛之。予兼用僧繇沒骨，遂另成風格，或以為受西方影響，一何可笑。」（圖53），一以貫之的認為自己係繼承從唐王洽到六朝張僧繇的潑墨及沒骨傳統，完全否認西方對他的衝擊。

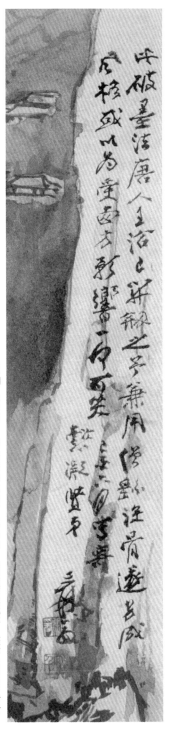

圖 53　張大千，《江岸圖》局部，1969年，潑彩潑墨紙本，畫作45×75公分。

51 見南宋傳馬遠所繪《洞山渡水》上揚妹子題，亦見一一七〇年李生繪《瀟湘臥遊圖》張貴謨跋。

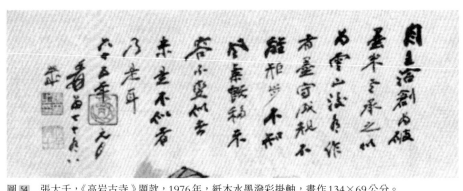

圖 54　張大千，《高岩古寺》題款，1976年，紙本水墨潑彩掛軸，畫作134×69公分。

一九七六年在潑彩山水《高岩古寺》（圖54）上他又一再言明：

「自王洽創為破墨，米老承之以為雲山，後有作者，墨守成規，不離矩步，不知風氣既移，不容不變，似者未是，不似者乃是爾。」表示他此幅的潑墨潑彩自然是承繼王洽與宋米芾（一○五一—一一○七年）而來，中國唐宋早有此傳統，只是後繼者亦步亦趨、不知變化而已。而且「風氣既移，不容不變」可理解為大勢所趨或西風東漸，他不過是順應時勢，不得不將中國古老的傳統作了一番全新的轉化。而所謂「似者未是，不似者乃是爾」也是解釋自己的風格如果還拘泥於形似，未免不是，如今變為近乎抽象，反倒可承接王洽與米老的精神。

在一九七九年另一張仿米的山水《雨山》（圖55）上，他又題：

「元章衍王洽破墨為落茄，遂開雲山一派，房山、方壺踵之以成定格，明清六百年來，未有越其藩籬者，良可嘆息，予乃創意為此，雖復未能遠邁元章，亦當抗手玄宰。」[52] 這次他把這條潑墨的脈絡又從唐王洽、宋米芾往下延伸至元代的高克恭（一二四八—一三一○年）與方從義，認為可惜元代以後，明清兩代於潑墨一道後繼乏人，於是他只有出來挽救此局面，而他自己評估己身的成就，雖然不能超過米芾，但當能與董其昌相抗衡。此跋顯得他太謙虛，因為以能打破潑墨

一道的「墨守成規，不離矩步」而言，他早超過了古人，除了唐代「手蹴腳抹」的王洽因無作品流傳而無從比較外，恐怕連創米家雲山的米芾與繼其後的董其昌見了張氏新風都要赫然而驚了。

張氏對自己潑墨潑彩風格在歷史中的定位顯然非常在意，從他晚年一再於畫作題跋中反覆申論自己的潑墨係從王洽、米芾出，潑彩係

52　以上二跋，見傅申，《張大千的世界》，頁84–85；國立歷史博物館編輯委員會編，《張大千作品選集》（臺北：歷史博物館，1976），頁73，國立歷史博物館編輯委員會編，《張大千書畫集》第二集，頁69。

圖 55　張大千，《雨山》題款，1979年，紙本水墨設色立軸，畫作96×35公分。

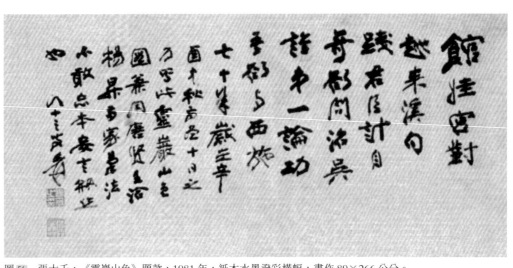

圖 56　張大千，《靈巖山色》題款，1981 年，紙本水墨潑彩橫幅，畫作 89×266 公分。

透過董其昌的提倡，學過「楊昇的沒骨山水」，而日後去敦煌，

山水。在潑彩方面他自稱是從楊昇而來，這可以追溯到他早期曾學習過高克恭的青綠山水，中年也曾學過方從義自由率性的寫意

同。[53] 至於他所提的高克恭與方方壺，他早年的確曾透過董其昌

寬山水頗有貶意的創作態度，也與張氏兼容並包的態度截然不真」的董源，卻對專業技巧高的李成（九一九─九六七年）、范

努力學習的大師名單中，並不見米芾於其中，而且米芾那種文人墨戲的隨興態度與張氏視繪畫為專業，以及米芾只重視「平淡天

響，反而是石濤對他潑墨風格的形成影響甚深。觀他早年及中年已，至於他所強調的米芾也對他的潑墨從來不曾有關鍵性的影

然而張氏自言在潑墨上繼承王洽，應該只是精神上的繼承而昌而來。

日襲古、不言創作的態度正是繼承中國古代的傳統、尤其是董其繼承唐代王洽、楊昇而來，他豈敢稱之為自己的創作？他這種只

家筆法，不敢忘本妄言創作也。」他再度謙稱他的潑墨、潑彩是山色》（圖56）中跋：「寫此靈巖山色圖，兼用唐賢王洽、楊昇兩

從楊昇出，可謂用心良苦。一九八一年他又在畫潑彩山水《靈巖

他也的確對唐代的青綠沒骨山水有過第一手的觀察。

嚴格說來，在中國畫史傳統中能承襲唐代王洽，或真正接近潑墨概念的是南宋玉澗的作品，但張氏從來不曾提過玉澗。想來作為禪僧的玉澗在歷史上記載不明，而且文人一向對牧谿與玉澗這類畫家評價不高。[55] 雖然前述張氏從一九六五年的《山市晴嵐》（圖29）到一九八〇年的《夕陽晚山》（圖52）一再顯示他對流落在日本的玉澗作品是熟悉的，可是在建構起潑彩與潑墨的歷史「正統」時，他卻刻意遺漏了在日本受重視卻在中國受忽略的玉澗，而只樹立中國文人論述中舉足輕重的畫家來接續起他心目中的「潑墨潑彩」傳統。至於他對西方給他的刺激與影響則隻字未提，只有「風氣既移，不容不變」一語帶過，不過一切也就意在不言中了。

以廬山圖為自己的青綠山水畫上完美的句點

老年的他體力漸衰、又身患糖尿兼心臟病，然而烈士暮年，壯心未已，居然奮力而起，承諾繪製他畢生從未親至的《廬山圖》（圖57）。繪製如此巨幅的大製作，對年邁的畫家而言，自是一大挑戰。一九

53 米芾謂李成「多巧少真意」及范寬「土石不分」等貶詞，見《畫史》，收入于安瀾編，《畫品叢書》（上海．上海人民美術出版社，1982），頁215。

54 傅申也提到張氏從不曾提及玉澗，但他認為張氏必在日本接觸過玉澗，見傅申，《張大千的世界》，頁85。

55 夏文彥（約一三一二─一三七〇年）評南宋禪畫家牧谿作品「粗惡無古法，誠非雅玩」，見《圖繪寶鑑》（一三六五年成書），收入于安瀾，《畫史叢書》（二）（臺北：文史哲出版社，1974），頁771。

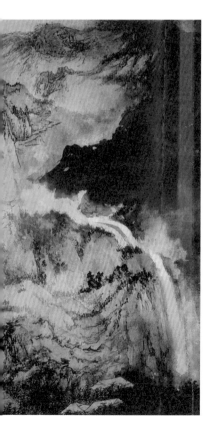

圖 57　張大千，《廬山圖》，1981-1983 年，絹本水墨潑彩橫幅，180×1080 公分，
　　　　臺北國立故宮博物院藏。

逆
府
似
看
典
楼
居
寄
室
室
室
圖
幽
佛
法
仙
界
笑
口
此
具
隧
廬
胸
此
山
送
出
墨
社
與
个
月
聞
上
不
真
絃
法
菩
迴
樓
萍
底
迎
佳
人
玉
武
眉
山

六八年的《長江萬里圖》尺寸驚人，氣吞河嶽，充分展現張氏中年在敦煌臨摹巨幅壁畫所受的訓練，與隨著歲月累積而來的功力，但是當時他尚未進入七十歲，寶刀未老。如今以八十三的高齡，卻要從事一個比《長江萬里圖》更艱鉅的任務，真叫他身邊的人捏一把汗！

誠如他自己感嘆，遷回臺灣後，他花了太多時間在滿足市場的需求，與忙於人情應酬的作品上，卻沒有沉靜下來畫自己真正想畫的的「傳世之作」。也許他心底想著，《盧山圖》便是這樣的機會！[56]一生中從來不畏懼挑戰，而且總是主動迎接挑戰的的張氏，又一次作了一個不亞於當年毅然走向敦煌的重大決定，但是最終他並未完成它，如同音樂家莫札特（Wolfgang Amadeus Mozart，一七五六―一七九一年）最後一首作品《安魂曲》一般，雖未完成，帶著點缺憾，但它的美卻依然震動人心！而且據說莫札特開始譜寫這部作品之前已經有邁向死亡的預感，而他也確信這首曲子是寫給自己葬禮時所使用的音樂。這番心路歷程與張大千的時不我予，想在生命結束前再創藝術高峰的心境有相近之處。

《盧山圖》和當年《長江萬里圖》一樣是絹本青綠山水，但是《長江萬里圖》僅花了十日便畫畢，而《盧山圖》卻花了一年半猶未完工，雖然它的長度一〇八〇公分約《長江萬里圖》之半，但高度一八〇公分幾乎是《長江萬里圖》的四倍，以尺寸而言，對年邁的畫家之體力便是項嚴峻的挑戰。這個題材是他自己決定的，他不欲畫黃山、華山、峨嵋山這些早年他熟極了、也旅遊過無數次的題材，卻挑選一個從未親身遊歷過的地點作為晚年大製作的描繪對象，已透露出他胸有成竹、及不欲再墨守畦徑、想要超越過去的自己之氣魄。

當別人問及他如何克服未曾親臨之問題時，他說有地方志及沈周《盧山高》（圖58）等可以參考，然

而將他的的《廬山圖》與沈周之作比較時，卻發現略無相似處，沈周最具特色的牛毛皴、礬頭，山形結構、甚至瀑布走向都不曾出現在張氏的《廬山圖》中。[57]

也許因為沈周從來不是他重要的學習對象吧，但是將他的《廬山圖》與當年他最崇拜的對象石濤的《廬山觀瀑圖》相比時，結果也並不相似。由於沈周與石濤繪製廬山時，都採取狹長的掛軸形式，所以把焦點聚集在高聳的主山與劈空而來的瀑布上，但張氏的《廬山圖》卻是橫幅的，而且

圖58　沈周，《廬山高》，1467年，紙本水墨設色立軸，193.8×98.1公分，臺北國立故宮博物院藏。

57　傅申指出，張氏在一九四〇年代即曾一再臨仿沈周的《廬山高》，一九七九年及一九八〇年又各有一張青綠潑彩以廬山為題材，所以這已非張氏第一次畫廬山，見傅申，《張大千的世界》，頁369。

56　關於他晚年在病榻上的感喟，見本文作者，〈他美化了有情世界——懷念大千先生〉，《形象之外》（臺北：一卷文化，2022），頁256。

圖 59　張大千，《廬山圖》題詩初稿，紙本水墨，樂恕人藏。

是呈現廣角鏡頭式宏觀的廬山全景，是以他的構圖便自出新意，與前兩者完全不同。一九三四年他曾畫過《匡廬瀑布圖》，除了色澤比石濤鮮豔是一創新外，那時的筆法、構圖全出自石濤。[58] 但是此時的他已完全「走出石濤的陰影」而自成一家了。

在為《廬山圖》題跋起草的〈題畫廬山障子〉中，張氏題道：「不師董巨不荊關，潑墨翻盆自笑頑，欲起坡翁橫側看，信知胸次有廬山。」[59]（圖59）可以知道張氏經過早年學石濤、中年師董巨，進入老境，他對自己《廬山圖》的評價是既不師五代的董（源）巨（然）亦不師荊（浩）關（同），因為他晚年的潑墨潑彩全是自創，因此他想學蘇東坡將廬山「橫側看」。蘇東坡不是將廬山「橫看成嶺側成峰」嗎？最後一句信心滿滿的總結：「信知胸次有廬山！」更道盡了他這幅《廬山圖》的精神。他畫中的廬山，並非物理上的廬山，而是蘇東坡詩句中的、文學的廬山與他想像中的、畫筆經營下的廬山。

的確，與他中年時期學習董巨時的山水如一九四九年《仿董源華陽仙館》（圖60）比較，那時無論皴法或構圖，仿古的意味都很濃，青綠的施染也局部而傳統。也許因為他學習的皆是輾轉流傳下來的程式化作品之故，所以如果是作為學習的歷程尚可，但終究缺乏「真

山水」的精神。[60]然而如今他已脫盡古人的桎梏，雖然山水結構有自董巨那兒學來的宏偉，但是卻風格獨具，無論山形、皴法筆意，都自成面貌，很難找到任何一家的形跡，更前無古人的是他幽深蒼茫的潑墨與沉鬱神秘的青綠潑彩，與他一生中曾用心學習的歷史上各階段的青綠用色——從平塗到大青綠、小青綠相比，都顯示他已然超越早年與中年浸潤於傳統的習慣，而建構了足以傲視古人的屬於現代的青綠山水。

58　有關張氏《匡廬瀑布圖》與石濤《廬山觀瀑圖》的比較，特別是在用色上的自出機杼，見前文《張大千早期（1920-1940）的青綠山水——傳統青綠山水在二十世紀的復興》，圖9-10。

59　見張大千，〈題畫廬山障子〉，《張大千先生詩文集》（上），卷3，頁246。

60　傅申認為張大千開始學董巨，是因為董巨風格較張氏前期所學的黃山畫派雄偉，可與四川的真山水結合，見傅申，〈上昆侖尋河源：大千與董源——張大千仿古歷程研究之一〉，《張大千溥心畬詩書畫學術討論會論文集》（臺北：國立故宮博物院，1994），頁77。但筆者觀察張氏中期所學董巨作品都較程式化，而缺乏清新的寫實精神。

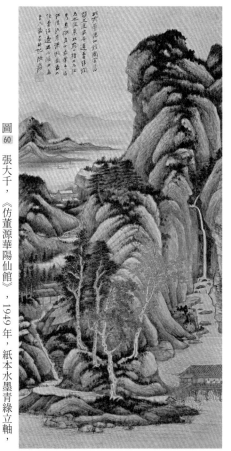

圖 60

張大千，《仿董源華陽仙館》，1949年，紙本水墨青綠立軸，148×71公分，大風堂收藏。

圖 61　張大千，《廬山圖》局部，1981-1983年，絹本水墨潑彩橫幅，臺北國立故宮博物院藏。

然而「不師董巨不荊關」的深意其實是他已脫離了古人的羈絆，而能隨心所欲地描繪他心目中的「真山水」。觀《廬山圖》的山巒起伏、林木幽深、瀑布直瀉、氣勢磅礴，裡頭寫實的意味遠超過對「古人」的臨仿學習，而這份寫實感仍然要感謝大滌子「搜盡奇峯打草稿」精神對他早期的澆灌，影響了他終生，直至晚年的最後一刻，仍是這種精神的延續。也因此《廬山圖》中有些山形與筆法（圖61），酷似張氏早年《仿石濤山水冊頁》（圖62）中的描繪，而山崖上斜出的「黃山松」（圖63）也又回到他早年所最熟悉的石濤模樣（見石濤《山水冊之二》）（圖64），只是此時已不復早年的柔嫩清新，卻將大滌子變作老蒼奇倔了。[61]

61　張氏作於與《廬山圖》約莫同時的一九八二年《高士觀雲》在山峯部分有著和《廬山圖》相似的皴法與山形，而上面的跋語是：「予以二石筆法圖寫拙重，遜思翁清矣。」可見張氏自己也認為此時的山水是將早年所學的石濤及石谿風格「拙重化」了。見佳士德《中國近代畫》拍賣目錄（香港：佳士德，2011年5月），頁179。

圖 62　張大千，《仿石濤山水冊頁》十二之七，1933 年，紙本設色冊頁，33.5×48.5 公分。

圖 64　石濤，《山水冊之二》，紙本設色冊頁。

圖 63　張大千，《廬山圖》局部，1981-1983 年，絹本水墨潑彩橫幅，臺北國立故宮博物院藏。

而「真山水」靈感的來源如果不是親歷廬山，又不是沈周或石濤筆底的廬山，必然另有所本。而《廬山圖》的真實感與張氏晚年所定居的加州濱石海岸（Pebble Beach）附近名勝「優勝美地」（Yosemite Valley）（圖65）的山脊及樹木有著密切的關係。[62]《廬山圖》迤邐的堅實山脈，與蓊鬱的叢樹，都太像「優勝美地」的自然景色。張氏早年的「真山水」植基於黃山，他對黃山實景的觀察與描繪表現在一些炭筆畫寫生稿及寫生冊中。[63]而這個時期的繪畫風格也受黃山畫派諸家，尤其是石濤、漸江影響最大。中年停留四川，對峨嵋山與青城山、甚至西康遊展的描繪，則參雜了他自己對實景的觀察，以及一些董巨及明人的風格，晚年他的潑墨潑彩畫風已是自創，但他對名山大川的遊歷欣賞，以及汲取之為繪畫中山水養分的習慣一直未改，因此一九六五年歐遊以後，一些潑墨潑彩山水偉構便完全以瑞士風景為藍圖。晚年他羈旅海外，從未有機會回歸故國，而一些

圖 65　加州「優勝美地」（Yosemite Valley）的風景圖片。

思鄉之作，如前述六〇年代晚期的《長江萬里圖》，與《黃山前後澥》，全是憑年輕時的記憶而作，《廬山圖》有趣而弔詭之處便在於，它所描繪的是張氏「予故未嘗游茲山也」的廬山，然而它寫實的部分卻來自異邦的山水，加上張氏對故國的懷念與對廬山的想像。而正是這一特質造成了他臨終前的最後傑作《廬山圖》比同是晚年以故國山水為題材的《黃山前後澥》要渾厚華滋，比《長江萬里圖》則要來得蒼茫神秘。而對畫家而言，總結畢生對藝術的追求，他終於在最後的力作中表達出他對一生中最重要的兩位典型——石濤與蘇東坡的禮敬！畫中盡現早年他繪畫的最高導師石濤所給予他的「真山水」的精神，以及在畫作中使用他所一直仰慕的蘇東坡在詩句中勾勒廬山的方式，呈現出「橫看成嶺側成峯」的妙境。

如果石濤是他藝術上的啟蒙者，則他的鄉賢蘇東坡，那位永遠「出新意於法度之中，寄妙理於豪放之外」的奇才，則是他心目中永恆的藝術理想典範。[64]《廬山圖》更重要的成就，在於它結合了張氏畢生對中國傳統山水的鑽研與他晚年在潑墨潑彩上的創新，雖然潑彩不似六〇年代晚期的艷麗生動，但另有一種老蒼沉鬱之美，為他永遠精采的創作生涯，畫下一個令人驚嘆的句點，也為中國傳統青綠山水翻動歷史的新頁。

62　見Mark Johnson, "A California Reintroduction," Chang Dai-chien in California, p.19.

63　見汪毅編著，〈踏歌黃山說大千〉，《張大千的世界：聚焦張大千》，頁50-56。

64　「出新意於法度之中，……」一辭原為蘇軾讚唐代畫家吳道子語，見蘇軾，〈書吳道子畫後〉，王水照選注，《蘇軾選集》（上海：上海古籍出版社，1984），頁402。而錢鍾書則認為這正是蘇軾自己」生詩文作品的最好寫照，見錢鍾書選注，《宋詩選註》（北京：人民文學出版社，1982），頁71。

結語

總結張氏一生在青綠山水上的成就，是他於早年與中年時期便將中國歷史上所有重要的青綠發展，包括從唐代二李的金碧與裝飾性，北宋王詵（約一〇四八—一一〇四年）、王希孟的復古情懷，元代趙孟頫（一二五四—一三二二年）別有懷抱的士大夫氣，到明人文徵明（一四七〇—一五五九年）、唐寅（一四七〇—一五二四年）、仇英（約一四九四—一五五二年）的淡雅清空，一一吸收至自己的風格中。晚年由於他旅居海外，並據此在當時國際潮流的觸發中，發展了與中國傳統潑墨銜接的潑彩風格，把中國傳統的青綠山水帶到一個新的境地。而張氏所以有此一色彩上創新的成就，能將傳統青綠山水蛻化為現代的潑彩，可能必須歸功於：（一）石濤的影響。從他早年對黃山的描繪開始，到晚年每每以瑞士山水為靈感，莫不是石濤蒐盡奇峯打草稿的真山水精神的展現。且石濤對他早年在潑墨方面的啟發也終於導致了他晚年潑彩風格之出現。如果說他在潑墨方面的成就尚有來自石濤、玉澗等人的影響；潑彩則是接續早年對沒骨山水的探索，在中國畫史上係前無古人的自創。（二）敦煌的經驗。敦煌壁畫中礦物性色彩的使用與巨幅壁畫大製作的格局對他晚年的青綠山水起了決定性的影響，尤其他中年自唐代壁畫中習得對色澤視覺性與感官性的掌握，使他晚年所發展的潑彩風格與國際接軌時，顯得水到渠成。（三）他以集大成的方法作畫。[65] 在這方面，他與清代畫家王翬（一六三二—一七一七年）相似，王翬的目標是：「以元人筆墨，運宋人丘壑，而澤以唐人氣韻，乃為大成」。[66] 張大千也有類似的話語，但他的雄心，還在王翬之上。[67] 他不僅見識、收藏、閱歷均較王翬為廣，且他集大成的範圍也超過王翬。單單考古（敦煌）的經

歷，便不是王翬所能想像，因而為二十世紀樹立了全新的「集大成」模式。他不僅融合宋元明的青綠山水，還納入海外經驗，他與東洋及西洋接觸後所開出的新局，也不是王翬那個時代所能預見。[68]

他晚年的青綠山水中，既有敦煌那兒來的恢弘氣度與裝飾性，有宋代蘇東坡詩中，感嘆貶謫時「江上愁心千疊山，浮空積翠如雲煙」的迷惘，也有蘇詩「桃花流水在人世，武陵何必皆神仙」，將青綠山水轉換成士大夫心目中桃花源般的意境。[69] 而元代錢選（一二三九—一三〇一年）與趙孟頫在青綠丘壑中所寄託故國文化的象徵，亦不斷縈繞迴響於張氏晚年羈旅海外如《長江萬里圖》那樣的潑彩山水中。[70] 是這樣的情懷，才使得他的青綠山水，在華麗與大氣中，仍然有迷離恍惚的幽思遠懷，那正是歷代青綠山水中，最引人尋思，也最動人之處。

方聞先生在比較東西方兩種藝術傳統時認為，中國繪畫自十四世紀元代起，就已經由宋代的寫

65　關於張氏早年受董其昌「集大成」思想之影響，成為畫史上對傳統下功夫最深的畫家之一，見傅申，〈集大成與法古變今——臨古、仿古、變古〉，《張大千的世界》，頁66-69。

66　見王翬，《清暉畫跋》，收入秦祖永輯，《畫學心印》，《國學基本叢書》第15冊（臺北：商務印書館，1968），卷四，頁100。

67　張大千在一九四四年所作《宋人覓句》中題道：「宋人作畫，重而有力，累處在板。此圖以雪谿翁法效之，雖復穠麗，而清逸之氣，自在筆外。」也是欲集唐人穠麗、宋人紮實、及元人清逸於一身。

68　傅申也認為張大千的天分、魄力都在王翬之上，繪畫題材也較王翬為廣，見傅申，〈集大成與法古變今——臨古、仿古、變古〉，《張大千的世界》，頁66-67。

69　見蘇軾，〈書王定國所藏煙江疊嶂圖〉，此詩題下蘇軾自注：「王晉卿畫」，見王水照選注，《蘇軾選集》（上海：上海古籍出版社，1984），頁191。關於張大千用潑彩畫《桃源圖》，以及他畢生對桃花源的追求，見傅申，〈畢生尋桃源—張大千和他的時代〉，《張大千的世界》，頁24-27。

70　關於錢選與趙孟頫青綠山水中的象徵意義，見 Chu-tsing Li, "The Role of Wu-hsing in Early Yüan Artistic Development Under Mongol Rule," in John D. Langlois ed., China Under Mongol Rule (Princeton: Princeton University Press, 1981), p.356; Richard Vinograd, "Some Landscapes Related to the Blue-and-Green Manner from the Early Yuan Period, Artibus Asiae, Vol.XLI, No.2/3, 1979, pp.108-131.

實主義轉變為趙孟頫所帶領的以書法線條表意及象徵的新方向。而西方現代藝術家自二十世紀初塞

尚（Paul Cezanne，一八三九—一九○六年）與畢加索以降，也逐漸放棄了描摹自然的傳統（mimetic

tradition）而走入趨向表現或抽象的道路。所以這正是東西方藝術獲得交集的時刻！西方藝術批評家格

林堡（Clement Greenberg）稱西方現代藝術的此一現象為「藝術不是自然——是藝術！」（art calling

attention to art）亦即西方古典的大師們無不以掩飾繪畫的「缺陷」——扁平的畫面、顏料、筆觸等為職

志，而西方現代畫家卻將這二視為正面的因素，反而大張旗鼓的強調它們。這種強調媒材與作畫過程的

態度，正與十四世紀的趙孟頫是不謀而合的。[71]

值此東西方藝術逐漸展開對話可能的時刻，張大千恭逢其盛，巧妙地扮演了這樣一個銜接東方與西

方的角色。在他一生的早年與中年，運用了三十餘年的精華歲月於學習古人悠久的傳統，使得學者感嘆

「在未來的中國繪畫史上，似乎不可能，也沒有必要，再產生類似張大千的另一位及傳統大成於一身的畫

家」。[72]而在他的晚年，由於旅居海外，又使得這位集傳統大成於一身的畫家，竟然於抽象表現主義的時

代浪潮中，在中國傳統的潑墨基礎上，以他畢生對中國青綠山水的鑽研為基礎，發展了潑彩，使得東方

與西方在他的繪畫藝術中得以湊泊，而他也一手將中國的古典推向了現代。

71　見Wen C. Fong, "Introduction," *Between Two Cultures* (New York: The Metropolitan Museum of Art, 2002), pp.18-19.

72　見傅申，〈集大成與法古變今——臨古、仿古、變古〉，《張大千的世界》，頁69。

卷三　張大千的人物畫

張大千，《細柳》局部，1934年。

張大千的自畫像

——眼中恨少奇男子

張大千是歷史上作過最多自畫像的畫家，以藝術造詣而言，自畫像在張大千所擅長的各式（山水、荷花、人物）作品中，並非最突出的一項，但他的自畫像卻富有特殊的歷史意義與時代精神。在中國畫家的自畫像傳統中，張大千帶來了既是量變也是質變：數量上多達一百多張，為歷史上之冠；就功能而言，也發生本質上的改變。

西方畫家中，作過最多自畫像的是荷蘭畫家林布蘭（Rembrandt van Rijn：一六〇六—一六六九年），據學者估計，他約作過五十到六十張自畫像。[1] 林布蘭一系列的自畫像，忠實刻畫了自己從年輕時

1　見Christopher Wright, *Rembrandt: Self-Portraits* (New York:Viking Press, 1982), p.13.

圖 1　林布蘭（1606-1669），《自畫像》，1655年，油畫，63×53公分，維也納，藝術史博物館。

的意氣風發、桀驁不馴，到暮年的老邁臃腫。老人面龐上每道深深的紋路都透露著生活的艱辛與生命行將落幕前的蒼涼，一直不變的是他始終真誠的眼神（圖1）。張大千現存的自畫像，也可讓閱者從中綜觀其生平——從他嶄露頭角未久的二十八歲一直排列到他過世前不久的八十四歲左右。但是和林布蘭自畫像最大的不同處在於林布蘭用自己作模特兒，透澈地觀察自身並且忠實地呈現出自己的外貌與內在，因此觀看林布蘭一系列的自畫像就彷彿目睹了他一生的風華與滄桑；而張大千以自己為模特兒，不斷地繪製自己，雖然也多少記錄了歲月的流逝，但在他日益老去的面容上，見不到林布蘭臉上無情的歲月印記，反而經過歲月的洗禮，使得他知名的一臉絡腮鬍從年輕時期的少年老成變得更名符其實的成熟自信瀟灑，而他的內心世界則可經由畫上的題跋透露訊息。

檢視張大千現存紀年最早的二十八歲（一九二六年（圖2）及三十歲（一九二八年（圖3）自畫像，雖然技巧仍屬稚嫩，但和歷史上任何傳統畫家自畫像相比，都顯得與眾不同。[2]首先，側面取影就是一嶄新的嘗試，這

2　本文所討論的張氏自畫像，非廣義的自畫像，如山水畫中含一名似張氏之高士者，不在討論之列，本文所討論之自畫像，大部分為背景空白，或有簡單背景，而以張氏之半身像或全身像為主題者。

圖 2　張大千（1899-1983），《自畫像》，1926年。

圖 3　張大千，《自畫像》，1928年。

時距一八四〇年代攝影術傳來中國已近百年。[3] 從早期時髦人物在照相館擺姿勢的側面半身照（圖4），逐漸發展到士大夫家庭的才女（圖5），在相片旁廣徵題跋，彷彿複製著古代人物畫旁羅列著友人畫贊題詞的傳統。後者代表著古老的中國在接受西方傳來的照相術之後，予以中土化的嘗試。而眾多的例證顯示，近代照相術與中國繪畫之間的互動關係，乃呈雙向而非單向的模式。攝影固然受到繪畫的影響，而繪畫也經常採取攝影的角度與觀看模式。

張大千的這兩張最早的自畫像，除了以側面半身的方式呈現顯得與傳統自畫像迥異外，對自身的觀察與描繪的方法也與傳統大相逕庭。清代《芥子園畫傳》（一八一八年出版）的〈寫真秘訣〉中對人物造型提到了「四分面」、「五分面」、「六分面」的畫法，這種公式化的作風可追溯到明代的《三才圖會》（一六〇七年出版）（圖6）。[4] 附圖中人物的描繪基本上以線條構成，人物的造型五官及臉上的皺紋鬍子都依照長久以來輾轉傳下來的口訣為之，對人物既無真實的刻劃，對描摹的對象也乏切身的觀察。[5] 有趣的是張大千對這種陳陳相因的傳統非常熟悉，但他只將之用於山水畫中的點景人物之用，在畫自畫像時卻刻意選擇另一種視覺語言。[6]

3　見陳申等編著，《中國攝影史》（臺北：攝影家出版社，1990），頁29。

4　幾分像的說法，早自明周履靖，〈天形道貌畫人物論〉（西元一六三〇年前後）便有記載；清代丁皋的〈寫真秘訣〉（西元一八〇〇年前後）中亦提及此法，見俞劍華，《中國畫論類編》（香港：中華書局，1973），頁496-558-559。

5　見《芥子園畫傳》第四集人物巢勛臨本（嘉慶二十三年刻版印行）（北京：人民美術出版社，1960），頁84-85。

6　見《張大千畫（畫譜）》中論及人物部分，張大千不但談及相術，也作了從二分到十分像等的示範，見張大千，《張大千畫（畫譜）》（臺北：華正書局，1982），頁84-88。

圖 5 　《衫裙》，1902年。

圖 4 　《香港婦人》。柏格（Wilhelm Burger）攝，1869年。

圖 6 　《三才圖會》〈人事編〉，卷4，木刻版畫，1607年。

傳統畫家的內心世界：從和諧到衝突

中國傳統上對人物畫與肖像畫之間的界線一直是模糊的。早期的人物畫家顧愷之（三四八—四〇九年）雖然用許多慧黠又別出心裁的方法為人物肖像傳神：如為裴楷的頰上添三根毫，更見精神；為謝鯤（二八〇—三二三年）造像，則將之置丘壑中，以突顯他的隱逸情懷等。但顧流傳至今的作品，如《女史箴》及《洛神賦》等都只能算是人物畫而已。唐宋之間許多追想為之的歷代帝王圖或流傳下來的帝后像則不是過於類型化，便是充滿了理想化的色彩。[7] 雖說記載上顯示宋代的肖像畫漸趨於專業，但流傳下來的肖像畫作品卻不多。[8] 真正的肖像畫意識似乎在元代方見端倪，畫家王繹（約一三三二—？年）無論在理論或實踐上都跨出了一大步。[9] 比起前代畫家，王繹所繪《楊竹西小像》（圖7）細密的線條與淡淡的

圖 7　王繹（約 1333-？）、倪瓚（1301-1374），《楊竹西小像》局部，1363年，紙本水墨，27.7×86.8 公分，北京故宮博物院。

暈染的確更能傳達出人物真實的面貌，但是與西方或近代人心目中的肖像仍有一段距離。

這種人物畫與肖像畫混沌未明的現象，一直到明末曾鯨（一五六八—一六五〇年）開始在人面上施以類似西方的陰影明暗法後，人物畫與肖像畫之間的區隔才逐漸趨於明朗化。[10] 曾鯨的學生禹之鼎（一六四七—一七一六年）作肖像畫時仍未全完全擺脫人物畫的

傳統，是以他筆下的清初四王之一王原祁（一六四二—一七一五年），雖可讓人感受到其作為康熙重臣的臺閣氣，但尚無法傳達出肖像式的立即真實感。即使是揚州八怪之一的羅聘（一七三三—一七九九年）在畫肖像畫時也仍遊走於傳統的人物畫與師西法之間。[11] 其後的費丹旭（小樓）（一八〇一—一八五〇年）亦復如此，一直到任熊（一八二三—一八五七年）以後，人像畫家往往有意識地以西法為肖像，以傳統線描為人物畫，兩種風格並行不悖。追隨其後的任伯年（一八四〇—一八九六年）更是其中的佼佼者。

任熊的《自畫像》（圖8）無論在中國肖像史或畫家自畫像史上都是一幅石破天驚之作。他完全打破了畫家在自畫像中永遠一派恬然自得和與世無爭的神話。畫中的他像個義和團成員，剃光的頭顱顯得青筋暴露，血脈噴張，雙眼直視前方，諦視中透著憤怒不平的神色。更令人費解的是，如此明顯以西方陰影明暗法為之、既寫實又傳神的上半身，卻安插在全然以中式傳統線條所構成的軀體之上。線條轉折處

7　《睢陽五老圖》冊中畢世長的畫像（成於一〇五六年以前）似乎是幅宋代比較接近肖像概念的作品，見 Wen C. Fong, *Beyond Representation* (New York: The Metropolitan Museum of Art, 1992), p.45.

8　郭若虛在《圖畫見聞誌》（一〇七四年）中已專門列出「獨工傳寫」的畫家；鄧椿的《畫繼》（一一六七年）更把「人物傳寫」立為一個繪畫科目，見張啟亞，〈中國的肖像畫〉，《南京博物館藏肖像畫選集》（南京：文物出版社，1993年），頁12。

9　王繹的理論，見王繹，〈寫像秘訣〉，俞劍華，《中國畫論類編》，頁485-489。

10　關於曾鯨受西方畫法的影響，見James Cahill, *The Compelling Image* (Cambridge, Massachusetts, and London, England: The Belknap Press of Harvard University Press, 1982) p.116; Richard Vinograd, *Boundaries of the Self: Chinese Portraits,1600-1900* (Cambridge: Cambridge University Press, 1992), pp.42-48. 但是也有中國學者並不同意這樣的看法，認為曾鯨的技巧是由傳統的凹凸法變化而來，見楊新，〈明代〉，《中國繪畫三千年》（臺北：聯經出版社，1999），頁239；劉道廣，〈曾鯨的肖像畫技法分析〉，《美術研究》，第二期，1984年5月，頁56-57。

11　羅聘的《易安像》（一七九八年，現藏柏克萊景元齋）用的是人物畫的畫法，人物造型透露著陳洪綬（一五九九—一六五二年）的影響；而他的自畫像《兩峰道人養笠圖》（現藏北京故宮博物院）卻在面龐上使用了渲染法，顯示出陰影明暗。

往往以銳角呈現，充滿劍拔弩張、桀驁不馴的氣息，因之形成一幅毫不協調、充滿衝突性的畫面。尤其他採用仰視的角度，巨大的鞋履一方面虛妄的誇大了他俠士般的造型，一方面卻也更襯托出赭色肉身的脆弱性。西法繪製的臉龐與中式衣履所產生的張力，不僅傳達出畫家自身無所逃於天地之間的矛盾與壓迫感，也象徵著在西潮衝擊下，傳統中國何以自處的命題。

他的心境或可由畫上他所填的詞中一窺究竟。「莽乾坤，眼前何物？……還可惜，鏡換青娥，塵掩白頭，一樣奔馳無計。更誤人，可憐青史，一字何曾輕記，公子憑虛，先生希有，總難為知己。且放歌起舞，當途慢慢憒憒頹氣。……誰是愚蒙，誰為聖賢，我也全無意。但恍然一瞬，森無涯矣。」[12] 調寄〈十二時〉

圖 8　任熊（1823-1857），《自畫像》，1856年，紙本設色，177×78.5公分，北京故宮博物院。

的長調，訴說著畫家在茫茫世局中的徬徨與無所適從，聲調激越的辭句，散發出千古才人的慨歎。

身為職業畫家的任熊卻有著文人憂時自傷的情懷，詩與畫都具爆發性的氣勢，似乎傳統文人畫家自古以來企圖努力維持的內心平靜業已遭到破壞，而畫家也在一夕之間覺醒過來。

在任熊之前，著名畫家的形象包括由不知名畫家為元代畫家倪瓚（一三〇一—一三七四年）所作的《倪瓚像》（圖9）和明代畫家沈周（一四二七—一五〇九年）的《自畫像》（圖10），但是其中所透露的訊息卻和任熊自畫像大不相同。圖中倪瓚手持紙筆端坐於清閟閣中，背後的畫屏上是一幅典型的倪瓚式蕭疏的山水。倪的友人道士

12 丁義元認為任熊《自畫像》作於三十一歲（一八五三年）夏，是他赴金陵太平天國戎幕的青春寫照。關於此詞的含意及其背景，見丁義元，〈任熊自畫像作年考〉，《海上畫派研究論文集》（上海：上海書畫出版社，1991），頁1-8。

圖 9　無名氏，《倪瓚像》，1340年左右，水墨設色紙本，28.2 ×60.9公分，臺北國立故宮博物院。

張雨（一二八三—一三五〇年）在畫上題道：「產於荊蠻，寄於雲林，青白其眼，金玉其音。……意匠摩詰，神交海岳，達生傲睨，玩世諧謔。人將比之愛佩紫羅囊之謝玄，吾獨以為超出金馬門之方朔也。」張雨的題跋則勾勒出一個不同流俗又狂傲——兼具晉代阮籍的睥睨世俗，唐代王維（七〇一—七六一年）的詩畫素養，宋代米芾（一〇五一—一一〇七年）的玩世不恭，還有漢代東方朔（西元前一六一—八七年）的詼諧幽默與人生智慧，簡直將歷代藝術家與名士特徵集於倪瓚一身。

然而在倪瓚的畫像中，除了他一身潔白的衣袍顯示他的潔癖與纖塵不染的氣質外，在他沒有太多著墨的臉龐上，實在很難從面部表情上看出如張雨所述的疏誕狂傲的氣息；反而是周邊的文房陳設，和手持拂塵、毛巾與盥洗器皿的男女侍者告訴觀者更多倪瓚的癖性。畫面上的筆墨紙硯和青銅器收藏構築了一片潔淨雅緻的氛圍，畫屏上的畫風則象徵著倪瓚避世疏離的個性與簡約淡泊的品味。這張畫像強調背景的襯托而不重視人物本身個性的描繪，因之並未延續顧愷之為人像頰上加三根毛，或等待三年再為人像點睛等替人像生色的傳統，卻延續了顧愷之將謝鯤置之丘壑中，用周圍的山水布置來表現謝鯤志不在鐘鼎的作法。也許這種選擇性的強調是受了元代比倪瓚稍早的趙孟頫（一二五四—一三二二年）的影響罷，因為趙曾畫了一幅《謝幼輿丘壑》，圖中他便依照傳說中顧愷之的作法，將謝鯤置之於丘壑中，用謝鯤的典故象徵自己亦復如謝鯤般，雖不得已仕宦於（元朝）廟堂之上，但實亦另有懷抱。

至於明代沈周的《自畫像》（圖10）則是一張背景空白的半身像，顯然沈周並未延用倪瓚畫像將畫家置之於某種情境中的作法，但沈周自畫像中的人像繪製技巧卻和宋代畢世長的畫像（成於一〇五六年以前）及元代王繹的《楊竹西小像》（圖7）中對年邁主角的面部描繪很相似。八十歲的沈周將自己臉上每

圖 10　沈周（1427-1509），《自畫像》，1506年，絹本設色軸，71×53公分，北京故宮博物院。

一道深植的皺紋及面頰上眼窩旁的老人斑忠實而毫無隱瞞的一一勾勒出來，花白的眉毛，暗淡的眼珠，乾癟的嘴唇，和及胸的稀疏鬍鬚如實的傳達了這位吳派宗師的老年面貌。沈周在畫上的自題：「人謂眼差小，又說頤太窄，我自不能知，亦不知其失，面目何足較，但恐有失德，苟且八十年，余與死隔壁。」

比起倪瓚畫像的盛年樣貌，沈周垂垂老矣！而迥異於倪像雅潔且寄情山水的理想化呈現，沈畫則殘酷地揭露漫長歲月刻劃的痕跡。從沈周的題跋中我們得知，沈周對畫中的他眼小額蹙全然不在意，因為面目何足較，他認為所應在意的母寧更是自己的德性。「死生一夢，天地一塵」，唯藝術常存，是以畫家在垂垂老矣的暮年留下自己的肖像，作一紀念。這就是吳派巨匠的風範，八十歲仍作畫不輟，雖與死亡鄰，仍強調個人的德性與修養。從倪瓚到沈周的畫像，雖表達的方式有異，但強調文人畫家內在涵養與襟懷的態度是一致的。

但是這種和諧自足的文人人格特質，顯然在晚明遭到了挑戰與破壞。陳洪綬（一五九九—一六五二

圖 11　陳洪綬（1599-1652），《喬松仙壽》，1635年，水墨設色絹本，202×94.8公分，臺北國立故宮博物院。

年）的自畫像據學者高居翰（James Cahill）的形容，是畫家「與身外世界不協調」的隱喻。雖然這張[13]畫的標題為《喬松仙壽》（圖11），畫跋上三十七歲的陳洪綬寫道：「蓮子與翰姪，燕游于終日……」，形容他與侄子日日讀書與作畫的生活。圖中畫家面色不豫的站立於一株怪異而圖案化的巨松前，背後的山水空間嚴重的扭曲變形，人和山水的關係不再是倪瓚人如其畫的恬淡自適，卻成為用山水暗喻畫家處在一個無所適從，傳統價值體系崩解的時代。的確，晚明的政治黑暗，國勢頹危，而陳洪綬則掙扎於屢屢爭取科舉功名不成與成為職業畫家的抉擇之間，在嗜酒、好色、娛情山水的生活基調中沉溺。[14]

在陳洪綬身上，倪瓚和沈周那種文人畫家與世無爭、悠遊世外的情懷已不能保持，代之而起的是職業畫家的焦慮與徬徨。這種情形從晚明一直延續到清代，不同於陳洪綬將自己的肖像加入山水予以變奏，任熊則是以自身龐面與衣紋之間的強烈對比來反映他的憤怒與困境。[15] 倪瓚畫像以畫屏上的隱逸山水，代表他的心跡，而陳洪綬也仍倚賴身後變形山水為其代言，任熊則根本放棄了此一嘗試。將人物置於山水的情境中是自顧愷之開始，使得畫中人物的內心世界，得以用外在環境的象徵手法表達出來，但在十九世紀中期，這種君子寄情於山水的傳統顯然在任熊的自畫像中已經失去了力道。

文人畫家的世界在陳洪綬的自畫像中已顯得岌岌可危，在清末西潮侵襲下，文人的傳統價值在接近現代商業的社會中，更加速的崩解和失焦。不但任熊的自畫像代表這個現象的爆發，即便到了任伯年為畫家吳昌碩（一八四四—一九二七年）作的肖像《酸寒尉像》（圖12），仍是此一情況的延續，圖中穿著清代朝服端立拱手的吳昌碩顯得窘態畢露。在畫上的題詩中，吳昌碩提到自己短暫仕宦生涯中，作芝麻小官的的種種苦況，包括在三伏天裏厚服下的揮汗如雨，和任人呼來喝去的羞辱感。吳昌碩在仕與不仕中的煎熬，也許是歷史上畫家在這兩種選擇中最後的掙扎。

13　見James Cahill, *The Distant Mountains: Chinese Painting of the Late Ming Dynasty, 1570-1644* (New York and Tokyo: Weatherhill,1982), p.248。

14　關於陳洪綬生平，特別是早期至中期，見翁萬戈，《陳洪綬》上卷（上海：上海人民美術出版社，1997），頁14-28；楊士安，《陳洪綬家世》（北京：北京出版社，2004），頁177。

15　關於任熊自畫像的畫面分析與含意，見James Cahill, "Ren Xiong and his Self-Portrait", *Ars Orientalis*, XXV, 1995, pp.124-126.

「藝壇新星」一掃傳統畫家在仕與不仕間的狼狽

但是到了張大千，不再有倪瓚的高蹈，也無沈周的以德自許，更無陳洪綬的矛盾與任熊的撕裂。對他而言，既不曾經歷過陳洪綬於出仕與作純藝術家抉擇間的徬徨，也不曾經歷過任熊做為亂世中職業畫家不知如何為自己定位的茫然，更不曾經歷過吳昌碩在決定成為職業畫家前作小官的屈辱和尷尬。張大千生來就是畫家，他於三〇年代在上海不曾猶豫地成為職業畫家，而且從一出道開始，就以明星畫家的姿態出現。

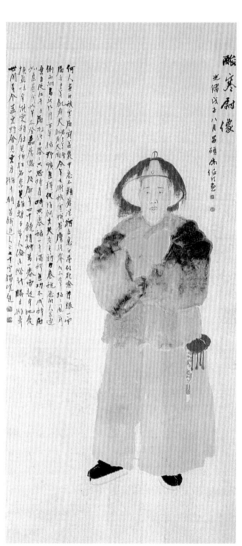

圖 12　任伯年（1840-1896），《酸寒尉像》，1888年，紙本設色，164.2×77.6公分，浙江省立博物館。

在張大千早年這兩張側面像中，不但採取了照相的角度與觀看模式，上面的題款一寫「戲造此象，以博北山老兄一笑」，一寫「自寫小像，持贈愛榮老兄紀念」，顯示連文字也和贈人照片時所題的文字相似，似乎從張氏最早的自畫像開始，呈現明星架式、以攝影角度入畫的側影，便已是他的方向，且自畫像係被他用來做社交的用途。

在技巧方面，成於一九二八年的這張《自畫像》（圖3）不但繪人面的方式與前述清代《芥子園畫傳》傳統平面又公式化的方法不同，一襲美髯也與《芥子園畫傳》裏鬚鬏有顯著的差異。[16]《芥子園》用線描，張氏先以淡墨掃之，再以濃墨點醒，既有變化層次，且立體生動，與前者的分別，不僅在於技巧，更在於觀看方式的改變。從十九世紀初《芥子園畫傳》到二十世紀張大千所發生的巨大變化，必須歸功於中間一位重要的人像畫家任頤。試看他為吳昌碩繪製的肖像《酸寒尉像》（圖12），雖然在臉部並沒有特別強調陰影變化，身體部分亦不過以水墨淡彩渲染而成，似乎並未明顯的採用西方技巧，但他繪像的基本態度，或對繪製對象形體的掌握，與傳統人物畫的專用線描及概念化的製作方式相比，已發生了革命性的改變。

這項改變最早可上溯明末的曾鯨，曾氏晚期的作品中《山水人物圖》（圖13），人面越發以西式陰影明暗為之，因之予人以西式臉龐配上中式衣紋的不協調的印象，這種不協調本是人像畫中難以解決的問題，但到了出色的畫家任熊手中，卻能利用並強化這種形式上的扞格，形成衝突而令人難以忘懷的畫面。

這項改變最早可上溯明末的曾鯨以來臉部西化、衣折卻傳統的混合體，卻是到了任頤時才得到進一步的解決。在任伯年成熟時期的

16 張大千之自畫像，除有特殊命名，且廣為人知，如三十歲之《大千己巳自寫小像》，其餘在本文中皆以《自畫像》稱之，並用年歲為之區隔。

圖 14　任伯年，《吳淦像》，1878年，紙本設色，
130×56公分，北京故宮博物院。

圖 13　曾鯨（1568-1650），《山水人
物圖》，1639年，絹本設色，
116.9×40.6公分，美國柏克萊加
大美術館。

作品《吳淦像》（圖14）中，他對這種不協調的解決方式是將人的面部陰影明暗予以柔和化，而在傳統衣紋的線描外則加以些許陰影，因此看起來人的臉龐與軀體取得了某種和諧，而且絲毫沒有突兀之感。[17]

在上述兩張張大千最早的自畫像（圖2、圖3）中，他日後最膾炙人口的一臉美髯已經出現。張大千二十六歲開始蓄鬚，據傳申說，是「不欲他人因他年輕而輕視之」。[18] 也的確，張大千當時方於上海文人雅士聚集的「秋英會」中一舉成名。[19] 在名家輩出的十里洋場中，讓人注意到他這後生小輩並非易事，除了藝事上的潛力，尚需有其他姿態的配合。張氏蓄鬚以引人注意，或至少讓別人不能小看他的動作，與西方藝術家安迪沃荷（Andy Warhol）的態度不約而同。常有驚世駭俗之舉的沃荷在他的《安迪沃荷的哲學》一書中說：「就像習慣遲到的伊莉莎白泰勒一樣，她遲到五十次，只要準時一次，就被人視為『早到』這個道理一樣，我把頭髮弄白以後，做任何事只要稍微賣力，別人就會認為我怎麼那麼『年輕』！」[20] 沃荷一向以特立獨行、標新立異著稱，而張大千一生充滿了傳奇故事、生活在現代卻穿著「古裝」、與善於製造新聞話題的本事其實也不遑多讓。

二十世紀的東西方兩位藝術家顯示出一種共同的傾向，便是將自己視為「名人」（celebrity）般經營，這是張大千早在他二十八歲的自畫像中，就已流露出來的訊息。他將自己如明星般的予以刻劃與呈現，

17 詳見姚梅竹，〈任伯年傳世肖像畫研究〉（國立臺南藝術大學碩士論文，2007年6月），頁98-106。

18 見傳申，《張大千的世界》（臺北：羲之堂文化出版事業有限公司，1998），頁42。

19 見李永翹，《張大千年譜》（成都：四川省社會科學院，1987），頁37。

20 見 Andy Warhol, The Philosophy of Andy Warhol (San Diego, New York, London: Harcourt Brace & Company, 1975)

並將自己的影像當作禮物般送給友人，這是在傳統畫家自畫像中所不曾有，且非常「現代」的態度。

張大千運用自畫像來「促銷」自己，在他那張轟動一時的三十歲自畫像《大千己巳自寫小像》（圖15）中更達於高峰。[21] 張氏此時已因仿石濤（一六四二—一七○七年）之作令人真假莫辨而聲名大噪，而這張自畫像幾乎是公開的向世人宣告——石濤的傳人在此！和石濤的自畫像《自寫種松小像》（圖16）相比，張大千此際以石濤為典範的用心是很明顯的。石濤的畫像應成於安徽宣城時期，圖中三十餘歲的他嘴旁和下巴上蓄有四絡小鬚，臉上稍用渲染，衣褶之紋路則沿用貫休（八三二—九一二年）以來畫袈裟時所使用重疊而圖案化的傳統，然後將自己置於一株左右伸展的巨松之下。張大千此時比石濤入畫時可能稍為年輕一些，他也學石濤，將自己置於一株巨松之下，只不過石濤是全身坐像，而張大千仍是受照相影響的側面半身取像。

畫中張大千一頭豐盛的頭髮與連鬢的美髯，加上炯炯有神的目光，使他的造型與面容清瘦的石濤足以平分秋色。但是仔細比較張大千與石濤的松樹會發現，雖然張的樹幹與松針皆有石濤的影子，但石濤的線條清奇靈動，且充滿張力，張大千的松樹輪廓線及松樹皮上的圓紋則流利有餘，但筆法欠層次且變化不多。此時期雖然人人以他為石濤的嫡子，其實他的功力尚不足以與石濤匹敵。此外，石濤安坐在松石環繞的環境中，旁有一趣味十足的獼猴及一貌似童僧者陪襯，也鋪陳了某種道場的氛圍，使得主角得以種松吟嘯其間。一股孤標出塵、人淡如菊的氣息躍然紙上，而觀看石濤的跋語，也印證了此際他欲追求的是不如歸隱的田園之樂。

然而張大千此畫將石濤的橫卷轉變為直向的掛軸，他單取一戲劇化的巨松直掃而下，而將松下的自

圖 15　張大千，《大千己巳自寫小像》，1929年，紙本設色
　　　　立軸，185×97公分，私人收藏。

21　這張畫像於一九六八年曾印行出版，名稱為《己巳自寫小相題詠冊》，見李永翹，《張大千年譜》（成都：四川社科院出版社，1987），頁53-55；又見林慰君，〈大師的三十自畫像〉，《環蓽盦瑣談》（臺北：皇冠出版社，1979），頁150-56。

己呈現成聚焦的近景，他定睛注視前方的眼神不僅馬上抓住觀者的注意力，也顯示他不同於苦瓜和尚的淡泊用心。對於未來，他不但充滿了期待與憧憬，也是雄心勃勃、蓄勢待發的。而畫的下方也遍布他所邀集當時藝文名家之題詠，不管是讚嘆他為「咄咄少年，乃如虬髯」的方地山（一八七三─一九六三年）、「秀目長髯美少年，松間箕坐若神仙」的名士楊度（一八七五─一九三一年）；或是認為他是「苦瓜衣缽久塵埃，天降奇才新境開」的靈山仙史（一八五九─一九三五年，日本記者、作家、詩人），及「胸有詩書迴出塵，苦瓜畫裏認前身」的辛壺（一八八〇─一九五〇年），都不約而同的傳達了相同的訊息，便是張大千已成功的塑造了己身早年的形象：一是他少年老成的一襲美髯，成為他的註冊商標。二是他學石濤的名聲顯已建立，大家也皆以石濤的傳人視之。

畫家兼收藏家黃賓虹（一八六五─一九五五年）

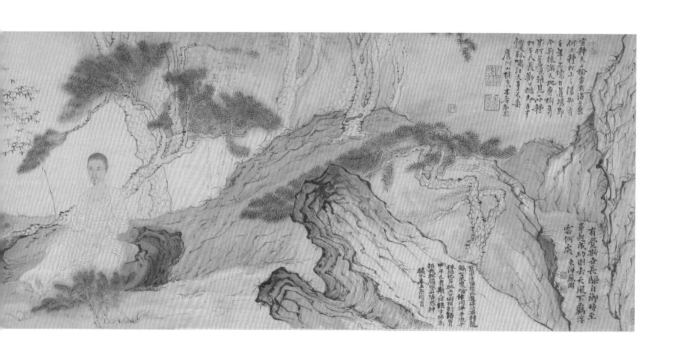

也在張大千的這張自畫像上題詞，但是據說在這張畫成之前兩年，黃賓虹曾以自己擁有的真石濤要求換取張大千所繪製假石濤。然而黃賓虹在此避重就輕，不談張與石濤的關係，只談他的鬍子：「歐陽永叔年方逾冠，自稱醉翁，今大千社兄甫三旬而虯髯如戟，風雅不減古人，觀此自寫照，尤為欽佩不已。」[22]同樣身為畫家，黃賓虹不談張的藝事成就，只談他的相貌，不過這表示，雖然不久前張氏還藉著他把石濤看走眼而一舉成名，黃賓虹並沒有被激怒，而且相反的，還成了幫助張大千揄揚的朋友。張大千一生充滿這樣的故事，便是能讓朋友都加入替他宣傳的陣容，包括大約在一九二八年與他定交的舊王孫溥心畬（一八九六─一九六三年）也於一九三四年應張大千之請，在這張畫像上賦詩「張侯何歷落，

22 見李永翹，《張大千年譜》，頁42；又見謝家孝，《張大千的世界》（臺北：時報出版社，1983），頁80-81。

圖16 石濤（1642-1707），《自寫種松小像》，1674年，紙本水墨設色手卷，40.2×170.4公分，臺北國立故宮博物院。

萬里蜀江來，明月塵中出，層雲筆底開。贈君多古意，倚馬識仙才，莫返瞿塘偦，猿聲正可哀。」以「仙才」來稱呼張，可見溥對張毫無保留的欣賞愛重，另一方面也可見張氏攫獲人心的功力。

另一張《自畫像》（圖17）雖未題年款，但從風格看來，和上一張三十自畫像時間相去不遠，上面最早的題記是於甲戌（一九三四）年，由他的門人糜耕耘所寫。畫中張大千將自己呈現為四分之三的側面，面部的寫實技巧一如任伯年式的逼真，然而這樣如相片般「真實」的人像，卻安插在一片憑空而起、漂浮在半空中的松枝上，頗有一股奇幻的氣息。

張大千將自己安置在黃山蒲團松上饒具深意。斯時他已二上黃山（分別在一九二七及一九三一年），並央名家方介堪為自己刻了一方「兩到黃山絕頂人」。兩次黃山之行，他不但作了許多畫稿與詩詞，第二次還拍照數百幅，其中有些攝影後來成為他的畫稿，為黃山的呈現，再增現代性的新貌。在此之前，他早已追隨黃山畫派漸江（一六一〇—一六六四年）、石濤等人的風格，並曾提出黃山畫派諸人中「漸江得其骨，石濤得其情，瞿山（梅清）得其變」的見解，顯示他對黃山諸家的嫻熟，以及自己顯有綜合諸家，以成一家之「畫」的雄心。[23]

此際張大千亟欲成為石濤的傳人，自然需要「黃山」的加持，因此出現如此以黃山著名的松與己身影像「複合」之舉。另外，石濤有一幅《黃山圖冊》（圖18），畫的是三位高士端坐於黃山山巔的一株松

23 張大千早年與黃山之淵源及一九三五年《黃山九龍瀑》之跋語，見傅申，《張大千的世界》，頁116。有關張大千的黃山寫生稿及攝影，見汪毅編著，〈踏歌黃山說大千〉，〈讀張大千、張善子《黃山畫景》攝影集〉，《張大千的世界：聚焦張大千》（成都：四川出版集團 四川美術出版社，2007），頁50-62。

圖 18　石濤，《黃山圖冊》，第十二開，北京故宮博物院。

圖 17　張大千，《自畫像》，1934年以前，中國私
　　　人收藏。

樹頂上，這三名高士為何選擇如此奇異的地點與場景聚會，殊不可解，但高士坐於松巔營造出的奇詭氣氛，卻為張大千帶來了靈感，遂襲石濤之意，但以剪接手法，單取一蒲團松母題，與自己的半身像合成，繪成這張自畫像。與石濤的原作相比，張大千以寫實的人頭安排在傳統的衣紋與松枝上，顯然受到攝影角度及技巧之影響，而石濤則無論人物或背景之繪製，皆以傳統線條或渲染為之。

成於一九三七年的三十九歲《自畫像》（圖19）可視為張氏早期自畫像的最後一幅作品，因為它和前面諸張一樣，皆是以松樹為背景的寫實人像，但另一方面，它又預示了下一個階段的新風。值得注意的是，雖然石濤對張大千的影響始終不輟，但經過十餘年的努力，張氏終於充分的吸收並消化了石濤與任伯年的風格，成為具有自己面貌的畫家。如果將這張畫與任伯年構圖相似的《高邕之二十八歲小像》（圖20）相比，雖然人物的放大呈現，人臉的寫實，以及在傳統衣紋中加以陰影，以取得和面容的某種協調全學自任伯年，而且和任作一樣，兩畫都置人物於前方的松下和石上的空間裏，但是張氏前景的石頭以石濤的線條為之，筆觸中有某種獨特的韻律，而松樹姿勢與筆法也豐富有變化。

相較之下，任伯年的松樹與石頭都顯得純熟流利有餘，但稍嫌乏韻。另外，任畫主角高邕之海浪般的衣褶雖十分搶眼，卻有些造作，而張大千則用較為平淡的線條作人物的衣褶，顯然，他已經選擇了和任伯年不同的途徑。亦即張氏此畫雖未完全擺脫任的商業氣息，但已超越任伯年的一味圓滑熟練，而往更深厚的方向著力。

不像前面那張三十歲自畫像，當時他剛享成名的滋味，以畫壇新星的姿態出現，眼神尚屬稚嫩；但是近十年後，他自畫像中的鬍子不再輕鬆飛揚，直視前方接的眼神開始有了中年人的穩重深沉，背後的

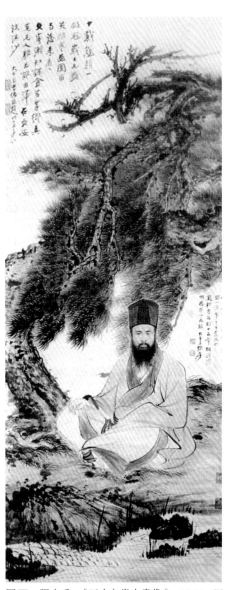

圖 20　任伯年，《高邕之二十八歲小像》，
　　　　1877年，紙本水墨設色，139×48.5公
　　　　分，上海博物館。

圖 19　張大千，《三十九歲自畫像》，1937，四
　　　　川省文物商店。

松樹也變得蟠虬頡曲，不似早年一心學石濤時的追求清奇。同時頭頂上的東坡帽也是一項創舉，東坡帽顯示，他的人生進入另一個階段。

鑒於他已在南方的上海聲譽鵲起，張氏於三十五歲（一九三三年）起，便往北平發展，經營兩年後，于非闇便撰文提出「南張北溥」的稱號，從此張大千在北方也聲譽日隆，逐漸享有全國的知名度。[24] 此時戴上東坡帽是向他「蜀人」的身分認同，也更加強他「南張」的合法性，蘇東坡不但和張大千同屬蜀人，其為人之曠放瀟灑、文采風流，此際也取代了早先的石濤，成為他傾心模仿的對象。

畫中張大千也不再遍請名人為他背書，而是自填一詞調寄〈浣溪沙〉：「十載籠頭一破冠，峨峨不畏笑寒酸，畫圖留與後人看。久客漸知謀食苦，還鄉真覺見人難，為誰滯留在長安？」距他最早留下自畫像那年，的確匆匆已過了十年多，而他的改變真只是頭上那頂破帽子嗎？他形容自己寒酸的窘境，似乎與外界對他的了解有極大的出入。據說張大千在北平與上海相繼成名以後，他每隔一年半載，便會在北平舉行畫展，每張畫價在二三百至五六百左右（等於小市民六口之家兩年的伙食費），百數十張，往往三四天內售罄。如果這樣的記述是可信的，則張大千何以在詞裡仍強調經濟狀況不佳呢？考慮一下張氏的生活方式，也許兩者並不衝突，因為張氏出手闊綽，好飲食及肯為藝術收藏一擲千金的習慣，似乎早在此時已經養成。[25] 因此即便賣畫收入頗豐，但他的開銷更大，而且民國二十三年（一九三四年）他於北平再娶唱京韻大鼓的楊宛君，加上他原先的元配曾正蓉及繼室黃凝素，共有三房妻室及兒女，家庭的負擔想必不輕。

同年七月七日蘆溝橋事變爆發，七月下旬日軍進入北平城，時居頤和園內的張大千成了驚弓之鳥，

八月時還被日本憲兵隊扣押一個星期，生死未卜之際，報上曾刊出張因侮辱皇軍，已被槍斃！消息傳出，張在京滬等地的學生聞之大悲，雖然後來幸被釋放，但他身陷北平，一直到次年五月，前後十個月形同被日軍軟禁。[26] 同年十月他作此畫時自嘆「久客漸知謀食苦，還鄉真覺見人難，為誰滯留在長安？」除了經濟上的原因外，可能也後悔當初若非來到北平發展，今日也不致陷入淪陷區，進退維谷，過著膽顫心驚的日子。最後一句「為誰滯留在長安？」一方面可能為了闢謠，證明自己仍在「長安」，一方面也表示他之被困北平實有難言之隱，並埋下他準備逃離北平的伏筆。

張氏身陷北平時，日軍會脅迫他擔任北平藝專校長之職，幸好他雖不從而未遭殺身之禍，逃出北平後，由滬轉港，再取道桂林歸蜀，回到國民政府所在的大後方。「七七事變」發生以後，張氏反覆閱讀顧亭林詩文集與年譜，並曾對人表示，不獨欣賞顧的詩文，對他的人格志節更是景仰。[27] 觀張大千一生，除了中日戰爭期間，保住了民族氣節外，晚年旅居國外，家國之思強烈，更有「識得梅花是國魂」之名句，顯見顧炎武於明亡後堅持民族大義的精神，不僅於日本侵華時，強烈鼓舞了張大千，而張大千在早年熟讀其詩文之後，一生中可能都對顧產生強烈認同的情感。

24　見趙效沂，〈「南張北溥」的由來〉，《傳記文學》第43卷第一期；轉引自李永翹，《張大千年譜》，頁479–480。

25　關於張氏在北京開畫展的熱烈情況及他在北京與人交往時之好客、好飲食、及為收藏名跡不惜傾囊甚至借貸的情形，同上註，頁85–86。

26　張大千在北平淪陷時的遭遇，見謝家孝，〈陷日逆流〉，《張大千的世界》，頁96–109。

27　見周冠華，〈大千居士景仰顧亭林〉，《張大千先生紀念冊》（臺北：國立故宮博物院，1983），頁228。

中年以後從任伯年轉而向文人寫像傳統取法

張大千四十歲至六十歲以前的自畫像屬於他的中期，但是在張氏現存的自畫像中，四十五至五十歲之間似乎有一段空窗期。或許是他於中日戰爭期間，從民國三十年（一九四一年）五月初開始至三十二年（一九四三年）十二月為止，曾遠赴敦煌，在石窟中痛下功夫臨摹壁畫，前後待了兩年七個月，而斯時全心投入此一偉業，鮮見他有自畫像之作。一直到民國三十六年（一九四七年），他四十九歲時才又見到他的自畫像。這兩年時局飄搖不定，國共內戰方殷，民國三十八年（一九四九年）十月中華人民共和國成立於北京，而國民政府在大陸潰敗後退守臺灣，十二月張大千攜家人從成都飛來臺灣，暫居以後轉往香港。

四十九歲送給畫家朋友黃君璧的《自畫像》（圖21），與早年的自畫像相比，雖仍是側像，但早年一頭豐盛的頭髮變得童山濯濯，眼神也由當年的清澈年輕而自信，如今成為眼睛迷濛而稍有憂慮之感。和早期學習石濤與任伯年的自畫像相比，他四十餘歲以後的自畫像反映了他遠赴敦煌以後藝術上的另一新境。山水上他已從明清的影響上追王蒙（一三〇八—一三八五年）、董（源；活動於九三〇—九六〇年）、巨（然；活動於九六〇—九八〇年）等人。[28] 人物畫則經過了敦煌壁畫的洗禮，造型變得更為高古，風格也更為精工而富裝飾性。[29] 不僅如此，一九四五年他收藏了傳顧閎中（九一〇—九八〇年）《韓熙載夜宴圖》，一九四六年錢選（一二三九—一三〇一年）的《楊妃上馬圖》以後，人物畫的風格不再侷限於明清，而廣泛吸收唐宋元的養分，幾乎歷史上重要的人物風格無不盡入腕底，加以此際他的創作力旺盛，使得一九四一年敦煌之行直至一九五七年視力受損以前，成為他畢生人物畫的全盛期。

28　關於王蒙對張大千的影響，見傅申，〈王蒙筆力能扛頂，六百年來有大千——大千與王蒙〉，《張大千學術論文集》（臺北：國立歷史博物館，1988），頁129-176。至於董巨的風格，一九四五年對日抗戰勝利以後，張大千陸續收藏了傳董源的《江堤晚景》與《瀟湘圖》，自此經常臨摹董源之作，並且在山水創作上，也吸取了董巨的影響，見傅申，《張大千的世界》，頁182-205。

29　張大千在敦煌行之後的人物畫，特別是仕女畫的改變，見後文，〈張大千的仕女畫〉。

圖 21　張大千，《自畫像》，1947年，紙本水墨立軸，57×30.8公分，臺北私人收藏。

這段時間內因為經過敦煌之行，張氏的目光逐漸脫離明清的清秀風格，而開始有許多精心製作的人物畫，其中不但包括許多仿莫高窟唐人壁畫的濃艷精麗的大型作品，即便是仕女畫，也充滿圖案式的裝飾性與華麗的色澤，而使用線條之準確與工緻更是登峰造極。然而在相同的期間內，當他繪製自畫像時，卻並不使用如此的方法。

中期的自畫像中，他既不受敦煌學來的工筆畫法影響，也不延續早期受西法影響的臉部寫真法，而使用較寫意的方式勾勒出頭頂上僅剩的數莖髮鬚，貼在後腦勺上的頭髮，以及依舊瀟灑的美鬚，雖然描繪美鬚的方法仍舊如早期一般，是在淡墨上以濃墨加強提醒，但舞動的韻律更活潑生動且自由率意。

對於頭上這幾根他畫得隨意而不規則的頭髮，他是有自己獨到看法與畫法的。他曾對張學良的女婿陶鵬飛說：「很多人畫我的像，都比我畫得好，我只覺得頭上幾根短頭髮，我自己畫的最像。」[30] 甚至他的鬍子，也有其特別之處，不是可以率爾下筆的，他說：「鬍子不難畫，可是並不是臉上有一把鬍子的就是張大千，我另外有特徵，如果把握不準，那鬍子就不一定是張大千了。」[31] 這種說法，顯示他早已揚棄早年任伯年式寫實又有透視的繪臉法，而走向更高古的顧愷之所建立的「以形寫神」和「傳神寫照」的傳統。

顧愷之所謂「傳神寫照」，是指突出繪畫對象的精神面貌與個性特徵，他的種種說法，無論是為人頰上加三毛，或等三年再為人點睛等，都是重視人物神采的証明。此外，張懷瓘（活動於七一二—七五六年）也在《畫斷》中說：「象人之美：張（僧繇）得其肉，陸（探微）得其骨，顧（愷之）得其神，神妙亡方，以顧為最。」[32] 顧愷之的重神傳統，蘇軾（一〇三七—一一〇一年）繼之。蘇東坡說：「吾嘗於燈下，顧自

見頰影，使人就壁摹之，不作眉目，見者皆失笑，知其為吾也。目與顴頰似，餘無不似者，眉與鼻口蓋可增減取似也。」蘇東坡的側影顯然極具特色，即使不畫眉目，別人都認得出是他，使得他下了一個結論，就是在顧愷之強調的眼睛之外，再加上顴頰一項，而且認為只要傳神的表達了這兩者，眉與鼻口稍有出入也無妨。

以上是蘇東坡對側影的看法.;對一般的畫像，蘇東坡則認為「凡人意思各有所在，或在眉目，或在鼻口。虎頭云『頰上加三毛，覺精采殊勝』，則此人意思，蓋在鬚頰間也。」也就是每人的特色各有不同，眉目，鼻口，或鬚頰不一而足。其實，蘇東坡的見解，和現代人畫政治人物的漫畫手法頗為近似，便是不必斤斤計較於細節的刻劃，只要能抓出某人最顯著的特徵，便有神似的效果。

為人瀟灑自如，為文則行雲流水的蘇東坡，不僅不贊同瑣細的描繪，對人物的神情也主張輕鬆自然，不需正襟危坐或忸怩作態：「欲得人之天，法當於眾中陰察其舉止。今乃使人正其衣冠，坐視一物，彼方斂容自持，豈復見其天乎？」[33]他認為人物畫家應在繪畫對象不注意時暗中觀察，這樣才能勾勒出他最自然的神情笑貌，若是要求對象整理好衣冠，坐定注視前方，如此拘束的擺姿勢，表情必然緊張刻板，如何能看出被畫者的真情至性呢？

30　見陶鵬飛，〈觀大千居士七十有四自畫像〉；轉引自黃天才，〈大千自寫塵埃貌〉，《五百年來一大千》(臺北：羲之堂文化出版事業有限公司，1998)，頁212。

31　張大千對他頭上短髮及鬍子的談話，見黃天才，〈大千自寫塵埃貌〉，《五百年來一大千》，頁212。

32　見張懷瓘，〈畫斷〉，收入俞劍華，《中國畫論類編》，頁402。

33　見蘇軾，〈東坡論人物傳神〉，收入俞劍華，《中國畫論類編》，頁454。

南宋陳造（一一三三—一二〇三年）將蘇東坡的意思，發揮得淋漓盡致，他說：「使人偉衣冠，肅瞻祇，巍坐屏息，仰而視，俯而起草，毫髮不差，若鏡中寫影，未必不木偶也。著眼於顛沛造次，應對進退，顰額適悅，紓急倨敬之頃，熟想而默識，一得佳思，亟運筆墨，兔起鶻落，則氣王而神完矣。」[34]他以為把對象畫得毫髮不差卻呆滯無神，無異木偶，不如將對象的喜怒哀樂等神情觀察以後，熟記於心，一俟創作思緒蘊釀成熟，下筆如有神助，以「兔起鶻落」般的快速，便能完成一幅神采動人的作品。

此際的張大千已是十足蘇東坡的信徒，他的自畫像創作與上述文人對肖像的看法不謀而合。不但如蘇東坡所言，在己身的眉目、鼻口、鬚煩下功夫，傳神的描繪出他濃眉大眼，側面鼻孔微露、略抿厚唇，以及沿著耳畔生長的絡腮鬚與嘴下長鬚連成一氣等特徵。在創作的態度上，他一改早年的謹細與面面俱到，而變得意興揣飛，只做重點的呈現。他在構圖與圖21極相近的一九四九年《自畫像》上題道：「大千自造像時酒氣淋淋，從十指尖上出也。」這種以酒助興、信筆揮灑的態度和早期正襟危坐，必求寫實的態度截然不同。而這份縱橫恣肆的狂態其實也直接受蘇東坡的啟發，蘇軾曾謂：「僕醉後，輒作草書十數行，覺酒氣拂拂從十指間出也。」[35]

至於張大千完成這些自畫像的過程，完全是不假思索的快速，據王方宇的敘述，在一九五四年冬，他與張大千相遇於東京，張對他說：「我三分鐘給你畫一張畫。」結果不到三分鐘就畫成了一幅自畫像。[36]由此可見，這又和蘇東坡以來文人所主張的，只要將人物的特徵「熟想而默識」於心，然後以「兔起鶻落」迅雷般的速度完成之主張是完全一致的。張氏中期自畫像已由早期職業畫家的習性，轉而向文人畫家的創作思想認同，由此見之！尤其值得注意的是，他即使在自畫像作不多的時期，偶而出現的幾張也仍然

是用來餽贈朋友，建立起規律性的，長年將自己影像作為社交用途的習慣。

一九五二年初秋，張氏自香港移民南美，先在阿根廷住了一年，隨即移居巴西聖保羅，行前出售〈大風堂〉精采的藏品《韓熙載夜宴圖》及《瀟湘圖》，所得悉數投入中國式園林「八德園」的建造，在巴西他度過了創作力旺盛的十六年。

由寫意、白描、到減筆

此時期另有一幀一九五六年的《我同我的小猴兒》《大千狂塗冊》第十二開（圖22）則比前述文人的意趣，更有一番狂態。畫中主人翁呈四分之三的側像，陪伴在其肩側的是一個滑稽逗趣的猴子臉。張大千此際的髮鬚比起近十年前更見稀疏了，頭頂上和沿著頭顧生長的幾根短頭髮如絨毛似的柔軟，耳邊的鬢髮連同灰白的長鬚刻劃得活靈活現，真是傳神極了！比起四十九歲《自畫像》（圖21）來，此畫顯得更為行雲流水，自在瀟灑，真正印證了他所謂「頭上幾根短頭髮，我自己畫的最像」所言不虛。

圖中的小猴子眼睛圓睜，毛髮豎立，活潑的表情與一把大鬍子的主人之氣定神閑相映成趣。張大千與

34 見陳造，〈江湖長翁論寫神〉，收入俞劍華，《中國畫論類編》，頁471。

35 見蘇軾，〈跋草書後〉，《東坡題跋》卷四，收入楊家駱編，《宋人題跋》上（臺北：世界書局，1992），頁120。

36 見王方宇，〈張大千先生和八大山人〉，《張大千學術論文集》（臺北：國立歷史博物館，1988）頁17；又見傅申，《張大千的世界》，頁224；黃天才，〈大千自寫塵埃貌〉，《五百年來一大千》，頁214-215。

猴子一起入畫提醒了觀者，他幼時曾有黑猿轉世的傳說，因此猿猴類一直是與他氣息相通的好伴侶，也成了他的正字標記。[37] 他一生愛猿，連同晚年在臺灣陪伴他的三隻猿猴，共豢養過三十七隻猿猴。另外，張氏曾於早年「仿製」梁楷（一一五〇—約一二一〇年）的《睡猿圖》，對於南宋禪畫畫家牧谿（約一一一〇—一二八一年）的猿畫想必也不陌生。[38] 觀此冊之其他諸作題跋如：「休誇減筆梁風子（梁楷）……我是西川石居士（石恪）。」「梁風子未必有此，呵呵，大千先生狂態又作矣。」顯然年近六十之際，前述文人的興味與靈性還不夠，禪畫傳統中如石恪（活動於十世紀中期）、梁楷諸人「逸品」的狂怪也進入了他的畫像之中。[39]

從大千居士的口氣當中，他自比石恪（也是蜀人），而早年所模仿的梁楷似已不在他

眼底。的確，此時他的用筆與墨韻，已達到前所未有信手拈來，皆成妙趣的境界。觀他隨意點染的耳旁

淡墨與右肩閒閒勾染的寥寥數筆，簡直是興之所至，意到天成！他無拘無束，毫不刻意的揮灑自如，固

然與禪畫的意趣不謀而合，但比起梁楷《李白行吟圖》灰白的線條與神祕的氣息，或牧谿《觀音猿鶴圖》

三聯畫中猿猴母親臉上謎樣的表情相比，他的減筆畫實遊走於文人畫與禪僧畫之間，而更有一份現代人

的諧趣與幽默，其天真爛漫，意趣盎然，時有神來之筆，反映了他的藝術創造力，已臻高峰。

此時期另有一類白描，代表張氏自畫像中的精細之作，但是他於一九五七年眼底血管破裂，視力大

受影響以後，就逐漸放棄了此種畫法。一九五六年所作的《白描自畫像》（圖23）作於巴黎，上面題的是：

「衣冠甚偉鬚眉真，編冊隨身杖履輕，何必待人補泉石，自將閒處著先生。」此時他的白描已是爐火純青，

既精工又天然。他早於一九三三年便曾嘗試以白描作《天女散花圖》一畫，當時雖說是仿自宋武宗元（約

九八○—一○五○年）的《朝元仙杖圖》，但是他的人物造型與較為粗放線條都與明代的職業畫家吳偉

（一四五九—一五○八年）更為接近。[40]

經過三○年代晚期兩件白描古畫的洗禮，張大千對白描的理解也變得更深刻。一九三七年他在徐悲

鴻處觀賞到《八十七神仙圖卷》中的白描，繼之自己也於一九三九年入藏元人所作《九歌書畫冊》，經過

37　見謝家孝，〈黑猿轉世〉，《張大千的世界》，頁6-12。

38　見Shen Fu, Challenging the Past, pp.116-119.

39　關於「逸格」畫家的描述，見鄧椿，〈雜說：論遠〉，《畫繼》，收入俞劍華，《中國畫論類編》，頁78。

40　見傅申，《張大千的世界》，頁120。

元人洗鍊而素淨線條的啟發，再益之以四〇年代初期敦煌面壁三年的體驗，他的白描功力日益深厚，不但融入了元代文人的優雅，也有來自唐代的吳帶當風的力道，與三〇年代早期僅停留於明代吳偉階段的白描實不可同日而語，也代表了他學習的歷程，已由明代的粗疏上溯宋元文人典雅凝鍊，更在壁畫中直接體會白描之祖吳道子同時代之風格。這份成就體現於他在一九四五至四六年所作的《九歌圖》裏，全圖考證嚴謹，場面宏大，被人譽為「伯時斂手孟頫歎」。[41]也代表他在白描上下的功夫，已直逼歷史上最著名的白描大家宋代李公麟（約一〇四九—一一〇六年）與元代趙孟頫。

此時他既身處西方的法國巴黎，卻將自己繪為身著古裝之士，以致顯得不甚真實，且為此畫增添許多理想色彩。觀其所題作於「丙申夏孟」，正是他首遊歐洲之時，不但在義大利參觀了文藝復興三傑的作品，隨後又抵巴黎為自己在賽努奇美術館舉行的《張大千臨摹敦煌石窟壁畫展覽》主持開幕典禮。

還在現代博物館東廊展出《張大千近作展》；與此同時，西廊則舉行馬蒂斯（Henri Matisse）的遺作展，張氏曾仔細的參觀，並認為馬蒂斯人物素描的線條是學敦煌的。另外在七月下旬，張氏在法國南部坎城與畫家畢加索（Pablo Picasso）晤面，被西方媒體稱為「藝術界的高峰會議」。事後張氏轉述畢加索的話說：「這個世界上談到藝術，第一是你們中國人有藝術，其次是日本的藝術，……第三是非洲的黑種人有藝術，除此而外，白種人根本無藝術！」[42]

41 這是曾克耑為張大千《九歌圖》所題的詩句，見傅申，《張大千的世界》，頁151。

42 見謝家孝，《張大千的世界》，頁212。

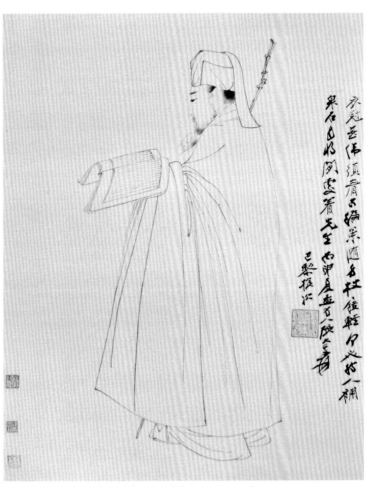

圖 24　趙孟頫（1254-1322），《蘇東
　　　　坡像》，1301年，紙本水墨，
　　　　27.2×10.8公分，臺北國立故
　　　　宮博物院。

圖 23　張大千，《自畫像》，《張大千筆》中一開，1956年。

上述的經歷看來，張氏當時雖身處西方，不但沒有被西方的強勢文化所震懾，以致喪失自信；相反的，他還一再藉由對馬蒂斯人物線條的評述以及透過畢加索對中國藝術的推崇，表達對己身藝術傳統的肯定和信仰。也就是在這樣的情境中，產生了一九五六年的白描《自畫像》：生活於西方的世界，他卻在幻想中將自己裝扮成古人，而且是他所最心儀的蘇東坡造型。觀看此畫中的相貌，並非典型的張大千模樣，但冠以軒冕，作閱讀狀，一派文人形象躍然紙上，使用的又是北宋李公麟所創為的白描技巧，那麼張氏此時在西方的衝擊下，反而更欲強調他自身的文化傳承以為抗衡，不但以東坡文采風流自居，並將古人的原型與自畫像合而為一，其中便含有強烈的象徵性。

和早歲戴東坡帽端坐於松樹下的樣貌（圖19）相比，早年著意於寫形，此時的畫像卻有素雅高潔的文人味，而且此畫以白描技巧為之實有深意。張氏在此畫中，頭戴東坡帽，一手持線裝書，另一手持竹杖，將自己包裝成的蘇東坡形象很自然讓人想到坡翁四十七歲貶謫至黃州時所作的《定風波》：「莫聽穿林打葉聲，何妨吟嘯且徐行。竹杖芒鞋輕似馬，誰怕，一簑煙雨任平生。料峭春風吹酒醒，微冷，山頭斜照卻相迎，回首向來蕭瑟處，歸去，也無風雨也無晴。」雖然仕途坎坷，迭遭橫逆，然而蘇東坡卻不改哲人本色，選擇坦然面對，好一個也無風雨也無晴！真是千古幾人能夠的襟懷。也許為了紀念這樣一位偉大的心靈，文人畫家趙孟頫便沿用李公麟所擅用的白描技巧，將坡翁竹杖布鞋，一襲布衣的形象在《蘇東坡像》中呈現出來（圖24）。[43]

張氏此畫既將自己投射成坡翁形象，又以白描手法出之，其欲以文人畫之現代繼承人自居，用意甚明。他四十歲以後即心儀同是蜀人的坡翁，在藝事上又因曾收藏過傳趙松雪的《九歌書畫冊》而逐漸精

熟於文人的白描技巧。對趙孟頫而言，白描既是蘇東坡的好友李公麟所創，因之趙孟頫以白描繪坡翁，

是用此一北宋時代在文人理念下發展出的非裝飾性而又帶有書法意味的技巧來紀念坡翁，另一方面也闡

明畫家自己亦是此一文人傳統的的嫡子。

但是比較張氏的白描《自畫像》與趙孟頫的《蘇東坡像》兩圖，可以發現一些明顯的差異。首先，

蘇東坡在畫中呈四分之三的側面，目光堅定，表情凝重，衣帶繫處微顯小腹，是傳統中年人的形象。同

時可能因為這是一張想像中的畫像，因此予人以概念化的印象，例如手與身軀的部分呈現傳統類型化的

描繪，並不具有人體的立體和真實感。而張大千則將自己呈現為側面，雖是一身古裝，卻顯得是以攝影

角度取像，簡直像現代人套上古人衣履在相館留念。尤其持書的角度與目光投射處並不完全吻合，更顯

得是擺姿勢的意味十足。面容則從髭鬚等特徵中一看即知為中年以後的張大千，身形雖隱藏在寬袍大袖

之內，但卻能從並不繁雜的線條中看出主角背脊的曲度與伸手持書的高度與力度。另外在白描的線條上，

趙孟頫是中鋒用筆，描寫衣摺的線條更是書法筆意十足，相較之下，張大千的線條顯得更為細膩精準，

使人想起溥心畬形容張大千的線條「粗筆如橫掃千軍，細筆則如春蠶吐絲」。

43
張大千自己亦曾於一九四三年繪《東坡先生像》，當時線條雖清秀流利，卻還是明清作風，尚未進展到後來雅潔凝鍊的白描。此圖見巴東編，《張大千書畫集》第七集（臺北：國立歷史博物館，1990），頁22；巴東編，《無人無我，無古無今—張大千畫作加拿大首展》（臺北：國立歷史博物館，2000），頁73。

另外一張一九五八年的《自畫像》（圖25），也是一張白描作品。此時張氏目力受損已近一年，因此這張白描的線條相當簡化，猶如一張「減筆白描」，甚至也有些像西方式的素描。與傳統的人像畫相比，此畫受攝影影響的痕跡十分明顯，甚至可以推測，他係直接根據照片而作自畫像。不但半身斜倚側視的剎那之姿宛如相片，繪鼻部和眼睛斷續的線條躍動彈跳，與傳統的白描完全不同。相較之下，趙孟頫的《蘇東坡像》帶著太多想像的色彩，因而顯得平面，而張氏畫像的呈現則充滿姿態與身體語言的表達性，且白描線條富有動感和表情的趣味，細筆白描旁還隱約有些灰色的陰影，或許是曾以淡墨掃過，但看來就像曾以素描炭筆打底似的。張氏雖用白描技巧表示他對文人傳統的了然於胸，但他卻已將傳統的書法性白描線條轉化成更具現代性的繪畫性線條。

圖 25　張大千，《自畫像》，《張大千筆》中一開，1958年。

這張白描是為紀念六十初度而作，因之上面題有張大千所作的〈浣溪沙〉一首：「甘作流人滯異邦（起句易為彈指流年六十霜），故鄉雖好未還鄉。人生適意更何方？挾瑟共驚中婦艷，據鞍人羨是翁強。且容老子引壺觴！」次年，他又在另一張《自畫像》（圖26）上題七律一首，內容約略近似，但似乎感觸更深：「如煙如霧去堂堂，彈指流光六十霜。挾瑟每憐中婦艷，簪花人笑老夫狂。五洲行遍猶尋勝，萬里投荒豈戀鄉。珍重餘生能有幾，且揩雙眼看滄桑。」

圖 26　張大千，《自畫像》，1959年，私人收藏。

圖 27　作者不明，張大千《自畫像》偽作，年代不詳。

綜觀張大千此時期的自畫像，上面的題詞都相當程度的反映了他的心情，一方面去國離鄉日久，有滯留海外不能歸去的無奈；另一方面卻也表達出寶刀未老的興致和豪情！

後面的這張六十《自畫像》（圖26），張大千似乎畫了不止一次。或許因此引起偽造者的動機，目前坊間有一張構圖極為相似的《自畫像》（圖27），但比較之下，可以確定後者不會出於張大千之手。兩圖最明顯的差異在於後者頭顱與髮際接合處不若前者自然，髮鬚描繪不生動，尤其後者那把鬍子平面而刻板，完全沒有前者靈動的曲線與渾然天成的筆墨交融。此外，後者臉上的皺紋太過僵硬，嘴唇雖厚卻顯得笨拙，衣紋線條不如前者柔韌而有彈性更是不在話下……這些張氏原作與仿作之間關鍵性的差異，也足以作為檢視並判斷其他張氏自畫像真偽時的參考。

成於一九五七年的五十九歲《自畫像》（圖28）上題著：「隔宿看書便已忘，老來昏霧更無方，從知又被兒曹笑，十目才能下一行。」署年為丁酉七月，同年六月，他在八德園搬動巨石時，因出力過甚，忽然眼前一片漆黑，赴美就醫後判斷是因糖尿病所引起的。此時題詩談自己記憶力衰退，也稍觸及眼力問題，估計是在罹患目疾之後，並於九月赴美醫治之前所作。其實張氏記憶力奇佳，即使到老年，數十年前所看到的佳詩奇文，都能一字不漏的回憶起來，此處將一目十行改作十目一行，不過以幽默的方式消遣自己的老態，但這也是他首度在自畫像中對自己漸入老境發出慨歎。

畫中張氏側身而坐，手持一書展讀，張氏知名的美髯及毛髮稀疏的頭頂固然畫得優美有神，衣紋線條亦復柔曲有勁，收放自如，尤其畫龍點睛的是用濃墨渲染於後腦和衣帶袖口處，蒼黑的墨色微微與下面淡墨交會滲出處，自動形成了一股天然紋路，美妙得不可言宣！雖然斯時他的潑墨法尚未大行其道，

44

見黃天才，〈大千自寫塵埃貌〉，《五百年來一大千》，頁230。

圖 28　張大千，《自畫像》，1957年，私人收藏。

但此處已可看出他對墨色的運用，頗有放任其「行所當行」的意味！不知此畫是否意在燈下展讀，他頭頂上之輪廓線與髮毛俱淡之欲無，使人想起他的「大風堂」曾藏有一卷石濤作於一六九五年的山水冊頁，上面繪一月光下渡船之人，唯獨頭頂與船頂缺一筆，而張氏則於畫旁題記：「人與船篷俱不著頂上一筆，而水月之光自見，豈今之曉曉於光線之說者所知耶！」[45]石濤以缺筆喻月光，張氏對其佩服之情，溢於言表，此處約略有此意，也將張氏燈下閱讀的柔和氣氛烘托得更具詩意。

此時張氏對筆與墨的掌握使用，不僅純熟，也日趨完美，而畫中筆與墨的比重也是平衡的。然而在他目翳以後，「筆」會逐漸淡出他的繪畫，「墨」的分量卻將日益加重了。此畫中的大千雖於容貌特徵都準確優雅，但與他本人相比，卻稍有過於秀氣之感，因為張氏本人雖亦濃眉大目、粗獷有型，但他皮膚黧黑，並非長相斯文的書生模樣。此際因他將自己定位為文人畫家，或出於美化，或由於刻意強調主人翁的書卷氣，畫中的他，一派溫文儒雅的正全神貫注地閱讀。張氏一生於畫藝之外，於詩學亦甚用心，幾乎每畫必題詩，且喜讀書，居家不作畫時固然常手持一卷，即便旅遊時亦每載書自隨。[46]揚州八怪的羅聘曾將他的老師金農（一六八七─一七六四年以後）持書而讀的姿態入畫，張氏在揚州八怪中，最欣賞才華洋溢、古怪諧趣中自有濃厚書卷氣的金冬心，應該對這幅《冬心先生像》（圖29）不陌生吧！[47]

畫中羅聘將金農的側面入像，金農的光頭，鬥雞眼般的專注眼神，和後腦勺上獨留一小撮細繩辮的造型已夠突梯滑稽，羅聘又更以誇張抖動的線條來繪製老師衣紋與鞋履的外廓線，使得畫面更有一種令人忍俊不止的趣味。或許張氏一直欣賞的便是金農這種搞怪卻能以拙趣獨樹一格的風貌，只是張氏這張自畫像雖也是側面持書入像，但不似金農書上的篆字洋溢著奇古之氣，張氏手持著的書上無字，象徵性

較強，而人物的呈現，也以純熟洗練的細筆及粗筆交互為之，輔之以濃淡相間的墨色渲染，顯然追求的並非金農畫像宛如漫畫般的趣味性，而是文人的瀟灑自如與晚年在書卷中反覆沉吟的心境。

圖 29　羅聘（1733-1799），《冬心先生像》，紙本水墨淺設色，113.7×59.3公分，浙江省博物館。

45 此畫見Marilyn and Shen Fu, *Studies in Connoisseurship*（Princeton: The Art Museum, Princeton University, 1973）, p.300.

46 論者以為張氏的讀書習慣與顧亭林的癖書就吟，艱苦中亦不忘吟詩相似，而這也顯示張氏一生景仰顧亭林，因之在許多方面受其影響，見周冠華，〈大千居士景仰顧亭林〉，《張大千先生紀念冊》，頁231-232。

47 關於張氏對金農的心儀，見作者，《形象之外》（臺北：一卷文化，2022），頁109-119。

綫條逐漸弱化：背景中反映出潑墨和潑彩的成就

張大千自六十歲以後至八十四歲進入他自畫像的晚期。這段期間是他藝事在經過漫長的前半生醞釀後，終於大放異彩的階段：從早年的清新俊逸，中年的瑰麗精到，進入波瀾壯闊的潑彩潑墨時期。他雖然於一九五七年眼力即開始衰退，但似乎並未對他的自畫像創作造成太大的影響，因為他的自畫像一直持續畫到八十四、五歲，而且仍然是以贈送朋友為主。

他的六十二歲自畫像（圖30）上題著：「鬖鬖蟠然，垂垂老矣。」雖然題詞中如此怨嘆自己的老去，而且和以前的自畫像相比，也首度讓觀者注意到他刻意在眼尾、額旁、臉頰上都刻劃了皺紋，但是畫中人看來卻眼神愉悅，笑起來微露牙齒，顯得自信滿滿，雙手拄杖，神閒氣定，完全宛如被人攝下那一刹那的呈現。以往他的自畫像中也有攝影的影響，但還沒有這樣完全像根據相片、而且是如大明星般擺姿勢的入「像」。[48]

此時，他已於一九五六年在法國與畢加索晤面，使得他與畢加索各代表東西方之藝術巨匠的形象更為鮮明，而一九五七年雖有眼疾之患，但經過短暫的恐慌之後，不但未對他的繪畫創作產生明顯的不利影響，反而促使他逐漸朝潑墨的風格發展，而且在一九五九年秋作了開啟潑墨新風的《山園驟雨》。頂著繪畫成就的光環，加以儘管長居國外，但他永遠一襲傳統長袍布鞋的裝扮，使得他成為「國畫大師」的形象，更深植人心，所到之處，莫不受到群眾的歡迎，儼然成為當代指標性的「文化英雄」。

張氏在六十三歲《自畫像》（圖31）中，似乎把時光拉向了從前，因為他再度把自己的形像納入黃山

圖 30　張大千，《六十二歲自畫像》，1960，紙本水墨設色，香港中文大學。

48　方聞討論此張畫時認為，張大千此時不管在海外或國內，都已成為極受歡迎的「文化象徵性人物」（a popular cultural icon），見 Wen Fong, *Between Two Cultures* (N.Y.:The Metropolitan Museum of Art, 2001), p.195.

圖 **31**　張大千，《自畫像》，1961年，紙本水墨設色，
　　　　192.2×101.6公分，巴西私人收藏。

圖 32　石濤與蔣驥（活動於1706-1742），《洪陔華畫像》，1706
年，紙本水墨設色手卷，36×175.8公分，美國普林斯敦
大學美術館。

之松與黃山之雲中，使人想起三〇年代他把自己置於黃山蒲團松上的情景（圖19）。

時隔近三十年，大千老矣！兩畫同屬黃山背景，而三〇年代的構圖固然受石濤影響，六〇年代的也仍然有石濤的影子。的確，此畫構圖與石濤《洪陔華畫像》（圖32）相似，[49]

兩畫的主人翁都彷彿漂浮在雲海之上，若幻似真。但是事隔三十年，他對石濤的詮釋卻大不相同！和三〇年代相較，此時的黃山背景不似早年的清奇，卻多了一分濁重渾沌，松樹的描繪也變得老辣遒勁。尤其不同的是早年強調線性的描繪，晚年卻化線條為濃稠的墨色。

同年八月他另有一張《瑞巖憩寂》（圖

49 據傅申指出，此幅構圖受到石濤《洪陔華畫像》之影響，見Shen Fu, *Challenging the Past* (Washington D.C.: Smithonian Institution, 1991), pp. 229-231.；另外，石濤《洪陔華畫像》曾為張大千所收藏，並於一九六四年題字於該畫之引首，見Marilyn and Shen Fu, *Studies in Connoisseurship* (Princeton: The Art Museum, Princeton University, 1973), p.284.。

33）亦是以老樹為背景，而本人則屈膝坐在岩石上。這樣的情景也出現在郎靜山（一八九四—一九九五年）以張大千為主角的攝影裏（圖34）。有趣的是，七月時張氏曾在日本與友人一起參觀郎靜山攝影展，並與郎共遊日本名勝松島。張與郎自是舊識，早在一九二七年張氏與二兄善子（一八八二—一九四〇年）首游黃山以後，便與郎靜山、黃賓虹等人組織了「黃社」，在上海、寧波、杭州等地展覽攝影與繪畫，以宣揚黃山。[50]從郎氏攝影集的年代（一九六三—一九六六年之間）看來，晚於張氏的自畫像之作（一九六一年）數年，所以應是郎氏以張氏的畫作為靈感，在攝影中呈現了張氏所追求的畫境，而非張氏之自畫像來自郎氏的攝影。[51]然而這麼說又不盡然，因為張氏晚期自畫像或高士畫中常以老樹巨松為背景，但人物與背景之間往往出現雲霧似的空間，頗有些奇幻的效果，也和郎靜山許多集錦作品的蒙太奇效果相似。[52]

郎氏的集錦作品還有一特色，便是將盆景放大成為攝影畫面上的巨樹背景，而張氏一生熱衷蒐集盆景，在巴西八德園時期的藏品尤為豐富，其中很大的目的也是為汲取靈感入畫。張、郎兩人將迷你的盆景中觀察到的虯曲盤旋之勢帶入畫作和攝影作品中頗為一致，只是張氏用的是繪畫技巧，可以將繪畫母題任意組合與作重點呈現；而郎氏則是在暗房中予以沖洗、放大、拼接罷了。兩人之間的互動長達數十

50 見傅申，《張大千的世界》，頁116。

51 據郎靜山指出，他曾於一九六三年至巴西八德園停留月餘，凡庭園之景及張氏古式衣冠皆為其集錦攝影題材，見郎靜山，〈懷念大千先生〉，《張大千先生紀念冊》，頁240。

52 關於郎氏攝影與中國傳統繪畫的關係，見陳葆真，〈文人畫的延伸—郎靜山的攝影藝術〉，《故宮文物月刊》，第238期：第20卷第10期（2003年1月），頁46-47。

圖 34　郎靜山（1894-1995），《萬壑松風怒氣豪》，
　　　　1963-1966年。

圖 33　張大千，《瑞巖憩寂》，1961年，香港中文大
　　　　學藏。

年，郎氏的攝影作品固然深受中國山水畫影響，畫面上強調留白並製造出煙霧迷濛的空間感。而張大千對攝影也並不陌生，他在二十世紀畫家中開風氣之先，率先將攝影之影響帶入畫中，他早年（一九三一年）二上黃山時曾攝影三百幅，日後並成為其畫稿，他的一些黃山畫作經常呈現攝影的角度。

在此畫之前一年（一九六一年），他在巴黎為友人郭有守作《山林高士》（圖35），主題固然是山水，未嘗不可視為自畫像的一種。上題：「似此境界，二客何由從耶？大千居士病眼四年矣，真可謂瞎畫也，子杰豈能留之？庚子十二月，爰翁作於巴黎。」跋中雖自謙為瞎畫，卻不無自豪之意，在視力不佳以後，他順勢發展了潑墨，此畫在大片氤氳恣肆的墨色之上，一高士頭戴東坡帽戲劇化的浮現雲端，豈不就是張大千自己的寫照？看得出來，張氏

圖 35　張大千，《山林高士》，1961年，臺北國立歷史博物館。

的眼力在退化中，因為他的臉部只用兩黑點表達眼睛，幾筆粗略、短促的線條表示美髯。但即便如此，仍然讓觀者毫不遲疑的可以認出他來，只能說張氏多年的繪畫經驗使得他輕易的就能達到筆簡神具，而且也的確是他自己最能抓住自己的特徵！大片水墨深淺交互流動覆蓋，恍惚蒼茫間，有山崖飄邈於雲霧間，高士身旁腳下亦隱然有樹影屋宇之形，在抽象的墨色中暗含傳統山水的精神也成為未來潑墨山水的基調，一年後，他完成了更具雄心的巨幅《青城山通景屏》，為他晚年越來越精采的潑墨潑彩風格拉開序幕！

一九六八年四月，為紀念自己七十初度（他出生於農曆四月初一），張大千在八德園完成了《七十歲自畫像》（圖36）。很多人喜歡將此畫與他三十歲的《大千己巳自寫小像》（圖35）相比，可能因為兩張都是整壽之作，繪成後又廣徵藝文界題跋之故。王壯為且認為比較二畫的題識，頗有今不如昔之嘆。[53] 確實前者吸引了當時一流詩人陳三立、詞人朱彊村、聯聖方地山、北洋才子楊度、政界聞人及書法家譚延闓、畫家黃賓虹、溥心畬、收藏家葉公綽等三十餘人的題識其上；然而《七十歲自畫像》卻只有張大千的鄉長張岳軍（群）、國府前監察院長張維翰，以及臺灣藝文界的黃君璧、劉延濤、王壯為、李嘉有等人，比起三〇年代的盛況，自然顯得遜色。回想當日年僅三十出頭，張大千的交遊已經從上海至北京，享有全中國藝文界精英的青睞與肯定；但七十歲時他卻隻身孤懸海外，憑藉一隻畫筆由南美而北美，寂寞而堅定的繼續延續著丹青的志業。中國大陸斯時文革尚未結束，文化藝術正遭受前所未有的戕傷與浩劫，也只有臺灣一隅，此際薪火猶存，仍有他的相知者尚能相濡以沫吧！

53
見黃天才，〈大千自寫塵埃貌〉，《五百年來一大千》，頁208。

圖 36　張大千，《七十歲自畫像》，1968年，臺北國立歷
　　　史博物館。

比較此二張自畫像，除了上述時空上的差異，還有一些顯著的不同。首先在三十自畫像的畫面上，張大千僅於右下方很不醒目的題了「大千己巳自寫小像」幾個小字，吸引人注意的反而是占據畫面主要位置的其他名家的題詞！相反的，在七十自畫像的畫面上，張大千自己的題詩就占據了畫面右上方的一大半，而張群與張維翰的題跋不僅字體較張大千的小得多，占據的地位與空間也居次要（其餘二十多人都只題在四周的裱幅上）。這其間的變化是很顯著的，便是當日在卓然有成的名家面前必須謙虛退讓的後生小輩，四十年後已成為當代一大家，能在他面前逞能使才的，已罕見其人。

張大千在《七十歲自畫像》上的題跋是：「七十婆娑老境成，觀河真覺負平生，新來事事都昏瞶，只有看山兩眼明。大千居士七十矣，自寫塵顏，並拈小詩題其上，戊申四月摩詰山中八德園。」張大千在發生目疾，尤其是六十歲以後的自畫像中，經常抱怨及憂心自己眼力的衰退，作為一名畫家，眼力何等重要，而患眼疾可謂「致命」之擊，有此慨歎，當可理解。張大千在這些題畫詩中，一面用眼力來衡量自身的健康狀況，一面兼述自己的心境。他在面對肉身老去的無可奈何之際，也逐漸發展出一股達觀的自信，在另一幅七十四歲自畫像上，他雖然提到眼睛蒙塵般視物不清：「老夫七十新開四，兩眼塵生愧等倫，好在得心能應手，不須對鏡始傳神。」然而他卻安慰自己，也肯定自己對繪畫一道，實已得心應手，達到筆不到而意到的境界，即使眼力差了又何需掛慮！

這種自信不但反映在他以斗大字體題的《七十歲自畫像》題詩上，也反映在他的神態及身軀的描繪上。觀他三十歲之作，雖然目光充滿希望的投向遠方，但身著長袍上的衣紋線條卻顯得缺乏力道與個性；反觀七十歲之作，一臉慈祥與閱盡世情的表情外，衣履的線條頓挫有致，充滿節奏與力感，這份功力，

顯然非三十歲時所能及。而且此時他亦不再需要借重石濤傳人之形象來塑造自己，他的詩與他的畫都說明了他早已蔚然成家的氣度。而且如此，就傳神而言，仍然是著名的《大千己已自寫小像》略勝一籌，因其將早年目光如炬、一襲濃密的虯髯畫家很鮮活的呈現世人眼前，而晚年之作所表現的慈眉善目，卻非張大千所慣有的表情與最具特色的神態。

經過《青城山通景屏》一畫的考驗，張大千對潑墨的技法逐漸得心應手，在一九六五年又有巖壑幽深、色彩斑爛的《幽谷圖》之作，顯示他對潑彩的表現也漸臻化境。這時再回視他的《自畫像與黑虎》（圖37），便不難理解何以他的自畫像中會出現潑彩的背景。自畫像中張大千持書側立，身畔是他的愛犬，背景則是一片略帶神祕與浪漫的藍紫色潑彩，卻不似他平素在山水中慣用的石青石綠那般濃重，而是一逕宛如水彩般的輕柔透明，畫面上乍藍還紫的色彩，迷離恍惚，流動飄浮，與傳統繪畫中無論是金碧山水中的重彩或文人山水中的淺絳都十分迥異，顯得相當「西方」。張氏雖然早歲就對顏色的運用頗具匠心，敦煌面壁三年以後，他開始長於使用石青、石綠、硃砂等穠麗的色澤，但是此際他在用色方面正往更大膽而創新的方向上走。同時他也逐漸擺脫了國畫一向高舉「骨法用筆」的框架，線條正淡出他的畫作；而「隨類賦彩」的比重則大為加強。並且就連色彩的運用，他也不再侷限於「隨類」而「賦彩」，而是讓色彩本身就成為獨立造型的元素。

此張自畫像雖未題年款，但另有一張與此幅構圖相同，只是未著色，並且題贈女婿李先覺的自畫像，則為一九七〇年所作，所以判斷兩張作於同年，都是七十二歲的自畫像。站立張氏身旁的是他從瑞士帶回巴西的聖伯納犬，讓人想起張氏早年所繪藏族美女與西藏獒犬的畫面。四〇年代張氏敦煌行途中見到

圖 37　張大千，《自畫像與黑虎》，約1969年，絹本水墨潑彩立
　　　軸，179×96公分。

西藏獒犬為牧者看守營帳，便很喜歡牠們的忠心護主，離開敦煌時，馬步青將軍特意贈送他兩隻，讓他攜帶回四川豢養，可惜牠們水土不服，都未能存活。

這樣的畫面在畫史上自是第一遭。傳統上，獒犬的出現是在西域民族向唐朝進貢的《職貢圖》這類繪畫中，而張氏四〇年代將西藏獒犬入畫時，描繪域外的藏女以鏈條牽住獒犬的畫面，使用的仍是《職貢圖》的傳統。[54] 但是此番將聖伯納犬與自己並列，卻令人一新耳目，創造了一個現代「郊區中產階級畫家與其寵物」的畫面！[55]

張大千自己的形象雖然仍是文人畫家持書閱讀的模樣，但是狗變成寵物呈現完全是畫史首創，為此，他連自己的鬍鬚都畫得毛茸茸的，顯得跟心愛的聖伯納犬身上的毛皮互相呼應。西方中產階級出現以後，藝術作品中不乏呈現主人對寵物的親密呵護之情，如印象派畫家雷諾瓦（Pierre Renior）的《船上的午餐》（圖38），一妙齡女士正愛憐的與其寵物狗四目相接。而張大千在專注閱讀之際，寵物在他身旁既是他的伴侶，也是他的守護神，張的身形直立，聖伯納犬則構成橫向的走勢，一直一橫，促成了畫面的

圖 38　雷諾瓦（Pierre Renior，1841-1919），《船上的午餐》局部，1881年，美國首都華盛頓菲利普斯家族收藏。

穩定感，而他和寵物之間的目光則頗有默契的。一微微朝下，一微微朝上，顯示張正沉浸於書本的世界中，寵物則關心主人的動向朝同一方向望去，而環繞他們的則是一片和諧舒適的藍彩……張大千一向喜歡動物，當初移民南美時，便帶去黑白猿六隻，波斯貓四隻，名犬四頭。加以在西方日久，畫中張大千雖仍一襲布衣長袍，卻也流露出慣與寵物為伴的「西式」生活習性。

一九六九年由於巴西政府欲徵收他的「八德園」土地興建水壩以及其他的原因，張大千於是遷往美國北加州濱海的小城卡邁爾，並在此居住了七年之久。他所以選擇此地，因為附近十七哩海岸風景如畫境，尤其巨松環繞，海水沖擊怪石的奇景，令他寫下：「四山俱是百年松，松下新添一畝宮。我與青松原舊識，而今卻做主人翁。」之句，放棄舊居的悵悵之情，遂為擁有青松的喜悅所取代。[56]毅然離開了曾投入鉅大財力心力的八德園，他又在此栽梅種竹，重新建立一中式庭園，並為之取名典出左傳「篳路藍縷，以啟山林」的「環蓽盦」。

他一生子女眾多，生活負擔沉重，此時不但要應付美國的生活開支，還有巴西及大陸的家人子女，都需他作畫維持，不知是否有感而發，一九七三年七十五歲生日那天，他在美國住家「環蓽盦」作了一張稱為《乞食圖》（圖39）的自畫像，上題：「左持破鉢右拖筇，度陌穿衢腹屨空。老雨甚風春去盡，從

54　傅申認為張大千的《番女挈龐圖》構圖與傳錢選（一二三九─一三○一年）摹閻立本（六七三年去世）的《職貢圖》相似，見 Shen Fu, *Challenging the Past*, p.144.

55　見 Wen Fong, *Between Two Cultures*, p. 195.

56　見張大千，〈移家美國西岸克彌爾〉，《張大千先生詩文集》（上）（臺北：國立故宮博物院，1993），卷3，頁171。

君叫啞破喉嚨。癸丑四月初一日爰翁七十有五歲，環蓽盦題。」

詩中他把自己形容成托缽行乞的和尚，事實上早在一九一九年他二十一歲甫由日本回上海時，確曾在松江和寧波出家，做了百日和尚，松江禪定寺逸琳法師且為他取法號「大千」。後來被他的兄長張善子阻止，並押回四川，在母命之下結婚，才結束了短暫的佛門生涯。[57] 雖然如此，但從他一生皆自稱大千居士看來，他可能在心底一直仍以佛教徒自居吧。此時不知是否回憶起當年從松江募化到寧波，燒戒前夕決定逃離，又從寧波一路托缽到杭州西湖的往事，當時連渡船的四個銅板都沒有，所以在詩中有「度陌穿衢腹履空」、「從君叫啞破喉嚨」之句。而「老雨甚風春去盡」則可能指他過生日的四月初正是春雨綿綿之際。

畫中他將自己呈現為「左持破缽右拖筇」的樣貌，但是細看之下，手中所托之缽卻並不殘破，乞食之人且衣著整齊，頭髮美髯俱梳理得光潔有型，臉上略施赭石暈染，也顯得紅潤健康，並無詩中所謂「腹履空」、「叫啞破喉嚨」所應有的愁苦神色。所以這幅畫應該不是真的將自己描繪成一個名符其實的叫化子，而是意有所指，暗喻自己用繪畫之藝乞食吧！

在此之前，任伯年也作過《橫雲山民行乞圖》（圖40），畫中繪他的好友亦是畫家的胡公壽，頭戴蓑笠，右手持筇，不但衣袍上打有數個補釘，腰際掛著一串葫蘆，還光著腳丫子，一副傳統叫化子的裝扮。但是任伯年別有用意地安排主角的右手腕上挽一竹籃，內中盛有線裝書與梅花，用以象徵胡氏乃一讀書

57　見謝家孝，〈做和尚的一百天〉，《張大千的世界》，頁37-43。

圖 40　任頤，《橫雲山民行乞圖》，1868年，紙本設色，131.3×59.1公分，北京中央美術學院。

圖 39　張大千，《乞食圖》，1973年，紙本水墨淺設色立軸，135.9×69.1公分，私人收藏。

人，雖然道不行於世，為了現實生活不得不以書畫行乞，但仍保有梅花的高潔之志。

張大千的《乞食圖》雖然在以畫乞食的用意上，與任畫近似；但在畫面上顯然沒有任畫的影響，顯見他晚年已盡脫早年所曾追求任氏的工巧意圖。他既揚棄了作乞丐打扮的職業畫家手法，且以手中之鉢代替任畫中之書籃，以示自己的佛教信仰，表達方式較任氏來得含蓄簡潔。圖中他仍以自己七十五歲的本來面目出現，雙唇緊抿，眼神凝重，倒像是對此生以藝術作為乞食方式十分堅定不移的神情！如果任伯年強調的是乞丐與讀書人雙重形象之間的矛盾；張大千呈現的則是將這份內在的張力轉化為外在的尊嚴。相信他作此圖必非無因，多年來肩負起一家的生計重擔，這種情形持續到他遲暮之年也依然如此，繪畫雖是他的摯愛，但迫於生活不得不日以繼夜的作畫，想必是另一種心情。圖中他並未將此種苦況在面容中表現出來，但在題詩中可以讓人推想其一生奔走衣食的心境。

遷移到美國西岸以後，由於距離臺灣近，他幾乎每年都返回臺灣一次，以解鄉愁。其實，一九四九年大陸易手，他由香港、印度而移居南美後，回臺超過十餘次，大概每一兩年就有東向之行，說明了他雖身在海外，但將臺灣視為他的文化故國，才會這樣不辭辛勞的一再長途飛行。一九六四年他返臺與從弟張目寒重遊橫貫公路後，曾作一首膾炙人口的絕句：「十年去國吾何說，萬里還鄉君且聽。行遍歐西南北美，看山須看故山青。」[58] 遊蹤遍及歐美，但是一句「看山須看故山青」寫盡他的心情！

一九七七（民國六十六）年，張氏終於決定回臺定居。他在臺北近郊士林外雙溪覓得一地，投入了新居「摩耶精舍」的經營。新居占地五百坪大，不得當年八德園一百九十五畝之百一，但是已入老境的張氏仍然興致勃勃、充滿夢想的為未來的理想庭園規畫著。不再是「八德園」時期投荒居夷時，以（柿

子樹之）八德來砥礪志節，也不復是「環蓽盦」時期放棄一切，以蓽路藍縷的精神重新來過之魄力與豪情，

而是一切回歸生命本始的摩耶（佛母之名）腹中自有三千大千世界的簡約與具體而微。

漂泊半生，此際，他需要一個安頓生命和心靈的所在。園中不但有「影娥池」「翼然亭」「分寒亭」

等能讓他吟哦詩詞、臥月看梅等靜享生命情調之景，他特地從加州運來一塊在美國居所附近發現的奇石，

並命工刻上「梅丘」二字，立於後院。晚年他在院中遍植梅花，不斷將梅花入詩入畫，彷彿將此生靈魂

繫於梅花。一者他在海外時即把對家國的夢寐眷戀之心全寄情於梅花，二者他也一直嚮往梅花淒清而孤

高的情調。詠梅詩畫中「一生不與群芳競，雪地冰天我獨開。」描繪老梅寂寞傲岸的心情與晚年的自畫像

息息相通。七年以後他如願葬身於梅花環繞的梅丘之下，而此情此境實不啻現了他詠梅詩句中最終的理

想：「老子一身無憾事，眾香國許我長埋。」

晚年他得償宿願，盡情的享受他所熱愛的美食與戲曲，以及川流不息訪客所帶來的友誼及熱情，可

是他的自畫像數量卻減少了。推其原因，在海外他心情孤寂落寞時，常有欲訴無人之慨，便會發而為自

畫像及畫像上的題詩，然而這樣的情況在回臺以後都少見了。不過這段時期仍有少數的自畫像創作：一

種是化身為鍾馗的廣義自畫像，另一種是四分之三側面頭像。

一九七五年時值歲末完成的《鍾馗歸妹圖》（圖41）其實原來畫的是《焚香記戲稿》，欲贈給劇作家

俞大綱，以答其美意。由於俞氏特地為張大千最喜歡之旦角郭小莊改編元人《焚香記》，張氏觀賞之後，

58 見張大千，〈為目寒寫橫貫公路通景屏題詩〉四首之一，《張大千先生詩文集》（上），卷3，頁158。

一直思有以回報，無奈病中手不聽使喚，總畫得不像舞台上的劇中人，甚至被家人嘲為像「鍾馗歸妹」，

他索性改成了這個他所熟悉的題材。圖中的鍾馗頭戴鍾進士帽，腳著灰靴，端起水袖，正架式十足地與

身畔的妹妹四目相接，互相凝視。

或許是改自《焚香記戲稿》劇中人之故，因此鍾馗之妹的造型長髮披肩，宛如女鬼，並不似張氏早

期「鍾馗歸妹」題材中秀麗的仕女模樣。而所謂的鍾馗卻長得一張張氏的臉，但是細觀之下，卻又不似

七十七歲時的張大千，前述七十五歲的《乞食圖》時，張氏的長髯已然花白，頭髮亦復稀疏，但兩年後

的此圖中張氏卻眼光如炬，髮鬚既濃且黑，且身材魁偉，小腹微凸，似乎時光倒退，回到三十年前仍然

壯碩的年代，是因為身旁貌似郭小莊的「妹妹」年輕貌美，所以身為鍾馗的他不得不變得年輕些？還是

鍾進士亦不許人間見白頭？不得而知。

其實張氏早在三〇年代就已自扮鍾馗，並以己貌之「鍾馗圖」在重陽節時贈人。[59] 觀其三十二歲與三

十四歲所作的《鍾馗圖》（圖42），完全繪的是自己當時的樣貌，所以應該視為他自畫像的一種，而和傳

統的「鍾馗圖」大異其趣。而他在一九三〇與一九三二年《鍾馗圖》的題畫詩分別為：「無端佳節又端陽，

烏帽紅袍底樣妝，酒後狂言君莫笑，好憑粉墨共登場。」及「烏帽紅袍底樣妝，無人不笑此君狂。他年謝

卻人間世，合向終南作鬼王。世上漫言皆傀儡，老夫粉墨也登場，天中假得菖蒲劍，長為人間拔不祥。」

59 據黃天才指出，他曾在張善子的一幅虎畫上見到此段題識：「大千每於重五節，戲以鍾進士貌己像以應友人之索，余亦於是日畫虎以貽同仁。……」見
黃天才，〈大千自寫塵埃貌〉，《五百年來一大千》，頁210。

圖 42　張大千，《鍾馗圖》，1932年，紙本設色，96.8×47.6
公分。

圖 41　張大千，《鍾馗歸妹圖》，1975年，臺灣私
人收藏。

從題畫詩看來，張大千的態度毋寧是嘻笑人間，在端節粉墨登場扮鍾馗，以博朋友一歡。從圖面上看來，張氏也都擺出鍾馗的姿勢，甚至三十四歲（一九三二年）那張臉上還塗成紅棕色的戲中人模樣，但畫像中除了鍾馗的裝扮外，無異張大千的自畫像，迥異於歷史上其他畫家所建立的「鍾馗」傳統。誠如張氏於一九七五年《鍾馗歸妹圖》（圖41）畫跋中所言：「……唐宋以來，皆於歲朝圖畫鍾馗拔除不祥，降至晚明，始於午日懸掛耳。」張氏指出，唐宋之際，多於年終歲除時製作鍾馗畫，而晚明以後，才改成於端午節懸之以之應景，他既送俞大綱此畫於歲末，不過恢復唐宋古風而已。他所未指出的，是他繪鍾馗畫的時機固然依從了傳統，但在涵義上卻顛覆了傳統。

畫史中紀錄，吳道子是最早描繪鍾馗形象的畫家，他筆底的鍾馗是一副以手擊鬼，挽鬼目的凶惡模樣，大概唐宋時期的鍾馗畫，多不脫此影響。[60]而元代龔開（一二二二─約一三〇四年）《中山出遊圖》是目前存世早期著名鍾馗圖像之一，鍾馗身旁，夾雜著鬼卒的出遊行列，這種嶄新的安排大概和俗文化中流行的驅邪儀式有關。另一方面，身為漢人遺民的作者也暗諷元代統治下的社會，鬼魅邪道橫行，隱含有民族主義的情緒。降至明代，鍾馗像大約不脫祈福與擊鬼等功能性的用途；而文徵明（一四七〇─一五五九年）的《寒林鍾馗》卻描繪了一個雙手藏於袖中，並不持劍擊鬼的「無用的」鍾馗。[61]文徵明把鍾馗從門神般的凶惡警世樣貌轉變成文士的斯文形象，並於新年之際以之懸掛於書齋，遂讓鍾進士得以回歸其讀書人本色。清代羅聘《醉鍾馗》畫醉後之鍾馗在小鬼們的攙扶下衣冠不整地跟蹌歸去，顯然與小鬼們沆瀣一氣，並無傳達邪不勝正的意味。觀羅聘其他鬼畫，和此幅類似，也都有漫畫般的奇趣，可能以鬼喻人，發抒他對現實世界的不滿吧！至於清末任伯年亦是畫鍾馗之一大家，他筆下的鬼王，也有

受陳洪綬影響作簪花的狂怪造型，但更多是持劍或口中含劍，作撲殺群鬼之勢的「功能性」鍾馗。

鍾馗的形象，在明清之際，可謂洋洋大觀，成為畫家發抒胸中不平之氣的載體，至於張大千畫的鍾馗則不僅是「無用的」鍾馗，手中既不持劍打擊群魔，頭上又無飛翔的蝙蝠表達祈福，僅以些菖蒲環繞聊示應景之意。所以張大千所繪的「鍾馗」，已跳脫了文徵明的雅俗之爭，文徵明「雅與俗」涇渭分明的時代已成過往。於張大千，文人畫與大眾文化之間的鴻溝是不存在的，俗文化中「鍾馗」驅鬼祈福的功能固不是他所欲表現的主題，文徵明所投射在鍾馗身上文人尋思覓句的「無用」性亦不是他的目的。他自身便是獨領風騷的一代藝術教主，他就是雅與俗的化身，流行的代言人！無論羅聘的諧謔諷世，或任伯年戲劇化誇張的表現，多少有伸張正義的教化意義，但這些「鍾馗」的社會性對張氏而言也太沉重，他純粹只是「借殼上市」，利用鍾馗表現自己的明星氣質罷了。

張氏在一九七五年的《鍾馗歸妹圖》中，雖將自己畫年輕了，但用筆粗豪荒疏，與三〇或四〇年代繪「鍾馗自畫像」中的清秀流利筆觸不可同日而語。一九七六年過舊曆年時他又有幅《鍾進士》（圖43），背後衣紋線條戰掣抖動，老邁枯索。而一九八二年八十四歲時，他再繪一張類似之作，而這也可能是他最後的鍾馗造型了。畫中鍾馗仍是張大千自己樣貌，但不似年輕時意氣風發的粉墨登場模樣，扮起鍾馗時無復少年時風流倜儻的相貌與身段，如今不但「鍾馗」臉頰上憑添了皺紋，鬢角與髯鬚呈灰白色，眼

60　見郭若虛，《圖畫見聞志》，卷6，頁236-237；《宣和畫譜》，卷16，頁549，收入于安瀾編，《畫史叢書》（一）（臺北：文史哲出版社，1974）。

61　關於早期鍾馗繪畫傳統及文徵明《寒林鍾馗》圖的含意，見石守謙，〈雅俗的焦慮：文徵明、鍾馗與大眾文化〉，《美術史研究集刊》第十六期，2004年，頁312-320。

圖 43　張大千，《鍾進士》，1976 年，私人收藏。

神也模糊了。年輕時的「鍾馗」四周有盛開的菖蒲環繞，猶如青春的火燄，如今雙手背後交叉，中持一倒垂之劍。觀主角躞步沉吟，眼望遠方，周圍又沒有邪惡的小鬼環伺，顯然所持亦是「無用」之劍，聊備一格而已，益發顯得烈士暮年的滄桑。老年的他，不但用鍾馗應景，也用鍾馗寫心情。八十四歲的那張上題：「蒲酒家家不留殘，專怪同烹飽一餐，醉指榴花斜插鬢，老馗還做少年看。」可見他形體雖已老去，但心底仍不時有狂怪的興致，希望恢復青春少艾。

另有兩張頭像亦作於他生命中的最後幾年。以往他的自畫像多為半身像，顯然畫這兩張時精神已衰，所以連上半身的衣褶也省略了。兩者皆為側像，一九八〇年八十二歲的那張《自畫像》（圖44）是送給當時在大陸的大風堂弟子糜耕耘的。回想一九三四年糜耕耘會在上海為張大千早年的《自畫像》（圖17）題記，兩人間的師生情已近半世紀，大千畫自己的頭像寄贈，內心一定感慨萬千吧！此時中國大陸剛從文革的夢魘中醒來，兩岸之間漸漸能靠一些友人居中傳達訊息，大千也得與居住在大陸，幾十年未通音問的子女友人等取得聯繫。畫中的大千雖有老態，但頭頂上那數根稀疏的髮絲，以及腦後黑灰相間的頭髮，寥寥數筆，鮮活的細描上隨意以粗放的墨筆掃過，信筆拈來，生動又精采。眉眼、鼻孔、緊抿的厚唇等他本人相貌的特徵都掌握得好極，但鼻子的比例稍長，使得臉型顯得比他本人要瘦削。

另有一張年分不明的《自畫像》（圖45）雖非最晚，但是一張頗具代表性的晚年自畫像。圖中張氏僅以禿筆塗抹後腦勺之頭髮，並用濃墨勾勒出輪廓，及刷出他一生最負盛名的美髯，然而美髯不再流動

此圖最早見於高嶺梅編，《張大千近作展覽》（香港：東方學會出版，1966），封底。所以極可能作於一九六六年。

圖 45　張大千，《自畫像》，年分不明，私人收藏。

圖 44　張大千，《自畫像》，1980 年，中國私人收藏。

飄逸，而有拙重枯澀之感，眼睛也顯得渾沌不清。想是他此時視線與控筆已無法從心所欲的達到以往他繪人物畫時的精緻度，但是憑著數十年的經驗與功力，他仍能筆不到而意至，尤其頭頂上那幾分斷續有無的髮株，仍是捨他其誰的極度傳神。而他在畫中所題的「眼中之人吾老矣，偶讀杜詩拈筆為此。」也適度表達了晚歲對自己年邁體衰的無奈，但不服輸的他，雖然在整體的創作中，逐漸放棄亟需要眼力及控筆穩健度的人物畫，只是對於自年輕時一直持續不斷的自畫像，他仍堅持到生命的最後階段，為自己精采的一生，做了完整的見證。

結語

歷史上，畫家的自畫像並不常見，偶有一作，大概也以紀念性質居多。而文人畫家們在元明時期，技巧上多尚概念化的製作，內涵上則平和自持。自明末降至晚清，畫家的自畫像則逐漸演變為不單繪畫技巧受西法影響，畫像中的個人色彩與獨特性也愈發鮮明。近代張大千首開風氣，大量作自畫像，除了為己「塵貌」留一紀錄，也作社交宣傳用途。歷史上畫家經常以山水竹石或花鳥畫作為應酬之用，但若張氏長期以自畫像來增進友誼及知名度的則從所未聞。或因張氏一開始便將自己當作「名人」經營，而他的自畫像送人以後，又引起廣泛的歡迎，所以更使他在一生忙碌的繪畫生涯中，卻從沒有中斷過自畫像的創作。

張氏自二十五歲左右，家中輪船生意失敗以後，便在上海開始鬻畫自給，逐漸成為成功的職業畫家。

他一生作畫無數，除了少數應酬畫外，都是以出售作為用途，以維持生活所需。然而他的自畫像卻不是用來出售的，因之自畫像的用途便與他其他的繪畫有所區隔，或許成為另一種了解他（或他希望別人如何了解他）的途徑。至少，從他的自畫像中，我們得知了歲月在他身上留下的痕跡，中日戰爭期間他被執的苦惱與抉擇，他先後形塑自己為石濤及東坡的傳人，他一直喜歡與動物為侶，生計的負擔使他感覺自己猶如乞者，他一生享受沉浸在閱讀中的樂趣，他也喜歡粉墨登場扮鍾馗的滋味……等等，只是觀者尚無法自他的畫像表情中得知他的喜怒哀樂或他的感情世界，如林布蘭從年輕時的躊躇滿志到遲暮的困頓落寞，在他的自畫像中透盡消息。究其原因，一則西洋與中國人像畫基本之差異，前者較後者更能突出主人翁的個性與心理，二則張大千一生都是成功的畫家，從未真正嘗過失敗的滋味，因此不但未在自畫像中透露出這種人生的反差，反而始終以明星的姿態出現。

綜觀他早期的自畫像，雖一步步的走向厚重成熟，但基本上不脫任伯年的影響，題詞則由遍邀他人為自己揄揚之外，開始有了寄託心聲的功能。中期自畫像造型比早期變化多，早期多以松樹為背景，中期則有猴子、竹杖、書籍相伴，不一而足。以技巧而言，中期有細膩的白描也有豪放的減筆，既有文人的逸筆草草，也有禪僧的神來之筆。晚期他目力漸衰，不復中年時的靈活飄逸之姿，用筆粗豪，常常意到筆不到，有「老大意轉拙」之勢，甚至有將自己畫像置於抽象的潑墨潑彩背景中之舉。

張氏一生用功，於繪藝本著「七分人事三分天」的信念，精進奮發，未嘗片刻懈怠，一九八一年去世前兩年，仍奮力從事畢生豪舉——「廬山圖」之鉅製。[63] 他的自畫像雖有許多係出之以輕鬆的心情，類遊戲之作，倒並非他精心製作，意在傳世的作品。然而從他一生的自畫像中，仍可一窺他的藝事進程，

由早年仰明清吳偉、石濤、任伯年等人之或清秀或逼真，而中年出入宋元的文人蘇東坡、李公麟、趙孟頫的瀟灑曠達、風流儒雅，至晚年則豁然貫通，無古無今，意到筆隨，不甚在意以何種技巧為之。[64] 身為現代畫家，他的自畫像同時呈現了攝影術對傳統人像畫的影響和衝擊。

相較之下，林布蘭一生的自畫像從年輕時代對自己表面的觀察捕捉，中年開始注意情緒的層面，進入晚年時則向內省視並分析自己，觀看他一生的自畫像，宛如觀賞了一幕如李爾王般的悲劇，每一項災難都成為深深刻鏤在他臉上的印記，由於個人感情的意涵如此之深，因此觀者無法不將之視為傳記性質的自畫像。[65] 而張氏一生的自畫像並不似林布蘭般來自對自身內在的探索，而是在每個生命的階段展開他與古人的對話，他的深沉與他的智慧，來自歷史，他每一莖鬍鬚的筆觸，每一道衣紋的褶痕，都閃爍著歷史的光輝。他的自畫像不僅是他個人一生外在滄桑浮沉的紀錄，也是一名二十世紀畫家以一生之功與整部中國繪畫史對話的紀錄。

63　「七分人事三分天」的說法見張大千，〈畫說〉，《張大千畫（畫譜）》（臺北：華正書局，1982），頁6。

64　張大千曾於晚年所作的一張《潑墨勾金紅蓮》上題：「六十四年十二月臘八日環蓽盦風日晴美，旋即歸國，心曠神怡，乘興為此，無人無我，無古無今，擲筆一嘆。」見巴東，〈無人無我，無古無今─集古今畫畫大成的張大千〉，《無人無我，無古無今─張大千畫作加拿大首展》，頁42。

65　關於林布蘭自畫像的分期及詮釋，見Christopher Wright, Rembrandt: Self-Portraits, esp. pp.16-38.

《大千諸相》，葉淺予繪，馮若飛題，1945 年。

張大千的仕女畫

——腕底偏多美婦人

從張大千（一八九九—一九八三年）的生卒年看來，他是位典型的二十世紀畫家。雖然他不是專畫仕女的畫家，但是他最早學的是人物畫，然後才改習山水。[1]民國十八年（一九二九年）時，名收藏家葉恭綽（一八八一—一九六八年）甚至勸他從此放棄山水花鳥，專攻人物，以振明清以來之頹風。[2]張氏受此啟發，中年西去敦煌，臨摹北魏隋唐宋壁畫兩百七十餘幅，歸來之後人物畫風為之一變，從明清上溯唐宋。此外，他的仕女畫廣泛吸收印度繪畫、日本浮世繪、中國京劇、近代攝影、乃至大眾媒介所提供

1　見傅申，〈人物畫〉，《張大千的世界》（臺北：羲之堂文化出版事業有限公司，1998），頁70。

2　見張大千，《葉遐庵書畫集序》，《張大千先生詩文集》（下）（臺北：國立故宮博物院，1993），卷6，頁62。

的摩登女性圖像之影響，是二十世紀仕女畫家面貌最豐富者——既和藝術史有深厚的淵源，又和近代社會有千絲萬縷的關係，成為極有趣的研究對象。

文學上有所謂男性語言與女性語言的分別。而在中國的詩歌傳統中，往往有由男性作者使用女性形象與語言來創作的情形，如由晚唐、五代清一色男性作者所作的《花間集》。可以說，「載道」與「言志」的文學傳統，使用的是男性意識的語言，而《花間》詞這種描寫美色與愛情的語言，則屬於女性化的語言。而在晚近西方的文學批評概念中，擁有「雙性人格」又被視為一種最高的完美理想。葉嘉瑩氏以為在中國的詞學傳統中，蘇軾（一〇三七—一一〇一年）與辛棄疾（一一四〇—一二〇七年）二家可以代表此雙重之性格的展現——便是在激昂悲慨的極為男性敘寫中，卻又表現一種曲折幽隱的女性方式的美感。[3]

如果我們借用文學上的理論來看張大千的藝術成就，便可發現，受到一般人重視的山水畫，代表張氏藝術性格中雄渾魄力的一面，它屬於男性的藝術語言，寄託的是傳統中儒釋道的襟懷和修養；相較之下，仕女畫則反映出他藝術性格中細膩而感性的一面，反射的是一名男性畫家，在創作女子的角色時，他自己內心所蘊含不為人知的女性化之情思。在張氏漫長的創作生涯中，對歷代人物畫風格與主題取材之廣、用功之深，環顧本世紀的傳統畫家，實無出其右者。而他畢生對理想女性美典型的追求，和這份典型隨著時代變遷在他作品中所產生的變化，便是本文亟欲探討的主題。

本文將依循張氏仕女畫畫風之發展，分為以下三個時期進行討論。

二〇年代的鴛鴦蝴蝶派與月分牌廣告

張氏於民國八年（一九一九年）夏天，自日本習染織歸國，適逢北平發生五四運動。這場由學生發動，追求民主科學的新文化運動，為傳統中國文化帶來空前猛烈的衝擊。而包括以徐悲鴻（一八九五—一九五三年）、高劍父（一八七九—一九五一年）、汪亞塵（一八九四—一九八三年）為首的許多愛國畫家，也主張擺脫傳統的束縛，吸取西畫之長，以挽救中國畫於危亡。[4] 然而在這樣一片改革聲浪的氣氛下，年方二十，初抵上海的張大千卻選擇了追隨傳統陣營中的碑學派大師曾熙（一八六一—一九三〇年）和李瑞清（一八六七—一九二〇年）學習書法和學問。張氏此舉似乎預示了他未來的藝術道路，將是由深厚的傳統基礎中，穩健的邁入現代。

李瑞清和曾熙皆為清朝遺老，辛亥革命後，生計頓失，在上海這個廣大的藝術市場吸引下，來此展開鬻書自給的生涯。他們的學生張大千不久也「下海」投入職業畫家的行列。但張氏和擁有前清功名的

3　見葉嘉瑩，〈論詞學中之困惑與《花間》詞之女性敘寫及其影響〉，《中外文學》，236、237期（1992，1、2月），頁5-31、頁5-30。至於文學中「雙性人格」的概念，見 Carolyn G. Heilbrun, *Toward a Recognition of Androgyny* (New York: Harper & Row, 1973)。

4　見徐悲鴻發表於民國七年（一九一八年）的〈中國畫改良之方法〉，《徐悲鴻藝術文集》（上冊）（臺北：藝術家出版社，1987），頁43-45。

乃師不同，曾李二人除了精湛的書法造詣外，他們過去的進士頭銜和官名（李曾任江寧提學使），也可以滿足市民求書的心理，對他們的書法作品有推波助瀾的作用。而張大千必須另闢蹊徑，用繪畫方面的才能和真本事為自己闖出一片天。既然上海早有「金臉銀花卉，要討飯，畫山水」之說，晚清的任伯年便是以人物畫得以在上海迅速竄起，則張氏之極早戮力於廣受市場歡迎之仕女畫，毋寧是極其自然之發展。

一八四二年，鴉片戰爭結束後，上海成為五個通商的口岸之一。從開埠到二十世紀初期，上海已發展成華洋雜處，具有多元文化的遠東第一大城市。它是一個本土與外來文化同時並存的地方：在中國農村式的建築旁，就有「法國咖啡館、英美銀行、白俄妓女和按摩院、寬敞的大舞廳、主要由外國人組成的城市樂隊、不少的京劇和崑曲院、賭場、鴉片窖」。[5]

在張氏來上海發展的二〇年代初期，上海的思想文化幾與世界文化潮流同步。一九一九年美國著名教育家杜威、一九二〇年英國當代哲學家羅素、一九二四年印度著名詩人泰戈爾相繼訪滬。上海開明自由的環境和繁榮的工商業創造了泛稱「海派」的大眾文化——博採眾長、不拘一格、大膽創新。而張氏二〇、三〇年代的仕女畫，正反映了此一特色。也就是說，從晚清到民初，藝壇的各種主要風格：文人畫派、金石畫派、民間畫派、和受西方繪畫技法影響的畫派，都能在張氏的作品見出端倪。[6]

「鴛鴦蝴蝶派」是指民國初年以來流行的通俗小說，通常以感傷而濫情的語調敘述一個哀感頑豔的愛情故事。它「以通俗可讀的形式呈現女性的悲慘命運」，且其「針對婦女的敘述」，提供了現代中國社會變遷的重要線索」。[7]「鴛鴦蝴蝶派」所塑造的女性意象，往往是惹人憐惜、卻又無力反抗封建傳統的弱女子，而其影響力之大，在讀者數量方面，「上海最流行的小說在二十世紀一〇和二〇年代間擁有四十萬至

五十萬的讀者群」，而且「三〇年代後期，上海的商務印書館每年出版的書籍是整個美國出版工業的總和」。[8] 不僅如此，連張大千此一時期的仕女形象及仕女畫上所題詩詞款都有「鴛鴦蝴蝶派」的影子。

雖然張氏自己曾指出，他「早年人物畫學改七薌（琦，一七七四—一八二九年）」，[9] 但是從現存的作品看來，張氏早期仕女僅泛泛承繼了自改琦以來直至民初所通行的女性審美觀，即削肩纖手、細目小口、身形柔弱、惹人愛憐的造型。另外，改琦那種由文人雅士用詩詞所塑造的女性風情媚態、和身世飄零的形象，對張氏早期仕女的畫意畫境俱有重大的影響。至於仕女的具體技法與構圖，則較難看出直接取法改琦的痕跡，反而是學自華新羅（一六八二—一七五六年）、費丹旭（一八〇一—一八五〇年）和任伯年（一八四〇—一八九六年）的居多，可以說，張氏二〇年代的仕女以追隨清代畫風為主。

這幅張氏存世最早的作品《次回先生詩意圖》（圖1），繪於民國九年（一九二〇年）的農曆十一月。同年九月李瑞清因中風而謝世，但張大千雖只隨李師學藝短短半年不到，[11] 卻已寫得一手足以亂真的李瑞

5　關於近代上海之描繪，見周蕾，《婦女與中國現代性》（臺北：麥田出版社，1995），頁81-83；唐振常，《近代上海繁華錄》（臺北：商務印書館，1993），頁190-191，256-57。

6　見李鑄晉、萬青力，《中國現代繪畫史》（臺北：石頭出版社，1997），頁13。

7　關於「鴛鴦蝴蝶派」文學的興起及定義，見魏紹昌，《我看鴛鴦蝴蝶派》（臺北：商務印書館，1992），頁1-11；又見周蕾，《婦女與中國現代性》，頁106、110。

8　周蕾，《婦女與中國現代性》，頁82-83。

9　見江兆申題民國七十一年（一九八二年）張大千作《梁風子寒山圖》。Shen C. Fu, Challenging the Past (Washington, D.C.: Smithonian Institution, 1991), p. 293.

10　見改琦，《玉壺山房詞》，收入楊家駱主編，《中國學術類編》（臺北：鼎文書局，1977），清詞別集一百三十四種，第八；見莊瑞宜，《改琦人物畫研究》（國立藝術學院美術研究所中國美術史組碩士論文，1994），頁101-105。

11　張氏係在曾師引介下，於一九二〇年的陽曆五月拜李瑞清為師。見李永翹，《張大千年譜》（成都：四川社會科學院出版社，1987），頁26。

圖 1　張大千（1899-1983），《次回先生詩意
　　　圖》，1920年，93×32公分，上海陸平
　　　恕醫師藏。

清體，早早顯露他在書畫方面學誰像誰的才華。此畫題款中的小行書用方勁筆法，整體呈現向右下方傾

斜之體勢，顯示張氏二十五歲以前受李梅盦影響較深的書風。[12]

此畫雖是張氏初入藝壇略見生澀之作，但它卻散發出某種清新的氣息。不像晚清民初許多職業畫家

千篇一律，過於類型化而懨懨無生氣的仕女面貌，畫中主人翁似乎真有其人，讓人懷疑張氏是否為某特

定對象而作此畫？或甚至他是否根據某張相片而繪此？回顧歷史上的仕女畫作，陳洪綬（一五九九—一

六五二年）的一開冊頁《縹香》（現藏臺北國立故宮博物院）頗令人玩味，它曾引起學者猜測，認為圖中

所繪的女子可能是陳晚年的姬妾胡淨鬟。[13]　其餘的知名仕女畫家，幾乎都不曾為特定的女性作畫（肖像畫

除外），即便到了晚清，改琦、任伯年等大家也仍環繞著歷史、文學和民間的傳統素材作畫。單只這一點，

張氏便在有意無意間，呈現出打破陳舊格局的企圖。

至於這位女性究係何人則是一個謎。該年張已結識寧波名門才女李秋君（一八九九—一九七一年），

雖然李對張的才華極為傾慕，又似乎一往情深，但因張已娶君有婦，兩人遂結為終身的藝術知己。[14]　但是

從畫面上看來，仕女的描繪與李秋君（圖2）的面貌不類，就是包立民所提出，認為係大千為早逝的表

12　關於張氏的早期書風，見朱惠良，〈張大千書法風格之發展〉，國立故宮博物院編輯委員會編，《張大千溥心畬詩書畫學術討論會論文集》（臺北：國立故宮博物院，1994），頁180。唯該文將張氏受李師影響的時期定為在三十歲以前，認為三十歲以後方進入受曾熙影響的階段。本文作者則認為從仕女畫上的題款觀之，張大千在一九二五年左右所作的仕女畫，上面的題款已呈熙式的風格。

13　Wang Yao-t'ng, "Images of the Heart: Chinese Paintings on a theme of Love", trans. Debra A. Sommer, National Palace Museum Bulletin, Vol. XXII No.5, November —December 1987, p.6.

14　見謝家孝，《張大千的世界》（臺北：時報文化出版事業有限公司，1982），頁152-164。

圖 2 　《張大千與李氏兄妹》，圖左為李秋君，中為張大千，右為李秋君之兄李祖韓。

姐兼未婚妻謝舜華而作，也不是很理想的解釋。從張氏以後多次短暫的異國情緣觀之，作者寧肯相信此圖描繪的為一東瀛女子，應是大千在日本留學期間所結識。而畫中的題詩：「別來清減轉多姿，華景長廊瞥見時。雙鬢淡煙雙袖淚，偎人剛道莫相思。」也不像是形容李秋君或謝舜華這樣的名門淑女，而更像是對小家碧玉或青樓中人的描繪。

張氏畫中的仕女和十八世紀初一些日本浮世繪版畫中的青樓女子，無論在髮型、服裝上的圖案、以及欲以衣袖掩面的羞人答答手勢，都有異曲同工之妙。張大千一年多前甫自日本留學歸國，學的又是染織，他顯然對東洋的服飾紋樣還記憶猶新，而且，他也有收藏浮世繪版畫的習慣，並認為其衣紋筆法足資借鑑。[16] 當然，張氏的這張仕女造型毋寧是中日合璧的，她頸後的燕尾髮型仍是清朝式樣，上身穿著對襟大袖襦，下身配以長裙，也是傳統中國婦女的服裝式樣。至於衣摺所用的方折筆觸，應是學自任伯年，但是轉角略顯生硬，則不似任伯年線條之迅疾流暢。雖然在繪畫技巧上，此畫仍處於摸索的階段，但女子怯生生的

眼神，卻為傳統仕女畫注入一股清流。

而張氏此畫印章用的雖是白文「張」與朱文「大千」——這是他於年初出家一百天時，松江禪定寺住持逸琳法師為他取的法名，但是他的署名用的卻不是曾熙所取，他成名以後所習用的「爰」，而是充滿文藝氣息的「啼鵑」。杜鵑啼血自然是非常癡情與悲苦的象徵，當時一位著名的「鴛鴦蝴蝶派」小說家便叫周瘦鵑，周還特別解釋取此筆名是因杜鵑啼血又啼瘦，是不折不扣的苦，魯迅便為文諷刺過這些「鴛鴦蝴蝶派」作家的筆名。[17]可見當時這種嚮往浪漫與苦情的風氣，不僅及於文藝青年，就連年輕的畫家也受波及。

這種文藝氣息的名字一直延續到民國十四年（一九二五年）也署名啼鵑的《素蘭豔影》（圖3），和年代不詳而時間相近，署名「凝碧」的《採蓮圖》（圖4）。在這兩張仕女畫中，張氏題款的書風進入另一階段，字體開始呈往右上傾斜的態勢，而且明顯的學會熙使用圓筆及以章草入書。張氏此時不但書法傾向由方入圓，人物線條也一改《次回詩意》圖中的方硬而為圓勁。《素蘭豔影》的線條流利靈活，與《次回詩意》時期已不可同日而語，而在模仿學習的對象上，張氏也尋出具體的方向。《素蘭豔影》仕女的背影學自費丹旭之《秋風紈扇》（圖5），這種畫法日後成為他最鍾愛的題材，一直畫到晚年而不會厭倦。

15 見包立民，〈張大千庚申年年間的設色仕女畫〉，許禮平編，《中國近代名家書畫全集1 張大千／仕女》（香港：翰墨軒出版有限公司，1994），頁70-73。張大千作畫之時，謝舜華已謝世近三年，並於庚申年（一九二〇年）元月另娶元配曾慶蓉。而從張氏自己的口述，他對李秋君及謝舜華均極敬重，不似他對韓女春紅及日本侍兒山田的纏綿情懷。

16 見劉力上，〈博探眾長，勇於創新〉，《張大千紀念文集》（臺北：國立歷史博物館，1988），頁180。

17 見魏紹昌，《我看鴛鴦蝴蝶派》，頁34、77。

圖 4　張大千，《探蓮圖》，約1925年前後，106×51.5公分，
臺北蔡辰男先生藏。

圖 3　張大千，《素蘭豔影》，1925年，上海陸平恕
醫師藏。

圖 6　任伯年（1840-1896），《柳溪
　　　迎春》，1891年，175×46.5
　　　公分，徐悲鴻紀念館藏。

圖 5　費丹旭（1801-1850），《秋風紈
　　　扇》，149.8×44.5公分，上海博
　　　物館藏。

《採蓮圖》的構圖則從任伯年《柳溪迎春》（圖6），和其他晚清仕女畫家作品變化而來。[18] 而根據張氏自題，《採蓮圖》採用的是新羅山人的筆法。的確，圖中人物衣摺線條纖細而富彈性，扭曲而生動，正是華新羅的韻味。仕女蓬鬆的髮型也與華嵒相似，而似乎更具質量感。

民國十四年（一九二五年），張氏在上海舉行生平第一次個人畫展，展出的一百幅山水、人物、花鳥全數一售而空，畫展的空前成功使張氏更自信的邁入職業畫家的路途。而他之學習華新羅也可看出這段時期他對自己的期許與定位。華新羅是十八世紀活躍於揚州和杭州的職業畫家，既有應世的繪畫技巧，又儘量擴充自己的文化層面，以求俗中帶雅。張氏此際正因家中經商失敗而失去經濟奧援，應該也希望自己的作品能做到雅俗共賞，在市場上廣受歡迎罷。另外，張氏雖然出道不久，但已在仕女畫中顯露出方筆、圓筆、抖動性線條等靈活多變的風格，以及勤奮好學、轉益多師的傾向。

民國十八年（一九二九年）的《翠袖暮寒》（圖7）是一張集晚清與民初風氣之大成的作品。畫中主題並不新鮮，自宋以來，即有這種畫杜詩詩意的仕女畫傳統。藏於北京故宮博物院的《天寒翠袖》冊頁，根據的便是杜甫〈佳人〉一詩，詩中詠一位幽居在空谷的佳人，因天寶之亂而成棄婦，其中尤以最後兩句「天寒翠袖薄，日暮倚修竹」最為形象鮮明，也因此歷代仕女畫家每每環繞這兩句來勾勒畫中主角。

一般解詩者都認為杜甫有言外之意，在詠嘆佳人不幸的際遇之外，兼有暗託以言志的用心，藉此對天下不遇寒士的志節與情操，發抒其同情和禮讚之心。這種以美人（棄婦）身世寄託個人遭遇的詩學傳統，在明代唐寅（一四七〇—一五二四年）的仕女畫中，得到充分的投射。

但是張大千此處顯然並沒有利用這層詩外之旨，他的題詩：「寒天翠袖照明霞，倚竹伶俜日又斜，瘦

到骨時香到骨，只因薄命是梅花。」和同時期另一張畫上的題詩：「歡行流水心，妾守幽閨性，蛾眉顰不

展，蕉心比儂命。」都是一貫以蕉心或梅花比喻女子的悲苦與薄命。便是《採蓮圖》中的〈子夜歌〉：「歡

如芙蓉花，生長湖心裏，移湖安儂屋，牽郎伴儂宿。」也是沿用南朝豔曲的傳統，從婦女的角度來表達她

們在愛情上的歡樂或痛苦。可見張氏極能活用中國文學上有關女性的詩詞傳統，題詩既富當時流行「鴛

鴦蝴蝶派」的苦情氣氛，畫面上又和清末以來所塑造多愁善感、弱不禁風的女子形象配合。

　張氏《翠袖暮寒》中的女子，臉蛋小巧微尖，身形削肩修長，眼下有兩道「改琦式」的眼袋紋。不特

如此，女子臉頰上的暈染，還酷似當時月分牌《廣告畫》（圖8）上用擦筆淡彩所製造出的效果。[19] 月分

牌畫是一種為推銷商品而作的廣告宣傳畫，發源於上海，在二、三〇年代達於鼎盛，題材以描寫時裝美

女和時髦的城市生活最受歡迎。張氏雖然身為具有詩書畫素養的畫家，但是他所處理的傳統仕女，卻反

映出當時上海商業畫家筆下美女的造型和技巧，除了進一步證明他的作品走雅俗共賞的路線外，另一方

面也顯示他對當代女性韻味之敏銳，不但在仕女畫中無出其右，而且他對這份時代節拍的掌握還與時

推移。《翠袖暮寒》一圖中的仕女，既有月分牌仕女的美感，也和當時居潮流風氣之先的紅星名媛（見《良

友圖畫雜誌》封面（圖9））裝扮——如額前垂一綹瀏海，和眼睛下繪一道黑色眼圈，非常神似。

18　此類構圖又見胡錫珪（一八三九—一八八三年）之《柳溪清泛圖》，收入國立歷史博物館編輯委員會編，《晚清民初水墨畫集》（臺北：國立歷史博物館編輯委員會，1997），頁262-263。

19　民初畫家鄭曼陀（一八八五—？年）首創這種用炭精擦筆，加以淡彩暈染的畫法，特別能表達出美女鮮麗的膚色。見張燕風，《老月份牌廣告畫》（臺北：漢聲雜誌社，1994），卷上，頁10。

圖 8　杭稚英（1901-1947）畫室繪。

圖 9　陸小曼（1903-1965），1927 年 9 月
　　　《良友圖畫雜誌》第 19 期封面照。

圖 7　張大千，《翠袖暮寒》，1929 年，香港梅雲堂藏。

三〇年代以明代畫家為師

　　二〇年代張氏所學習的對象是和他時代最接近的清代畫家，但是三〇年代以後，他的重心轉移到明代人物大家郭詡（一四五六—約一五二九年）、吳偉（一四五九—一五〇八年）、張路（一四六〇—一五三八年）、唐寅、和仇英（約一四九四—一五五二年）等人。民國六十四年（一九七五年）張氏為知音葉恭綽的書畫集作序時，回憶在二〇年代末期，葉氏曾向他批評道：「人物畫一脈自吳道玄、李公麟後已成絕響，仇實父失之軟媚，陳老蓮失之詭譎，有清三百年，更無一人焉。」其實，此言恰恰反映張氏自己日後眼界大開以後的心態，而其中一句「有清三百年，更無一人焉」更為張氏從此摒棄清人上追明人作了註腳。

　　民國二十三年（一九三四年）的《芭蕉仕女》（圖10），在題材和技法上，都有取法唐寅《班姬團扇》（圖11）的痕跡。唐寅的畫描繪班婕妤（西元前一世紀）持扇立於棕櫚下，畫上有祝允明（一四六〇—一五二六年）及文徵明（一四七〇—一五五九年）等的題詠，指出漢成帝（西元前三三一—七年）因寵趙飛燕而冷落了班婕妤，遂使後者有秋扇見捐之歎。[20] 而張氏的《芭蕉仕女》卻不似唐寅《班姬團扇》般，在仕女右下方繪有代表秋季的秋葵花，圖中仕女雖然持扇，但並不特別含有棄婦的淒涼之意，張氏的仕女畫要待進入中期以後，才有更豐富的文學與歷史的內涵。此畫之有明人風味，還是以技術層面為主。仕

20　唐寅《班姬團扇》之圖及跋文，見國立故宮博物院編輯委員會編，《仕女畫之美》（臺北：國立故宮博物院，1988），頁84。

圖 11　唐寅（1470-1524），《班姬團扇》局部，
　　　絹本設色軸，150.4 × 63.6公分，臺北國
　　　立故宮博物院藏。

圖 10　張大千，《芭蕉仕女》，1934年，131×47公分。

圖 12　仇英（約 1494-1552），《美人春思》局部，紙本水墨設色卷，20.1×57.8公分，
　　　臺北國立故宮博物院藏。

女的鵝蛋臉與髮型和唐寅近似，但面容摻
有改琦以來的嬌柔，髮型也反映清人之
習，要比明人簡化，髮上並無髮飾。《芭
蕉仕女》的線條以淡墨為衣摺，以濃墨為
束帶，以及線條集中在足下的部分，學自
唐寅和仇英，還有束帶飄揚的動感也與仇
英的《美人春思》（圖12）近似。但是唐
寅與仇英的線條均極繁複，長短線條兼
具，唐寅在轉折處多變化，用筆稍尖，而
仇英則用筆更為尖銳，折角更多。相較之
下，張氏的線條圓潤流利，弧線（肩部）
多，尖角少，而且有化繁為簡的趨勢。

　　一九三四年的《芭蕉仕女》與同年的
數幅仕女圖如今看來都有相同的髮型、
服裝，更重要的是一種嬌弱與我見猶憐
的氣質。其實自張氏一九二七年在北朝
鮮舉行畫展、遊北朝鮮金剛山，並認識

韓女伎生池春紅以後，[21]由於她溫柔美麗、善解人意，除了以詩「夷萊蠻荒語未工，又從異國訴孤衷，最難猜透尋常話，筆底輕描意已通。」贈之，還曾去信夫人黃凝素「銀河可許小星藏」，問可否將春紅納為「小星」?[22]但從一九二九年他的一首七律題詩中，得知兩人的愛情遭到阻礙：「解脫樊籠任所之，臨裝檢點忽遲遲；三春新漲迎桃葉，一曲離筵唱柳枝。從此蓬山相隔後，料無萍水再來時；五千銀漢迢迢路，防有罡風弱不支。」由於春紅家人作梗，縱然他們二人以為必成眷屬，終未能有結局，因之使大千苦痛不已，遂有「走筆自此，不知是血是淚也」之句。[23]一九三四年，張氏又有朝鮮之行，雖是短暫的停留，[24]從張氏先後曾為春紅作詩多首及兩人留下的合影（圖13）觀之，張氏對春紅不僅動心，而且經常為她飽受相思之苦。[25]因之這時期的仕女畫如《細柳》（圖14），仔細看來，眉目之間都帶有春紅楚楚可人的韻味與影子。

21 見李永翹，《張大千年譜》（成都：四川省社會科學院出版社，1987），頁47、71。

22 張氏為池春紅所作詩《春娘曲》、〈贈春紅二首〉、〈再贈春紅〉、〈與春紅合影寄內子凝素二首〉多首，見張大千，《張大千先生詩文集》（上）（臺北：國立故宮博物院編輯委員會，1993），頁3，頁1，42-43。

23 張大千於一九二九年在大連作《行書七律》一幅，題識：「解脫樊籠任所之，臨裝檢點忽遲遲；三春新漲迎桃葉，一曲離筵唱柳枝。從此蓬山相隔後，料無萍水再來時；五千銀漢迢迢路，防有罡風弱不支。己巳二月，予重來大連，春娘有委身意，而其母與假母皆多方作梗。夏新民、馮鼎新、陳國慶、和田昇一諸君子皆銳然以黃衫押衛自任。予與春娘皆五衷私感，以為事且必成，何期變生倉卒，有非人意料所及，今予且歸矣，一聲何滿，徒喚奈何！走筆書此，不知是淚是血也」，大千張爰。見香港蘇富比拍賣公司編，香港蘇富比2014年春季拍賣《中國近現代書畫拍賣圖錄》（香港：香港蘇富比拍賣公司，2014年4月），拍賣品編號：1202，頁80。

24 張氏自謂與韓女春紅交往七年之間，共去北韓探望佳人二十餘次，見何恭上，《張大千 十方大千》（臺北：藝術圖書公司，2015），頁30。

25 見劉振宇，〈張大千的異國情緣：新發現之張大千與池春紅組照解讀〉，《收藏家》（2005年4月），總102期，頁13-18。

圖 14 張大千,《細柳》,1934年。

圖 13 《張大千與池春紅》相片,張大千與池春紅攝於平壤。

圖 16　郭詡（1456-約 1529），《東山攜妓》，
　　　　1526 年，紙本水墨，123.8×49.9 公
　　　　分，臺北國立故宮博物院藏。

圖 15　張大千，《東山絲竹》，1935 年左右，紙本水墨
　　　　設色，188.5×95.2 公分，溫哥華霍宗傑先生藏。

這張《東山絲竹》（圖15）主題學自郭詡的《東山攜妓》（圖16），描繪東晉名士謝安（三二〇—三

八五年）曾隱居東山，並不時攜歌妓出遊。圖中雖未紀年，從畫風看來，應是一九三〇年代中期左右的

作品。[26] 張氏此處雖然受了郭詡粗豪爽利的線條影響，但是張氏筆法顯較郭詡複雜，圖中仕女與觀者之

間亦較郭氏之作更有互動。另外，郭畫為水墨作品，張氏卻於墨色之外，在謝安及歌妓的頭巾、衣帶與

木屐處，點以精簡的花青和朱紅。雖是些許色澤，卻用得恰到好處，顯示張氏在遠走敦煌，接受壁畫的

色彩與線條洗禮以前，已具備較其他傳統中國畫家更為強烈之色彩自覺與敏銳度。

抗戰期間，張氏為躲避日寇，輾轉由北平逃出，繼而蟄居於成都郊外青城山上之「上清宮」。這段期

間，他的生活安定，創作力旺盛，作家高陽認為他的詩作以這段時期最為精采，張氏的名句「自詡名山

足此生，攜家猶得住青城。小兒捕蝶知宜畫，中婦調琴與辨聲。……」形容的正是此地風景如畫的愜意

生活。[27] 這張成於一九三八年的《初夏》（圖17）便是此時期的作品，代表他尚未接受敦煌影響以前的仕

女風格。畫中人的眼袋線、額前瀏海和小家碧玉風情皆延續著二〇、三〇年代的作風。值得注意的是，

畫中題款指出，當時服侍他筆墨的是他的二夫人黃凝素與三夫人楊宛君，而張氏自一九三四年與楊成婚

後，常以她為模特兒作畫，尤其愛畫楊的一雙美手。[28] 這張畫相信便有楊宛君（圖18）的影子，總之，張

26 關於《東山絲竹》一圖之討論，見Shen C. Fu, Challenging the Past, p.102，傅氏將此圖定為一九三〇年代早期之作品。

27 見張大千，〈上清借居〉，《張大千先生詩文集》，卷3，頁16。

28 楊係唱京韻大鼓出身，據說，張氏最欣賞她打鼓時手的姿態。張氏與黃凝素則係於一九二二年結合，見傅申，〈張大千簡明年譜〉，《張大千的世界》，頁378。

圖 18　《張大千與楊宛君》，後立者為楊宛
　　　　君女士，前坐者為張大千，作者收藏。

圖 19　張大千，《摩登戒體》印章。

圖 17　張大千，《初夏》，1939年，紙本設色立軸。

氏前期的仕女畫中，除了韓女池春紅，黃凝素與楊宛君是他重要的靈感來源。另外，這張畫的左方正中處還出現了「摩登戒體」的印章（圖19）。[29] 從一九三〇年代中期以後，大凡張氏仕女畫中的得意之作，都會鈐上此印。這方印章和張氏許多印章一樣，含有一語雙關的意思，既表示摩登伽女（楞嚴經中載，以美色誘佛弟子阿難之妖女）為絕世美女，係佛門弟子戒之在色之對象，又與新奇時髦美女的意思暗合，從印文含意不難體會出張氏畫美女時的用心。

雖然此一時期張氏作品仍籠罩在明清的影響之下，但另一種上追宋元的風格正在醞釀中。一九三三年他曾仿傳武宗元（一〇五〇年去世）的《朝元仙杖圖》，作《天女散花圖》，一九三七年又曾作《散花女》（圖20），俱可見出他已開始在「白描」上下功夫。[30] 但是與他日後中鋒用筆、均勻洗練的線描相比，這時的白描線條仍未成熟，如《散花女》中便有些稍嫌冗弱的贅筆，筆意也還是明清人方折的味道，還未能領略宋元人鐵線描的神髓。但是無疑地，一九三六年他在南京見到徐悲鴻收藏的《八十七神仙圖》，一九三九年又購得了元人的《九歌圖》（現藏紐約大都會博物館），心摹手追之餘，這些白描作品使他的眼光超越了明清的藩籬，投注到人物畫更高古的傳統中，也為他下一個階段的仕女畫展開序幕。

29　此印為方介堪所刻，見高美慶編，《梅雲堂藏張大千畫》（香港：香港中文大學文物館，1993），印章編號：105，頁244：楊詩雲，《張大千印說》（香港：翰墨軒出版有限公司，2004），編號：佛二十，頁72：楊詩雲，《張大千用印詳考》（上海：上海書畫出版社，2015），編號：佛18B，頁90。但此印文與方氏一九三六年所作「摩登戒體」略有不同，見嵇若昕，《大風堂遺贈印輯》（臺北：國立故宮博物院，1998），頁102。

30　關於此二圖及其解說，見傳申，《張大千的世界》，頁120-121。

圖 20　張大千，《散花女》，1937 年，紙本水墨設色立軸，177×93 公
　　　分，徐雯波收藏。

II

1941
–
1960

從他遠赴敦煌臨摹壁畫
到他在巴西病目為止

莫高窟歲月與域外風情畫

張氏於一九四一年三月西走敦煌，工作了兩年零七個月，描摹了兩百七十六件作品。敦煌經驗使張氏從職業型的畫家轉變為富有歷史感的畫家，經此千年（北魏到元，約西元四—十四世紀）壁畫的淬煉，張氏的仕女畫無論在風格和題材上都發生了脫胎換骨的改變，人物一洗原來的小兒女態，變得雍容華麗，氣度恢宏，也開啟了他仕女畫最豐富燦爛的時代。

首先，他筆下的仕女開臉由以前小巧可人的鵝蛋型變為豐碩飽滿的臉型；髮型由單純定型改為千變萬化。《紈扇仕女》（圖21）中女子的臉型便從張氏所描摹的敦煌壁畫《初唐供養菩薩》（圖22）面貌變化而來，把法相莊嚴的唐代佛畫巧妙地轉換為嫵媚動人的現代仕女畫。《紈扇仕女》中的「三白臉」（額白、鼻白、下巴白）也是得自唐代壁畫的影響，如張氏臨摹之《晚唐女供養人像》。[31]

至此，張氏前期仕女畫中的眼袋、瀏海等特徵及改琦以來嬌弱之態完全一掃而空，而他對仕女的髮型也有了與以往截然不同的全新見解，他日後解釋美人的髮型時說道：「髮腳要生得好，美人是不梳瀏海

31
見四川省博物館編委會、陳浩星編，《張大千臨摹敦煌壁畫及大風堂用印》（澳門：澳門特別行政區政府文化局，2001），圖46。

圖 22　張大千，《初唐供養菩薩》局部，1941-1943 年，絹本設色，131.5×67 公分。

圖 21　張大千，《紈扇仕女》，1944 年，98×39.5 公分。

的，因為瀏海遮住了髮腳，瀏海是不入畫的。」[32] 好似竟在批評自己早期作品似的。他以往的仕女髮型多

半是明清之際的一般婦女髮式，如盤頭髻之類，髮飾也頂多是仇英式的在髮髻上綁根絲帶而已，但是敦

煌歸來後，仕女髮型能為各色各樣高聳的髮髻，髮飾也有步搖、鳳釵、貼花等，極盡變化之能事。

身材上也由以前的弱柳扶風、但重氣韻，變為身長體健、重視人體比例。《紈扇仕女》（圖21）中的

仕女寬肩、有胸線、衣裙下的健美軀體隱然可見，與早期作品如《素蘭豔影》（圖3）的逸筆草草，或如

《芭蕉仕女》（圖10）的削肩、無胸線、服裝下所包裹的身軀也幾乎是輕盈而無重量，恰恰形成強烈的對

比。經此轉變，他對自己早年學習的明清風格提出這樣的看法…「……畫家所畫人物，尤其是美人，無論

仇十洲、唐六如也好，都走上文弱一條路上，多半是病態的林黛玉型的美人。……到了敦煌壁畫面世，

所有畫的女人，無論是近事女、供養人、或國夫人、后妃之屬，大半是豐腴的、健美的、高大的。」[33]

在手的描繪方面，因著臨摹敦煌壁畫的經驗，如張氏所臨《晚唐十一面觀音相》（圖23），便畫遍了

各式各樣的手勢。五〇年代末，張氏在為李霖燦先生「示範」敦煌歷代的手印變化時，也以圖示的方式

列舉了從北魏到初、盛、中唐及宋代手印之演變。顯示敦煌唐畫中對手之強調予張氏之深遠影響。[34] 正如

他日後所言：「手的骨骼線條要柔和順暢，要像戲裏的蘭花指一樣有表情。」[35] 他此期的仕女畫便非常重視

32 見陳曉君，〈張大千論美人〉，《大成》第45期（1977年8月），頁31。

33 見張大千口述、曾克耑整理，〈談敦煌壁畫〉，國立歷史博物館編輯委員會編，《張大千紀念文集》（臺北：國立歷史博物館，1988），頁13。

34 見李霖燦，《中國畫史研究論集》（臺北：商務印書館，1970），頁44-14／44-17。

35 同註32。

圖 24-1　張大千，《簪花仕女》局部，1944年，
　　　　　105.5×47.5公分，萬梅堂藏。

圖 23　張大千，《晚唐十一面觀音》，1941-1943年，紙本設色，
　　　124.5×59.8公分。

手的可信度與表現，如《簪花仕女》（圖24-1）中女子，一手拈花，一手托髮，不但其掌肉、指節、與指甲筆筆有交待，表現骨肉亭勻之姿，手勢中似還有無限嬌媚。相較之下，他早期仕女畫中，常學明清人用水袖與一襲長裙將手腳遮蓋起來，敦煌之前與之後，對「手」的詮釋截然不同。

服裝亦由寫意轉為精工——以往張氏的仕女服裝在除了在衣襟、水袖和裙擺處略用線條加強外，其餘部分都不甚了了。如今臨摹過敦煌洞窟中離婁與藻井那樣細密的花紋與繁褥的圖案後，他不但對服裝的形制極為考究，衣飾花紋更是一筆不苟且。他的作風不變，肇因於有了這樣的體認：「我們看了敦煌壁畫，不只佛像衣摺華飾，處處都極經意，而出行圖、經變圖那些，人物器具車馬的繁盛，如果不用細工夫，那能體會得出來？看了壁畫，才知道古人心思的周密，精神的圓到。」[36] 壁畫中「五日畫一水，十日畫一石」的精神深深感動著他。

近代作家張愛玲以為，「對於細節的過份的注意」，正是古代中國服裝的特點，而這些冗繁的細節，正隨著時代的變遷而消逝。而當今的女性主義文學評論學者則以為「細節描述的歷史跟女性特質之間存在錯綜複雜的關係」。[37] 張氏雖是男性畫家，卻對服裝上之細節與女性之特質，都以極其敏感纖細的心靈去捕捉和鋪陳。讓作家與學者所擔心的，是屬於女性歷史幽微的一面，正在中國現代化過程中為人所遺忘，而張氏卻能悉心地將種種瑣細精緻一一鉤勒經營，使之再生於他筆下二十世紀的仕女畫，他的仕女

36　見張大千口述、曾克耑整理，〈談敦煌壁畫〉，國立歷史博物館編輯委員會編，《張大千紀念文集》，頁12。

37　關於張愛玲對中國古代服裝的見解，見張愛玲，〈更衣記〉，《流言》（臺北：皇冠文化出版有限公司，1968），頁69；周蕾以為在中國現代化的過程中，女性細節描述的歷史正跟舊秩序一起，遭到砸碎和拆毀，見周蕾，《婦女與中國現代性》，頁171。

圖 24-2　張大千，《簪花仕女》，1944年，105.5×47.5公分，
萬梅堂藏。

服飾也因之添加了千年的經驗和分量，比起早期作品來，自多了一份美麗與深沉。

如《簪花仕女》（圖24-2）女子裙擺上之花紋顯然來自漠高窟壁畫影響，與畫心四周的圖案相映成趣。

另外，成於一九四五年之《理妝圖》，圖中美女內有朱裙曳地，中著藍紅細紋底上浮寬花邊及膝短裙，外罩天青滾邊之對襟衫，與張氏所臨摹的一幀《安西榆林窟吉祥天女》相較，《理妝圖》中的服裝無疑脫胎於此。[38] 只是張氏將服裝修飾得更纖穠適度，襯托出女子曼妙婀娜的身材，比較接近現代的服裝剪裁，而不似壁畫中的寬袍大袖。

另外色彩由淡雅單薄轉為強烈而富裝飾性、線條則由秀逸圓潤轉為剛勁有力。張氏雖然在傳統畫家

中，對於色彩的運用已屬鮮活而不拘成法者，但到底受明清畫風影響，色澤範圍仍以花青、藤黃、洋紅這

些植物性的顏料為主，直到去了敦煌，用色觀念才發生根本性的改變。他先於一九四二年去青海塔爾寺向

藏族喇嘛畫師學習磨製礦物質顏料的方法，因為他發現：「我們試看敦煌壁畫，不管是那一個朝代、那一

派作風，但他們總是用重顏料，而不用植物性的顏料。他們以為這是垂之久遠要經若千千年的東西，所以

對於設色絕不草率。並且上色不只一次，必定二三次以上，這才使畫的顏料，厚上加厚，美上加美。」[39]

從此張氏把宗教壁畫中「佛要金裝」那樣厚重鮮艷、金碧輝煌的色彩帶入他的俗世仕女畫中，《簪花

仕女》（圖24-2）的衣裙居然將濃冽的朱紅與橘紅並列，卻能讓人覺得豔而不俗，開創仕女畫中既富唐畫重

彩的古典精神，又具現代裝飾性的新面貌。

至於線條，明清以降，除了明代陳洪綬畫人物的高古游絲描仍然屈曲柔韌、張力十足外，有清一代

和民國以來線條之不振久矣。張氏雖然先前接觸了一些宋元的白描作品，但是線條變得精純遒勁卻仍待

敦煌的磨練之後。試看他此期作品如《天人象》，裙擺之衣摺直如鐵畫銀鉤，簡直有雕塑的立體感。[40] 若

和他自己早期《素蘭豔影》（圖3）中那樣隨興鬆秀的線條相較，頓成強烈的對比。而和他所臨壁畫《盛

唐榆林窟藥師佛》中曳地白垂帶的強勁線條一相對照，方知其來有自。

38 據他日後在同一稿本上的自題，這套服裝係取法於安西榆林窟所畫的西夏仕女，見傅申，《張大千的世界》，頁142-143。

39 見張大千口述、曾克耑整理，《談敦煌壁畫》，國立歷史博物館編輯委員會編，《張大千紀念文集》，頁11。

40 見許禮平編，《中國近代名家書畫全集1 張大千／仕女》，頁52。

而盛唐壁畫中這種能以線條表現出人物體積和服飾質感的功夫，正反映出吳道子（約六八五—七五〇年）的風格，因為吳是「畫塑兼工」，和同學兼好友的雕塑名家楊惠之（活動於七一三—七四一年）又互相影響。吳道子具有雕塑般品質的線條，隨著他在長安、洛陽兩地所作寺廟壁畫真蹟之全部湮滅，而不復得見。而吳氏的線描傳統，從盛唐至宋，除文人畫家李公麟（約一〇四九—一一〇六年）猶能上承吳氏，將之轉化為書法性的「白描」線條外，終於在中土的畫史中，因輾轉相傳以致稀薄失真。而二十世紀的張氏，先因嚮慕《朝元仙杖圖》、《八十七神仙圖》這類仿吳道子風格的後代作品，而展開他上追宋元人物畫的努力，但是於真正的吳道子傳統，終隔一層，卻因緣際會地遠走西北，從域外未受浩劫的敦煌壁畫中，又重新尋回吳氏人物畫線條的精神。

張氏中期仕女畫的題材更是豐富多彩，既在歷史的縱深中與傳統展開對話，又慧心獨具地將當代生活中的美感經驗融入畫作。其中較重要的四類是：

1 引歷史題材入畫

以敦煌行為分水嶺，之前張氏仕女作品描繪的多是輕柔的閨怨情懷，之後卻偏好厚重的歷史掌故、軼聞，以及詠史的素材。如《青城崔生婦》（一九四四年），便是根據他居住在青城山上清宮期間，所得知的道教仙女與崔生結合之傳說。《明妃出塞圖》（一九四五年）用的則是漢元帝時宮人王昭君入胡和親的故實。另外，《並蒂圖》（一九四四年）、《貴妃扶醉圖》（一九四六年）、《楊妃調鸚》（一九五三年）、《琵琶仕女》（一九四九年）則都是描繪楊貴妃的。[41] 後二者並且引用《談賓錄》和《明皇雜錄》中有關楊

圖 25　錢選（1239-1301），《楊妃上馬圖》，水墨設色紙本手卷，29.5 ×117公分，美國華盛頓佛利爾美術館藏。

妃與聰慧的白鸚鵡，或楊妃彈奏檀木琵琶的記載，和圖中的形象結合。

張氏之所以特別鍾情於唐代題材（連《明妃出塞圖》的漢代故事，他自己都在題識中聲明，係仿唐人設色為之），自然與他在敦煌所受唐代壁畫薰陶有密切的關係。而他於抗戰勝利後的一九四六年，在北京斥資黃金數百兩購入一批清宮舊藏的名畫，其中傳五代顧閎中（九一○—九八○年）的《韓熙載夜宴圖》、與元錢選（一二三九—一三○一年）的《楊妃上馬圖》（圖25）對他的人物畫影響尤大。他曾於一九五○至五二年間臨摹後者至少兩次以上。由於對唐代的衣冠與用色最為熟悉，各種形制的考據也最有把握，加上《楊妃上馬圖》的助益，使得他畫起楊貴妃的題材更加得心應手。

然而，他歷史題材中的登峰造極之作，卻是成於一九四四年、同屬唐代背景的《紅拂女》（圖26）。圖中的佳人風華絕代、衣冠絢麗、英氣逼人。紅拂本隋權臣楊素家侍妓，慧眼識英雄地看上布衣李靖

41
《青城崔生婦》見傅申，《張大千的世界》，頁138-139。《明妃出塞圖》見傅申，《張大千的世界》，頁146-147。《並蒂圖》見國立歷史博物館編輯委員會編，《張大千書畫集》第一集（臺北：國立歷史博物館，1980），頁7。《貴妃扶醉圖》見姚夢谷主編，《張大千作品選集》（臺北：國立歷史博物館，1976），頁20。《楊妃調鸚》見傅申，《張大千的世界》，頁218-219。《琵琶仕女》見許禮平編，《中國近代名家書畫全集1 張大千／仕女》，頁45。

圖 27　京劇名伶郭小莊於二十世紀八〇年代扮相。

圖 26　張大千，《紅拂女》，1944年，125×75公分。

後，便夜奔投李，是古代少數富有膽識，敢於作主改變自己命運的女中豪傑。此處張氏一展所長，把學自敦煌的褥麗服飾與鮮豔色澤發揮得淋漓盡致，紅拂一身披風，上面繡著華美炫目的鳳凰圖樣，其細膩精工當真令人歎為觀止。不過紅拂那張開那披風的氣勢，似乎有京劇演員舞台表演動作的影子（圖27），由於張氏一直都是京劇戲迷，因之不時把京劇演員的手勢、眼神、動作，甚至面部化妝（也符合「三白臉」的原則）帶入他的仕女畫。

至此，張氏不但完全放棄了明清弱女子的造型，精神上也強調勇敢進取。他為此畫作了四首題畫詩，詩中毫不保留的讚美紅拂為「千載崢嶸女丈夫」，和他早年那些題畫上自憐自艾的豔情詩實有霄壤之別。他在詩中如此推崇紅拂：「倘使蛾眉猶未死，忍看車騎度遼東」、「恨無俠骨有迴腸、如此江山愧欲死」。當時抗日戰爭尚未結束，張氏一方面衷心推服紅拂女中丈夫的精神，另一方面也以紅拂呼應時事，恨不得如此奇女子再生於今日，頗有激勵人心的作用。張氏藉發抒對歷史人物的感想，復與現實狀況結合，在仕女畫中加入了詠史的層次，可謂繼承了錢選的「士大夫人物畫」傳統。

錢選在《楊妃上馬圖》（圖25）中便首開風氣之先，在人物畫中詠史。圖面上描繪的場景是楊妃在眾宮人服侍下上馬，明皇一旁憐愛地觀看，但畫旁的題畫詩「玉勒雕鞍寵太真，年年秋後幸華清，開元四十萬匹馬，何事騎驟蜀道行。」卻另有所指，指責明皇若非寵太真誤國，日後何必倉皇出走四川？似乎把畫面完全帶至另一個方向了。錢選在譏刺明皇之餘，不無以古諷今之心思——言下之意，南宋朝廷之所以淪於蒙古人之手，實亦自食其果有以致之。錢選身為異族統治下的前朝遺民，雖然將畫面處理得古典而冷靜，但在題畫詩中卻洩露出他內心深藏的苦澀與憤怒。

張氏在《紅拂女》（圖26）一圖中，和錢選一樣，於圖面描繪敘事，卻於畫跋中議論並投射己身情感。

把唐詩中自杜甫（七一二—七七〇年）與李商隱（八一三—約八五八年）以來的詠史傳統引入仕女畫中，

此中的學者氣息和他早期的職業畫家取向不可同日而語，也可由此看出他的藝事於此際真正更上一層樓

了——除了擁抱唐朝的圖像傳統外，他還融入了宋元人知性和理性的精神，豐富了仕女畫的內涵。

2 善用藝術史傳統

處於盛年的張氏，精力旺盛，學習和吸收能力驚人。此時他眼界早已不限於明清一隅，除了自身的

收藏外，看過的名畫也都能過目不忘，這份過人的記憶力使得他能將豐富的藝術史傳統化為己用，成為

他取之不盡、用之不竭的題材。而他這段時期的仕女作品，也像擅用典故，無一字無來歷的杜詩一樣，

幾乎處處能找到藝術史上的「出處」。

如成於一九四四年的《宋人覓句圖》，其中覓句士人的模樣來自傳梁楷《東籬高士》（現藏臺北國立

故宮博物院）中的陶淵明造型，侍女背影顯示早年費丹旭的影響，樹根椅子及花瓶的造型學自陳洪綬，

豔麗的色彩和精準的鐵線描則是典型敦煌以後的風格。而其中最值得玩味的是此畫上的題跋：「宋人作畫

重而有力，累處在板，此圖以雲溪翁（錢選）法效之，雖復穠麗，而清逸之氣自在筆外。」42

畫跋充分說明錢選人物畫作中的「士氣」對他所造成的影響，更重要的是揭櫫了張氏此時兼容並包、

欲將歷史上各個時期的風格與特長盡納於腕底的強烈企圖心！他既要囊括唐人的穠麗渾厚，又要掌握宋

人的寫實功力，但如此仍復不足，他還要捕捉元人畫外的那股靈氣。

一九四五年的《文會圖》構圖學自傳宋徽宗（一○八二─一一三五年）的《文會圖》，兩位豔麗婦女或托髮或簪花的姿勢則出自傳周文矩（活動於九三七─九四二年）的《宮中圖》（現分四段，分別藏於紐約大都會博物館及克里夫蘭博物館等四處）。[43]一九五五年的《鳳簫圖》用的故事是秦穆公女弄玉愛上善吹簫的蕭史，一日蕭史吹簫引鳳，遂與弄玉乘鳳而去的故事。而畫中的母題則取自傳周文矩的《仙女乘鸞圖》。但無論前者或後者，其實顯現的都是張氏這種兼容並包、廣於涉獵的作法，而且他在取資畫史之餘，也創造出一種既復古又新穎的風格，比如前者的近景構圖便十分現代，後者去除周文矩之纖，而益之以唐人的勁健與力感。

一九四四年的《按樂圖》（圖28）是此類仕女畫中之典型。圖中華麗而富裝飾性的服飾與場景是「敦煌式」的，居前樂伎吹笛和居後樂伎拍板動作可見於《韓熙載夜宴圖》（圖29），居中樂伎彈奏之豎琴則是敦煌三九○窟隋壁畫《進香婦女》中各種樂器之一。至於此畫之空間處理就更為有趣，樂伎身影半掩於朱紅柱身之後，似乎受到近代攝影的影響；傾斜的地平面令人想起日本十二世紀的《源氏物語》圖卷中刻意突出的斜角構圖；而中景右方那交待不完全的衣裙一角，很可能靈感得自《夜宴圖》首段，在賓客雲集的右方牙床上，也有一角露出的紅衣裙，惹人無限遐思和想像。張氏把敦煌的圖案色澤與畫史傳統結合，為原本創作辭彙日趨貧乏的仕女畫又創造了無限新的可能。

42　見張大千，《張大千畫（畫譜）》（臺北：華正書局，1982），頁87。

43　此圖之解說見傅申，《張大千的世界》，頁144。

圖 28　張大千，《按樂圖》，1944年，香港梅雲堂藏。

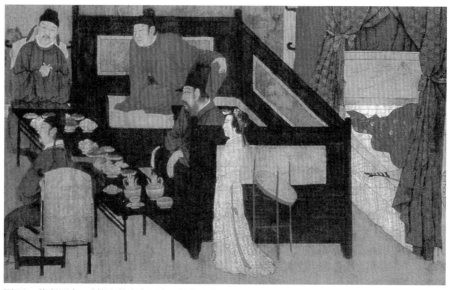

圖 29　傳顧閎中，《韓熙載夜宴圖》，南宋時摹本，絹本設色手卷，28.7×333.5公分，北京故宮博物院藏。

圖 30　張大千，《白描荷花仕女圖》，1956年，紙本水墨，108×53公分。

但是最足以代表張氏這種兼容並包成就的，是一九五六年的《白描荷花仕女圖》（圖30）。三〇年代後期，張氏因心儀宋元人的白描而展開嘗試，經過敦煌的洗禮、和不斷由自身收藏中學習，多年的醞釀與努力，終於開花結果。如果將此畫與錢選的《白蓮圖》相比，當可發現錢選的鐵線描是純淨、細勁的書法性線條，散發著無以名說、纖塵不染的書卷氣；而張氏的線條則另有一種裝飾性為錢選所無。圖中荷葉與仕女裙邊的圖案，既精細如雕鏤又復有清雅之氣，尤其描繪仕女時，讓觀者可以感受到優美線條下的軀體，使得原應勻整如千錘百鍊，充滿理性精神的鐵線描，另有一種感官美，這也是張氏在廣為吸收歷史上各個時期用筆之長以後，益之以自身的視覺經驗，所得到的成績。

3　融入大陸少數民族、印度、日本的影響

張氏雖為傳統畫家，但並不畫地自限，他不但熱愛旅行，且樂於接納、從不排斥新奇事物。敦煌之旅使他接觸到西北的少數民族，一九五〇年因開畫展而有印度之行，戰後則經常前往東瀛作短暫停留，這些旅遊寄居所帶來新的觀察，很快地被學養歷練日益深厚的張氏吸納，成為他筆下仕女畫的新素材。

一九四二年張氏為了臨摹壁畫，去青海塔爾寺拜訪藏族喇嘛畫師，正月十五，藏蒙各族畢至，在寺外山坡上搭滿帳篷，張氏乘機帶紙筆四出速寫。[44] 這年他完成了《番女掣龐圖》、《蒙番二女圖》、《番女醉舞圖》、《藏族婦女》等圖。以後他有一系列同類作品，都是本於這次西北行的切身體驗。他在一九四五年作於北京昆明湖上的《番女掣龐圖》（圖31）上題道：「辛巳之冬予自河西過青海，……月明三五有女如雲，訝其服飾古豔，……盡取所見，無復一筆雜以他裝。」圖中藏族女子身著毛皮邊之豔紅罩袍，手牽兒猛漆黑的西藏獒犬，色彩對比強烈，毛皮描繪細膩逼真。誠如張氏所言，她們的服裝有「古豔」之美，若非經過臨摹壁畫的訓練，張氏為能將這樣鮮艷濃重的色澤運用自如，也不會有這樣的寫實功力。

而他也忠實的「盡取所見」，並未添加變造——但是這一切都得拜敦煌壁畫之賜，

張氏在跋中又道：「近世論中國繪事以為率多規撫古人，不能特立出新，其實六法所載又未嘗不創始於寫生。」這裏，張氏提出近世中國繪畫陳陳相因之病，而拈出寫生的重要，並指出早在南朝齊謝赫的藝術理論中，寫生便是一切創作的基礎，言下之意，寫生並非西方之創見或專利。跋中續曰：「然而數十年來，中國服飾更換萬端，一年二年之間，變易風進，陳跡電馳，昨日之所美，今日將掩目。」張氏接著語鋒一轉，談到古代的服裝變化迂緩，然民國以來，西風東漸，時裝開始千變萬化、日新月異，昨日之流行，

44
見李永翹，《張大千年譜》（成都：四川省社會科學院出版社，1987），頁149。

圖 31　張大千，《番女挈厖圖》，1945年，95×48公分。

今日已不復受歡迎。最後，張氏感嘆，在這種「習尚所歸，且不足見容於瞬息」的時代，即使（人物畫家）顧愷之（三四八—四〇九年）、陸探微（?—約四八五年）復生，也將英雄無用武之地。

從張氏這份長跋中可以歸納出兩點他對創作這類仕女畫的見解：一、從實際生活經驗中取材方能推陳出新。二、追逐流行不如發掘恆久的美感。他認為蒙藏傳統服飾中自有某種古典的治豔，和漢族的服裝一樣，雖逆理而同趣，十分入畫。而張氏也成功的將西域女子之描繪轉化為現代的仕女畫，如果要說有任何缺失的話，應是他對服飾器具的形容細膩而傳神，但女子的面部卻未曾特別著力，不見少數民族特有之風情，似乎和他所繪以中土女子為題材的仕女圖並無差別。

一九五〇年初，張氏赴新德里舉行畫展，三月到阿堅塔（Ajanta）石窟考察壁畫。此時，因大陸易幟，他行蹤不定，便在印度北部風景勝地大吉嶺暫居了一年有餘。這期間，他的作品有《印度歌女》、《尼泊爾少女汲水圖》等，又臨摹了一些阿堅塔的壁畫。一年多來對印度女郎的觀察，日後全進入他的仕女畫中。最令張氏感興趣的是印度閨秀所著宛如天衣無縫般的「沙里」服裝、女郎額前眉間的一點「吉祥紅」、以及額上懸著髮飾末端的玉牌（和人說話時便不時晃動）等。

其實早在一九四五年，張氏便曾效其好友葉淺予（一九〇七—一九九五年）作主題為印度舞者的《獻花舞圖》（圖32），如果將此畫與葉之原作《獻花舞圖》（圖33）相比，便會發現雖然兩畫乍看幾乎相同，但細較之下方知兩人的畫法涇渭分明。葉氏走的是「改良國畫」的路子，因此處處可見西式素描的痕跡，但張氏卻完全以線條取勝，可說把印度題材「中國化」了。不但舞者的五官和髮髻較接近中國仕女，也更強調舞者腰背間嫋娜的意態及手指的動作。裙擺與飄動衣巾的緣飾是敦同時較重視明暗與塊面的處理；張氏卻完全以線條取勝，可說把印度題材「中國化」了。不但舞者的五官和髮髻較接近中國仕女，也更強調舞者腰背間嫋娜的意態及手指的動作。裙擺與飄動衣巾的緣飾是敦

圖 33　葉淺予 (1907-1995)，《獻花舞圖》，約 1949 年。

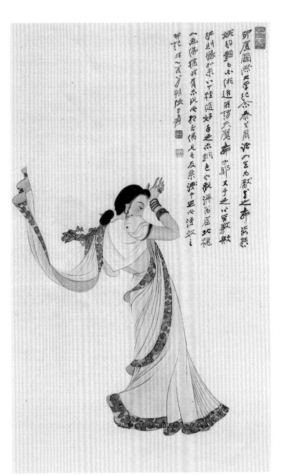

圖 32　張大千，《獻花舞圖》，1945 年，香港梅雲堂藏。

煌的紋樣，舞者的手心施以殷紅，為的是仿傚莫高窟中的北魏佛像畫法。全畫線條豐富而有變化，不似葉氏線條較一致而規律化，衣帶迎風而起，不僅適度傳達了動感，更見證了自顧愷之以來中國傳統人物畫的功力——以線條為飄逸造型。

至於日本藝術對他仕女畫的影響，則更可追溯到早年。他一九一九年自日留學歸國後，似乎只有存世最早的那張仕女作品《次回先生詩意圖》（圖1）顯示東洋的情調，以後即戮力於明清的風格。但是戰後的五〇年代，張氏的仕女畫則明顯的融入浮世繪影響。[45] 張氏早年即留日，戰前也頻頻旅遊日本，何以他的仕女畫要延至中年以後才見東洋氣息？原因應該是：一者他離開了中國大陸，脫離了那根深柢固的傳統，使得他有了更自由的揮灑空間，得以大膽的實驗創新，而觀眾群的改變——由國內轉為海外市場，也使他更無所顧忌的遊走於中日傳統之間。二者他早年藝事功力尚淺，即便吸收東洋風味也僅限於表面，成就有限，但在精研唐代壁畫、深諳敦煌用色和裝飾性以後，運用起浮世繪風格，便能游刃有餘地使之為己所用而不為其所役。

試看這張成於一九五一年的《午息圖》（圖34），圖中仕女披散一頭黑色長髮、衣袍退入香肩以下，加上慵懶的坐姿，一望即知有浮世繪的影子，如浮世繪名家喜多川歌麿（一七三五—一八〇六年）筆下那些嬌憨而性感的神女們（圖35）。女郎身後的紙門也是浮世繪中熟悉的背景，但是在此卻有些「畫中畫」

45 關於日本畫對張氏的影響，見傅申，〈略論日本對國畫家的影響〉，《中國、現代、美術 國際學術研討會論文集》（臺北：臺北市立美術館，1991），頁42-48。

圖 35　喜多川歌麿，《婦人相學十體》之一，彩色木刻版畫，38.1×25.4公分，日本江戶時期，美國克利夫蘭美術館藏。

圖 34　張大千，《午息圖》，1951年，紙本水墨設色，46×29公分，加州張葆蘿收藏。

的效果，有讓人聯想到陳洪綬的木刻版畫《西廂記》中鶯鶯立於屏風前展信而讀的一幕，圖中屏風一樣，

有「畫中畫」的意味。《午息圖》中的芭蕉和《西廂記》中的春夏秋冬四景屏風一樣，都有指示季節的性質，

此處明亮的色澤和芭蕉蓬勃的生機說明這是一個夏日的午後。

其實，張氏早期仕女畫中便常常點綴著芭蕉、修竹、梅花等植物，但是那二人與花的搭配不僅落入

陳套，含義也單薄，不過就是象徵圖中女子脆弱和薄命惹人憐的意思。如今同樣是以芭蕉為背景，《午息

圖》中呈現女子場景的視覺語言卻異常豐富。紙門上的芭蕉與畫中女子一樣，隱含著某種時空的曖昧性。

芭蕉究竟來自真實的自然世界？抑是一個封閉室內的人為假相？穿著日式袍服的女子，腰上的束帶卻是

敦煌伎樂天的式樣，纖手輕按的地面，也是一片敦煌式的圖案，觀者如果自問：此畫所呈現的時間是古

抑是今？空間是中抑是日？此女身分是青樓中人抑是良家子？似乎都不能讓人得到任何確切的答案，可

是也許正因如此，更增加了此畫的可觀性與讓人玩味處。

此外，全畫經營出一股冶豔與金碧輝煌的氣息，仍得感謝敦煌經驗訓練出張氏這一身工筆重彩的功

夫。張氏一直想在傳統仕女畫所不曾觸及的禁忌——肉體感官性上有所突破（他的「摩登戒體」用印已

隱含這樣的企圖），如今借助日本浮世繪之力，不但充分表現他駕馭中日兩種藝術傳統的能力，也在傳

統仕女畫之外，別創一格，塑造出另一種形象的仕女。

張氏在另一張也受浮世繪影響的仕女畫《春睡圖》（圖36）中為自己解說：「此周長史重朗（周昉，

活動於八世紀晚期至九世紀初期）畫法，其衣飾為日人所宗，我國自元明以來，俱尚纖弱，遂無有繼其

法者。予此幅參以敦煌六朝出唐裝畫法，不為拈出，令觀者疑為日本畫，可嘆也！」他擔心觀畫者會懷

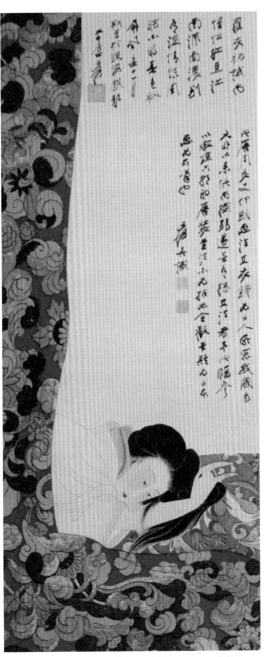

圖 36　張大千，《春睡圖》，1949 年，79 ×33 公分。

疑這是日本畫，因此忙不迭的追本溯源，指出日人浮世繪乃學自唐代周昉，而他不過是振興古法而已，實非踵步東洋。他的辯解恰和日後解釋潑墨的來源如出一轍，六十年代他受西方影響而創為潑墨畫風，但他堅稱不過是承繼唐朝王洽（約七三四—八〇五年）既有的傳統。其實這個現象正深刻的道出，一名二十世紀傳統中國畫家的處境。

如果是在古代，畫家往往會因個人的旅遊經歷，而受到其他區域性畫風及收藏影響，進而促成個人風格的改變。二十世紀是個交通、傳媒、印刷術空前發達的時代，像張氏這樣敏悟與勤於學習吸收的畫家，如何能自外於他所身處的時代潮流之外？他雖然在行動上是時代的先驅，但因思想背景的緣故，他

選擇了董其昌（一五五五—一六三六年）的作法：將一切變革與創新的嘗試，合理的納入傳統畫史的的一部分，而且經過他的詮釋，儼然成為一項流傳有緒的正統！放眼二十世紀西方藝壇，不同的主義與流派風起雲湧，把現代藝術帶向一個又一個的高峰，但是在傳統的中國畫史中，「創新」大約從來不是最高的價值吧。誠然，張氏生前或許並不曾思索過這樣的問題，比如說：中國畫家是否有必要去重覆西方近代如浪潮般繼踵而至的前衛運動？不斷以今日之新否定昨日之舊是否也終將落入窠臼？但是可以確定的是，他對中國畫史的傳承有很強的自覺，而且刻意的為自己在當中找到了定位。

4　擷拾現代媒體中的女性意象，反映當代集體美感意識之轉變

雖然張氏曾在畫跋中聲稱，本世紀時裝變化疾速，畫家若想追趕流行終是徒勞，但是張氏是體察潮流所趨比誰都敏感的畫家，他豈會在這場時代的盛宴中缺席？他作於一九四四年的《摩登仕女》（圖37）便和前述畫跋的立場不大一致。圖中人一頭波浪似的捲髮，身著高又旗袍，裸露出雙臂與大腿，涼鞋中的腳趾尚塗有鮮艷的蔻丹，應該是當時的時髦又新潮的人物吧。其實三〇年代，這類衣著「暴露」、搔首弄姿的相片便普遍流行於大都會的雜誌及廣告圖片如《上海源和洋行洋酒廣告》（圖38）。

但是媒體上的現象，並不表示可以順理成章的成為國畫的素材，在四〇年代的大陸，傳統國畫大師用鐵線描去勾勒女性的大腿總是前所未有之事。從張氏的題詩中可以看出，他這項大膽的嘗試未嘗沒有試探時人接受尺度之意。他在詩中先是形容此姝「競翻新樣」、「無羞袒」的裝扮，繼而假她之口吻道「自說天真忘禮數」，所以她只是天真浪漫，尚不至於傷風敗俗。又說她「每矜健美薄纖肥」，間接道出當代

圖 38　《上海源和洋行洋酒廣告》，1934年。

圖 37　張大千，《摩登仕女》，1944年。

的審美觀已由古代的燕瘦環肥轉為重視健美。接著張氏又為自己偏愛畫當代美女開脫道：「眼中恨少奇男子，腕底偏多美婦人」（圖39），並建議觀者儘管可以「從君去作非非想」，但是別忘了「此是摩登七戒身」，點出佛門子弟戒之在色的教義。這一退一進之間，不無自我辯解的意圖。

這張《摩登仕女》在七〇年代的臺灣尚引起某些爭議與批評，在四〇年代的大陸可以想見更被目為新潮。就畫家自己而言，從早期畫明清仕女的掩手遮腳到日後的解脫束縛應該更是一大突破。可是從張氏仕女畫的整體發展來看，此作之「現代化」僅在於表面的時髦衣著，可視作他實驗的一部分，卻並非他成功之力作，倒是這種取材於相片造型的方式成為他以後仕女畫的一項特色。

女子衣著的解放，也是她們地位身分解放的指針。隨著社會文化的變遷，張氏的仕女畫也與時俱進，發生了極大的變化。比如說二三十年代流行的修竹與團扇、棄婦及弱女子題材，現到了四、五〇年代，已經明顯的不合時宜。張氏的仕女畫前期或以男性的贊助者為多，但中期以後，贈畫對象明顯的以女性為多，其中包括女學生、友人之妻、電影明星等等，而被繪的對象也呈現多元化的傾向，這都和活躍於社會上各行各業的女性愈來愈多有密切的關係。比如說他畫贈女學生馮璧池的《修竹仕女》（一九五一年）（圖40），畫中人雖著古裝，體態卻是寬肩而健美，面部表情也是一派自信大方。明豔照人的堅定眼神中，再無明清小家碧玉楚楚可憐的影子。仕女微微側身斜肩而坐，雙手自在的搭落著，彷彿是古典包裝的現代女性，而且姿勢取鏡完全像出自照相館的沙龍照。至於他為女明星林黛作的畫像則是為特定人物造像，雖然仍像從照片取材，但有寫生的意味，這類畫作較為少見，比較新鮮，有別於他慣見的將對象概念化和理想化的描述方式。

圖 39　張大千，贈季康《行書七言聯》，1980年，紙本
　　　水墨，129×34公分。

圖 40　張大千，《修竹美人》，1951年，絹本水墨設
　　　色，105×49公分。

一九五三年的《寄憶圖》（圖41），是張氏遠遊阿根廷時，接到夫人徐雯波（圖42）來函並附近影，一時勾起無限離情別緒，便在阿京布宜諾斯愛麗斯作此圖。圖中一古裝麗人手執紙筆、若有所思。張氏雖是從夫人相片中得到作畫的靈感，但易現代裝束為古裝，加上握管寫作的動作（時代變易，三〇年代他畫二夫人楊宛君時，猶是手執團扇的深閨婦女形象；如今五〇年代再繪四夫人徐雯波時，卻是凝神思索的執筆謬司，不但在婦女教育程度日高的近代，饒富象徵意義，這種新的婦女形象，也應更為一般觀眾所接受）則是出於畫家的再造。不僅如此，畫家還替妻子代言，寫下一闋綺妮的相思詞句，他用妻子的語氣道「肯說離別情味苦」，並想像她在閨中「愁畫兩眉長……恨穿簾，紫燕成雙。」這張仕女圖係張氏古典功力與現代情境結合之產品，能令多少有過類似經驗的現代觀眾感同身受。張氏將此畫題為「雲山萬重、寸心千里」遙寄其妻，並在跋尾親暱地自稱阿爰。

讀者首先觀圖時會有一疑問，為何他置身地球另一端的彼邦南美，筆下卻如時空錯置般出現一古裝仕女？待看完畫跋方能體會，可能正因他人在異鄉，才更欲將其妻之相片轉化為他心目中之古典中國女性，而且也唯有如此才與他纏綿的詞意境界相配。張氏早期的仕女畫配上豔情詩，總有佻達浮動之感，很少予人更深的感觸；如今他的詞句卻是情深意摯，充分將仕女畫與愛情詞曲的傳統結合，使仕女畫成為他傾吐細膩情思與對異性愛慕的一種媒介。由於徐雯波女士自離開大陸以後，一直偕同他生活並前往世界各地，因此在他此期的仕女畫中，徐雯波成為他重要的靈感來源。[46]

46　傅申為文指出，張氏作於一九五六年的《孽海花》，畫中美女的面容便酷肖徐雯波女士。見傅申，《張大千的世界》，頁230-231。

圖 42 《張大千與夫人》，右為徐雯波女士，與張大千
攝於八德園。

圖 41　張大千，《寄憶圖》，1953 年，私人收藏。

III

1960
-
1983

從他病目以後
到他過世為止

歐美日視野與情深歸故國

一九五三年張氏由阿根廷遷居巴西，並在此居留長達十六年。一九五七年他在八德園指揮工人布置假山時，忽然兩眼發黑，後遂赴美治療眼疾，但無多大效果，從此不復能為工筆畫。他晚期的仕女畫師石恪（活動於十世紀中期）和梁楷（一一五〇—約一二一〇年）的簡筆風格，間以潑彩為背景，人物的造型和意涵都更為提煉，進入遲暮之年後，取材尤偏好戲劇、神話，深富象徵性。

在山水的變革方面，張氏其實在眼疾發作前一年已作有大片潑墨的《山園驟雨》，視力逐漸衰退以後，更順其自然的發展潑墨潑彩的新風格。而仕女畫的轉折，似乎也有跡可尋，他晚期的風格在一九五六年的《仕女》冊頁（圖43）中便萌芽了，從此，他的仕女畫愈來愈趨向簡約、率意和粗放，顏色也愈趨素淨單純，以往潋灩奪目的用色和春蠶吐絲的細筆工夫，逐漸退位。

這張《仕女》雖然畫的是畫家常玉介紹的法國模特兒，但是若非看到畫跋，觀者定以為畫的是一位黑髮鳳眼的東方女性，可見張氏已放棄前一時期為電影明星寫真的嘗試，模特兒不過是觸媒，他仍自寫胸中的形象。此年張氏首度訪歐，所受的文化衝擊反映在他日後漸趨抽象、和大開大闔、氣象萬千的山水畫上；他的仕女畫雖也朝掙脫束縛的方向走，呈現的卻和他的書法一樣，是歷經多年苦練與修為發諸胸中的

圖 43　張大千，《仕女》冊頁，《大千狂塗》第二開，紙本水墨，1956年，24×36公分，臺北國立歷史博物館藏。

以後的自由。他在此畫題跋中的字體已將早年學自李瑞清顫掣的筆法、曾熙圓融內斂的功夫、和黃庭堅傾側的姿態渾化無跡，成為韻味獨特、起伏頓挫無不如意的自成一體。畫中仕女頭髮的描繪，雖然可以說是承繼石恪蔗渣筆分叉而露出飛白的傳統，但張氏作畫時心中未必有石恪，他表現的乃是蓄積多年的書法功力在頃刻間爆發出的氣勢和速度，額前一束渾如天成的短髮鬖，有長期用筆經驗而帶來的精確自信，奔放淋漓的披散長髮中，則有因人生經驗圓熟以後的豁達和豪情。

儘管張氏此時的仕女畫已趨向寫意，但仕女畫的靈感仍得自真實人生。其實從張氏一生的仕女畫作品中，也可約略窺見他本人的感情世界。他筆下的美女，往往一方面反映出他不同時期異性伴侶的影子，另一方面

圖 45　張大千，《仕女圖》，1959 年。

圖 44　《張大千與山田女士》，右為山田女士，左為張大千。

則投射著他自己對理想女性美的憧憬。移居南美以後，他經常前往日本購買畫具及裱畫，經人介紹而結識

了既幹練又能慰他客途寂寞的山田喜美子（圖44），從此延續到六〇年代初期，他在日本居留期間，山田

是他的女友兼秘書，他對山田的喜愛與仰賴在詩句中表露無疑：「也宜調笑也宜嗔，伴我寒窗暖似春」。[47]

成於一九五九年的《仕女圖》（圖45）和他為山田而繪的其他畫作相當一致，勾勒出張氏心中的東瀛紅粉

佳人：嫵媚、慧黠、彷彿能看透人心事的解語花，迥異於早年他甫自日本歸國後所作的含羞弱女子形象。

可見隨著他自己年歲增長，他心目中的美女也不再是無邪的小家碧玉，而成為風情萬種卻又氣韻高華的成

熟女性。雖則張氏在畫上自謙地題道：「大千居士目障二年矣，何由傳神寫照耶？死罪死罪！」但他的白

描線條如行雲流水般，清新天然而不帶一絲煙塵氣，是以他目力雖損，然而在自謙的語氣背後，其實是對

自己功力不減的自負！

耽美的張氏畢竟抵抗不住色彩與青春的召喚，一九六六年的《荷花屏風美女》（圖46）彷彿透露著他

對逐漸老去生命的不甘，他再度嘗試回到以往他所熟悉的絢爛華美的仕女畫世界。[48]《荷花屏風美女》特

殊之處在於美女的背景為潑墨荷花屏風，這是張氏仕女畫中從不會出現的組合，讓人眼睛為之一亮。畫

中人在如雲霧般披肩秀髮中，側身回眸一笑的架勢恍若好萊塢明星，原來這張作品是致贈墨荷的

電影明星上官清華的，所以出現荷花，也出現與其相輝映的明星樣美女，不但有引發觀者對受畫者聯想

47 關於張氏為山田作的畫像和詩句，見傅申，〈略論日本對國畫家的影響〉，頁44-45；臺靜農，〈懷舊王孫〉，《大成》第123期（1984年1月），頁18-20。

48 此畫之圖文解說及致贈對象，見傅申，《張大千的世界》，頁268-269。

圖 46　張大千，《荷花屏風美女》，1966 年，設色金箋畫板，58.4×43.1
公分。

的深意，也間接讚美了受畫者的美貌與藝術素養。畫幅背後於一片流動氤氳的潑墨中，昇起丰姿綽約的

淡彩荷花，讓人想到此際張氏的山水正發生革命性的巨變，已經發展出潑墨潑彩的新風格，荷花亦復如

此，有了鮮明的個人風貌，相形之下，他的人物畫卻在逐漸衰退中。此圖左方是張氏荷花新風，右側的

美女彷彿五、六○年代電影海報中的特寫，然而美女的三白臉卻是唐代的，她額上的梅花印記及貼身衫

上的圖案與色澤則是敦煌式的，身後的金地屏風與朱紅壁紙又結合了日本風味。了解張氏藝事發展的過

程後，會發現此畫有近似蒙太奇的效果，將張氏不同時空的經驗拼接在一起，但又如此奇幻豔麗、熠熠

生輝。

上官帶來的靈感畢竟短暫，在張氏晚年的作品中，《荷花屏風美女》是少見的特例。在此奮力一搏之

後，他終究還是絢爛歸於平淡，重入凝重枯澀的老境。上官一圖是他在巴西所作最後一幅重要仕女作品，

他於一九六九年便正式遷居美國加州的卡邁爾（Carmel），而七○年代以後他的潑墨潑彩山水風格已經非

常成熟，人物畫相形之下，並非他畫藝的重心，但是如果因人因事而觸發了他的靈感，仍有神來之筆。

在他決定回臺定居的前幾年，常常往來於美臺之間，民國六十二年（一九七三年）五月，他在臺北看了

名伶郭小莊的〈焚香記〉以後，對郭化為厲鬼以後的扮相、和哀怨悽豔的唱作功夫為之深深的震動。海

外羈旅多年，他一直倚靠為藝術源頭的舊有記憶逐漸退了色，如今再度在自己的文化裏，他發現了新的

創作力量。

成於一九七三年歲末的《湘君》（圖47）、《湘夫人》（圖48）成功地塑造了一種淒清、幽渺和神秘的

氛圍，迥異於他以往仕女畫中訴諸塵世的感官美。和他自己一九四六年的同一題材作品《九歌圖》中的

圖 48 　張大千，《湘夫人》，1973年，絹本潑彩，169×73
公分，法國吉美博物館收藏。

圖 47 　張大千，《湘君》，1973年，絹本潑墨設色，
168×71公分，大風堂收藏。

圖 49　張大千，《九歌圖》局部，1946年，紙本水墨，73×1340公分。

〈湘君〉、〈湘夫人〉（圖49）兩段相比，更可看出畫家手法在這近三十年之間的巨變。他的舊作《九歌圖》純以白描為主，展示了張氏盛年時綿密厚實的線條工力，當時他正極力取法元人的《九歌圖》，因此畫面素淨清雅，又適逢敦煌歸來，正是對衣冠器物的考證最用心之際，因之全畫人物背景皆力求嚴謹乃至一絲不苟。而在表現方法上，畫家則和白描之祖李公麟一脈相承，用的是以圖相解說文字（text 與 illustration）的傳統，亦即在一段文字敘述之後，佐以圖像，其中敘事和描繪的性質極強，圖像往往是文字的忠實再現，如湘君一段，張氏畫的便是《楚辭》〈九歌〉中的「望夫君兮未來，吹參差（洞簫）兮誰思」。

但是將近三十年後的《湘君》、《湘夫人》完全放棄了對文字的執著，而用更自由大膽的方式去詮釋屈原筆下那曖昧不明的陰陽人鬼的世界。舊作中鳳冠華服宛如貴婦的湘君，如今披散的長髮在風中

揚起，她一身素衣，在一片渾沌幽冥中飄然而至，手持白芙蓉，在紫黑潑墨的流動包圍中，像遠古洪荒

湘水上的幽靈。江水的瘴癘霧氣中，隱約橫著一截竹影，是傳說中舜帝去蒼梧不歸，娥皇（湘君）和女

英（湘夫人）盼望的淚水所滴成的斑竹吧。新作無論在氣勢的營造、象徵的意義、與啟人想像方面，都

比舊作成功。

　　湘夫人的造型雖不似前者淒厲，然於端莊凝重中似有淡淡哀愁，而背景的色澤則更為濃豔，在一片

蒼鬱幽深的青綠洞庭波濤中，一白衣女子出沒於其間，身畔悽楚的紅葉正緩緩隨風而起。舊作的重點在

線描性（linear）本身，新作卻變得更有繪畫性（painterly），整個畫面充滿了色彩的變動、沉潰與堆疊，

連兩位女主人翁的衣摺都不再是單純的墨線，而施以淺朱或淡藍的彩色暈染，線描則變得粗略而寫意。

顯見在張氏晚年的畫作中，由於他在色彩的運用上取得了空前的成就，相形之下，線條乃逐漸退化，因

為線條不能喧賓奪主，太強調線條將分散觀者對色彩的注意力。亦即張氏晚期，即便在人物畫中，所欲

表現的也不再是線條的功力，而是色彩所帶來的視覺效果和強烈感染力。

　　張氏晚年對這種淒愴、鬼魅情調的愛好一直持續著。民國六十三年（一九七四年）他又在臺北觀看

俞大綱改編的川劇〈王魁負桂英〉，極為激賞。郭小莊扮鬼的悽厲形象在張氏腦中揮之不去，一年多後依

據郭在劇中的扮相，畫成了《王魁負桂英》一圖贈郭小莊，上書〈九歌〉中形容湘夫人的「靈之來兮如雲，

目眇眇兮愁予」之句。[49]可見郭小莊在戲劇中的扮相在張氏最後的十年創作生命中，一直予他人物畫以莫

大的靈感，而郭的女鬼造型，加上張氏的想像，又與《楚辭》中的湘水女神的魂魄合而為一。張氏早年

所繪《散花女》也曾受梅蘭芳在「天女散花」一劇中扮相的影響，但那時擷取的多半是劇中人美豔華麗

的造型與優美神氣的姿態，進入晚年卻愛上女伶幽冥詭異的形象，這應和年邁畫家的心境與精神狀態有關吧，這也成就了他晚期一系列以女鬼為主題的仕女畫。

民國六十四年歲末，他又根據先前看戲的記憶畫成《焚香記戲稿》準備送給編戲者俞大綱（他對此戲的喜愛可由畫跋中言及該戲「幽抑宛轉、不去於心」探知二一），畫中一男一女，女的自然是小莊披散頭髮的半側身女鬼扮相，但男的卻是鍾馗造型，而且細看之下還是畫張氏自己，畫成之後，據張氏在畫跋中稱，家人笑他畫的根本不是舞臺上人，而像終南歸妹圖，由於時值年終，畫鍾馗正好可以助人祛邪，於是他便將之改成《鍾馗歸妹圖》。

此圖有水墨勾勒的粉本及贈俞氏的上色完稿兩本，兩圖中之「鍾馗」皆粗眉大目、並一嘴濃鬚美髯，極像張氏本人。[50] 尤其粉本中「鍾馗」的五官與神情，更酷肖老年的張氏。傅申先生曾經指出，張氏因二十六歲時便蓄鬚，屬於少年老成的造型，因此曩昔有友人在端午節求畫，他便半開玩笑的把自己畫成鍾馗的模樣，送給別人「祛邪」。[51] 可見這已非他第一次把自己繪成鍾馗，只是一九三○年那張是自畫像性質，四十五年後他卻以鍾馗的扮相粉墨登場，站在自己最喜歡的旦角身旁，當真是戲夢人生了。究竟是他太沉迷於這齣戲的種種情境，竟至幻想自己也成為戲中一角，和郭小莊演起對手戲來？還是又和年輕

49 此畫之圖文解說，見傅申，《張大千的世界》，頁320-321。

50 此畫粉本見巴東編，《張大千九十紀念展書畫集》（臺北：國立歷史博物館，1988），頁270；贈俞氏之《歸妹圖》，見姚夢谷編，《張大千作品選集》（臺北：國立歷史博物館，1976），頁68。

51 見Shen C. Fu, *Challenging the Past*, p.54。

時一樣，童心大發，把小生換老生，開觀者一個玩笑？

總之，畫面上呈現的是舞台上戲劇性的一刻：男女主角一正一側，一面踱步一面互相諦視。晚年張氏的人物畫極少，偶而為之，也都是帶有回憶性質的將舊主題予以重新詮釋而已。這回他又像年輕時一樣，再度把自己化身為鍾馗，只是畫中鍾馗雖老去，雙目仍炯炯有神，並且還饒富興味的凝視著他所喜愛的女鬼形象，這時的張氏雖年邁，但仍有不服老及戲謔之心。

另一個在他晚年仍不斷重複出現的主題則是仕女的背影。他從二○年代起自費丹旭處學得此種畫法以後，幾乎不曾中斷過，即便在四○年代和五○年代初他的仕女畫變得工麗細密時，也仍然不曾放棄這種較寫意的表達方式，隨著他的風格進入晚期，他的仕女背影乃筆簡而境愈高，如他成於一九五六年的《大千狂塗冊一》中的《仕女背影》（圖50）便是如此，信筆開開，就傳神的表達出一個「有林下風度，遺世而獨立之姿」的女性飄然之姿。[52] 無論筆墨的功力、詩意的境界都遠遠超過當初他學習的對象費曉樓了。張氏在此幀上簡單地題道：「不是天寒翠袖薄」，早年凡是此類仕女配上翠竹，必定是「天寒翠袖薄，日暮倚修竹」的主題，但是此處他卻斷然否定了自己以往仕女畫的模式，凌越了佳人或寒士自傷身世的傳統之上，他似乎有意丟給觀者一個問號，讓觀者自己去猜，他究竟想表達什麼？

以前他畫仕女的背影純粹是為喜好，但在他生命的最後階段，眼力與精力日衰，畫仕女的背影卻成了不得不爾，既方便亦是象徵。民國六十八年（一九七九年）的《梅花仕女畫》一仕女背對觀者、斜倚在一株老梅旁，上題：「爭春舊例足張皇，準擬花開便舉觴，不令放翁專一樹，樹邊只合倚紅粧。摩耶精舍梅已含苞，開時將踵吾家功父為爭春之會，招攜俊侶，為十

圖 50　張大千，《仕女背影》，《大千狂塗》第十一開，1956年，紙本水墨冊頁，24×36公分，臺北國立歷史博物館藏。

日之歡也。」[53] 這時他已定居臺北外雙溪，老病之中，不知怎的，卻還嚮往著南宋佳公子張鎡（字功甫；一一五三—一二二一年）愛梅的情調，想效其在園中每株梅樹下立一美人，與大地爭春，張鎡代表南宋耽美文化的極致，張氏自許梅癡，對梅的品味與欣賞，豈能讓張功甫專美於前！他雖值暮年，卻仍對繁華物事與美的形式有著強烈的眷戀。但是他已無力在梅樹前從正面著手、勾勒出他心目中足以與美得不可方物的梅花爭勝之美女，於是一個簡筆的背影代表了一切，而她嫋嫋婷婷的身形、配合張氏的詩句，卻也開啟觀者無限想像的空間。

三年以後，他繪了可能是此生最後的一張仕女背影給郭小莊。[54] 郭小莊在留學美國前夕前往摩耶精舍辭行，張氏遂即席揮成此幅，以壯小莊行色。可能因當晚他「目昏手掣」，只在畫幅左上角畫些零亂的草石枝椏，中立一持扇仕女的半身背影。面對他平日所最喜愛的平劇旦角，又為他晚年帶來許多作畫靈感的年輕女子的告別，一時之間，離情別緒使得老畫家為之愁悵，畫上有些昏暗的氣氛，女子斜立遠望，隔著浩瀚的江水，對岸是不可知的未來。「塗抹聊以將意，課習之餘，如相對笑言也。」數十年創作生涯，如霧如電，倏忽而過，多少美麗女子誕生於他的筆下——我見猶憐的明清佳麗、儀態萬千的唐代閨秀、嫵媚自信的現代女子……俱往已，然而在他心中有特殊地位，一直不能忘情的，卻是他剛出道就一直畫到老年的一個簡單的背影，他決定以此形象代替他和小莊一起談笑。是以在他晚年，仕女畫已無風格發展的問題，而是某些反覆出現的主題發揮著特別的感情意義。

暮年的張氏，對愛情的追憶仍睠戀不忘。這時他所寄情的不是氣勢磅礡的山水畫，而是隨意塗抹的仕女小品。一張繪於民國六十八年歲末的《減筆仕女》（圖51）透露出老畫師不大為人知的心事——原來

53
關於張鎡的愛梅及其膾炙人口的牡丹（與美人）大會，見周密，〈玉照堂梅品〉、〈張功甫豪侈〉，《齊東野語》（北京：中華書局，1983），頁274-275、374。

54
此圖見《大成》第105期（1982年8月）封面內頁。

圖 51　張大千，《簡筆仕女》，1979年，紙本水墨，81×49公分。

他是如此感情豐富，並且始終不渝。畫上要表現的詩句是「不惜捲簾通一顧，怕君著眼未分明」，老畫家夜半不寐之際，忽然有此陳後山（師道，一〇五三—一一〇二年）句浮上心頭，引起作畫動機。只見畫中一女子，麤服亂頭，一袖搭肩，一袖觸簾，畫家此處用的墨色濃稠焦黑，筆觸荒率蒼老，女子的五官粗具其象而已，眉眼處甚至有焦距不甚準確之感，和他盛年所繪的千嬌百媚女子形象，不啻天壤。縱然如此，畫家肉身確已老去，筆下的美女亦老矣，但他的心底卻還會因記憶分明的詩句而震動，怕對方沒看清楚美好的自己，不惜捲起簾兒，但求再度交換一個相知的眼神……或許這是畫家年輕時一段難以忘懷的情緣也未可知。而這種浪漫情懷的產生則是在「……夜午摩耶精舍與漢卿、新衡小聚，飯後相繼散去，餘興未闌」，可見熱鬧的生活背後，仍是寂寞，當酒殘夜闌，好友張學良、王新衡宴後盡散，畫家仍是要獨自咀嚼惆悵的滋味，這時卻仍有某種無以名之的情緒在心中翻攪，或許就此觸動了回憶中最動人的一部分，促使他完成這張畫。

結語

張氏去世於民國七十二年（一九八三年），雖然在他生命的最後幾年，仕女畫的發展基本已停滯，但這些晚年仕女小品代表一種心境，比他的山水畫或高士畫更能反映他的感情世界。如果前者代表張氏的公眾形象與自我期許，後者則更能說明他私密與情緒化的一面。他的一生，似乎都維持著這兩個世界，他遊走於兩個不同的創作領域，也都取得了各自的成就。

在中國文學史上，士大夫文人一手寫經世濟民的載道文章，一手寫歌頌男女之情的綺詞豔語似乎成了一項行之有年的傳統，然而在藝術史上能在士大夫賴以寄託「林泉高致」的山水畫、和與豔詞同樣被斥為「不入清玩」的仕女畫兩者都致力一生，且成績斐然的畫家並不多。張氏無疑是其中佼佼者。趙孟頫（一二五四—一三二二年）的仕女畫不過偶而為之，董其昌從不涉及，或許唯有錢選與唐寅足與張氏匹敵，但他們仕女作品的廣度與變化卻不及張氏。當然，張氏與錢選、唐寅俱為具有文人素養的職業畫家，以乃至唐宋的心路歷程自非錢選與唐寅所能夢見，但張氏生當二十世紀，他在畫藝上從明清上追元畫家的專業與勤奮言，則張氏的勇於接受挑戰、肯於自我突破又是現代畫家的特徵，和抱著游於藝態度作畫的古代畫家有所差異。

張氏畢生的仕女畫創作，見證著二十世紀中國的變化，也彷彿本世紀女性美走向的縮影。二、三〇年代張氏延續著晚清民初弱柳扶風的女子形象，也摻和一些上海當時流行的風氣，似乎當時女性的特徵乃是溫柔、怯弱、被動的，和她們背景中的竹子、梅花無大差別，像是不具自主意識，讓人觀賞的一件「物事」；四、五〇年代他筆下的美女變得健美大方，不時還有若干性感的衣著與眼神，女性的特徵變為明朗、自信、主體性強。背景中的植物明顯退居裝飾地位，或只是為襯托主人翁；六、七〇年代女子的「色相」在他的仕女畫中漸漸不重要，女性形象成為他發揮情緒、表現意境、甚或寄託象徵的載體。

翻閱張氏數十年來的仕女畫，也如同陪同畫家走了一趟他個人的感情之旅。中間隱藏著，或半公開著他在各個生命不同階段所愛戀的對象。和西方大師畢卡索（Pablo Ruiz Picasso，一八八一—一九七三年）相比，兩人的愛情經驗同樣豐富，但表現手法卻迥異。畢氏在與情人熱戀時，筆下的情人恍如完美

的化身、古典美的原型；但一旦雙方關係破裂，對方便在畫中成了扭曲、兇惡、齜牙裂嘴般的毀滅性模樣。反觀張氏，筆下的愛人永遠是經過畫家理想化的典型，看不出喜怒愛憎的情緒，也無法進一步探究她和畫家的關係是處於何種狀態。

或許這一切都肇因於作品背後儒家影響下溫柔敦厚的繪畫美學與哲學，但也正因如此，西方人像畫中人性與心理的深度刻劃，便成為中國傳統仕女畫中付之闕如的一部分。張氏未嘗對此無所覺，因此他曾在畫中引入比中國傳統人物畫有更豐富肢體語言的日本浮世繪，以為救濟。比起和他同樣背景的畫家，他已走得夠遠。但他既決心以傳統人物畫最重要的遺產——詩意的線條——為他代言，那麼他的成就與侷限便已註定。縱觀他各類型作品，實已超出傳統仕女畫所能表達的範圍甚多，可說是二十世紀最努力在傳統中尋找養分，也最用心衝出重圍，想為傳統仕女畫打出一條生路的畫家，我們在他作品中看到的限制，其實也是傳統人物畫在現代社會中的限制。和採取其他方式企圖「改良」國畫的同輩畫家如徐悲鴻相比，彼等未能如西方畫家般穿透人性深邃的一面，又放棄了自顧愷之以來人物畫中「以形寫神」之旨；張氏則選擇了堅守他的本位，讓我們看見傳統仕女畫在二十世紀的最後一道光芒。

【一卷書畫】大千印輯

無限離情無窮

江水無邊山色

收藏

1 大千好夢

張大千 刻

2 大千居士供養百石之一

方介堪 刻

3 大風堂漸江髡殘雪箇苦瓜墨緣

方介堪 刻

4 別時容易

曾紹杰 刻

5 南北東西只有相隨無別離

方介堪 刻

9 大千游目

方介堪 刻

7 球圖寶骨肉情

方介堪 刻

8 敵國之富

方介堪 刻

6 至寶是寶

張㧑丞 刻

11 大風堂藏

方介堪 刻

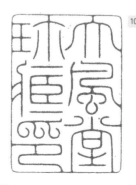

10 大風堂珍藏印

陳巨來 刻

12 不負古人告後人

張祥凝 刻

14

自詡名山足此生

自詡名
山足此生

王壯為 刻

13

春愁怎畫

春愁
怎畫

陳巨來 刻

12

春長好

春長
好

張大千 刻

11

以介眉壽

以介
眉壽

張大千 刻

18

闥渾沌手

闥渾
沌手

王壯為 刻

17

得心應手

得心
應手

臺靜農 刻

16

1965 五四

15

胸無成竹

胸無
成竹

21

直造古人不到處

直造古
人不到處

 曾紹杰 刻

20

一目了然

一目
了然

王壯為 刻

19

獨具隻眼

獨具
隻眼

曾紹杰 刻

5　張善子

3　張爰之印　頓立夫 刻

2　張爰

1　畫

張爰之印　方介堪 刻

大千　頓立夫 刻

張印季爰　張大千 刻

爰阿　張大千 刻

8　三千大千　張大千 刻

7　大千父　張大千 刻

6　大千居士　方介堪 刻

11　大千世界　張大千 刻

10　己亥己巳戊寅辛酉　趙鶴琴 刻

9　大千唯印大千年大　張大千 刻

網師
園客

鄧散木 刻

樓昵
燕

曾紹杰 刻

堂 風 大

張樾丞 刻

居 可以

山 摩
園 詰

王壯為 刻

年 長 八
　 　 德
　 　 園

八德園

王壯為 刻

摩耶精舍

王壯為 刻

環華盦

王壯為 刻

大千
豪髮

趙鶴琴 刻

兩到黃山
絕頂人

方介堪 刻

苦瓜
滋味

張大千 刻

長共天
難老

張大千 刻

摩登戒體

方介堪 刻

游戲
神通

曾紹杰 刻

可以橫
絕峨
嵋顛

方介堪 刻

卻吹長
笛過青
城

方介堪 刻

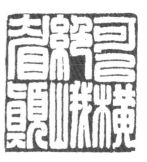

老棄
敦煌

頓立夫 刻

老董
風流
尚可攀

陳巨來 刻

【一卷書畫】

大千用印

——直造古人不到處

馮幼衡

張大千是位全方位的畫家，除了詩書畫三絕外，在用印方面，他也創下許多第一。他曾說此生約用過三千方印章，這個數目在近代畫家中已是第一（楊詩雲的書中曾收錄三百餘方）。他的收藏印章若不論明項元汴與清乾隆皇帝，也仍是無人能及。

數量多而外，大千用印之精妙也不可及，他的印章不獨配合畫面，有畫龍點睛之效，予人視覺感受之美，印文內容也往往匠心獨運，充分發揮「畫中情，畫外意」的藝術真諦。而這些印文內容，除了極少數為印人所撰，絕大多數出於大千自擬，來源包括詩詞、佛典、經史子集中的佳句，以及他自己的詩句等。

他的用印包括名章、堂號、閒章、收藏鑑賞印等。大千治印天分極高，早年不但自製用印，還替他人刻印，但四〇年代後，由於專心並忙碌於繪事，印鑑一門，多請名手或友人代勞，在大陸期間，最為他倚重的有方介堪、陳巨來、頓立夫等，海外期間，則有王壯為、臺靜農、曾紹杰等名家，中晚年時他偶有奏刀，仍予人以驚豔之感。

他的名章，早年常用阿爰、張爰、張季爰等，中年多用張爰、大千，晚年則固定下來，最常用的名章是方介堪為他刻的白文「張爰之印」與朱文「大千居士」。由他的堂號及居所印則可看出他的畫作作於何處（何時）：如大風堂（上海：一九二五年～）、網師園客（蘇州）、寂笑齋（成都）、瀟湘畫樓（成都、上海）、昵燕樓（成都、阿根廷）、八德園、五亭湖、摩詰山園（巴西）、可以居、環蓽庵、聊可亭（美國加州），摩耶精舍、外雙溪（臺北）等。

閒章有表現創作意趣、理念的，也有詩意盎然，甚至纏綿悱惻的。山水畫中，如「兩到黃山絕頂人」用於早期三〇至四〇年代最多，「可以橫絕峨眉巔」（李白〈蜀道難〉）、「卻吹長笛過青城」（陸游〈自上清延慶觀歸過丈人觀少留〉）鈐於抗戰中在成都的中年時期，至於「自詡名山足此生」本是大千題於一九三九年《青城山圖》上的題畫詩句，卻在一九六四年由王壯為先生刻成印章送他，此後大千山水便經常有此印身影。至於晚年，他已發明潑墨潑彩，風格由具象轉為抽象，山水用印也轉換為沒有明確指涉卻大氣磅礡的「闢渾沌手」、「胸無成竹」，及代表一股狂飆般創新精神的「直造古人不到處」。「獨具隻眼」、「一目了然」則一語雙關，將畫家一目失明後的危機，化為轉機及雋永。「得心應手」（從此以心代目），也是此意。

人物（仕女）畫中，印有「摩登戒體」的，多是千嬌百媚的仕女畫，「春愁怎畫」則帶有綿綿不絕的情思——怎一個愁字了得？常用於仕女畫，特別是工筆畫，但也偶見於寫意仕女。晚年眼力變差後，人物畫意筆居多，就用「遊戲神通」了。花鳥畫中，「三十六陂秋色」、「冷香飛上詩句」（姜白石〈惜紅衣〉、〈念奴嬌〉）自然用於大千拿手的荷花；「春長好」（韓元吉〈六州歌頭〉）則常見於梅花、水仙、芍藥、海棠等畫。向他的藝術先驅石濤致敬的，有「苦瓜滋味」（石濤別號苦瓜和尚、清湘老人）、「浪花無際似清湘」，向董源頂禮的，有「老董風流尚可攀」（也可視為和董其昌一較高下）。

大千的收藏印也是歷來最精彩的。在他之前收藏最富的私人藏家項元汴的收藏印最常看到的是「子京秘玩」、「墨林珍藏」、「平生真賞」等，顯示項氏享受著獨得之秘的樂趣與自矜。乾隆皇帝對收藏的狂熱，可由歷代名作上遍布著充滿帝王氣勢的「乾隆御覽之寶」、「古稀天子」、「三希堂精鑑璽」等巨型印得知，不過他的收藏毋寧透過他的權勢得來，與藝術品味及眼光關係較小，所以他的用印也只能從帝王傳統中審視之（他一生擁有之印大約一千多方，在數量上還不如大千呢）。

大千則不然，他的收藏印內容豐富有趣多了。「大千居士供養百石之一」、「大風堂漸江髡殘雪箇苦瓜墨緣」指出收藏方向，他旗幟鮮明，對明末四僧，特別是石濤，情有獨鍾。「敵國之富」透露他的無限自負，因為他的許多名跡是以自身傾家蕩產之力買下，所以他才會在收藏一事上認為自己的成就「足使墨林推誠，清標卻步，儀周斂手，虛齋降心，五百年間，又豈有第二人哉？」想到他大風堂中曾收藏的黃庭堅《張大同卷》、《經伏波神祠卷》、宋人《谿岸圖》、《韓熙載夜宴圖》、《西塞漁社圖》、《溪山無盡圖》，百張以上的石濤八大及漸江石谿，還有諸多明代名家作品，誰說不宜呢？

「球圖寶骨肉情」則以天球（美玉）河圖（洛書）乃價值連城的國之重寶，形容自己對這些藏品愛之若性命的款款深情，以致「南北東西只有相隨無別離」，他走到哪這些他最鍾愛的書畫就跟到哪，是如此難分難捨，但一旦捨之，也就「別時容易」了，那是一份掙扎後的灑脫。「不負古人告後人」是承先啟後的視野，與前人同類型的的「宜子孫」「子孫永寶」相比，是如許開闊。這些收藏印說明了他的心路歷程，而他對古物的眷戀繾綣與俠骨柔腸也畢現於這些充滿情感意義的印文中。

最後簡單介紹幾方大千自刻的印章，以見其功力。「長共天難老」（蘇東坡〈菩薩蠻～七夕〉）白文印以方筆出之，穩如泰山，大氣樸茂，為早年舊作，常鈐於賀壽作品。

「春長好」是朱文印，長好二字以橫豎畫為主，春字雖僅占印文右方四分之一的位置，但春字上方春草萌生，下方日部做圓圈狀，不但打破長好二字過於方正的僵局，也帶來濃濃的畫意。線條剛柔（方圓）相濟，布局虛實如畫，真將詩書畫融於一印之中了，美極。

「以介眉壽」（〈毛詩〉）印文仿商周金文，既高古又有現代的設計感，饒富奇趣。尤其「眉」在「目」部上「畫出」三疊遠山，讓人想起遠山如眉黛，又如眼上之眉毛，真是生動巧妙極了，此印也與他晚年欲在藝事上「以放易莊」、「以簡易密」的美學契合。

「三千大千」（〈大智度論〉）白文印將三個千搭落在一起，錯落有致，可謂新奇大膽，三個千的頭部故作一轉折呈直角方形，形成重複的韻律，但筆劃無一相同。三個千字的豎畫由長而漸短，節奏感頓出，尾部如懸針垂露，各具姿態。

「大千父」（大千甫，男子美稱）有百轉千迴的繞指柔，雖學自明人吳彬「文中父」印的篆法，但大

千出以己意，將白文易之為朱文，線條更加優美，布白也更見空靈，為原印所遠遠不及。

還必須一提的是，大千在一九六五年正值潑墨潑彩達於高峰時，用了一方一半是1965阿拉伯數字，

以豎畫為界，另一半是篆體五四（民國五十四年）的紀年朱文印章（雖不確定何人所刻，但相信是大千

設計），這真是前無古人的創舉。

大千的印章數量之多固為驚人，但更重要的是他的印文內容充滿著詩情畫意及畫家的思致與情懷。

他更發揮了無比創新的精神，敢為天下先，將外文與最古老的書體篆書並置，簡直可比後現代的錯用挪

用了。而於他的收藏印中，印文內涵又充分折射出收藏者的感情與襟抱，超出傳統無論皇帝或私人藏家

收藏印的框架，真正做到了「直造古人不到處」，他於用印一道也足以「不負古人告後人」了。

參考書籍

王壯為，〈談大千居士所用印章〉《大成雜誌》25期（1975），頁23-27。

稽若昕，《大風堂遺贈印輯》（臺北：國立故宮博物院，1998）。

楊詩雲，《張大千印說》（香港：翰墨軒出版有限公司，2004）。

Museum of Art; Taipei: The National Palace Museum, 1996.

Fu, Shen. *Challenging the Past: The Paintings of Chang Dai-chien*. Washington D.C.: Smithonian Institution, 1991.

Marilyn and Shen Fu, *Studies in Connoisseurship*. Princeton: The Art Museum, Princeton University, 1973.

Goodfellow, Sally W. ed. *Eight Dynasties of Chinese Painting*. Cleveland: Cleveland Museum of Art, 1980.

Heilbrun, Carolyn G. *Toward a Recognition of Androgyny*. New York: Harper & Row, 1973.

Ho, Wai-kam. ed., *The Century of Tung Ch'i-Ch'ang 1555-1636*, volume 1, Kansas City: The Nelson-Atkins Museum of Art, 1992.

Lee, Sherman E. *A History of Far Eastern Art*, Fifth Edition. New York: Harry N. Abrams, Inc., 1994.

Li, Chu-tsing. "The Role of Wu-hsing in Early Yuan Artistic Development Under Mongol Rule." in John D. Langlois ed., *China Under Mongol Rule*. Princeton: Princeton University Press, 1981, pp.331-70.

Spain, Sharon. *Chang Dai-chien in California*. San Francisco: San Francisco State University, 1999.

Spee, Clarissa von. "Zhang Daqian, Wu Hufan and the Story of Sleeping Gibbon."《美術學報》，第二期，2008，9，pp. 53-66。

Stanley-Baker, Joan. *Japanese Art*, London: Thames and Hudson Ltd., 1984.

Vinograd, Richard. *Boundaries of the Self: Chinese Portraits, 1600-1900*. Cambridge: Cambridge University Press, 1992.

Warhol, Andy. *The Philosophy of Andy Warhol*. San Diego, New York, London: Harcourt Brace & Company, 1975.

Wright, Christopher. *Rembrandt: Self- Portraits*. New York: Viking Press, 1982.

Wang, Yao-t'ing. "Images of the Heart: Chinese Paintings on a theme of Love." trans. Debra A. Sommer, *National Palace Museum Bulletin*. Vol. XXII No.5, November－December 1987, pp.1-21.

(二) 西文專著

Barnhart, Richard M. *Along the Border of Heaven: Sung and Yuan Paintings from the C. C. Wang Family Collection*, New York: The Metropolitan Museum of Art, 1983.

Bickford, Maggie. "Emperor Huizong and the Aesthetic of Agency." *Archives of Asian Art*, 2002-03, LIII, pp. 71-104.

Cahill, James. *Parting at the Shore: Chinese Painting of the Early and Middle Ming Dynasty, 1368-1580.* New York & Tokyo: Weatherhill, 1978.

_____ . *The Distant Mountains: Chinese Painting of the Late Ming Dynasty, 1570-1644.* New York and Tokyo: Weatherhill, 1982.

_____ . *The Compelling Image: Nature and Style in Seventeenth-Century Chinese Painting.* Cambridge, Massachusetts, and London, England: The Belknap Press of Harvard University Press, 1982.

_____ . "Introduction," *C.C. Wang Landscape Paintings Introduction by Cahill.* New York: Hsi An T'ang, 1986, pp.9-13.

_____ . "Ren Xiong and his Self- Portrait." *Ars Orientalis*, XXV, 1995, pp. 119-132.

Christie's: New York, Fine Chinese Ceramics, Paintings and Works of Art. Monday 22, March 1999.

Feng, You-heng. "*Fishing Society at Hsi-sai Mountain* by Li Chieh (1124-before 1197): A Study of Scholar-Official's Art in the Southern Sung Period." Ph.D. dissertation, Princeton University, 1996.

Fong, Wen C. *Summer Mountains.* New York: The Metropolitan Museum of Art, 1975.

_____ . *Images of the Mind.* Princeton: The Art Museum, Princeton University, 1984.

_____ . *Beyond Representation.* New York: The Metropolitan Museum of Art, 1992.

_____ . *Between Two Cultures.* New York: The Metropolitan Museum of Art, 2002.

_____ . "Archaism as a Primitive Style." in *Artists and Traditions.* Princeton: Princeton University Press, 1976, pp.89-109.

_____ . "Ao-t'u hua or 'Receding-and-Protruding Painting' at Tun-huang." in *Proceedings of the International Conference on Sinology: Section of History of Art.* Taipei: Academia Sinica, 1981, pp.73-94.

Fong, Wen C. and C.Y. Watt, James. *Possessing the Past*, New York: The Metropolitan

____，〈懷舊王孫〉，《大成》第123期（1984年1月），頁18-20。

鄭國，〈一硯梨花雨〉，《溥心畬─中國近現代名家畫集》，臺北：錦繡文化，1993，前言。

劉力上，〈博採眾長，勇於創新〉，《張大千紀念文集》，臺北：國立歷史博物館，1988，頁179-183。

劉九庵，〈張大千偽作名人書畫的瑣記與辨偽〉，《名家翰墨叢刊 F7　劉九庵書畫鑒定文集》，香港：翰墨軒出版有限公司，2007。

劉奇俊，〈竹內栖鳳的藝術〉，《東洋畫之美（1）竹內栖鳳》，臺北：藝術圖書公司，1990。

劉振宇，〈張大千的異國情緣：新發現之張大千與池春紅組照解讀〉，《收藏家》，2005年4月，總102期，頁13-18。

劉素貞，〈嶺南繪畫的意境探討─以高奇峰《木魚伽僧》為例〉，國立臺灣藝術大學《書畫藝術學刊》第六期，2009年6月，頁105-118。

劉道廣，〈曾鯨的肖像畫技法分析〉，《美術研究》，第2期，1984年5月，頁56-59。

劉震慰，〈大千居士再談敦煌〉，《張大千紀念文集》，臺北：國立歷史博物館，1988，頁44-49。

劉曦林，《傅抱石─中國巨匠美術周刊　中國系列007》，臺北：錦繡出版事業股份有限公司，1994。

盧廷清，〈曾熙與李瑞清的書藝初探〉，《張大千的老師──曾熙、李瑞清書畫特展》，臺北：國立歷史博物館，2010。

鍾銀蘭，〈張大千仿石濤《溪南八景圖冊》及其他〉，收入李碧珊編，《張大千前期山水畫特集》，《名家翰墨》40期，香港：翰墨軒，1993，頁38-41。

謝家孝，《張大千的世界》，臺北：時報文化出版事業有限公司，1982。

謝稚柳（周克文記），〈張大千人物畫論析〉，《名家翰墨叢刊中國近代名家書畫全集》2，香港：翰墨軒，1994。

蕭瓊瑞，《趙無極》，《中國巨匠美術周刊》，總號171期／中國系列071期，臺北：錦繡出版事業股份有限公司，1996。

魏紹昌，《我看鴛鴦蝴蝶派》，臺北：商務印書館，1992。

舊香居編，《張大千畫冊暨文獻圖錄》，臺北：舊香居，2010。

爛漫社編輯部，《爛漫社》（黃賓虹題）第一輯，上海：爛漫社出版部，1928。

鶴田武良，〈張大千的京都留學生涯〉，《張大千學術論文集　九十紀念學術研討會》，臺北：國立歷史博物館，1988，頁197-203。

萬青力,《並非衰落的百年——十九世紀中國繪畫史》,臺北:雄獅圖書股份有限公司,2005。

＿＿＿,〈近代中國畫學之變:1796-1948〉,《世變 形象 流風 中國近代繪畫1796-1949》【I】,高雄:高雄市立美術館,2007,頁12-15。

單國霖,《仇英》(中國巨匠美術週刊-054),臺北:錦繡出版社,1995。

＿＿＿,〈論張大千前期山水畫藝〉,《名家翰墨》40期,1993年5月,頁14-27。

馮幼衡,《形象之外》,臺北:一卷文化,2022。

＿＿＿,〈丹青千秋意,江山有無中－溥心畬(1896-1963)在台灣〉,《造形藝術學刊》,2006年12月,頁19-50。

葉嘉瑩,〈論詞學中之困惑與《花間》詞之女性敘寫及其影響〉,《中外文學》,236,237期(1992,1,2月),頁5-31;頁5-30。

溥心畬,《寒玉堂畫論》,臺北:學海出版社,1975年。

＿＿＿,《寒玉堂論書畫·真書獲麟解》,臺北:世界書局,1974。

溥心畬(陳雋甫筆錄),〈自述〉,《雄獅美術》39期(1974年5月),頁15-22。

榮寶齋出版社編,《榮寶齋畫譜·十二·山水部份》,北京:榮寶齋出版社,1994。

詹前裕,《溥心畬繪畫研究》,臺中:東海大學印刷所,1991。

＿＿＿,《民國藝林集英研究之二》,《溥心畬繪畫藝術之研究 研究報告展覽專輯彙編》,臺中:臺灣省立美術館,1992。

＿＿＿,《溥心畬—復古的文人逸士》,臺北:藝術家出版社,2004。

頌堯,〈文人畫與國畫新格〉,《婦女雜誌》第15卷第7號,民國18年7月;引自林木,《20世紀中國畫研究—〔現代部分〕》,頁99。

楊士安,《陳洪綬家世》,北京:北京出版社,2004。

楊逸,《海上墨林》(1920),臺北:文史哲出版社,1975。

楊新、班宗華等,《中國繪畫三千年》,臺北:聯經出版社,1999。

楊敦堯,〈清遺老的網路、情境與藝術表述〉,收入楊敦堯、蘇盈隆編,《世變·形象·流風:中國近代繪畫1796-1949》,高雄:高雄市立美術館,2007,頁113-135。

楊詩雲,《張大千印說》,香港:翰墨軒出版有限公司,2004。

＿＿＿,《張大千用印詳考》,上海:上海書畫出版社,2015。

鄧鋒撰文,史樹清主編,《張大千卷 現代書畫投資叢書》,北京:北京出版社,2005·

榮君立,〈我與汪亞塵〉,《朵雲》,1988年第1期,總第16期,頁119-130。

臺靜農,〈有關西山逸士二三事〉,《龍坡雜文》,臺北:洪範書店,1988,頁103-109。

陳衡恪，《中國文人畫之研究》，天津：天津古籍書店，1992（1922年初版）。

陳曉君，〈張大千論美人〉，《大成》第45期（1977年8月），頁30-33。

國立故宮博物院編纂委員會編，《故宮書畫錄》，臺北：國立故宮博物院，1965，第2冊。

國立故宮博物院，《故宮書畫圖錄》，臺北：國立故宮博物院，1992，第9冊。

國立故宮博物院編輯委員會編，《仕女畫之美》，臺北：國立故宮博物院，1988。

＿＿＿，《冬景山水畫特展圖錄》，臺北：國立故宮博物院，1989。

國立歷史博物館編輯委員會編，《張大千作品選集》，臺北：國立歷史博物館，1976。

＿＿＿，《張大千書畫集》第一集，臺北：國立歷史博物館，1980。

＿＿＿，《張大千書畫集》第二集，臺北：國立歷史博物館，1980。

＿＿＿，《張大千書畫集》第三集，臺北：國立歷史博物館，1982。

＿＿＿，《張大千書畫集》第四集，臺北：國立歷史博物館，1980。

＿＿＿，《晚清民初水墨畫集》，臺北：國立歷史博物館，1997。

＿＿＿，《張大千的老師—曾熙、李瑞清書畫特展》，臺北：國立歷史博物館，2010。

《渡海前後——張大千、溥儒、黃君璧精品集成》，中國嘉德2011秋季拍賣會，北京：中國嘉德，2011。

傅申，〈明清之際的渴筆勾勒風尚與石濤的早期作品〉，《香港中文大學文化研究所學報》，8卷2期，1976年12月，頁579-615。

＿＿＿，〈大千與石濤〉，《雄獅美術》，第147期，1983年5月，頁52-70。

＿＿＿，〈王蒙筆力能扛鼎，六百年來有大千—大千與王蒙〉，《張大千學術論文集 九十紀念學術研討會》，臺北：國立歷史博物館，1988，頁129-176。

＿＿＿，〈略論日本對國畫家的影響〉，《中國、現代、美術 國際學術研討會論文集》，臺北：臺北市立美術館，1991，頁30-56。

＿＿＿，〈血戰古人的張大千—張大千六十年回顧展緣起與簡介〉，《雄獅美術》，第250期，1991年12月，頁133-172。

＿＿＿，〈南張北溥〉，《雄獅美術》，第268期，1993年6月，頁18-28。

＿＿＿，〈上昆侖尋河源：張大千與董源—張大千仿古歷程研究之一〉，《張大千溥心畬詩書畫學術討論會論文集》，臺北：國立故宮博物院，1994年，頁67-128。

＿＿＿，〈南張奇古奔放北溥華貴高逸〉，收於廖建欽等編，《南張北溥藏珍集萃》，臺北：義之堂文化出版事業有限公司，1999，頁8-11。

＿＿＿，《張大千的世界》，臺北：義之堂文化出版事業有限公司，1998。

喬迅（Jonathan Hay），《石濤：清初中國的繪畫與現代性》，臺北：石頭出版社，2008，

張燕風，《老月份牌廣告畫》，臺北：漢聲雜誌社，1994。

張愛玲，〈更衣記〉，《流言》，臺北：皇冠文化出版有限公司，1968，頁67-76。

黃天才，〈張大千的前半生與後半生〉，舊香居編，《張大千畫冊暨文獻圖錄》，臺北：舊香居，2010，頁14-17。

____，〈大千自寫塵埃貌〉，《五百年來一大千》，臺北：羲之堂文化出版事業有限公司，1998。

黃翰荻，〈「摹仿」與「追想古法」──也談張大千〉，《新潮藝術創刊號》，1998年10月，頁24-29。

啟功，〈溥心畬先生南渡前的藝術生涯〉，《張大千溥心畬詩書畫學術討論會論文集》，頁237-254。

康有為，《萬木草堂藏中國畫目》序，上海：長興書局石印本，1918年初版；臺北：文史哲出版社影印本，1977。

嵇若昕，《大風堂遺贈印輯》，臺北：國立故宮博物院，1998。

莊申，《從白紙到白銀：清末廣東書畫家創作與收藏史》，臺北：東大圖書股份有限公司，1997。

莊瑞宜，〈改琦人物畫研究〉，國立藝術學院美術研究所中國美術史組碩士論文，1994。

許禮平、張彥華編，《張大千前期山水特集》，香港：翰墨軒出版社有限公司，1993。

陳申等編著，《中國攝影史》，臺北：攝影家出版社，1990。

陳步一編，《張大千致張目寒信札》，南昌：江西美術出版社，2009。

陳佩秋、徐建融，〈關於董巨傳世畫跡真偽的對話〉，《解讀「谿岸圖」》，《朵雲》58集，頁258-273。

陳怡勳，〈從文徵明風格為主之代筆畫家與作偽畫家─看十六世紀蘇州藝術市場之概況〉，中央美術學院博士論文，2007年。

陳振濂，《現代中國書法史》，河南：河南美術出版社，1993。

____，《近代中日繪畫交流史比較研究》，合肥：安徽美術出版社，2000。

陳浩星編，《至人無法：故宮上博珍藏八大石濤書畫精品》，澳門：民政總署，澳門藝術博物館，2004。

陳葆真，〈文人畫的延伸─郎靜山的攝影藝術〉，《故宮文物月刊》，第238期；第20卷第10期，2003年1月，頁42-4-57。

陳滯冬，《張大千談藝錄》，河南：河南美術出版社，1998。

陳傳席，《中國名畫家全集─傅抱石》，臺北：藝術家出版社，2001。

香港蘇富比拍賣公司編，香港蘇富比2014年春季拍賣《中國近現代書畫拍賣圖錄》，香港：香港蘇富比拍賣公司，2014年4月。

徐志摩，〈我也惑〉，收入郎紹君、水天中編，《二十世紀中國美術文選》（上卷），1999，頁203-213。

徐悲鴻，〈惑〉，收入郎紹君、水天中編，《二十世紀中國美術文選》（上卷），頁200-202。

＿＿＿＿，〈惑之不解〉，收入郎紹君、水天中編，《二十世紀中國美術文選》（上卷），頁218-225。

＿＿＿＿，〈張大千畫集序〉，《張大千畫集》，上海：中華書局，1936，頁1-2。

＿＿＿＿，《徐悲鴻藝術文集》，臺北：藝術家出版社，1987。

郎紹君，《現代中國畫論集》，廣西：廣西美術出版社，1995。

唐振常，《近代上海繁華錄》，臺北：商務印書館，1993。

馬宗霍，《書林藻鑑》，臺北：臺灣商務印書館，1965。

高居翰（James Cahill），〈溪岸圖起訴狀 十四項指控〉（王嘉驥譯），《當代》，第152期，2000年4月，頁8-31。

秦景卿、黃永川編，《張大千書畫集》第五集，臺北：國立歷史博物館，1983。

秦景卿、劉平衡編，《張大千書畫集》第六集，臺北：國立歷史博物館，1985。

翁萬戈，《陳洪綬》（上下卷），上海：上海人民美術出版社，1997。

根津美術館編，《南宋繪畫—才情雅致の世界》，東京：根津美術館，2004。

張大千，《張大千臨摹敦煌壁畫第一集》序，上海：三元印刷廠，1947，頁1。

＿＿＿＿，《張大千畫（畫譜）》，臺北：華正書局，1982。

＿＿＿＿，國立故宮博物院編輯委員會編，《張大千先生詩文集》（上）（下），臺北：國立故宮博物院，1993。

張大千口述、曾克耑整理，〈談敦煌壁畫〉，國立歷史博物館編輯委員會編，《張大千紀念文集》，臺北：國立歷史博物館，1988，頁6-17。

張大千編，《大風堂書畫錄》（成都：出版社不詳，1943），收錄於北京圖書館出版社編，《歷代書畫錄輯刊—第八冊》，北京：北京圖書出版社，2007。

＿＿＿＿，《大風堂名蹟》，臺北：聯經出版社，1978。

張啟亞，〈中國的肖像畫〉，《南京博物館藏肖像畫選集》，南京：文物出版社，1993年，頁7-23。

張春記編，《張大千四十年代精品選》上海：上海書畫出版社，2001。

＿＿＿，〈「南張北溥」的時代背景〉，《雄獅美術》，第268期（1993），頁44-48。

李鑄晉、萬青力，《中國現代繪畫史：晚清之部（1840-1911）》，臺北：石頭出版社，1997。

阮榮春、胡光華，《1911-1949：近代美術史》，臺北：臺灣商務印書館，1997。

何恭上，《張大千 十方大千》，臺北：藝術圖書公司，2015。

何傳馨，〈清末民初的書法〉，《中華文化百年論文集》II，臺北：國立歷史博物館，1999，頁273-312。

余輝，《藍瑛》，《中國巨匠美術周刊》，總號181期／中國系列081期，臺北：錦繡出版事業股份有限公司，1996。

宋路霞，《百年收藏：二十世紀中國民間收藏風雲錄》，臺北：聯經出版社，2005。

林木，〈現代中國畫史上的嶺南派及廣東畫壇〉，《嶺南畫派研究》（《朵雲》第59集），上海：上海書畫出版社，2003，頁24-57。

＿＿＿，《20世紀中國畫研究－〔現代部分〕》，南寧：廣西美術出版社，2000。

林泊佑編，《往來成古今－張大千早期風華與大風堂用印》，臺北：國立歷史博物館，2002。

林風眠，〈重新估定中國繪畫底價值〉，發表於1929年3月《亞波羅》第7期；引自林木，《20世紀中國畫研究—〔現代部分〕》，南寧：廣西美術出版社，2000，頁98。

林淑蘭、張三舜，〈藝壇人士談張大千畫藝〉，《中央日報》，1983年4月3日。

林慰君，〈大師的三十自畫像〉，《環篳盦瑣談》，臺北：皇冠出版社，1979。

吳惠寬，〈張大千早期（1920-40）的石濤收藏及對其山水畫之影響〉，國立臺南藝術大學碩士論文，2011年7月。

周冠華，〈大千居士景仰顧亭林〉，《張大千先生紀念冊》，臺北：國立故宮博物院，1983，頁228。

周蕾，《婦女與中國現代性》，臺北：麥田出版社，1995。

金城，〈金拱北演講錄〉，原載於《湖社月刊》第21冊（1938年7月）；轉引自郎紹君、水中天主編，《二十世紀中國美術文選》（上卷），頁43-47。

郎紹君、水中天主編，《二十世紀中國美術文選》，上海：上海書畫出版社，1999。

郎靜山，〈懷念大千先生〉，《張大千先生紀念冊》，頁238-240。

姚梅竹，〈任伯年傳世肖像畫研究〉，國立臺南藝術大學碩士論文，2007年6月。

姚夢谷編，《張大千畫集》，臺北：國立歷史博物館，1973初版。

＿＿＿＿，《張大千作品選集》，臺北：國立歷史博物館，1976。

包立民，〈張大千庚申年間的設色仕女畫〉，許禮平編，《中國近代名家書畫全集1 張大千／仕女》，香港：翰墨軒出版有限公司，1994，頁70-73。

白謙慎，《傅山的世界：十七世紀中國書法的嬗變》，臺北：石頭出版股份有限公司，2004。

＿＿＿，〈二十世紀的考古發現和書法〉，《中華文化百年論文集》II，臺北：國立歷史博物館，1999，頁237-72。

古原宏伸，日本藝術新潮社編，《張大千的超絕繪畫術特輯》，2002年5月，頁20-39。

四川省博物館編委會、陳浩星編，《張大千臨摹敦煌壁畫及大風堂用印》，澳門：澳門特別行政區政府文化局，2001。

朱惠良，《趙左研究》，臺北：國立故宮博物院故宮叢刊編輯委員會，1979。

＿＿＿，〈張大千書法風格之發展〉，國立故宮博物院編輯委員會編，《張大千溥心畬詩書畫學術討論會論文集》，臺北：國立故宮博物院，1994，頁172-204。

朱靜華，〈溥心畬繪畫風格的傳承〉，《張大千溥心畬詩書畫學術討論會論文集》，頁255-318。

朱仁夫，《中國現代書法史》，北京：北京大學出版社，1996。

伍霖生編錄，《傅抱石畫論》，臺北：藝術家出版社，1991。

李永翹，《張大千年譜》，成都：四川省社會科學院出版社，1987。

汪亞塵，〈四十自述〉，王震、榮君立編，《汪亞塵藝術文集》，上海：上海書畫出版社，1990，頁1-11。

汪毅編著，《張大千的世界：聚焦張大千》，成都：四川出版集團 四川美術出版社，2008。

李瑞清，〈玉梅花盦書斷〉，《清道人遺集》「佚稿」，臺北：文海出版社，1969。

李毅峰、穆美華，《中國近現代名家畫集－傅抱石》，臺北：錦繡文化企業出版，1993。

李偉銘，〈高劍父繪畫中的日本風格及相關問題〉，《嶺南畫派研究》（《朵雲》第59集），頁117-133。

李樸園，〈中國藝術的前途〉，載於《前途》第1卷創刊號，1933年1月10日再版；引自林木，《20世紀中國畫研究—〔現代部分〕》，南寧：廣西美術出版社，2000，頁98。

李霖燦，《中國畫史研究論集》，臺北：商務印書館，1970。

李鑄晉，〈張大千與西方藝術〉，《張大千學術論文集 九十紀念學術研討會》，臺北：國立歷史博物館，1988，頁52-67。

巴東編，《張大千書畫集》第七集，臺北：國立歷史博物館，1990。

＿＿＿，《張大千九十紀念展書畫集》，臺北：國立歷史博物館，1988。

＿＿＿，《無人無我，無古無今—張大千畫作加拿大首展》，臺北：國立歷史博物館，
　　　2000。

＿＿＿，《張大千110歲書畫紀念特展》，臺北：國立歷史博物館，2009年。

王方宇，〈從張大千看張僧繇〉，《張大千紀念文集　九十紀念學術研討會》，臺北：國立
　　　歷史博物館，1988，頁19-29。

＿＿＿，〈張大千先生和八大山人〉，《張大千學術論文集》，臺北：國立歷史博物館，
　　　1988，頁1-51。

王正華，〈從陳洪綬的〈畫論〉看晚明浙江畫壇：兼論江南繪畫網路與區域競爭〉，區域
　　　與網路國際學術研討會論文集編輯委員會編，《區域與網路—近千年來中國美術史
　　　研究國際學術研討會論文集》，臺北：國立臺灣大學藝術史研究所，2001，頁329-
　　　380。

王家誠，《溥心畬傳》，臺北：九歌出版社，2002。

王彬，《中國名畫家全集 溥心畬》，石家庄：河北教育出版社，2003。

王耀庭，《傳移摹寫》，臺北：國立故宮博物院，2007。

＿＿＿，〈與古人對畫，畫中有話——大千寄古〉，《張大千110歲書畫紀念特展》，臺北：
　　　國立歷史博物館，2009，頁24-45。

＿＿＿，〈張大千書集山谷稼軒長聯—略記張大千書風的淵源〉，《故宮文物月刊》，九卷
　　　五期（1991，8），頁10-19。

＿＿＿，〈南張北溥合作書畫〉，《南張北溥：臺北歷史博物館藏張大千溥心畬書畫作品選
　　　集》，瀋陽：遼寧人民出版社，2009，頁1-14。

＿＿＿，〈大風堂捐贈五代董源江堤晚景圖〉，《大風堂遺贈名跡特展圖錄》，臺北：國立
　　　故宮博物院編輯委員會，1983。

方聞，〈《谿岸圖》與山水畫史〉，《解讀「谿岸圖」》（《朵雲》58集），頁7-43。

方聞（黃厚明、胡瑩譯），〈藝術即歷史：漢唐奇蹟在敦煌〉，臺北：中央研究院，2010
　　　年7月5日演講稿，頁1-12。

中國美術全集編輯委員會編，《中國美術全集》繪畫編14敦煌壁畫（上）（下），臺北：
　　　錦繡出版事業股份有限公司，1994。

石守謙，〈雅俗的焦慮：文徵明、鍾馗與大眾文化〉，《美術史研究集刊》第十六期，
　　　2004年，頁307-342。

　　　　，〈東坡論人物傳神〉，收入俞劍華，《中國畫論類編》，頁454。

　　　　，〈跋草書後〉，《東坡題跋》卷四，收入楊家駱編，《宋人題跋》上，臺北：世界
　　　　書局，1992，頁120。

　　　　，〈書吳道子畫後〉，王水照選注，《蘇軾選集》，上海：上海古籍出版社，1984。

（元）王繹，〈寫像祕訣〉，收入俞劍華，《中國畫論類編》，頁485-488。

（元）夏文彥，《圖繪寶鑑》（西元1365年成書），收入于安瀾，《畫史叢書》（二）。

（明）周履靖，〈天形道貌畫人物論〉（西元1630年前後），收入俞劍華，《中國畫論類
　　　　編》，頁494-497。

（明）詹景鳳，《詹氏玄覽編》，收入黃賓虹、鄧實輯，《美術叢書》，臺北：藝文印書館，
　　　　1975；用1947年排印本再增訂，五集，第一輯。

（明）董其昌，《畫禪室隨筆》，收入《歷代論畫名著彙編》，臺北：世界書局，1974。

（清）丁皋，〈寫真秘訣〉（西元1800年前後），收入俞劍華，《中國畫論類編》，頁544-
　　　　568。

（清）王翬，《清暉畫跋》，收入秦祖永輯，《畫學心印》，《國學基本叢書》第15冊，臺
　　　　北：商務印書館，1968。

（清）《石渠寶笈》三編，第三冊，臺北：國立故宮博物院，1969。

（清）改琦，《玉壺山房詞》，收入楊家駱主編，《中國學術類編》，臺北：鼎文書局，
　　　　1977。

（清）巢勛臨，《芥子園畫傳》第四集人物（嘉慶23年刻版印行），北京：人民美術出版
　　　　社，1960。

近人論著

（一）中日文專著

丁義元，〈任熊自畫像作年考〉，《海上畫派研究論文集》，上海：上海書畫出版社，
　　　　1991，頁1-8。

于非闇，《中國畫顏色的研究》，北京：人民美術出版社，1961。

巴東，《張大千研究》，臺北：國立歷史博物館，1996。

　　　　，《台灣近現代水墨畫大系－張大千》，臺北：藝術家出版社，2004。

引用書目

傳統文獻

（東晉）顧愷之，〈畫雲台山記〉，收入俞劍華編著，《中國畫論類編》，香港：中華書局，1973，頁 581-582。

（南朝宋）劉義慶著，（梁）劉孝標注，王根林校點，《世說新語》，臺北：正大書局，1971。

（唐）朱景玄，《唐朝名畫錄》，收入于安瀾編，《畫品叢書》，上海：人民美術出版社，1982。

（唐）李白，〈觀元丹丘坐巫山屏風〉，（清）王琦輯注，《李太白全集》，臺北：華正書局，1991，頁 1135。

（唐）許嵩，《建康實錄》，北京：中華書局，1984。

（唐）張彥遠，《歷代名畫記》，收入于安瀾編，《畫史叢書》（一），臺北：文史哲出版社，1974。

（唐）張懷瓘，〈畫斷〉，收入俞劍華，《中國畫論類編》，頁 402-403。

（宋）米芾，《畫史》，收入于安瀾，《畫品叢書》，上海：上海人民美術出版社，1982。

（宋）周密，《雲煙過眼錄》，收入于安瀾編，《畫品叢書》，上海：上海人民美術出版社，1982。

＿＿＿，《齊東野語》，北京：中華書局，1983。

（宋）《宣和畫譜》，收入于安瀾，《畫史叢書》（一）。

（宋）郭若虛，《圖畫見聞誌》，收入于安瀾，《畫史叢書》（一）。

（宋）郭熙、郭思，《林泉高致》，收入俞劍華，《中國畫論類編》，頁 631-648。

（宋）陳造，〈江湖長翁集論寫神〉，收入俞劍華，《中國畫論類編》，頁 471。

（宋）鄧椿《畫繼》，收入于安瀾，《畫史叢書》（一）。

（宋）蔡絛，《鐵圍山叢談》（馮惠民、沈錫麟點校），北京：中華書局，1983。

（宋）蘇軾，〈書蒲永昇畫後〉，收入俞劍華，《中國畫論類編》，頁 628。

借古開今：張大千的藝術之旅

封面輯字：吳文隆

◇ 借：輯自張大千1960年左右畫跋。

◇ 古：輯自張大千1980年七言聯

◇ 開：輯自張大千1977年七言聯。

◇ 今：輯自張大千1979年七言聯。

作　　者｜馮幼衡

一卷文化

總 編 輯｜馮季眉
責任編輯｜黃于珊
編　　輯｜高仲良
封面設計｜莊謹銘
內頁設計｜丸同連合

出　　版｜一卷文化／遠足文化事業股份有限公司
發　　行｜遠足文化事業股份有限公司（讀書共和國出版集團）
地　　址｜231新北市新店區民權路108-2號9樓
郵撥帳號｜19504465遠足文化事業股份有限公司
電　　話｜(02)2218-1417
客服信箱｜service@bookrep.com.tw

法律顧問｜華洋法律事務所　蘇文生律師
印　　製｜通南彩色印刷股份有限公司

2023年11月　初版一刷
定價｜1500元　書號｜2TAA0002
ISBN 9786269571215

國家圖書館出版品預行編目 (CIP) 資料

借古開今：張大千的藝術之旅／馮幼衡著—初版.
—遠足文化事業股份有限公司一卷文化出版：遠足文化事業股份有限公司發行，2023.11，492面；19×26公分
ISBN 978-626-95712-1-5（平裝）
1.CST：張大千　2.CST：水墨畫　3.CST：藝術評論
945.6　　111002665